伊薩朵拉·鄧肯傳奇

伊薩朵拉·鄧肯傳奇

伊薩朵拉·鄧肯傳奇

伊薩朵拉·鄧肯傳奇

世界上第一位披頭赤腳在舞臺上進行表演的藝術家 她主張舞蹈應建立在自然的節奏和動作上, 以本能的舞蹈節奏為出發點去詮釋音樂。

前言

後,無法成為一本具有劃時代意義的傳記,我擔心的只是如何把它寫出來 經歷不像小說那樣豐富有趣,或者不像電影那樣精彩刺激,也不是因為我擔心這本書寫成以 說實話,當別人一開始建議我寫這本書時,我還有些忐忑不安,這倒不是因為我的生活 對我而言,這

確實是一個問題

有這樣一種看法:有的人可以不遠萬里,到赤道地區降獅伏虎,幹出一番轟轟烈烈、驚世駭 門藝術,我知道,要想寫出一句既簡單又精彩的話,同樣也需要我花費多年的心血。 俗的事業,但如果讓他把自己的事蹟形諸筆墨,他可能也會變得左支右絀;有的人雖然足不 為了一個簡單的舞蹈動作,我經常要花上幾年的時間去研究和探索。我也很瞭解寫作這 我始終

PREFACE

出戶 0 夠感覺到作者的劇痛與驚恐 , 卻 想像力是最為重要的 可 以把在叢林中降獅伏虎的經過 0 我沒有塞萬提斯的生花妙筆 能夠嗅到獅子的氣味 , 描繪得活靈活現 能夠聽到響尾蛇所發出 , 甚至比不上卡薩諾瓦 ,使讀者有身臨其境的感覺 的 , 我那曲 可 怕的 ,

甚

啪

豐富的生活經歷,恐怕會在我的筆下失去其應有的韻味

讓我 才。 還未褪去時 我們有一 、對我們也有 咖 心情愉快 我決定以後再也不看有關我的評論文章了, 還 啡 時 種看法 一個問題就是,如何用文字來再現真實的自我呢?我們真的瞭解自己嗎?朋友們對 我又隨手拿起了另外一份報紙 我看到了 , 但批評指責的話 , 我們自己對自己也有一種看法;愛我們的人對我們有一 種看法 份報紙上的評論 ,所有這些看法都是不一 ,也著實讓我心灰意冷,而且這些話往往還帶著惡意的 , 作者說我是美麗絕倫的天才;就在我 , 上面的文字居然把我說成了 我不能阻止別人去評論我 樣的 0 這些話並非無稽之談 種看法 , 個 讚美的話固 醜 0 臉上 陋 就在今天早 仇恨我們 堪的 的笑容 庸

錯誤 我啼笑皆非的是 據音樂創 柏 林有 造 一天我寫信邀請他當面談談 舞 位批評家對我總是挑三揀四, 蹈 動 作的 他從口袋裡掏出了一 理 論 足足講了 0 副助聽器 他來了以後 個半 甚至說我根本就不懂音樂。 小 時 , 告訴我他耳朵很背 , , 我們相對 可是我卻發現 而坐, 他 我努力地 遲 , 為了 即使戴 鈍 讓他 愚 蠢 占 他 助聽器 至 明白自 極 沭 最令 华

的女人呢?在她們的經歷中,我如何能夠找到女性的形象?當然,真實的女性形象也許不只 象呢?是該寫成是聖母瑪利亞,還是淫蕩的瑪薩琳娜?是從良的妓女瑪達琳,還是才華橫溢 在第一排,也很難聽清楚樂隊的演奏。讓我夜不能寐的評論 既然別人對我們的看法是如此的千差萬別,我們又如何能在本書中,寫出更新的 ,竟然就出自這樣一個人之手! 人物形

得多。幸好,人生如夢,要不然又有誰能夠承受得了一生中如此之多的經歷呢? 往昔的記憶並不像夢境那樣生動有趣。我做過的很多夢,都要比真實經歷的回憶要生 你想將自己的親身經歷用語言表達出來時,你就會感覺到這些語言是有多麼的難以捉摸 個,而是成百上千,但是我的靈魂超乎尋常,從來不受她們之中任何一個人的影響 有人說的好,做好寫作的基本前提,就是作者對自己所寫的內容從來都沒有經歷過 有趣 (! 對

經大喜大悲、大驚大恐,人們仍會依然故我。你看那些俄國的逃亡貴族,他們在失去了曾經 佔有的一切之後,現在還不是像戰前一樣,夜夜在蒙馬特大街上與歌女們 福快樂的笑容。只有在浪漫的故事裡,才會發生身心突變的事情。而在現實生活中,即便歷 上會銘刻著永恆的驚恐,但事實並非如此,不論在哪兒遇到他們,我都能從他們臉上發現幸 比如那些經歷過「露西塔尼亞號」豪華輪沉沒事件的倖存者們,也許人們會覺得他們臉 醉生夢死嗎?

幾個人敢於寫出自己生活的本來面目。讓.雅克.盧梭為人類作出了最大的犧牲 不管什麼人,只要能夠如實地寫下自己的生活經歷 ,都能使之成為 一部傑作 他如實地 但是沒有

特 述自己生活的全部 查禁。 袒露了自己的 ,全都沒有觸及到自己真實的情感和生活。每當行文到歡樂或痛苦的關鍵時刻,她們便都 惠特曼向美國人民展現出了最真實的自我,他的作品曾一度以「不道德的書」的名義被 現在看 |來,這項罪名真是太荒唐了。不過直到今天,還沒有哪一 靈魂 。許多著名女士的自傳,講的只是自己生活的表像 、最隱秘的行為和內心深處的思想,因此他寫出了一部不朽之作 ,以及各種瑣事和 位女性能夠 如 實地 沃爾

趣 講

奇怪地顧左右而言他了

的衝 兩回 現一 劇的一面時,我的舞蹈便開始由歡樂轉向憂鬱,我為生活的殘酷和時間的流逝感到憂鬱 自己對於萬物生長所感到的那種難以抑制的歡樂。少年時期 事 個絕對真實的 我的 0 從 在蜂 三藝術 開始 擁 就是透過 而至的觀眾面前 動作 , 我的舞蹈就是用來展現自我的 舞蹈的動作和節奏,來努力地向世人展現真實的自我 , 我往往需要花費幾年的時間 ,我可以隨心所欲地用舞蹈藝術 0 在童年時代,我用跳舞的方式 0 這與用文字來表達思想是完全不同的 ,當我初次意識到生活中存在悲 , 來展示我心靈深處最隱秘 0 因此 , ,為了 來表達 發

然喊 蹈應該叫 初只 道: 十六歲那年,有一次我在沒有音樂伴奏的情況下表演舞蹈 是想表達自己對一 「這是死神與少女!」於是這段舞蹈就起名為 《生命與少女》 的。後來,我便用舞蹈來表現自己對於生活的抗爭,表現生活中難 切歡樂表像下隱含的悲劇的 認識 《死神與少女》 , 因此 。舞蹈結束時 , 按照我的 0 這不是我的 本意 有 位 那段 本意 觀眾突 舞

得一見的瞬間歡樂。沒有什麼人能夠比電影或小說中的主角更為脫離現實的了。這些人往往 定是純潔 具有出眾的美貌和高尚的品德 溫柔。所有的卑鄙和罪惡都出現在「壞男人」和「壞女人」的身上 ,絕對不會犯什麼錯誤。男主角一定是高貴 、勇敢 女主角肯

受到足夠的誘惑, 都會觸犯「十戒」,但他們肯定都有觸犯的能力。我們每個人的身上,都隱藏著另一個不守 清規戒律的自我,一 其實 ,我們知道,生活中的人是不能簡單地按照好、壞的標準來劃分的。並不是每個人 或者是他的生活較為單調平靜, 有機會,「他」就會跳出來。一個人之所以品德高尚,是因為他還沒有 或者是他專心致志於某事 而無暇 他顧

火車 峭的下坡時 無底的深淵了 一樣 我曾經看過一部叫 沒有產生惡魔般的衝動,要不然,他就會關閉所有的制動裝置 旦火車脫軌或遇上難以逾越的障礙 《鐵路》 的電影,大概內容是說人的一生,就像在固定軌道上 ,災難就會降臨。 幸運的是 , 當司機看到陡 而使火車 運 行的 向

中人,他們對美有著一 種至純至真的理解。當他滿懷愛心去對待永恆的藝術之美時 藝術就

曾經有人問我愛情是否高於藝術,我說兩者是不可分割的,因為藝術家都是真正的性情

成了對心靈的闡釋。

爾 鄧 在 南 我們這個時代 遮 (1863 - 1938)最了不起的名人 義大利詩 人 也許應該算是加布里埃爾 ` 11 說家 0 他對美有著敏銳的感覺和 鄧 南遮 **____** 豐富的表現手 注 . 加 布 里 埃

段 界的貝雅特里奇。但丁也曾經為貝雅特里奇寫下許多不朽的讚歌 南遮愛一個女人時 羅一樣富有魅力。加布里埃爾・鄧南遮贏得了當今世上最著名、最美的幾位女人的愛。當鄧 語 , 善 吉 都 於精確地 產生了很大的影響。 ,而且只有在笑起來時才算好看,但是當他與他所愛之人交談時,卻能 捕 捉 ,他能夠讓她情緒高漲,使她覺得自己彷彿一下子從肉體凡胎,變成了仙 和展示 自然界 主要作品有詩集 的美和色彩 《新 0 他 歌》 的作品文字優雅 和 1 說 《死的 、柔美 勝利》 ,對義大 等一了 變得像阿波 利 儘管他的 現 代 文學

的女人 的神采 人的突變 肉體凡胎的樣子。她自己也許還不知道究竟發生了什麼變化,但卻能感受到這種從神仙到凡 但是當詩人的熱情褪去之後,面紗也隨之消失,這些女人神采不再 彷彿都蒙上了一層閃閃發光的面紗 個 時 期 ,巴黎曾一度對鄧南遮崇拜成風,幾乎所有的美女都愛上了他。受到他寵愛 ,在言談舉止間 ,她們的臉上都洋溢著不同 ,便又恢復到了 凡響

呀 大 會更加哀歎自己的命運 它可以 鄧南遮怎麼可 顧以往受鄧南遮寵愛的日子,她會覺得鄧南遮是這個世上可遇不可求的情人,於是也 讓 最平 -淡無奇的女人,擁有天仙般的容貌 ?能喜歡這個姿色平平的紅眼睛女人呢?」鄧南遮的愛的力量就是如此的偉 ,心情會變得更加悲涼,也許有一天人們遇到她時會不解地說 :「哎

在鄧南遮的一

生中,只有一個女人經受了他這種魔力的考驗。這個女人原本就是仙女貝

無僅有的事情 丁筆下的貝雅特里奇的化身。鄧南遮對她只能是仰慕、傾倒 的 諾 雅特里奇的化身 괌 拉 功地 示 , 杜 塑造了菜麗葉、奧菲利婭、娜拉等女性形象,受到歐 因 絲 此 (1858 形成 他可以隨心所欲地改變別的女人,唯有埃莉諾拉像神靈一樣高高在上 , 了鮮明的表 因此也就無需鄧南遮向她投去面紗了。 1924 演 義大利 風 格 女演員 0 她 戲 路廣闊 0 她善於 , 對 既 擅 人 長 物 我一 悲劇 內 洲許多國家的熱烈歡迎 13 直覺得埃莉諾拉 世界 , 這的確是他快樂的一 也 擅 進 演 行樸實無 喜 劇 0 她 杜絲 在 戲 細 生中 就 劇 膩 是但 舞 絕 喜

毒蛇那 面對美妙的 不可抗拒的誘惑一 讚 ,人們是多麼無知啊!鄧南遮的讚譽,就像夏娃在伊甸園 樣,具有非凡的魔力,能夠讓任何女人都覺得自己是世 中 |人關注的焦 所 聽 到 的

自然的女神。」試問有哪位女子能夠受得了這樣的贊詞 道:「啊 了,而你卻能與大自然融為一體,你和花草、藍天是不可分割的一個整體 我曾經與他一起在林中漫步,當我們停下來時,誰都沒有說話 ,伊薩多拉,只有與你獨處的時候,才能領略大自然的美妙 , 0 然後鄧南遮突然感歎 別的女人會把風景都 ,你就是主

躺在內格拉斯的床上,我努力地回憶過往之事 這就是鄧 南遮的天才 他能夠讓每個女人都覺得自己是一位女神 0 我感覺到了米迪那炎熱的陽光

了附近公園裡孩子們嬉鬧的聲音。我覺得自己全身都變得暖融融的

0

我看到我赤裸的

雙腿隨

我

到

覺,卻突然被一聲大喊驚醒,我看到洛【指英國百萬富翁洛亨格林,他當時正 我的雙眼很少是乾著的,我的淚水已經流淌了十二年。十二年前的一天,我在另一張床上 意地舒展開來,柔軟的乳房與雙臂從來都沒有靜止過 十二年來我始終疲憊不堪,我的乳房一直在隱隱作痛 0 ,它們總是輕柔地波動著 我的雙手充滿了憂傷。 與鄧 當我獨 我意識 肯同居 處時 到 像 睡

個病人一樣,對我說道:「孩子們都死了。」

塊 對我說他是醫生。醫生說:「這不是真的,我要救活他們 些人,我更加搞不清楚究竟發生了什麼事。接著 但我不明白是究竟發生了什麼事。我想安慰他,溫柔地對他說,這不是真的 我記得當時我似乎像突然得了一種奇怪的病一樣,覺得喉嚨灼痛,就像吞下了燒紅的煤 ,又進來了一位留著黑鬍子的人,有人 0 0 後來又進

酮 得到永生? 會產生這種奇怪的心情。我真的看破紅塵了嗎?我真的知道死亡是不存在的嗎? 冰冷的小蠟像並非我的孩子,而只是他們脫掉的外套嗎?我的孩子們的靈魂會不會在天堂中 (。看見周圍的人都在哭,我倒是很想去安慰每一個人。現在想想,還是搞不清為什麼當時 !我知道孩子們確實是不行了。他們怕我承受不了這樣的打擊 我相信了他的話 ,並想跟著他一塊進去,但是人們攔住了我 0 。可我當時的心情卻 我現在才明白 · 難 他們是不 道 那 兩個

在人的一生中,母親的哭聲只有兩次是聽不到的 次是在出生前,一次是在死亡後

不知道是為什麼,但我知道這哭聲真的是一樣的。茫茫人世間,是不是只有一種偉大的哭 哭聲一模一樣。一種極度喜悅時的哭聲,一種極度悲傷時的哭聲,為什麼會是一樣的呢?我 一種能夠孕育生命的母親的哭聲,既能包含憂傷、悲痛,又能包含歡樂、狂喜呢?

當我握住他們冰涼的小手時,他們卻再也無法握住我的手了,我哭了,這哭聲與生他們時的

前

言

0 0 7

8	7	6	5	4	3	2	1
塞納河畔	遭遇激情	奔向倫敦	巧遇大師	初登舞臺	野菊花香	情竇初開	慧根早種
0	0	0	0	0	0	0	0
8	1	6	5	4	3	2	1
8	0	4	7	9	9	7	9

21 20 19 18 17 16 15 14 18 12 11 10 9 重 重 要 我 初 智 再 貴 神 朝 要 之 主 論 報 型 上

31 30 29 28 27 26 25 24 23 22

重 理 南 再 重 痛 悲 致 兒 找個富新 之 ケ 來 徊 臨 惑 生 翁 2 0 8 7 5 3 1 0 8 6 3 0 3 1 9 4 3 4 9

慧根早種

苦之中,飲食也很不規律,除了凍牡蠣和冰鎮香檳以外,幾乎吃不下任何其他東西。 和香檳的緣故吧,你要知道,那可是愛與美之神阿芙洛狄特最愛吃的東西啊。」 人問我 個人的性格,其實早在胎兒時期就已經形成了。在我出生之前,媽媽正處於極度的痛 —最早在什麼時候開始跳舞?我就會對他說:「在娘胎裡的時候,大概是由於牡蠣 如果有

開始不停地舞動著自己的小手小腳,所以媽媽就說:「你們看我說對了吧?這孩子真是個小 怎麼正常。」她或許以為會生下一個怪物呢!實際上確實如此,從我降生的那一刻起,我就 會在音樂的伴奏下翩翩起舞 瘋子!」但到了後來,我逐漸成了家人和朋友們的開心果,只要他們給我圍上小圍兜,我就 媽媽在懷著我的時候,強烈的妊娠反應讓她痛苦不堪,她總是說:「這孩子將來肯定不

裡 想衝進樓裡去,但是被人拉住了一 片混亂 雖然那時我只有兩三歲 我最早的記憶與一場火災有關 兩個哥哥被找到了。我記得他們倆先是坐在一家酒吧的地板上穿鞋襪,後來又坐到了 他大概是個愛爾蘭人。我還聽到了媽媽發瘋般地哭喊:「我的孩子!我的孩子 尖叫 「聲不絕於耳。我還記得,那個警察當時緊緊地抱著我,我用小手鉤住了 ,但我至今仍然能夠清楚地記起當時的情景:火光 ,我記得當時我被人從樓上的窗戶,扔到了 她以為我的兩個哥哥奧古斯丁和雷蒙德還都在樓裡呢 能 個 熊 ! 察的 他的脖 刀 居 她 懷

車上,

再後來他們就坐在酒吧的吧臺上喝熱巧克力了

蹈 他們肯定會研究星座的秘密,因為這樣才能生出更漂亮的 那麼受重視了,但是我們的心靈卻一定還受著星座的影響。如果做父母的瞭解這一點的話 生在海上,當阿芙洛狄特之星在夜空出現時 動 作 ,我常常是厄運連連,災難接踵而至。現在,占星術已經不像古埃及人或迦勒底 半 **|生在海邊** 便是從海浪翻騰的韻律中產生的 , 在我的 生中,幾乎所有重大的事件都是在海邊發生的 0 我是在阿芙洛狄特之星的照耀下 ,我往往就能心想事成 寶寶 _ 帆 風順 降生的 0 我的 當這 第 她 顆星消 人時代 也出 個 舞

總覺得自己變成了大地上的一個囚徒。仰望山峰, 有著無窮的吸引力)也相信 出生在山裡與出生在海邊 0 但當我置身大山之中時 , 對一 個孩子一生的影響是大不相同 , 我不像一般的遊客那樣 我會莫名其妙地產生一 種不適應的 ,會產生一 的 種敬畏 海 我

之情;相反 ,我總是想者脫離山巔的羈絆。因為我認為我的生命和藝術屬於大海

課,往往一整天都在外面,晚上很晚才能回家。只要能夠逃離學校的牢籠,我就完全自由 真實的生活呢 而且我從來都沒有失去過這種機會。母親是一位音樂家,靠教音樂糊口, 正因為如此,我才有可能過上一種無拘無束的生活,才有機會將一個孩子的天性展露 這個時候,我可以獨自在海邊漫步,任自己的思緒自由地飛翔。那些富家子弟雖然衣著 小的時候 卻總是由保姆和家庭女教師來保護和看管,我真是同情他們。 媽媽很窮 我應該感謝上帝,媽媽雇不起傭人, 也請不起家庭教師 他們哪裡有機會去接觸 她在學生的家裡上 無遺 但也

闖蕩 我說「不許幹這」、「不許幹那」,在我看來,這些沒完沒了的「不許」,在孩子們的生活 中,恰恰是一 就是表達自由的 總算對這些事情一無所知,這真是我的運氣。我之所以說是我的運氣,是因為我的舞蹈本來 母親忙得顧不上考慮自己的孩子會有什麼危險,因此我和兩個哥哥可以毫無約束地四處 有時我們也會做出些很冒險的事情,如果媽媽知道了,非急瘋了不可。 種災難 ,而正是童年時代這種無拘無束的生活,給了我創作的靈感。從來沒有人對 謝天謝地 她

時她必須要找一個能夠安置我的地方。我覺得,一 Ŧi. 歲 時 我就去上公立學校了。 現在想起來 個人長大以後能做些什麼,在童年時期就 母親當時肯定是虛報了我的年齡 因為當

禮 個

蕩世界。也就是從那個時候起,她徹底

抛 ,

棄

美,便與父親離了婚,獨自帶著四個孩子闖 她發現父親並不像她心目中所期望的那麼完 長大,原本是一個虔誠的天主教徒,後來

已經表現出來了。我在童年時代就已經是

舞蹈家和革命者了。母親受過天主教的洗 並且在一個信仰天主教的愛爾蘭家庭

裡

▲ 汽車上的鄧肯舞蹈造型

時候 們 要給大家分發糖果和蛋糕 是極其荒謬的。因此當我還是一個小孩子的 子裡,她經常給我們朗讀英格索爾的著作 且成為鮑勃 了天主教信仰 事 , 看看聖誕老人給我們帶來了什麼?」結 另外,母親認為所有矯情做作的行為都 她就給我們講了聖誕老人究竟是怎麼 後來有一年在學校裡過聖誕節 英格索爾的信徒 ,開始堅定地信仰無神論 老師 在以後的日 說 老師 孩子 並

給孩子送禮物 果當時我站起來非常莊重地對老師說:「我不相信老師說的話 站在 話。媽媽告訴我,她太窮了,當不了聖誕老人;只有有錢的媽媽 糖果。」 老師很生氣 那裡,轉身面對全班同學發表了我有生以來的第一次演講。我大聲說道:「 老師 聽了以後更加氣惱,她讓我走到前面 說道: 糖果只發給那些相信聖誕老人的孩子。 ,坐在地板上,以示懲罰 , 因為從來就沒有什麼聖誕老 ,才能打扮成聖誕老人 我說 : 那我就不要 我走到前 我不相

因為我講了真話,就不發給我糖果,還要懲罰我嗎? 老人!就是沒有聖誕老人!」 招不行,便罰我站在牆角 了雙腿 直在喊:「就是沒有聖誕老人!」對於這次遭受的不公正待遇,我一直耿耿於懷:難道就 了我的話 就是不肯屈 老師 服 , 結果她只能是將我的腳後跟在地板上磕幾下 把抓住我 0 我雖然站在了牆角 最後 ,老師毫無辦法,只好把我打發回家了事 ,使勁地把我往下按 ,但仍然扭過頭來大聲說道: , 想強迫我坐到地板上。 。老師見 0 在路上 就是沒有聖誕 但是我繃直 罰坐」 我還 這

我坐在媽媽腳下的地毯上 向媽媽講述了事情的 沒有聖誕老人 也沒有上帝,只有你自己的靈魂和精神才能幫助你 ,她為我們朗讀了鮑勃 經過,問她:「 我說錯了嗎?沒有聖誕老人 英格索爾的 演 講 請 對不對?」 媽 媽 П

我認為 孩子們在學校裡接受的那種普通教育毫無用處 0 記得在學校時 , 有時我會被當

西。 在班裡倒數第一。學習成績的好壞,全靠死記硬背,就看我是不是樂意背誦所學的那些東 成絕頂聰明的好學生,我的成績在班裡名列前茅;有時又會被看做愚不可及的大笨蛋 說實話,我真的不知道自己究竟學到了些什麼。不管是名列前茅還是倒數第 , 上課對 ,成績

了魔 特 我來講都是極為乏味的。我不時地看錶,因為指針一到三點,我就自由了 蕭邦的曲子,或者為我們朗讀莎士比亞、雪萊、濟慈或彭斯的作品。這時 到了 般 `晚上,我真正的教育才開始。這時母親會為我們演奏貝多芬、舒曼、舒伯特、莫扎 。母親朗誦的詩篇大部分都是她背誦出來的。六歲時,有一次在學校組織的 , 我們

呵呵 ,埃及,我就要死了,就要去了! 會上,我模仿著母親的腔調背誦了威廉・利特爾的

《安東尼致克利奧佩特拉》中的一

段:

便像著

個 晚

生命的 紅 潮

在飛速地退落!」

這讓 聽眾們大為驚異

還有 在我五歲時,我們家住在二十三號大街的一間小房子裡。由於付不起房租 一次, 老師 讓每個學生寫一段自己的簡歷 。我寫的內容大概是這樣的

能再住在那裡了,於是就搬到了十七號大街。不久,由於沒錢,那裡的房東也不讓我們住 我們又搬到了二十二號大街。在那裡我們過得也不安生,於是又搬到了十號大街

時 可憐的媽媽在讀了我的作文之後,淚水奪眶而出。她向校長發誓,說這篇文章寫的句句 生活簡歷就是如此,一次又一次、沒完沒了地搬家。當我站起來朗讀這片作文 一聽就生氣了,她覺得我是在搗亂,把我帶到了校長那兒,校長派人將我的母親找

都是實話。這就是我們的流浪生活

我看來,老師就像不通人性的兇神惡煞似的 裡 卻從來都不想多說 ,公立學校的教育是冷酷無情的 或者穿著冰冷潮濕的鞋子,還要強迫自己一動不動地坐在硬板凳上,簡直是活受罪。 我希望現在的學校教育不再像我小時候那樣,已經發生了一 ,絲毫不會體諒孩子的感受。我記得那時候自己空著肚 ,專門在那裡折磨我們。 些好的變化 對於這些折磨 0 在我的記憶 孩子們 在

的孩子而言,簡直就像監獄 學校裡,我才覺得是在受罪。在我的記憶裡,公立學校的教育,對於像我這樣既敏感又驕傲 家裡的日子雖然窮困,但是我並沒有覺得難過,因為我們過慣了這樣的窮日子。只有在 樣讓人覺得恥辱。我一直都是學校教育的叛逆者

的還不會說話 大概是我六歲那年的某一天, , 我讓他們坐在我面前的地板上,正在教他們揮動手臂。 母親回家後發現我找來了街坊的六七個孩子 母親問我在幹什麼 他們有的小

辦了下去,而且很受歡迎,鄰居家的小女孩們都來了 我說這是我辦的舞蹈學校 0 母親樂了,便坐在鋼琴前面開始為我伴奏。這所「學校」 她們的父母給了我一 點錢 ,讓我教她 就繼續

後來的事實證明,這個很賺錢的職業就是這樣開始的

這些孩子跳舞 都會相信 說我已經十六歲了。單就年齡而言,我長得已經算是很高了,我說自己十六歲,不管誰聽了 想上學了;上學只會浪費時間,我覺得賺錢比上學重要多了。我將頭髮盤在頭頂上,對別人 到我十歲那年,來學跳舞的小姑娘已經越來越多了。我對母親說,我已經會賺錢了,不 我姐姐伊麗莎白是由祖母帶大的,她後來也跟我們住在了一 我們的名氣越來越大,甚至連舊金山的很多有錢人家,都請我們去教他們的 起, 並且 跟我 起教

孩子跳舞

~ 情竇初開

媽的一生。」從那以後,我總是把爸爸想像成長著角和尾巴,像是畫冊上的惡魔的樣子。每 次,我問姨媽,我是不是曾經有過一個爸爸,她回答說:「你爸爸是個大惡魔,他毀了你媽 當我還是一個繈褓中的嬰兒時,我的父母就離了婚,因此我從來都沒有見過父親。有一

鈴在響,於是便跑過客廳去開門,我看見門口站著一位頭戴高頂黑色大禮帽的英俊紳士。他 在我七歲時,我們一家人住在三層樓上的兩間房子裡,家徒四壁。有一天,我聽到前門

當學校裡其他孩子說起他們的爸爸時,我總是一聲不吭。

「你知道鄧肯太太住在哪裡嗎?」

對我說:

「我就是鄧肯太太的小女兒。」我回答說

這就是我的翹鼻子公主(這是我小時候他給我起的名字)嗎?」這個陌生人說

他猛地將我抱在懷裡,不停地親我,臉上滿是淚水。我一下子矇了

, 問他是誰,

他淚流

滿面地說:「我是你的爸爸。」

聽了這句話,我高興得不得了,趕緊衝進屋裡去告訴家裡人。

「來了一個人,他說是我爸爸!」

個哥哥鑽到了床下,另一 個藏進了碗櫃,我姐姐則歇斯底里地大喊大叫

母親一下子站起來,臉色蒼白,神情激動。她跑進隔壁的房間,然後鎖上了門。我的

叫他滾開!叫他滾開 !」他們喊道

這讓我感到非常吃驚

0

但我是一個懂禮貌的孩子,我走到客廳對他說:「家裡人都覺得

不舒服,今天不見客。」一聽這話,陌生人拉起我的手,要我陪他出去走一 走

我們下了樓,來到了大街上,我快步跟在他的身旁,覺得困惑不解:眼前這位英俊的先

生,真的是我爸爸嗎?可是他既沒有長角,也沒有長尾巴,跟我以前想像的一點都不 他帶著我來到了一家小冷飲店,給我買了冰淇淋和蛋糕,讓我吃了個夠 。我高高興興地回到 -樣

家裡,發現全家人都萬分沮喪

但是家裡人都拒絕見他,不久他就回到了他位於洛杉磯的家裡 他非常英俊 ,明天他說還要來給我買冰淇淋呢!」 我告訴他們

0

他 好幾年,它成了我們躲避驚濤駭浪的港灣 庫 他第四次發了財,但最後又破產了。房子和其他的家產都沒了。但我們畢竟在那裡住了 和 他送給我們一 從那以後,我有好幾年沒見過父親 間磨房 。這是在他第四次發財時置下的產業。 套非常漂亮的房子,房子裡有一間很大的舞蹈室 ,直到他再次突然出現。這 他以前曾經發過三 , 還 次,母親很大度地見了 有 一次財 個網 球場 但 都破產 個

品 他有一首詩,從某種程度上講, 在父親破產之前 , 我經常能夠見到他 是我一 生事業的預言 0 我知道他是一 位詩人,並且非常欣賞他的作

的 由於我無法從任何人那裡問出個所以然,所以只好自己試著分析父母離婚的原因 了巨大的影響 神秘的父親留下的陰影。「離婚」這個可怕的字眼,一直深深地銘刻在我敏感的 個活生生的不幸婚姻的例子。 我之所以提到父親 方面 ,我那時將傷感的小說作為精神上的食糧;另一 ,是因為在我的童年時代 在我整個的童年時代 ,他給我留 ,似乎都沒走出這位誰也不 下的印象, 方面 對我以後的生活產生 在我的眼前就 內心 願 提及

T 留下了非常深刻的印象。當我將這些事情和父母的婚姻悲劇聯繫在一 而 育 但是有些小說 在我讀過的小說裡,大多數的婚姻都有一個美滿幸福的結局 結果卻遭到了世人的侮辱和 尤其是喬治·艾略特的 一種棄 0 在這一 《亞當 類事情上, ·比德》 女人總是會受到傷害 這本書裡描寫了一 ,這裡就沒有必 起進行思考時 要細 個女孩未婚 這也給我 我立即 細 列舉

下定決心,要和不公正的婚姻作鬥爭

到社會的歧視和傷害。 按照自己的意願來決定要生幾個孩子,而不會受婚,爭取婦女解放,爭取讓每一位婦女都有權,

容,我覺得每張臉上都留下了魔鬼的影子和奴隸探詢的目光,去觀察母親那些已婚女友們的面實讓我早熟。我研究過婚姻法,也瞭解婦女奴隸實讓我早熟。我研究過婚姻法,也瞭解婦女奴隸實讓我早熟。我研究過婚姻法,也瞭解婦女奴隸

▲鄧肯 1

的一種形式,這也是我贊成的唯一的婚姻形式 任何一方的意願而終止。」 子上簽名就可以了。簽名的下面印著:「本簽字不需要任何一方承擔任何責任 誓言,為了這個誓言,我甚至不惜與母親鬧彆扭,遭受世人的誤解 蘇聯政府的善舉之一,便是廢除了舊的婚姻制度,兩個自願結合的人,只要在一本小冊 這樣的婚姻是所有擁有自由思想的婦女們所贊成的 ,而且是唯 並 可 以根據

的印跡。從那時起,我就發誓,永遠都不能把自己降低到如此卑賤的地步。我終生恪守這個

是 己的信念。如果你看一看近十年的離婚統計數字,你就會相信我說的都是實話 有知識的女性,還是一 就在 發展 ,那就是:任何的婚姻道德觀念,都不應該成為女性追求自由精神的枷鎖 在 二十年前 現在我們的觀念已經發生了很大的變化。我認為今天的知識女性大都會同意我的 我 認為 ,我拒絕結婚和爭取不婚而育的權利的行為 我的想法或多或少地 個接一個地結了婚,道理很簡單,因為她們沒有勇氣站起來, ,與每位擁有自由性格的女性都有相同之處 ,卻招致了許多非議 。儘管如 維 隨著社 但

讓你覺得 呢?」在我看來,這些人之所以認為婚姻的形式必不可少,是因為覺得這種形式能夠迫 認為他們之中大多數人都是惡棍]經認定對方是一個不道德的人。我雖然反對結婚 承擔起撫養孩子的義務,這難道不是從反面證明了你所嫁的這個人,實際上恰恰是一個 許多女性在聽我宣傳了自由婚姻的思想之後 ,可能會拒絕撫養孩子的人嗎?這樣的假定未免太卑鄙了, ,都膽怯地反問道:「 ,但對於男人的評價,卻還不至於差到 因為你在結婚的 可是由誰來撫養孩子 使男 候

界中了 們 面 相反 由於母親的原因,我們的童年時代都充滿了音樂和詩歌。每天晚上, 彈就是幾個 她的一 我倒覺得母親忘記了我們 個姐妹 小時 0 我們的作息沒有固定的時間 我們的奧古斯塔姨媽,也是一個極有天分的人。 ,忘記了周圍的 , 切 她也從不用各式各樣的規矩來約 完全沉浸在自己的音樂和詩歌世 她都會坐在鋼 她經常來我家看 琴前 東我

我們

並且經常參加一些私人的業餘演出

。她長得很美,有一雙黑色的眼睛和

頭烏亮的黑

0 我還記得她穿著天鵝絨「黑短褲」來扮演哈姆雷特時的樣子

了原始的印第安土著和野獸 以專橫的方式,將自己的性格力量,強加給了這個荒蠻的國家,並以令人吃驚的方式 教徒精神給毀掉了。美國早期移民帶來了這種精神觀念,後來也一直沒有完全拋棄掉 成為一個很有前途的歌唱家的。我現在才明白,她的一生都被今天看上去難以解釋的美國清 她有 副好嗓子,要不是她的父母認為所有和戲劇有關的東西都與惡魔有關 0 同樣 ,他們也一直在馴服自己,這也給藝術帶來了災難性的後 , 她 ,馴服 。他們 定會

人們過去的思想觀念有多麼的不可理喻 臺上! 的歌喉,全都被埋沒了。那時 奧古斯塔姨媽從小就受到了這種清教徒精神的摧殘。她出眾的容貌、優雅的儀態和美妙 這到底是為什麼呢?今天的男女明星們,連最為排外的社交圈子都可以出入 , 人們會說: 「我寧願看著女兒死去,也不願看到她出 ,可見

果

在糧倉裡成立了一個劇院 極力排斥 瑞譜 我想 · 凡 ,或許是因為我們的愛爾蘭血統的緣故 。搬進父親送給我們的大房子裡之後,發生的第一件大事 ·溫克爾的樣子。當我坐在一個餅乾桶上看他演出時 0 我記得他從客廳裡割下 , 我們家的孩子們對於這種清教徒式的殘暴 一小塊皮毛毯子, ,感動得流出了眼淚 ,就是我的哥哥 用來做鬍子 然後扮 奥古斯 ,他

我記得當我還很小的時候

,

有一次看見母親正守著一堆東西哭

她為

家商店織了東

演得太逼真了 我們都是感情非常豐富的孩子 , ___ 點都不想壓抑自己

劇專 劇 是我們在聖克拉拉 伊 奥古斯丁的這個小劇院越辦越好 到沿海地區去做了巡迴演出。 麗莎白和雷蒙德也參加了演出。雖然我當時還只有十二歲,其他人也不過十幾歲 、聖羅莎和聖巴巴拉等海濱地區的演出,卻是非常成功的 我跳舞 ,在我家附近小有名氣 ,奧古斯丁朗誦詩歌 。受他的啟發 , 然後我們 我們組織了 起演了一 齣喜 ", 可 個

們將 我的 日益嚮往 思想 反對當時社會的狹隘意識,反抗生活中的種種束縛和限制,以及對於寬容的東方世界的 事 無成 成了我童年時期的精 最後又總是以這樣的方式來結束談話:「我們一定要離開這個地方 神基調 。當時我經常沒完沒了地 ,向家裡人和其他親戚陳述 在這 裡 我

0

經歷 劫成 我獲得成功的時候 服老闆 我的小聰明, 功的 在我們家 讓 我具 強盜 繼續讓我們賒購麵包。在這些差事中,我總是能夠體會到冒險的樂趣 備了一 讓肉鋪老闆賒給我幾塊羊肉。家裡人也總是讓我去麵包鋪,想出各種理由來說 0 這 我是最有勇氣的一個。在家裡沒有食物時,我總是自告奮勇到肉鋪去 是一 。當我帶著戰利品 種能力 種很好的 這也是我後來為什麼能夠對付那些狡詐的 教育 , 路蹦蹦跳跳地回到家裡時 用花言巧語 ,從兇惡的肉鋪老闆那 ,心裡高興得就 經紀 裡哄 人的原因 騙 , 到東 特別是當 像 個 利用 西的 搶

也戴上,然後挨家挨戶地去推銷。我居然將這些東西全都賣完了,而且賺的錢比賣到那家商 西,但人家卻不收了。我從她的手裡接過籃子,把她織的一頂帽子戴在頭上,把她織的手

路 這些百萬富翁的孩子們相比,我在各方面好像都比他們富有一千倍,我所做的每一件事 也不羡慕,反倒覺得他們可憐 害就越大。我們留給孩子的最好的遺產,就是讓他們自己闖蕩天下,完全用自己的雙腳走 是否意識到,這樣做反而傷害了孩子們的冒險精神。他們給孩子留下的錢越多,對孩子的傷 。由於教舞蹈 我經常聽到有些家長說,他們努力工作,就是為了能夠給孩子們留下很多錢。不知他們 ,姐姐和我曾經去過舊金山最富有的家庭。對於那些富家子弟,我不僅 他們生活在一個狹隘而愚昧的世界,這令我十分驚異 跟

始 孩子們用 成什麼體系。我完全是即興表演,憑著自己的想像力進行創作,想到什麼就教什麼。最開 ,我表演的舞蹈之一是朗費羅的詩 我們的舞蹈學校名氣越來越大,我們將自己的舞蹈稱為新舞蹈體系,但實際上並沒有形 舞蹈 動作來表現詩的含義 《我把箭射向天空》 。我經常背誦這首詩 ,並且經常教

能夠讓生活變得更有意義

是我們家的朋友,她經常在晚上來我們家。她曾經在維也納住過一段時間 到了晚上,母親為我們彈琴伴奏時 我就即興編創舞蹈動作 那時有 ,並說 位可愛的老太太 一看見我

所謂「教育」,恰恰會讓孩子變得平庸,會剝奪

不知道有多少父母能夠認識到

他們給予孩子的

就 的雄心。 就會想起著名的義大利芭蕾舞演員范妮·埃斯勒。她經常向我們講述范妮 還說 :「伊薩多拉會成為第二個范妮·埃斯勒的 0 她的話激勵了我,讓我產生了 ·埃斯勒的輝煌成 勃勃

覺到 中的舞蹈並不是這樣的。我也說不清楚自己理想中的舞蹈究竟是什麼樣子的,但是我能夠感 去。他竟然將這種做作而又陳腐的體操動作稱為舞蹈,這只能干擾我對舞蹈的理想,我理想 樣美」,我說這樣既難看又彆扭。就這樣,上了三節課之後,我就離開了,而且再也沒回 點都不喜歡他教的課。老師要我用腳尖站在地上,我問他為什麼要這樣做,他說「因為這 ,有一個無形的世界在等待著我,只要我能 按照她的建議,母親將我帶到了舊金山一位很有名氣的芭蕾舞老師那裡去學習,但是我

夠找到一把鑰匙,就可以進入這個世界暢遊。

個人一生的事業,從小時候就應該著手去做。真因為母親的勇敢和不屈的闖蕩精神。我認為,一非凡的藝術潛質,它之所以沒有被扼殺,完全是非兒的藝術潛質,它之所以沒有被扼殺,完全是當我還是一個小女孩的時候,就已經擁有了

▲鄧肯 2

他們

展現和創造美的機會

0

當然這樣也不是不可以,要不然的話

,

在文明有序的社會生活

中 誰來做我們所必需的成千上萬的商店店員和銀行職員呢

普通 人了。有時候她也覺得惋惜:「為什麼四個孩子非要全當藝術家,難道就沒有 母親生了四個孩子, 但實際上,正是受到了她追求美好和不甘平庸的精神的影響 如果按照傳統的教育制度 , 也許她早就把我們變成了居家過日子的 , 才讓我們最終都成了 個本分

藝術家

我們 都不要太在意 說 親對物質上的生活毫不計較 這些 |東西其實都是生活的累贅 0 母親的言傳身教 , 對我產生了很大的影響 ,她教育我們要看淡身外之物 , 我 輩子都沒有戴 , 對房子 家具 過 珠寶 和各種 0 她 用品

道 借好書看的 女子,名叫 書館 我的父親曾經與她熱戀過 輟 學以後 , 雖然離家很遠, 「愛娜 時候 我開始大量地閱讀各種書籍 庫 她總是顯得非常高興 爾伯斯 但我總是蹦蹦跳跳地跑著去看。圖書館的管理員是一位可愛的漂亮 , 她是加利福尼亞的一位女詩人。 段時間 0 , 顯 美麗的眼睛裡閃爍著像火一 然 。那時候我們一家住在奧克蘭,那裡有 , 她是我父親終生摯愛的人 她鼓勵我多讀書 樣的 熱情 , 可能 , 0 每當我跟 就是這 後來我才知 個公共 條無 她

那時 我讀遍了狄更斯 薩克雷 ` 莎士比亞的所有著作,還有其他作家的無數小說 無 形的命運之線

將我們連

在

起了吧

地新聞 為此我還特意發明了一種秘密文字,因為當時我有一個不願讓別人知曉的天大秘密:我戀愛 燭頭的 論好壞 亮光下 ,無論它們給人帶來的是啟迪還是誤導,我都貪婪地閱讀著。我經常在白天撿來的蠟 再到刊登其上的短篇小說 整夜整夜地讀書。 從那時起, ,都由我一個人來寫。另外,我還養成了寫日記的習慣 我開始寫· 小說 ,還編過一份報紙 從社論到當

1

生, 裡 法入睡,直到凌晨三四點鐘還在寫日記,記錄下我那難以平抑的激動心情:「在他的懷抱 思向他表白。我們一起參加舞會時,他幾乎每一場舞都要和我跳。舞會結束之後,我總是無 樣的。」至於弗農當時是否覺察出來我的愛,我就不知道了。在那樣的年齡,我實在不好意 麗塔》 歲 我有 另一 除了兒童班以外 可是因為我盤起了頭髮,又穿著肥大的衣服,所以看上去比實際年齡要大一些。 也就是華爾茲 中的女主角一樣,我在日記裡寫道:「我狂熱地愛上了一個人,而且我相信就是這 個是藥劑師 種 飄飄然的感覺 0 , 藥劑師長得非常漂亮 瑪祖卡、波爾卡那一 姐姐和我還招收了一班年紀稍大的學生,姐姐教他們 ,還有一個很可愛的名字:弗農 類的東西。這個班裡有兩個年輕人:一 。當時我只有十 跳 個是醫 就像 交際

的路。 白天 有時我會鼓足勇氣走進去說一句:「 他在大街上的一 家藥店裡工作 , 你好嗎?」我還找到了他住的房子 為了能夠從藥店門前路過 我經常要走好幾英里 ,晚上我經常

娘走出了教堂,當時我的心情是那麼的難過。從那以後,我再也沒有見過他 望都寫進了日記 從家裡跑 後來 出來, 他向我宣佈 裡 到他家去看他窗口的燈光。這種單 0 我清楚地記得,在他結婚那天,他和一位頭戴白色面紗 他要和奧克蘭上流社會的 相思持續了兩年的時 位年輕小姐結婚了, 間 我只好將痛苦和 , 1 我覺得非常 相貌平常的姑 絕 痛

沒有在感情上背叛過她 了這麼多年,我把當年對他的感情告訴他總可以了吧?我原以為他會被我逗樂, 的人走了進來,不過他看上去很年輕,也非常漂亮。我馬上認出他就是弗農 了以後非常害怕 這就是我的初戀。 直到最近在舊金山演出時,我又遇到了弗農,當時我正在化妝間裡化妝 ,並馬上談起了他的太太 我瘋狂地戀愛,而且從那時起 有些人的生活是多麼單調呀 那個相貌平常的女子。 , 我就沒停止過瘋狂地戀愛 她好像還活著 0 ,有個滿頭 當時我 可 現 誰 在 他從 想 知 銀 他

,

過 髮

來 聽

吧?我不知道。我也許會將我當時的影集出版 可以說,我現在正處於最後一幕開幕前的休息間隙 正從最近的一次愛的打擊、愛的傷痛中慢慢恢復 , 然後問問讀者對此有何感想 看來這次打擊來得太猛烈、太殘酷 或許我的愛情戲劇已經是最後一幕了 我

〇 野菊花香

是帶著小姑娘回家吧!」 白色緊身衣,和著孟德爾頌的《無詞歌》曲調跳了一段舞蹈。一曲終了,經理沉默了,過了 又大又黑的空蕩蕩的舞臺上,母親為我伴奏。我穿著一種叫做「圖尼克」的帶有希臘風格的 舉行為期一周的演出),請他允許我在他面前表演一下舞蹈 大劇團出國 一會兒,他扭頭對我母親說道:「這樣的舞蹈不適合在劇院跳,在教堂裡反而更合適 讀書開拓了我的眼界,受其影響,我有了離開舊金山到國外看看的打算。我想跟隨某個 。於是,有一天我去拜訪了一位巡迴演出劇團的經理(當時這家劇團正在舊金山 。試跳是在上午進行的,在一座

了 個小時的時間,向大家解釋我為什麼不能繼續在舊金山待下去。母親有些不理解 我很失望 ,但並不洩氣,又開始想別的辦法出國 。我召集全家人開了一個家庭會議 ,可無 , 用

站住腳之後再來接他們 先動身前往芝加哥 論我要到什麼地方 ,她都願意跟著我 至於我的姐姐和兩個哥哥 。於是我們倆買了兩張到芝加哥的旅遊優惠車 , 他們就暫時都留在舊金山 , 等我們在 票 芝加哥 決定

看 專 情並不像我想像的那麼順利。穿著那件希臘式的白色小圖尼克緊身衣, 經理面 的舊式珠寶外加二十五美元。我希望有人能夠立刻請我演出,這樣一切就都好辦了 , 但 到達芝加哥時]卻不適合在舞臺上表演 前表演我的 ,正是炎熱的七月份,我們隨身攜帶的東西只是一隻小箱子、一些祖母留 舞 蹈 0 但他們的看法與當初那位經理一樣,都說 0 :「你跳得確 我在一個又一 個的 。但 實很好 劇 事

起初 我們再租 來的那一天,我在炎炎烈日下沿街走了好幾個小時,想賣掉它又捨不得,直到下午很晚的 安身,只能流落街頭。當時我的外衣領子上有一條高級的真絲花邊,就在我們從旅館被趕出 幾個錢。不可避免的事最終還是發生了:我們變得身無分文,交不起房租,行李被扣 個 我才下定決心,我記得當時賣了十美元 就這樣過了幾個星期 每天一大早我就出門, 星 期 一間房子了。 我們就只吃西紅柿 另外還剩下了一 ,我們的 想辦法去見各個劇團的經理;最後 0 少了麵包和鹽 錢眼看就要花光了,把祖母留下的珠寶典當了 點錢 。那是一條非常漂亮的愛爾蘭花邊 , 我想出了一個主意 , 可憐的 媽媽身體已經虛 ,我只好決定能找到什麼工 買 箱 弱得坐不起來了 西 紅 柿 換來的錢 也沒換到 以後整 無處 夠 時

作就先做什麼,於是便去了一家職業介紹所。

「你都會幹什麼呢?」櫃檯後面的一個女子問道

「什麼都會。」我說

「哼,我看你好像什麼都不會!」

隻眼睛被帽子遮住 提琴演奏的孟德爾頌《春之歌》的旋律中翩翩起舞。那個經理嘴裡叼著一根很粗的雪茄 實在沒有辦法,有一天我只好去一家共濟會空中花園劇院,請那裡的經理幫忙。我在小 , 以 一 種漫不經心的態度看完了我的表演 ,

有餓得發昏的可憐的媽媽 的舞蹈, 唉 而是來點帶勁的 ,你長得很漂亮 , ,我便問道:「你說的『帶勁的』是指什麼?」 我想我是可以雇你的。」一 他說 ,「氣質也不錯 。如果你願意改改自己的跳法 想到家裡剩下的最後那一 點番茄 不跳這樣 , 還

裙,還得撩起裙子露出大腿。你可以先跳上一段希臘舞,然後換上帶荷葉邊的裙子, 裙子露出大腿,這樣就能吸引人了。」 嗯,」他沉吟了一會兒說道,「不是你現在跳的這種舞蹈,是穿上帶荷葉邊的短 再撩起

我在街上漫無目的地徘徊,又累又餓,幾乎要暈過去了。這時我突然發現眼前是馬歇爾 是只好說明天我會帶著荷葉裙和道具來,然後就走了出去。那天是芝加哥常見的炎熱天氣 是到哪兒才能找帶荷葉邊的裙子呢?我知道向他借錢或請他預付薪金是不可能的 . 菲 ,於 個裙褶 坐了起來,硬撐著給我趕製衣服。她做了整整一夜,直到第二天黎明,總算是縫完了最後 然後帶著布料回到了家裡,我發現媽媽幾乎快支持不住了。但是她聽了我的敘述之後馬上又 就是戈登·塞爾弗里奇先生。我向他賒了做裙子所需的白、紅兩種顏色的襯布和荷葉花邊 子,他能否賒給我一套,等我演出賺錢後會馬上還錢。我不知道他究竟出於何種目的才會同 子後面坐著一個年輕人,這人看上去挺和善。我向他解釋說明天我需要用一 意我的請求,反正他就是同意了。幾年後我又遇到了他,那時他已經成了一位百萬富翁 爾德百貨商店的一家分店,於是我就走進去請求見見經理。我被領進了經理辦公室,看見桌 於是我帶著這件服裝,又去找空中花園劇院的那個經理。這時 ,管弦樂團已準備好 套帶荷葉邊的裙 他

「你用什麼音樂?」他問

給我的舞蹈伴奏了

揮 。音樂開始之後 經理非常高興 我沒有考慮過這個問題,便隨口說道:「《華盛頓郵車》吧。」這首曲子在當時非常流 ,從嘴裡拿出雪茄說道: ,我便盡平生最大努力跳了一些「帶勁」的動作,一邊跳,一邊即 興發

了表演,結果非常成功。但這件事始終讓我覺得很噁心,所以當一個星期後他提出要和我續 他給我開出了五十美元的週薪 很好!你明天晚上就可以到這裡來演出 ,而且預付了 ,我要把這個節目作為特別節目來宣佈 周的薪水。我用假名在這家空中花園

約,並邀請我參加巡迴演出時,我拒絕了。那些錢雖然能夠使我們免於餓死,但是讓我違背 走在大街上,我就有一種因饑餓而想嘔吐的感覺。不過,在這次可怕的經歷中,我那堅強的 自己的理想、一 我覺得那個夏天是我一生之中最痛苦的時期之一,從那以後,每當我再到芝加哥時, 昧迎合觀眾口味,實在是難以忍受。這樣的事情,我是第一次做,也是最後

母親,卻從來沒有提起過要回家的事。

▲鄧肯 3

術家。當天傍晚我們就去了那家俱

說在那裡我們能夠遇到文學家和藝的名片,並介紹我去見她。她是個瘦高個兒,大我去見了她。她是個瘦高個兒,大我去見了她。她是個瘦高個兒,大我向她談了自己對舞蹈藝術的一些想法,她很專心地聽我講,並請我和媽媽去「波西米亞人」俱樂部,一天,有人給了我一張安波爾

樂部 男子一樣的粗嗓門吼道:「豪放的波西米亞人,大家一起來吧!豪放的波西米亞人,大家 和椅子 俱樂部位於一棟大樓的頂層 那些人我從來都沒有見過 ,但一個個都顯得與眾不同 ,其實就是幾間沒有裝飾的空房間 。安波爾正站在他們中間 , 裡面擺放著幾張桌子 用

措 的聲音中,我開始跳起了那種充滿宗教情調的舞蹈 儘管如此 這些形形色色的「波西米亞人」成分很複雜,其中有詩人,有畫家,有演員 她每吼一次,那些人就舉起手裡的大啤酒杯,用歡呼聲和歌聲來回應。就在這起伏不絕 他們還是覺得我是一個可愛的小姑娘 。那些「波西米亞人」一 ,並邀請我每天晚上都來參加他們的聚 時間有些不知所 他們來自

免費食物大多是由安波爾捐贈的 都跟我們母女一樣 不同的民族 。他們看起來只有一點共同之處:身無分文。我覺得這裡的許多「波西米亞人」 ,如果不是俱樂部提供免費的三明治和啤酒,他們就根本吃不上飯 0

煙斗 著蓬 只有他理解了 鬆捲曲 在這群「波西米亞人」中,有一個名叫伊萬・米洛斯基的波蘭人。他大約四十五歲 帶 著 的 我的理想和我的舞蹈的含義 紅頭 種不屑的笑容, 髮、紅鬍子和兩隻炯炯有神的藍眼睛 來看 「波西米亞人」 。他也很窮,可是他常常邀請我和母親去小飯館裡 們的表演 0 他總是坐在房子的 。但是在所有看我表演的 個 角 落 抽著 ,長

吃飯,或者帶我們乘有軌電車去鄉村的林間野餐。他特別喜歡野菊花,每次來看我都會帶上 大捧野菊花 後來每當我見到金黃色的野菊花時,我都會想起米洛斯基的紅頭髮和紅鬍

他是詩人,也是畫家,經歷坎坷,在芝加哥經商謀生,但他並不會做生意,幾乎餓死在

應, 後,他終於忍不住吻了我,並向我求婚。那時我相信這是我一生中最偉大的一次戀愛 我們長時間地在一起。面對面地促膝交談,長時間地林中散步,使他的激情越來越高漲。最 也只有一個波蘭人,才會產生這樣瘋狂的愛情。顯然,母親對此沒有一點預感,她甚至允許 這位四十五歲左右的中年男人,已經瘋狂而又愚蠢地愛上了當時還天真無邪的我 那時的人生觀,完全是純情的和浪漫的 的年代,我想恐怕沒有人能夠理解,那個時候的美國人有多麼天真 直到很長一段時間之後,我才意識到 當時我只是個小女孩,年齡太小,根本不理解他的不幸或者愛情。在現在這個世態炎涼 ,還沒有感受或接觸過愛情在身體裡所引起的奇妙反 ,當時的我已經被米洛斯基激發出了狂熱的愛情 或者說多麼無知 我想恐怕

1 戴利【奥古斯丁·戴利 (1838—1899) 於是決定去紐約試試 夏天就要過去了,我們身上的錢也快花光了。我覺得再在芝加哥待下去已經沒什 0 可要怎麼才能去紐約呢?有一天我在報紙上看到著名的 ,美國劇作家和劇院經理 0 他創作並改編了大量的 麼希望 奥古斯

代表作有

地平線

婚

等。

後

在

紐

約

倫 敦開

設戴利

劇

院

,

名噪

-

時

以及

他那 劇作

個以艾達

里恩為明星的

劇 離

團正在芝加哥巡迴

演出 和

我決定去見見這位大人物

大

商量

必須見到奧古斯丁

有點害怕

,

這位大人物的廬山真面目

0

▲鄧肯 4 唱隊 劇院 缺少了雙腿一樣 變得輝煌 缺 戴 少了它

0

現在

我把這種舞蹈給您帶來

就好比一

個只

有

頭

和

身

驅的

別人告訴我他太忙,我只能見他的助手。但是我堅決不肯同意,我說我有重要的事情要和 在美國被人譽為最熱愛藝術和最具審美眼光的劇團經理 站了好幾個下午和晚上,請人把我的名字一次次通報進去,希望見一見奧古斯 但最終還是鼓起勇氣 戴利本人才行。最後,在一個黃昏,我終於得到了許可 他長得確實很帥 ,對他發表了一次意義非比尋常的長篇; 偉大藝術。您是最偉大的舞臺藝術家 法,在這個國家 舞臺上缺少了一 發現了一種舞蹈 , 但對陌生人卻總是擺出一 利先生 無比 並且廣受擁戴。 點東 , , 這是一種已經失傳了兩千年的 恐怕也只有您才能夠理 我要告訴您一 那就 西 ,正是它 是 舞蹈 副 演 我在 說 M 藝 巴巴的樣子 , 個 才讓古希 術 劇院的 非 Ţ ,可在您的 常好 7後臺 解 見到 悲 戴 劇 臘 的 利 0 合 的 我 想 我 他

載歌 嗓門 備的靈魂 利堅的兒女們,創造一種表達美利堅精神的新舞蹈。我會為您的劇院帶來那種它至今還不具 藝術的偉大和優美的話 和惠特曼的詩作相媲美。實際上,可以說我就是沃爾特.惠特曼的靈魂的女兒。我想要為美 的雄姿。 在太平洋的波浪裡 載 我的 我這個想法將會使我們的時代,發生翻天覆地的變化。那麼我是在哪裡發現它的呢?是 舞 我們這個國家最偉大的詩人應當算是沃爾特·惠特曼了,我發現的這種舞蹈 演講:「 你知道 ,於是創作出了悲劇這種藝術 舞蹈家的靈魂。因為您知道……」這位大名鼎鼎的劇團經理有些不耐煩 , 戲劇是從舞蹈開始的 好好,夠了!夠了!」可我卻不管他那一 , 是在內華達山脈的松濤中。我看到了年輕的美國在洛磯山峰上翩然起舞 ,您的劇院就不會出現真正意義上的舞蹈表演 0 0 如果您的劇院沒有 人類有史以來的第一位演員 套 一位舞蹈家 , 繼續說了下去,並且提高了 ,其實就是 , 能夠懂得最初那 舞蹈家 ,想要 可以 他 種

不知道應該如何應付了,他只好說道 見我這樣一個瘦小的陌生女孩,竟敢用這種口氣對他喋喋不休,奧古斯丁 戴利好像也

演 如果合適 好吧, 我要在紐約排演一齣 ,我就會聘 用 你 0 你叫什麼名字?」 哑劇 裡面有一 個小角色你可以試試,十月一日開始排

「我叫伊薩多拉。」我答道。

伊薩多拉 。不錯的名字。」 他說 , 好吧, 伊薩多拉 ,十月一日在紐約見

啦 ! 這 我說 簡 直是一個天大的喜訊 0 大名鼎鼎的奧古斯丁· ,我急忙跑回家去告訴了母親。 戴利先生聘用我啦。我們得在十月一日之前趕到紐 媽媽 ,終於有人賞識

折 個社會一定會承認我的價值!如果當時我知道得到社會的承認,需要經歷那麼多的坎坷曲 機會終於到了。我們坐上了去紐約的火車,心中充滿了美好的憧憬。當時 還有我的姐姐伊麗莎白和我的哥哥奧古斯丁。他們看了電報以後深受感染,認為我們成功的 十月一日抵紐約,請速匯路費百元。」奇蹟竟然真得發生了,錢很快就寄來了,隨之而: 一個辦法。我給舊金山的一個朋友發了一份電報:「榮膺奧古斯丁.戴利先生之聘,須於 或許我是不會有這麼大的勇氣的 好,」母親說道,「可是我們到哪兒去弄火車票呀?」這確實是個問題。不過我想到 , 我的想法是 來的 ,

是我覺得只有這樣才能讓母親高興。那時我還沒有想過為爭取自由的愛情而鬥爭 ,等我在紐約發了財,我們很容易就可以結婚了。這倒不是我當時對婚姻抱有什麼幻想 米洛斯基得知將要與我分別的消息之後非常傷心。但我們發誓要永遠相愛。我還對他

情而戰

不過那是後話!

一 初登舞臺

地到海邊去玩了,這讓我感到非常愜意。在內陸城市裡,我總是覺得透不過氣來 紐約留給我的第一印象,是它比芝加哥具有更多的美景和藝術氣息,而且我又可以高興

隨時都有被趕出門的危險。在去戴利劇院的舞臺門口報到的那天上午,我再一次見到了這位 大人物。我想將我的想法再跟他說一遍,可他看上去很忙,而且一副心事重重的樣子 也住著一群怪裡怪氣的人,他們與「波西米亞人」一樣,有一個共同的特點:付不起房租 我們在第六大街的一條小巷子裡,找到了一家包飯的旅店,租了一間房住了下來。這裡

話 倒是可以給你一個角色試試 我們已經從巴黎請來了著名的啞劇明星簡‧麥,」他對我說,「如果你能演啞劇的

直到今天,我依然覺得啞劇算不上藝術。因為在啞劇中,人們用動作來代替語言,用動

擇, 作來表達感情 只好扮演了其中的某一 它什麼都算不上,是介於兩者之間的 , 感情的流露與語言沒有關係 個角色。我把劇本帶回家研究,我認為整個作品非常愚蠢 0 所以 種沒有多大價值的東西 ,啞劇既不算是舞蹈 0 可 藝術 是我當時 , 也不算是話 卻 可笑 別無選 劇

它和我的理想、抱負相比,簡直天壤之別

道 唱隊的小女孩 定是非常的 思;用手擊打自己的胸部,代表「我」的意思。在我看來,這一切真是滑稽可笑 大發雷霆 種痛苦 任憑那個 第一 演這樣的 你看 我做得非常糟糕 次排演,就讓我感到大失所望。簡 。想到這裡,我的眼淚一下子奪眶而出,順著雙頰簌簌而下。我想我當 我被告知,用手指著她,代表「你」的意思;用手按著胸口,代表 悽楚可憐 她哭起來表情還是蠻豐富的 :狼心的房東太太無情的擺佈。我腦海裡浮現出了前幾天看到的情景 角色 ,被房東扣下箱子趕到了大街上,又想到我那可憐的媽媽 0 聽到這些話的時候 , 因為戴利先生的臉色變得很溫和。他拍了拍我的肩膀 簡 麥也非常生氣 ,我馬上就想到我們全家將要困在那家 0 她 , . 她對戴利先生說 麥是個脾氣極為乖戾的小個子女人,動不動就 定能學會的 , 我並不具備什麼天分 ,在芝加哥所遭受的 對簡 可 時的 _ 愛 怕的客棧 由於心不 樣子一 的意 個合 根本

笑的 動作 仴 是 這 種排 而且那些動作與他們所配的音樂沒有任何關係 演對我來說 簡直比殉道還痛苦 他們 總是讓我做 。畢竟年輕人的適應能力比較強 些我覺得非 常 粗

可

在排演啞劇期間

我們是沒有酬金的。我們被趕出了原來那家旅館

搬到了一百八十號

我最後總算是設法讓自己進入了角色。

簡・ 把自己紅色的唇膏,印在了皮埃羅白色的面頰上。就在此時,皮埃羅立刻變成了惱羞成怒的 同音樂的配合下,我需要走近皮埃羅並在他的臉上親三下。在彩排時我用力大了 麥,她狠狠地扇了我一個耳光 麥飾演啞劇中的男丑角皮埃羅 這就是我舞臺生涯動人的開幕式 ,有一場戲是我的角色向皮埃羅表達愛意 二點 。在三段不 居然

氣。 是啞劇這種形式困住了她 如果不是錯誤地去選擇表演虛假做作的啞劇,她完全有可能成為一名偉大的舞蹈家 但是 ,隨著排演的不斷進行,我越來越欽佩這位啞劇女演員,她那非凡的演技充滿了生 。我 一直想對啞劇發表如下的意見: 。可

做動作來表達思想感情呢?」 你想說話 , 那為什麼偏偏不說呢?為什麼要像聾啞醫院裡的病人一樣,費盡力氣地靠

常失望。花費了那麼多的心血和努力,結果卻是如此可憐 常的彆扭 結了嗎?我完全被偽裝起來,變成了另外一個人。媽媽當時就坐在觀眾席的第一 金色的假髮和一頂大草帽。難道我孜孜以求地、想要帶給這個世界的藝術革命,就這樣被終 首演之夜來臨了。我身上穿著一套法國執政時期的華麗式樣的藍色緞面禮服,頭上戴著 。即便在那個時候 ,她也沒有提出讓我回到舊金山 1 0 但是我能夠看出來 排 她感到非 ,心裡非

廂裡打個盹。到下午就繼續餓著肚子進行排演。就這樣一直排演了六個星期,直到這齣啞劇 可以說是想盡了辦法。因為沒有錢 大街的兩間沒有家具的房子裡。由於沒錢坐車,我經常需要步行到二十九號大街的奧古斯 戴利劇院 。為了少走幾步路,我經常在土路上走,在車行道上奔跑 ,我連午飯都吃不上,經常是一到午飯時間 , 總而言之, , 我就 我為此 躲在包

上演了一個星期後,我才領到了工資

分, 門給堵上。即使如此,我也不敢上床睡覺,膽戰心驚地坐了一夜。直到現在,我也想不出還 能有什麼樣的生活,能夠比參加巡迴劇團時的生活更糟糕的了 是都喝醉了,他們不停地砸我的房門,想闖進我的房間 車我也不敢進賓館 所以為了找到便宜的旅館,我經常要步行幾里地,直到累得兩腿發酸 有時會遇到一些很奇怪的房客。記得有一次,我租住的房間鎖不上門 在紐約演出了三個星期以後 半作為我的所有開支,另一半寄給媽媽作為全家人的生活費 ,而是扛著行李走路去找可以包飯的便宜旅館 ,劇團又開始外出進行巡迴演出。我每週的工資是十五美 。我嚇壞了,拖過 。我一天最多只能花五十美 0 每到一 , 0 在我 個地方,下了火 個沉重的衣櫃 那裡的男人可能 租住的旅店 把

滿意 簡 我總是隨身帶著幾本書,一有時間便拿出來閱讀。我每天都會給米洛斯基寫上一 麥真是一個精力充沛的人,她要求我們每天排練一次,即便如此 ,也不能讓她感到 封長

信 不過我好像並沒有告訴他,我當時的處境是如何艱難

图 就是他這次巡迴演出的嘗試並沒能夠獲利, 個 月以後 , 我們的巡迴演出終於結束了 而簡·麥也回到了巴黎 啞劇團又回到了紐約 0 戴利先生最大的苦

根本就聽不進去,對我提出的任何話題都非常冷淡。「我要派一個劇團去演 接下來我該怎麼辦呢?我又去求見戴利先生,努力想讓他對我的藝術產生興趣。但是他 《仲夏夜之

頌 趣 《諧謔曲》 但我還是答應了, 我的主張是用舞蹈來表達真實人物的思想情感 他說 的伴奏下表演 ,「如果你喜歡的話,可以在表現仙境的場景裡面表演一段舞蹈 並建議在泰坦尼婭和奧伯龍出場前的那個森林場景中 段舞蹈 ,但對仙女之類的 人物 , , 並不怎麼 由我在孟德

感

爾 興

去非常可笑。我試圖說服戴利先生,即使不掛這兩個假翅膀,我一樣能夠表現出有翅膀的 色的紗巾,背後還插著兩個亮閃閃的金色翅膀。我堅決反對掛上那兩個翅膀,因為它們看上 在 《仲夏夜之夢》 演出時 ,我的身上穿著一件用白色薄紗做成的直筒長裙 ,頭上戴著金 樣

但他堅決不同意

好, 個人在大舞臺上為觀眾表演跳 我引起了轟動 那天晚上是我第一 0 當我戴著那兩個翅膀回到後臺時 次在舞臺上單獨表演舞蹈 舞 0 我跳了 跳得很精彩 ,我覺得非常高興 ,本以為戴利先生會高高興興地向我祝 , 觀眾們也情不自禁地 。終於等到了這 為我鼓掌叫 一天, 我

賀

沒想到他火冒三丈地對我大聲吼道:「這裡不是歌舞廳!」難道他真得聽不到觀眾的掌

聲和歡呼聲嗎?

演出時,我都是在黑暗中表演,舞臺上其他的都看不清,只能看到一個白色的若隱若現 第二天晚上,當我上臺跳舞時,所有的燈光突然一下子都關掉了。以後每次《仲夏夜之

人苦悶疲憊的旅程和尋找便宜客棧的日子。不過我的工資已經漲到了每週二十五美元 在紐約演出了兩個星期以後,《仲夏夜之夢》 也要開始巡迴演出了, 我又開始了一段令

樣

年的時間過去了

的影子

中,我交上了一位朋友 本是不該生活在這個世界上的。幾年以後,我聽說她因為得了惡性貧血症而死去 得很可愛,而且很有同情心。可是她有一種怪癖,除了橘子,其他什麼都不吃。我覺得她原 幾個人把我當朋友,他們都覺得我怪怪的。我常在幕後讀古羅馬詩人馬庫斯 。我努力用斯多葛學派的禁欲哲學,來沖淡我不時產生的痛苦。不過,在那次的巡迴演出 我的 心裡非常難受。我的夢想、我的理想、我的抱負,一切都成為了泡影 ——一一個叫莫德·溫特的姑娘,她在劇中扮演泰坦尼婭皇后。莫德長 0 在劇 奥列留斯 團沒有 的

員 並沒有絲毫的同情心。不過在劇團時唯一 艾達 里恩是戴利 劇 團的明星 她 是 讓我高興的事情,卻是看她的演出 個出色的女演員 但她對地位低於自己的演 她很少跟

們打聲招呼,都覺得是多餘的。有一天,後臺的牆上貼上了這樣一 比特阿 我們的劇團去做巡迴演出,可是當我們回到紐約以後,我會經常去看她所扮演的羅莎琳 在日常生活中,卻不願得到劇團中同仁的喜愛。她傲氣十足,寡言少語 | 麗斯和鮑西婭 她是這個世界上最傑出的女演員之一。但就是這樣 張通知:「 位偉大的 謹告知本劇 好像就連跟 藝 我

果真如此,雖然我在戴利劇院待了整整兩年的時間,卻從來沒有得到與里恩小姐說話的 她顯然是覺得劇團的所有配角演員,根本沒有博得她注意的資格。記得有一天排練的

由於戴利先生臨時進行了人員調配

有的

各位演員,無需向里恩小姐問好!」

腳地 卒呢?」 怎麼會犯下這樣的錯誤呢 是卻不喜歡被別人這樣稱呼!)我不明白,像艾 演員來的晚了 里恩這樣的藝術家,這樣迷人的一位女士 喊道 (我自然算是無名小卒之中的一 : 唉, 點 怎麼能讓我來等著這些無名小 , 她就衝著我們這些人指手畫 員 但

快到五十歲了。她一直受到奧古斯丁.戴利的寵我想這或許和她的年齡有關吧,那時她已經

▲鄧肯 5

視

年的 佩的 愛 , 語 因此她 , , 會在 間裡 那時如果我能夠得到她哪怕一丁點善意的鼓勵 兩三個星期或兩三個月內 , 直反對戴利先生從劇 她從來都沒有用正眼看過我。相反,她用實際行動明白地表示了她對我的 專 |裡挑選漂亮的女孩 就取代她的地位 ,我都會用 作為一 來扮演重要角色 名藝術家 生來珍視的 , , 我對她 她或許 0 口 是 是極其敬 是怕這些 在 那 兩

賀 不下去了 在我進行表演的整個過程中, 記得有一 次在表演 《暴風雨》 她故意扭過臉去不看我。這讓我覺得非常尷尬 時 米蘭達和裴迪南德舉行婚禮 , 我跳舞向他們表示祝 , 幾乎就要

他發現米洛斯基已經在倫敦娶了妻子。我的母親嚇壞了,堅決地讓我跟他一 間地散步 商量好 見面了 在 《仲夏夜之夢》 這 他隨後就到紐約去跟我結婚 我也進 讓我欣喜若狂 一步瞭解到了米洛斯基的智慧。 巡迴演出的過程中 0 那時正好也是一 0 萬幸的是,我哥 , 個夏天,只要沒有排練 我們最後終於來到了芝加哥 幾個星期後 哥知道這件事以後進行了一番瞭 ,我就要回 , 我們就會去樹 , **紐約了** 我又與我的男朋友 刀兩 , 我們已 林裡長時 經

〇 巧遇大師

開辦她的舞蹈班。奧古斯丁加入了一家劇團,大多數時間都是到外地巡迴演出,很少在家 我們就睡在床墊上,身上只蓋著一條被子。就像在舊金山時一樣,伊麗莎白在這間排練房裡 房四周的牆壁上都掛上了幕布。白天的時候,我們就把床墊豎起來,沒有床鋪;到了晚上, 練房。為了騰出足夠的跳舞空間,我們只買了五張彈簧床墊,沒有安置其他任何家具 現在我們一家全都來到了紐約,我們想辦法在卡耐基會館裡,弄到了一間帶洗澡間的排 。排練

們曾經在中央公園的雪地裡,不停地走來走去,以便讓身體變得暖和一點。回來的時候,我 由於全家只有這一間屋子,所以在租給別人使用時 為了增加收入,我們把排練房按小時租給別人,用來教演說、教音樂、教唱歌等。但是 ,我們全家人就只能出去散步了。記得我

。雷蒙德則進入新聞界闖蕩

們還經常站在門口 聽上一會兒

臉貼在窗戶上」。 位教演講的老師 這位老師總是用一 ,總是教 首同樣的詩, 種很淒涼的聲調來朗誦這首詩 其中一句是「梅布爾,小梅布爾 ,但他的學生卻總是毫 總是把 無

難道你體會不到詩中飽含的感情嗎?你真的一點都體會不到嗎?」

生氣地慢慢重複,老師就開始大聲訓斥:

候 經常是裝出一 小合唱團 其他三個人的表情很難看,只有我的臉依然很可愛,這真是太有意思了 這期間 ,可是我連一個音符都不會唱!其他三個人也總是說我把她們帶得跑了調 副非常自然的樣子站在那裡 戴利想到了一個點子,他要模仿日本藝妓的表演方式。他讓我參加了 ,光是張嘴巴而不出聲。 母親說在我們合唱的 大

個

此

時 我

他對這種 表示安慰, 下來問我怎麼了,我告訴他,我對劇團最近所做的這些愚蠢的事情,已經無法忍受了 。有一天熄燈之後,他從黑糊糊的劇場經過時,發現我正躺在一個包廂的地板上哭 因為扮演藝妓這件蠢事,我和戴利原本就已經很緊張的關係,終於走到了破裂的終 「藝妓」表演也是一樣的不太喜歡 他開始用手撫摸我的後背 ,而我則變得非常氣憤 ,可他必須要考慮劇團的經濟收入。接著 他停 他說

呢?」我說 我 有自己的才華 ,您既然不想讓我發揮自己的才華 , 為什麼又非要把我留在這裡

戴利有些吃驚地看了我一眼,然後「嗯」了一聲就走了

那是我最後一次見到奧古斯丁

以後,我開始討厭劇院。在這裡,你每天晚上都得重複那些無休止的臺詞和動作,忍受其他 人那些任性的、反複無常的變化。戲劇中對於生活的看法以及長篇大論的廢話,都讓我感到

· 戴利,因為幾天之後,我就鼓起勇氣辭去了工作。從此

難以忍受

房子,可憐的母親只好經常在晚上為我整夜整夜地伴奏 以穿上練功服 離開戴利以後,我回到了卡耐基會館的排練房,那時我已經沒有多少錢了,可是我又可 ,在母親的音樂伴奏下跳舞了。但是白天我們很少有時間,能夠好好利用這間

上了某種恐怖的致命疾病一樣向我衝了過來,嘴裡大聲喊道: 打開了,有個年輕人闖了進來,他雙眼冒火,頭髮直立,雖然看起來很年輕,可是他卻像染 `奧菲利婭》和《水仙女》等樂曲創作出了舞蹈。有一天,我正在排練房裡練舞 ,門突然被

那

個時候我深深地喜歡上了埃塞爾伯特·納文的音樂,並根據他的

《納吉蘇斯》

我聽說你在用我的音樂跳舞!不行,不行!我的音樂可不是用來跳舞的音樂,不管什

麼人,都不能用它來跳舞。」

我拉住他的手,把他領到一把椅子旁邊。

請坐,」我說,「我先用你的音樂跳段舞給你看,如果你不喜歡的話 ,我發誓以後再

也不會用它來跳舞了。

後一個音符還沒完全結束,他就從椅子上跳了起來,然後衝過來一下子抱住了我,滿含淚水 的影子,最後他憔悴而死,化作一朵水仙花。就這樣,我按照我的理解為納文跳了一曲 景:年輕的納吉蘇斯站在小溪邊,凝視著自己在水中的倒影。他看著看著,終於愛上了自己 然後我就用《納吉蘇斯》 跳了一段舞。在優美的旋律中,我彷彿看到了這樣一

個場

。最

的雙眼凝望著我 你真是一個天使,」 他說, 「你就是歌舞女神 。你跳的這些動作,正是我在創作這首

樂曲時心中所想的

蹈征服了 生的是,雖然他為我彈奏過很多次這首曲子 他乾脆主動坐到了鋼琴前面 卻始終沒有將它記錄下來。納文徹底被我的舞 一首名為《春天》的優美舞曲 《水仙女》 接下來,我又為他跳了 。他的情緒變得越來越高昂 他建議我在卡耐基會堂的小音樂廳 ,為我即興創作了 《奥菲利婭》 讓我遺憾終 ,最後 和

裡舉行幾次舞蹈演出,而他則要親自為我伴

都來看我在草坪上表演

了嚴重的疾病,並最終不幸英年早逝 以成為美國的蕭邦,但是在殘酷的生活環境中,他不得不為了生計而四處奔波,最後他患上 他還要和我一 納文開始親自策劃和籌備這場音樂會,從租場地到做廣告,他都親力親為 起排練。我一直覺得納文完全具備成為一個偉大作曲家的潛質。 他原本可 每天晚

能夠現實一點 但是當時的我們簡直就是一個無知的可憐蟲 我的第一場演出極為成功,接下來又演了幾場,在整個紐約引起了轟動。 找一 個好的經紀人,也許從那時開始 , 我就可以讓自己的事業變得一 如果當時我們 帆風順

就像女王在英國 她其實是挺平易近人的 於紐約的家裡的客廳中演出。這時我根據波斯詩人奧馬爾·海亞姆的一 起去了那裡 在跳舞時,有時是我的哥哥奧古斯丁,有時是我的姐姐伊麗莎白,他們為我朗讀伴奏 夏天即將到來。阿斯特夫人請我到她新港的別墅去跳舞。我和媽媽以及伊麗莎自三個人 觀看演出的人裡面 。那時新港可以說是紐約最時髦的娛樂場所。阿斯特夫人在美國的地位極高 樣 。人們見到她時 ,有很多上流社會的女士 個人。 她安排我在她的草坪上跳舞,新港上流社會的頭面人物 表現得比見到英國女王陛下還要恭敬 ,演出成功之後,她們紛紛邀請我去她們位 首詩 ,不過我倒覺得 ,自編了 段舞 全

夠 旁 就不懂藝術 地理解 他幾家別墅去表演過舞蹈,可是那些太太們都很吝嗇,付給我們的報酬連路費和飯費都 0 而且 在她周圍 我至今還保留著一張那次演出的照片,德高望重的阿斯特夫人坐在亨利 總的來說,新港之行讓我很失望。這些人總是自命不凡,而且為富不仁,他們根本 ,她們雖然很喜歡我的舞蹈,並且認為我的舞蹈很優美,但卻沒有一個人能夠真正 有范德比爾特、貝爾蒙多及菲什等幾大家族的一大幫人。後來我還在新港其 萊 爾的 身

如同 在這 解和支持的人 些多麼神奇的名字呀。說實話,在紐約的那段日子,我沒有找到一個能夠對我的理想表示理 家,例如 紐約更令人感到愉快的生活環境。於是,我想到了倫敦,在那裡可以見到很多的作家和 在加利福尼亞時一樣,紐約的生活也無法讓我滿意。因此我非常希望自己能找到 種觀念已得到了很大程度的改善,特別是在帕德列夫斯基當上波蘭共和國的總理以 .喬治・梅雷迪克、亨利・詹姆斯、瓦茨、斯溫伯恩、伯恩・瓊斯、 ,人們覺得藝術家低人一等,只不過是高級一些的僕人罷了, 但終歸還 惠斯勒……這 是僕人 個比 後 0 現 是

練房 這時 搬到了溫莎旅館 舞蹈班的學費,根本不夠支付房租和其他開支,雖然我們表面看來很成功,但實際上 伊麗莎白開辦的舞蹈學校裡的學生變得越來越多,於是我們就從卡耐基會堂的排 樓的兩個大房間裡 , 這裡每個星期的房租是九十美元。不久我們就

些費用。我突然脱口而出:「只有一個辦法能救我們,就是旅館突然失火被燒掉!」 我們的銀行賬戶上已經出現了赤字。溫莎旅館裡氣氛沉悶 卻要支付那麼多錢 。一天晚上,我和姐姐坐在火爐旁,籌劃著從哪裡去弄些錢來支付這 我們住在那裡感受不到絲毫的快

慣 錢。第二天當我向她提出借錢時,正好趕上老太太心情不好,她不但拒絕借錢給我,還不停 地向我抱怨旅館的咖啡不好 ,每天早上八點鐘準時到樓下餐廳吃早餐。我們決定第二天見到她時,由我開口 旅館的三樓住著一位老太太,她的房間裡全是古舊的家具和名畫。這個老太太有個習 向她借

離開 這裡 我在這家旅館已經住了好多年了,」她說,「如果他們不給我提供好咖啡的話 我就

到紐約時一樣了,變得身無分文。「這就是天意,」我說,「我們一定要去倫敦 非常珍視的畫像。 牽著手安全地逃離了旅館。可是我們的東西卻因為來不及搶救全都被燒毀了,其中有我們家 燒成了焦炭。伊麗莎白表現得非常鎮定,她勇敢地救出了舞蹈學校的所有學生,帶著她們手 當天下午, 她就真的離開這裡了,整座旅館突然著了火,變成了一片廢墟,她也被大火 我們在同一條街上的白金漢旅館暫時安頓了下來。幾天以後,我們就和 剛

6 奔向倫敦

去 我也沒必要再去敲響那扇緊閉的大門了。當時我最強烈的願望就是去倫敦 痛苦中。如果這就是美國對我所付出的辛勤努力做出的答覆,我想,面對如此冷漠的觀眾 0 受雇於戴利劇院,在新港為紐約上流社會表演舞蹈,這些經歷使我陷入了希望幻滅後的 溫莎旅館的一場大火,又把我們所有的行李都燒掉了,我們窮得連件換洗的衣服都沒 在紐約經歷了種種劫難之後,我們真的已經到了山窮水盡的地步,因此我打算到倫敦

以後 事 羅密歐的他,愛上了扮演茱麗葉的一個十六歲的姑娘。有一天,他回到家裡宣佈了 這件事情被大家認為是對家庭的背叛。我至今也不明白 現在 ,就變得非常惱火 ,家裡只剩下四個人了 就像父親第一次到我們家時一樣,她走進了另一個房間 奧古斯丁有一次跟隨一個小劇團到外地巡迴演出 ,母親究竟為什麼在知道這件事 他的婚 扮演

中掉隊的人,他失去了和我們一起去追求遠大前程的資格 孕了。因此,在我們去倫敦的計劃中,自然就不再將奧古斯丁列出其中。家人也將他作旅途 帶到了一 我是唯 聲關 。她長得非常漂亮,但是身體很虛弱,看起來像是生了病。奧古斯丁告訴我 上了 條小巷中的一座陳舊的公寓裡,爬了五層樓梯,進入一個房間 門。 個對奧古斯丁懷有同情心的 伊麗莎白沉默不語 ,保持中立的立場,雷蒙德則歇斯底里地大聲喊叫 , 我對他說 ,我願意跟他一起去看他的太太。 ,最後見到了他的茱 ,她已經懷 起來 他把我

分文 們資助我們前往倫敦的費用。我首先拜訪了住在五十九號大街的一位夫人, 訴了她,並告訴她在紐約我無法得到足夠的理解,而且確信能夠在倫敦獲得社會的認 宮殿一樣雄偉 (。那時我突然想到一個好主意 ,我們又像初夏時一樣,住進了卡耐基會堂那間四壁徒立的排練房 ,俯視著整座中央公園。我把溫莎旅館失火以及我們的家當全部被毀的 ,就是去找新港那些曾經看過我跳舞的闊 她家的 太太們 ,而且變得 樓房就 , 請 事情告 可 1身無 求 妣

五十美元 謝並告別 這根本不夠我們一 滿懷感激之情離開了她的家,可是當我走到第五大街時才發現,這張支票上只有 家人去倫敦的 旅費

她走到書桌旁邊,拿起筆簽了一張支票,疊好之後交給了我。我眼含熱淚向

她致

大街走了整整五十個街區,才走到她們家的豪宅 接著 我又去找了另外一位百萬富翁的 妻子 在那裡,有個老太太接待了我 她住在第五大街的盡頭 , 我從第五 她的態度 十九號 飯。 演員 財 說有一位她認識的芭蕾舞 就會有不一樣的看法,她 多鐘,而我卻還沒有吃午 又疲勞,竟突然一下子暈 是芭蕾舞,她對我的請求 我解釋說如果我當初學的 的請求屬非分之想 更加冷淡 ! 這時 當時已經下午四點 就透過跳舞發了大 ,她甚至指責我 我由於又著急 還向

可可和一些烤麵包。我的眼淚撲簌簌地掉進杯子裡 太太闡述倫敦之行 那位太太見我這副樣子,也許感到有些擔心 對我們一 家人的重要性 便叫來一 ,掉在麵包上,但是我還是極力地向這位 位威嚴的男管家,給我拿了一

將來我一定會名揚天下, 我對她說道 , 您也會因為慧眼識才 賞識 位美國的舞

蹈天才而備受讚譽。

鄧肯 7

杯

最後 ,這位擁有六千萬身家的貴婦人也送了我 一張支票 同樣也是五十美元!最後她

還沒忘了再加上一句:

「你賺了錢後可別忘了還錢。」

夠我們支付去倫敦的路費了。但如果想要在到了倫敦之後還剩下一點錢的話,這筆錢就不夠 就這樣,當我遊說了紐約很多百萬富翁的太太之後,我們終於湊夠了三百美元,這筆錢 等我有了錢,可以把錢送給窮人,但絕不會把錢還給她

買普通的二等艙船票了

船 的那場大火中被燒掉了 這樣,在一天早晨,我們只帶了幾個隨身的包就上船了,因為我們的箱子, 船長被雷蒙德的話打動了,雖然不合乎船上的規定,但他還是同意我們上了他的船 雷蒙德想到了一個好主意 ,他到各個碼頭去打聽。最後終於找到了一艘開往赫爾的 已經在溫莎旅館 運牛 。就

不時地發出令人傷心的哀號,這情景讓我們覺得特別難受 西部的平原上買來運到倫敦去的,它們亂哄哄地擠在貨艙裡,一天到晚用牛角互相碰撞著 我相信是這次航行,讓雷蒙德變成了一個素食者。船上裝著二三百頭牛,都是從美國中

我們那時那種難以抑制的喜悅,我真不知道長時間舒適豪華的生活,會不會讓人變得神經衰 ,每當我坐在大型客輪豪華的艙室裡時,我時常想起這次乘坐運牛船的航行 想起

名叫做瑪琪

・奥爾戈曼

弱 艙很小 當時 ,我們都不好意思用真實姓名來登記,因此我們簽的是外祖母的姓 。可儘管如此,在去赫爾的這兩個星期的旅途中,我們還是都很高興 我們的伙食很差,主要的食物是鹹牛肉 ,喝的是有稻草味的茶 ,另外床鋪 0 奧爾戈曼 乘坐這 很硬 樣的船 , 船

們心情壓抑 夜 船上的生活很艱苦 船長有時候會在晚上拿出一瓶威士忌,再配上點檸檬,給我們做香甜的熱飲料喝 他經常對我說 船上的大副是個愛爾蘭人,我曾和他在船上的瞭望塔上,一起度過了好幾個迷人的月 。不知道現在他們是否還用這種野蠻的方式來運牛 , :「瑪琪‧奧爾戈曼,如果你願意的話,我會成為你的好丈夫的。」好心 可我們在一起過得非常愉快,只有貨艙裡的牛發出的呻吟和哀 鳴 0 儘管在 讓我

到處閒逛 在大理石拱門附近找到了一家小旅館。到倫敦的頭幾天,我們每天都坐著很便宜的公共馬車 五月的 我們又興奮又疲勞,就像是有個美國的富爸爸,不斷地寄錢給我們供我們遊玩一 ,然後又變成「鄧肯」一家。我記得好像是透過《泰晤士報》上的一則廣告,讓我們 滿懷欣喜,覺得周圍的一切都是那樣的賞心悅目,甚至完全忘記了我們已經沒有 倫敦塔 我們喜歡上了觀光遊覽 一個早晨 ;我們還參觀了英國國立植物園 ,「奧爾戈曼」一家終於在赫爾登岸,乘了幾小時的火車後 ,往往花上幾小時去西敏寺大教堂、大英博物館 ` 里奇蒙公園和漢普頓宮等名勝 ,我們到達 南肯辛 |到住 樣

驚醒

就這樣過了幾個星期,直到有一天女房東氣衝衝地向我們催要房租時,我們才從旅遊的夢中

大約六先令的錢。大家只好再次步行回到了大理石拱門和肯辛頓花園,在那兒的一條長椅子 點行李也被扣在了裡面,我們只能在門外的臺階上站著。大家翻遍了各自的口袋,只找出了 的演講,回到家時,看到房東太太當著我們的面,「砰」的一聲把門關上了,我們僅有的一 上坐了下來,思考著下一步應該怎麼辦。 有一天,我們在國立美術館,聽了一場名為「克雷格的維納斯和阿多尼斯」的非常有趣

形 訝 但我那可憐的媽媽,在之前已經遭受了無數的磨難,人也老了,可她那時卻跟我們一樣,對 像我們這樣的年輕人,在經歷了一系列的災難,仍然保持樂觀向上的態度,這還可以理解 : 就像狄更斯小說裡所寫的人物那樣,但是現在我卻很難相信 如 果能夠 我怎麼會是這個樣子!」當然,我至今仍然記得我們一家四 看 到 _ 部講述自己過往經歷的影片,我們肯定會對其中的某些 ,那是真實存在過的 口在倫敦街頭流 場 面 浪的 区感到 事情 情 驚

著找了兩三家旅館 試了兩三家提供寄宿的房屋,所有的女房東也都同樣表現出一副鐵石心腸。 徘徊在倫敦的街頭 但由於我們沒有行李,他們全都堅持讓我們預付押金才能 ,我們身無分文,沒有一個朋友 ,也找不到可以過夜的地方 最後 入住 ,我們只好 我們又 我們試

困難視若等閒

,現在想起來,真是讓人覺得難以置信

了晚飯

快滾開 打算在格林公園的長椅子上將就一下,然而沒過多久就來了一個警察,他惡狠狠地讓我們趕

幸身亡而哭泣 哭了,但並不是為我們的不幸遭遇哭,而是為溫克爾曼在經過偉大的探險活動,歸來後卻不 克爾曼的《雅典之旅》的英譯本時,就完全沉浸其中,反而忘記了我們的艱難處境。最後我 去大英博物館打發時光,由此可見我們的生命力有多麼頑強。記得我在讀德國作家約翰 就這樣,整整三天三夜過去了,我們只能以廉價的小麵包果腹,即便如此,我們依然會

把早飯給我們送到房間裡,早餐要有咖啡、蕎麥蛋糕和以及其他一些美國式佳餚 的夜班侍者,我們剛下火車,行李隨後就會從利物浦運過來,先給我們安排一個房間 在我身後,然後四個人大模大樣地走進了倫敦一家最豪華的酒店,我告訴那個睡得迷迷糊糊 第四天黎明 ,我終於下定決心要行動起來。 我讓媽媽、雷蒙德和伊麗莎白一聲不吭地跟 然後

們的行李還沒有送到 那天,我們在舒適的床上睡了一整天,還不時地給樓下的侍者打電話,責問他為什麼我 如果不換一身衣服的話,我們根本無法外出。」我說。那天晚上,我們又在房間裡吃

第二天一早,我估計再裝下去就要露餡了 於是便帶著媽媽、雷蒙德和伊麗莎白大模大

樣地走出了酒店,跟進來時一樣,只不過沒有驚動夜班侍者

宴賓客。在紐約的時候,我曾經在這位太太家裡跳過舞,於是我突然有了一個主意 我的目光落在了一篇文章上,文章說某位太太在格羅夫納廣場購買了一座房子,要在那兒大 了切爾西,在一個老教堂的墓地裡坐了下來。這時,我看到地上放著張報紙,便拾了起來, 到了大街上,我們精神大振,覺得又有精力來面對這個世界了。那天早晨,我們溜達到

你們在這裡等著。」我對他們說

且非常熱情地接待了我。我對她說 午飯前 ,我一個人趕到了格羅夫納廣場,找到了那位太太的房子。她當時正好在家 ,目前我正給倫敦很多富人跳舞

太好了,星期五晚上我要舉行一場宴會,」她說

,「飯後你能到我這裡來跳幾段

錢 的墓地,到達那裡後才發現雷蒙德正在發表演說,大談柏拉圖的靈魂觀 。她是個非常通情達理的人,馬上就開了一張十英鎊的支票,我拿著支票直接趕往切爾西 我當然求之不得,但我同時也委婉地暗示她,如果要我按時前來表演,必須要預付一筆

口 能會到場 星期五的晚上,我要到格羅夫納廣場一位夫人的家裡表演舞蹈,王太子威爾士親王也 我們就要發財了!」 我讓他們看了支票

雷蒙德說:「我們得用這筆錢來租一間排練房,並預付一個月的租金,絕不能再去忍受

那些卑俗的房東太太的侮辱了。」

鋪 ,我們就睡在地板上,但又有了像藝術家那樣生活的感覺了。 我們在切爾西的國王路附近租了一小間房子,當天晚上我們就睡在了那裡 大家都贊成雷蒙德的主張 。沒有床

預付完排練房的房租,還剩下了一點錢,我們就用來買了些罐頭食品以備不時之需

。我

再也不能住寄宿旅館那種粗俗的地方了。

時我特別瘦,正好可以把主角迷戀水中倒影的情景完美地展現出來。接著,我又跳了納文的 上。我先是跳了一曲納文的《納吉蘇斯》 又在自由商店裡買了幾尺薄紗,到了星期五晚上,我就披著薄紗出現在了那位太太的宴會 奧菲利婭》 。這時我聽到有人小聲說道:「這個孩子怎麼表達得這麼悲慘?」在晚會結束 ,在這個節目中,我扮演一個纖弱的少年,因為當

時,我又跳了孟德爾頌的《春之歌》。

斯的詩,雷蒙德則簡單地闡述了舞蹈對人類及未來可能產生的影響。對那些衣食無憂的聽眾 來說,後面這種觀點有些超出他們的理解能力,但是雷蒙德也很成功,女主人覺得很高興 母親為我伴奏,伊麗莎白在一旁朗誦了幾首安德魯·蘭翻譯的、古希臘詩人戴奧克利圖

有教養的國家,甚至沒有一個人會評論我那別具一格的裝束,當然,也沒有人談論我那具有 的少女有什麼評論 這是一場典型的英國上流社會的聚會,沒有人對我這個穿淺幫便鞋、著透明紗衣的跳 ,但很多年後我這一身簡單的穿著 ,卻讓德國人議論紛紛 英國是個非常 舞

獨樹一幟風格的舞蹈。大家只是說「太美了」、「好極了」 而且僅限於此 、「非常感謝」 以及其他諸如此

時候我可以拿到酬金,但更多的時候他們卻連一個便士都不給我。女主人們總是對我說 能還在皇親貴族家裡,或是勞瑟太太的花園裡表演,第二天就可能連飯都吃不上。因為有的 在倫敦變得大紅大紫的 你會在某某公爵夫人或是某某伯爵夫人面前跳舞。很多的名人顯貴都會去看你跳舞 ,從那場晚會開始,我不斷地收到邀請,請我到一些名人家裡去跳舞。前一天我可 ,你會

有吃東西了,正生著病,草莓和奶油吃下去之後,反而讓我變得更加難受了。 有地位的女士親手為我倒了一杯茶,並且給我拿了一些草莓吃,可由於當時我已經好幾天沒 位夫人拎著一大袋金幣說:「看,你給我們『盲女之家』募集到了這麼多錢!」 記得有一天,我在 一次慈善募捐活動上連續跳了四小時的舞,所得到的報酬 就在這時 ,只是一位

不得吃,只是為了省下錢來買幾件像樣的衣服 種前所未有的殘酷傷害。恰恰相反,為了裝出一副發跡的樣子,我們甚至連必需的食物都捨 我和母親都是愛面子的人,實在是沒有勇氣對這些人說,她們的做法對我們而言 , 是

都是在大英博物館裡度過的。雷蒙德把那裡所有的希臘花瓶和浮雕,都用素描畫了出來,而 我們在排練房裡添置了幾張輕便的單人床, 並且租了一 架鋼琴,但是大部分時間

的甩頭動作和牧人揮舞手杖的動作相

只要符合舞蹈節拍

,與酒神祭祀

群舞 樂

浮雕上

的人物造型

,

不管什麼音

我則想用舞蹈和音樂,來表現花瓶和

倫敦的美麗簡直讓我們著迷

。 在

麵包和牛奶咖啡

館待上幾個小時,午飯只能吃便宜的

致就行。我們每天都要在大英博物

▲ 鄧肯 8 美國尋覓不到的各種文化和建築的

離開紐約之前,我已經有一年的時間沒有見過米洛斯基了。有一天,我收到了一位芝加 美,可以在倫敦盡情地欣賞

傷寒病死去了。這封信對我來說是個巨大的打擊,我甚至無法相信這是真的。一天下午,我

哥的朋友的來信,說米洛斯基自願參加了對西班牙的戰爭,他隨軍在佛羅里達宿營時,因為

到庫珀學院查閱了舊報紙的合訂本,在一份用很小的鉛字印刷而成的死者名單中,我找到了

米洛斯基的名字

芝加哥那封來信,把米洛斯基的妻子在倫敦的地址也告訴了我,於是有一天我雇了一輛

裙 洛斯 我找到了斯特拉府第。我按響門鈴 雙輪座馬車,去了米洛斯基太太的家。她的家離城區很遠,在哈默史密斯的某個地方 麼舍伍德別墅、格倫宅院,還有埃爾斯米‧恩尼斯摩爾及其他一些完全不相符的名字 事他從來沒有向我提起過,因此我在去看她時誰也沒有告訴。我把地址告訴了馬車夫之後就 我多少還受到了美國清教徒的影響,覺得伊萬・米洛斯基竟然在倫敦留下了一 房子,樣子非常相似,前門灰暗沉悶,不過每棟房子的標記圖卻都樣式各異 上了車。不知道走了幾英里的路,我想幾乎已經到了倫敦的郊區。那裡全是一排排的 腰上 基太太 |繫了一條藍色彩帶,頭上戴著一頂大草帽,捲曲的頭髮隨意地披在肩上 她就帶著我進入了悶熱的客廳。 ,開門的是一 那天我穿了一件格里那維式的白 個滿臉陰鬱的女僕人。 我向她說 , 引人注目 個妻子 色 我想見見米 細 布 灰色小 達衣 當時 最後 ; 什

睛很有神 見過如此矮小的人。她身高不足四英尺,而且非常瘦弱 的心情非常複雜,我既感到害怕又有些嫉妒,就在此時,一個女人進入了客廳 靜 \$聽到樓上響起了腳步聲,有人用尖細而又清晰的聲音說道:「 靜。 她的臉型很小,雙唇薄而蒼白 原來斯特拉府第是一座女子學校。雖然米洛斯基已經不在人世,但是當時我 0 她非常熱情地招待我 ,頭髮灰白稀疏 , 我則向她解釋了我是什麼 好了 , 不過 姑娘們 0 雙灰 我平生從未 色的 靜 眼

我知道你 , 知道,」 她說,「你是伊薩多拉,伊萬在很多封寫給我的信裡都提起過

你。」

「很遺憾,」我囁嚅著說,「他從來沒向我談起你。」

是的, 她說,「他不會這樣做的,我原本打算到美國去找他的,可是現在……他走

了。

了相交多年的老朋友

她說這些話時的語氣,讓我一下子就哭了出來,然後她也哭了。就這樣,我們好像變成

費而沒能兩人同去 輕時的照片,顯得英俊瀟灑 了起來。她把他們的生活經歷告訴了我 她帶著我到了她在樓上的房間,牆上掛滿了伊萬.米洛斯基的照片。其中有一張是他年 、剛健有力。有一張相片是他身著戎裝照的 他怎樣去美國尋找機會,以及由於沒有足夠的路 ,已經被她用黑紗圍

我真是應該和他一起去的。」她說,「他總是寫信告訴我,過不了多久就會有錢 ,這

可是,一年年過去了,她仍在女子學校當老師,頭髮都等白了,可伊萬卻始終沒有給她

寄來去美國的路費。

樣就可以讓我去美國。

覺得有點不可思議。既然是伊萬的太太,她要想去美國的話,為什麼不去呢?就算坐貨倉去 拿這位耐心的小老太太(在我看來她已經很老了)的命運與我大膽的冒險旅程相比 ,我

也可 做什麼事的話 種滿足感 "以啊!我始終不明白,一個人想做一件事的時候,為什麼不馬上去做呢?因為如果我想 這個 ,絕不會猶豫不決 !可憐而有耐心的小女人,怎能年復一年地等著一個男人— 1。雖然這經常會給我帶來災難和不幸,但至少我從中得到了

夫——來請她去美國呢?

伊萬 ,不知不覺天已經黑了下來。 我坐在房間裡,看著四面牆上掛滿的伊萬相片,她緊緊抓著我的手,不停地跟我談論著

始工作,教孩子們做練習和批改作業直到深夜 她希望我以後再去看她,我則說讓她去找我們 , 她說自己抽不出時間,她 一大早便要開

態度。這也許就是容易走極端的年輕人的殘酷吧 具有追求理想的堅強個性而欣喜,對於那些生活中的弱者和消極等待的人,則有一種鄙視的 1.米洛斯基和他那瘦小可憐的太太,我忍不住哭了,但同時我也很奇怪地,由於覺得自己 .於我已經把馬車打發走了,所以只能乘坐公共馬車回家。半路上, 想起苦命 的伊

把它們放到箱子裡的一 ,我都是把米洛斯基的照片和信件 個袋子裡 放在枕頭下面來睡覺的 , 但從那天以後

肯辛頓租了另外一間帶家具的排練房。在那裡我有了一架鋼琴,工作空間也變大了一些。可 當我們在切爾西的排練房第一 個月租期滿後,天氣已經變得非常炎熱了 於是我們就在

我們都是在肯辛頓博物館和大英博物館度過的 是到了七月底和八月之後 ,倫敦的社交季節便結束了,我們手頭並沒有幾個錢 。我們經常在大英博物館閉館後 , 0 步行 整個 八月 口 |到位

於肯辛頓的排練房

淚 告訴她 黃菊花 問我伊萬在芝加哥時是什麼樣子,都說過什麼話。我便告訴她伊萬有多麼喜歡在樹林裡採集 非常興奮 好幾趟馬車,才回到了斯特拉府第的家 我們又喝了一 有一天晚上,讓我感到非常驚訝的是,米洛斯基太太來了,她邀請我去吃飯 ;還說有一天我怎樣看到陽光照在他的紅鬍子上,照在他抱著的一 我總是將他與這種黃菊花聯繫在 這次外出對她來講可真是一件大事,她甚至點了一瓶勃艮第葡萄酒 瓶勃艮第酒 ,讓自己完全沉醉在了對米洛斯基的回憶中 起。聽完這些事以後 ,她哭了 捧黃菊花上 0 最後 我也陪著 。她表現得 , 她不停地 她換乘了 ;我還 起落

們有聯繫,其中一位寄給她一張支票,足夠讓她買回到紐約的船票 進入九月,伊麗莎白決定回美國賺些錢。因為她一直和我們在紐約時所教的學生的母親

如果我賺了錢 , 就可以給你們寄一些來。」 她說 ,「你很快就能名利雙收 到那時我

再過來與你們團聚。

了回美國的輪船。 記得我們去位於肯辛頓大街上的一家商店 剩下的三個人回到了排練房 ,那之後的好多天,我們都感到很失落 給她買了 件暖和的旅行外套 最後送她上

下跳棋

裡 喝 廉價的羹湯 我們甚至都不敢外出,只能整天裹著毯子坐在排練房裡,在用硬紙板製成的簡易棋盤 溫柔活潑的伊麗莎白走了,寒冷陰鬱的十月來了。我們第一次見識了倫敦的霧天 可能讓我們患上了貧血症,連大英博物館都失去了吸引力。 很長 段時間 每天

靡不振的日子,也讓我驚訝異常。事實上,有時候我們早上連起床的勇氣都沒有,經常在床 就像回首以往精神高漲時的歡快心情,會讓我覺得非常吃驚一樣,回首這段精神異常萎

上一睡就是一天

廣場花園去就方便多了 恰好這時排練房的租期又滿了 漢旅館, 後來,我們收到了伊麗莎白的來信和匯款 並且開辦了一 個舞蹈學習班 ,我們便在肯辛頓廣場租了一間帶家具的小房子 ,日子過得還不錯。這個消息讓我們的精神為之一 0 她已經到了紐約 ,臨時住在第五大街的白金 ,這樣我們 振

的女士,突然找到了我們 個深秋的暖和的晚上,我和雷蒙德正在花園裡跳舞 , 她問道:「 你們究竟是從哪兒來的? ,有一位頭戴大黑帽的美豔絕倫

「不是從哪兒來的,」我答道,「是從天上下來的。」

好吧 她說 , 不管你們是從地上來的還是從天上來的 你們都非常可愛 想不想

到我家裡去玩玩?」

我們跟著她來到了附近她十分漂亮的家裡,牆上掛著伯恩.瓊斯 ` 羅塞蒂和威廉

斯等著名畫家為她畫的很多逼真而漂亮的畫像

她就是帕特里克・坎貝爾夫人【帕特里克・坎貝爾(1865―1940)

,英國女演員,最初是

如同凝脂一樣嬌嫩細膩,還有一副女神才能擁有的美妙歌喉 為我們背誦詩歌,最後我為她跳舞。她非常美麗,有一頭濃密的黑髮,眼睛又黑又大,皮膚 戲劇,六十八歲時開始演電影】。她坐下來為我們彈鋼琴,唱古老的英國歌曲,接下來又

她寫了一 情緒中解救了出來,也成了我生命中的一個重要的轉折點。坎貝爾夫人非常欣賞我的 演出就是在溫德姆夫人家裡,當時她背誦了一段茱麗葉的臺詞 ,那也是我第一次在暖烘烘的壁爐前喝英式下午茶 封信 ,我們就喜歡上了這位夫人。透過這次見面,毫無疑問 ,把我介紹給了喬治 ·溫德姆夫人。她對我們說 0 , 溫德姆夫人非常熱情地接待 當她還是個孩子時 ,她把我們從憂鬱和 第一次 沮 喪的

股魔力, 經被倫敦吸引 黃色霧氣,屋裡是一種優雅閒適的氣氛,這一切都讓倫敦變得更加可愛。如果說以前的我已 種從容自在的感覺。還有那間漂亮的書房,也讓我非常著迷 爐火非常旺,食物是黃油麵包和三明治,還有香氣誘人的釅茶。屋子外面是一片濃重的 那裡既安全、 ,那麼此時此刻的我已經深深地愛上了它。溫德姆夫人的房子裡,真的 舒適 ,又從容、優雅 ,充滿了文化的氣息。 在那裡我如魚得水 , 有

穏 重 人那 吉高貴 在溫德姆夫人家裡,我第一次見識到了氣質優雅的英國僕人所具有的風度 總是對自己的身份感到自卑,一心想著往上流社會爬 行為莊重大方, 他們為自己能夠為「高尚的家庭 服務 。這些英國僕人世代為僕 而感到驕傲 他們的 不像美國僕 , 他 神 態

,

們的後代也樂於步祖輩、父輩的後塵,這樣也能讓社會生活變得平靜而安定

都到 事 意到他們的存在,但我卻突然對這個五十歲的男人,產生了熾烈的感情 溫柔優美 在我見過的男人中 /覺得格外溫馨 場。 此前我遇到了很多向我示愛的年輕人,但沒有一 天晚上,溫德姆夫人安排我在她家的客廳裡跳舞,倫敦著名的文學家和藝術家幾乎全 在那裡 身材修長 , 0 我遇到了一 這個人就是畫家查爾 ,他最英俊 ,後背微弓,中分的灰白頭髮 個對我的一生產生了巨大影響的男人。當時他大約有五 0 他的額頭突出 斯 哈利 ,雙眼深邃有神 , 自然地覆蓋在了耳朵上 個能讓我動心,實際上我甚至都沒有注 位著名鋼琴家的兒子 , 有 個希臘式的鼻樑 , 這真 臉 上的· 是 十歲 表情讓 件怪 雙唇

斯以及整個前拉斐爾派的很多人和事。另外,我們還談到了長期僑居英國的美國畫家惠斯 德森在扮演 來珍藏 我關 他曾經是瑪麗 這次訪問以後 於伯恩 《科里蘭納斯》 瓊斯的很多事情 ·安德森年輕時的知己,他邀請我到他的工作室去喝茶 , 我們的友情變得越來越深 中的弗吉利亞時所穿的戲服 他曾經與哈利是親密的朋友 , 幾乎每個下午我都會往 他 一直將它當成 ;還有羅 塞蒂 件神 並且 他 那 聖的 裡 讓我 威 廉 跑 紀念品 看了安 莫里 他告

聲

勒 很多難忘的時光 以及被譽為 , 「桂冠詩人」的丁尼生,所有這些人他都很熟悉 我對那些大師們的藝術成就的瞭解 ,大都來自這位招人喜愛的 。在他的工作室 藝術家 我度過了

蹈與繪畫的關係,安德魯·蘭講解舞蹈與音樂的關係 蘭先生以及作曲家赫伯特.帕里爵士。他們答應要作一次演講 精緻迷 他說我是著名畫家蓋恩斯伯羅筆下的美女,這樣的讚譽,更增加了我在倫敦社交圈子裡的名 的酒會上,有人當著很多人的面,把我介紹給了威爾士王子 或吃飯 大熱情進行報導 座噴泉 時 人的小美術館,美術館的中央是一座帶噴泉的大廳。查爾斯 同時還把我介紹給了他的朋友們,其中包括畫家威廉·里奇蒙爵士、學者安德魯 在這段時間裡,幸運不斷地降臨到我們的生活中。一 查 四周種滿了珍稀的花木和一 爾斯 , 而查爾斯 • 哈利擔任新美術館的館長 哈利也對我的成功感到非常高興 排排的棕櫚樹 ,那裡展出著所有當代畫家的作品 0 0 這些舞蹈節目都非常成功 我在中央的大廳裡表演舞蹈 天下午, 由由 。倫敦的名流紛紛邀 也就是後來的愛德華國王 一威廉・里奇蒙爵士講解 哈利建議我去那兒作 在羅納德夫人家舉行 , 報紙 那 請 中 是 我喝茶 蕳 以 座 極 是

的 時間來編創 我們開始交上了好運 儘管我覺得這段時間我也曾深受伯恩.瓊斯以及羅塞蒂的影響 套新的舞蹈 , , 其中的靈感 於是便在沃里克廣場租了一 主要是我在國家美術館欣賞義大利藝術品時的產生 個大的排練房 0 在那 裡 , 我有足 夠的

對這樣的友情感到非常滿足。除了安斯利和查爾斯 安斯利朗誦詩歌的牛津風格,因此往往在過了一個小時左右之後,尤其是當安斯利開 利 美的 興致勃勃地來見我或者想帶我外出 自己絕對有必要在這種場合下陪伴我。雖然她也懂得這些詩,而且也非常喜歡 寧 般的年輕人都讓我感到厭煩 0 莫里斯的詩歌時 嗓音以及 每天傍晚 就 羅塞蒂和奧斯卡·王爾德的詩 在那段時間 雙夢幻般的眼睛。 他都會夾著幾本詩集出現在我的排練房中, ,有位年輕的詩人闖入了我的生活 她就睡著了 , 雖然當時有很多人在倫敦的客廳裡看了我的舞蹈 他出身於斯圖爾特家族的旁系,名字叫 ,但是我的態度非常的高傲冷漠,所以他們也便知 ,這時刻 。他喜歡大聲朗誦,我也特別喜歡聽 ,年輕的詩人就會俯下身來輕輕地吻我的 . 哈利以外,我不想再交其他的 0 他剛剛從牛津大學畢業 然後為我讀斯溫伯恩 做道: 。可憐的 ,但卻 格拉斯 後 擁有溫柔甜 濟 朋 1 友了 親覺 臉 經常會 始 不欣賞 慈 安斯 而 讀 勃 退 我 威 得

妹 演出 至於幾個星期都睡不好覺。至於埃倫 名演員亨利 是 哈利小姐對我也很好 鐘 斯 樓 ·歐文和埃倫 . 哈利住在卡多根大街的一座古老的小房子裡 他那偉 大的表演藝術 ,經常請我出去吃飯,就只有我們三個人一起吃。我第一次去見著 • 泰瑞的時候 ·泰瑞 也是由 使我產生了由衷的熱情和敬佩 ,她是我一生都無比崇拜的偶像 [他們倆陪我 一起去的 ,他還有一個年輕可 0 我第 並 且沉 0 次看 即使從來沒有 醉 愛的 其 的歐文的 中 小妹 以以

I

的讚美聲中,也會變成他的優點。在他的身上,具有但丁式的天才和高貴的品質 看過歐文的演出,也可以理解他那令人激動的、優美而崇高的表演 劇的能力令人心醉,無法用語言來形容。他是一個天才的藝術家,就算是缺點 。他那智慧的力量以及闡

們一起在花園裡散步,他則為我講了很多關於她的表演藝術以及生活中的趣事 給他跳了一曲。在瓦茨家,我看到埃倫·泰瑞那美妙的臉龐,多次出現在了他的畫布上。我 在那年夏天裡的一天,查爾斯·哈利帶著我去拜訪大畫家瓦茨,在瓦茨家的花園裡

到損害。她的身材並不苗條,但她無疑是成熟女性美的典範 在的女演員一樣,耗時費力地想讓自己變得更年輕、更苗條 定會不厭其煩地勸她下定決心來節食減肥,令她無暇他顧。但是我敢保證 再是瓦茨想像中的身材修長苗條的少女。當時的她豐乳肥臀,儀態雍容 了與當今人們的審美理念截然不同的健壯之美!如果現在的觀眾見到當時的埃倫 當時埃倫 ·泰瑞已經是一個成熟的女人,那種天然的女性之美在她身上展露無遺 ,那麼她那偉大的演技肯定會受 ,風情萬種 如果她當時 泰瑞 展 而不 ,肯 現出 像

我的想法 中的第一 -辦的次數越來越少了。有一段時間,我加入了本森劇團 就這樣,我結識了很多當時倫敦文學界和藝術界最優秀的名人。隨著冬天逐漸過去,沙 ,能為他們的帶來多麼巨大的收益。但是自從賴恩哈特、吉梅爾和其他先鋒派的作 仙女。劇院的經理們似乎總是無法理解我的舞蹈藝術,或者說他們沒有意識 ,但也不過是扮演 《仲夏夜之

品上演之後

,舞臺上卻突然冒出了那麼多模仿我的舞蹈流派的壞版本,這真讓人覺得非常奇

.

舉杯祝賀我成為世界上偉大的藝術家時 盯著天花板上的幾隻蒼蠅,幾乎懶得瞧上我一眼。後來,在莫斯科舉行的一次宴會上,當他 上,為比爾博姆 於樓上的化妝間 天,我被別人引見給了泰瑞女士(當時她已經是夫人了) · 泰瑞跳舞 (我為他跳了一曲孟德爾頌的《春之歌》) ,她非常熱情。按照她的安排,我換上了舞蹈服裝,然後她帶著我去舞臺 ,我向他提到了這件事 。在排練期間 ,可他卻心不在焉地 ,我到了她位

得欣賞的舉動?唉 永遠不會太晚的 什麼?」他驚詫道,「我看到您的舞蹈 我是多麼愚蠢啊!」他又補充道:「可惜現在太晚了, 0 我回答道。從那之後,他對我的評價一直都很高 、您的美麗和您的青春事 , 竟會做出如此不懂 太晚了! 關於這件

事

,以後我還會提及

靈魂的深 熱情讚賞 可為什麼倫敦的劇院經理們卻 說實話,我當時真的不明白,既然我在倫敦已經受到了幾乎所有我遇到的畫家和詩人的 處 (,如安德魯・蘭、瓦茨、埃德溫・阿諾德爵士、奧斯丁・杜布森和査 而他們那種粗劣而又功利的舞臺藝術觀點 一直無動於衷呢?或許是我的藝術所傳達的 則難. 以 理解這些信息 信息 爾斯・ 都源自 哈利等

白天,我在自己的排練房裡練功,到了黃昏,要麼是哪位詩人來給我讀詩

,要麼就是畫

懂 利的,我們倆會在他的畫室中一起用午餐 交往中感受到了快樂,我實在弄不清自己究竟更喜歡哪一個。不過星期天一直是完全留給哈 自己煮的咖啡 家帶我出去或看我跳舞,他們兩個人從來都不碰面,因為他們彼此之間已經產生了強烈的妒 ,我這麼一個聰明的女孩子,為什麼要和一個毛孩子攪在一塊。但是我卻是從與他們倆的 詩人說他不明白,為什麼我要浪費時間和那個老傢伙在一起,而畫家則說他實在搞不 -吃來自斯特拉斯堡的鵝肝,喝點雪莉酒或是他

有一天,他允許我穿上了瑪麗·安德森那件著名的演出服,擺出各種姿勢,然後為我畫

冬天,就這樣過去了

了好幾張速寫

這樣,我和媽媽收拾了一下行李,坐上了橫渡英吉利海峽的輪船 德覺得不舒服,他去了巴黎。到春天的時候 雖然我們的生活總是入不敷出,但是那段時間的生活卻一直很穩定。但這種日子讓雷蒙 ,他接連從巴黎發來電報 , 催我們到那裡去 就

們對他的怪異裝束表示不解,但他說這是他居住的拉丁區的時尚裝扮 起來就像一座花園,從瑟堡到巴黎的路上,我們總是把頭伸出三等車廂的窗口,飽覽窗外的 。雷蒙德在火車站接我們,他留著齊耳長髮,穿著一件翻領上衣 離開了大霧瀰漫的倫敦以後,在一個春光明媚的早晨,我們來到了法國的瑟堡。法國看 ,領帶飄垂在 。他把我們帶到了他的 胸 前 0 我

住處,我們看到一個女店員正從他那兒跑下樓

為了給我們接風

他特意準備了一瓶紅葡萄酒,說價值三十生丁。喝完酒之後,我們開

詞 始出去找排練房。雷蒙德會說「chercher」(尋找) 過望,立即預付了一個月的租金 院子裡找到了一間排練房,房租非常便宜,一個月才五十法郎,房間裡還有家具 於是我們在大街上一邊走一邊喊著「Chercher、atelier」 這個詞不僅指排練房,它還可以指任何一種工作場所。到黃昏時分,我們在一座 和「atelier」 , 但是我們並不清楚 (排練房)這 兩個法語 法語 裡

半空,然後又重重地摔下來一 結果才發現我們正好住在一間夜間印刷廠的上面,難怪房租會那麼便宜呢 要休息的時候 當時我們還不明白房租為什麼那麼便宜,可一到晚上我們就明白了。當我們靜下神來想 ,忽然感到一 陣可怕的震動,整間排練房以及裡面的一切東西,好像都跳到了 樣。這樣的震動一次一次不停地重複著。雷蒙德下樓去查看

拉,然後很有禮貌地笑著說道:「先生、女士們,沙拉就由你們自己來調吧! 伙食,每個人的午飯要二十五生丁,晚飯包括酒的話要一法郎。她經常會送給我們一盤沙 說我們權當這種噪聲是大海的波濤聲吧,就當我們是住在海邊吧。這裡的看門人給我們提供 這件事讓我們覺得很沮喪,但是當時五十法郎對我們來說還是一大筆錢 ,所以我對大家

新鮮 羅浮宮待上幾個小時。雷蒙德有一本畫冊,裡面有各種希臘花瓶的圖案,我們在希臘花瓶陳 雷蒙德斷絕了與那個女店員的來往,一心想陪著我們 我們 經常在早晨五點鐘起床 ,先到盧森堡花園裡跳 0 陣子舞 初到巴黎 然後再走幾英里到巴黎 ,我們對什 麼都

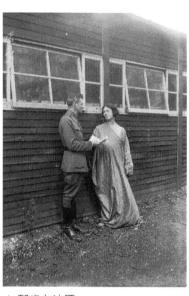

們是來研究舞蹈的

他大概也覺得我們沒有

疑心。

我只

、好連

連比畫著向

他

解

釋

列室裡待的時間太長了,最後連管理

員

都

起 我

什麼危害,只不過行為有些

瘋

癲

於是便不

涉我們了

鄧肯在法國

記

得我們經常在打過蠟的

地

板上

坐就

金羊毛 美秋 亞 :希臘 並 血與之 神 私 話中 奔; 神通最大的 後 被 伊 阿宋拋棄 女巫 師 , 0 憤而 她 是科爾吉斯 殺死自己的親生兒女】正在殺她的 王埃藹德斯的 女兒, 幫 助 伊 阿 宋

神

狄

奥尼索斯

! 起 滑

或者說

: : 面

快來看

啊

美 洒 的

展品 是

或者踮 時

腳 動 著看

尖叫

喊 下

這就

是

幾

個

小

的

幾 看

個架子

呢!

取 得 狄亞

時 間 緊得很隨意 我經常穿著 雖然沒有錢 那 段 時 間 件白色的外衣 我們 當時在那裡見過我們的人後來對我說 也沒有朋友 每天都去羅浮宮 , 可我們卻 戴著 頂自由 好像什麼都擁 直到關門的時候才戀戀不捨地離去 帽 雷蒙德則 有 ,我們兩個完全陶醉於希臘花瓶世界中 樣 頭 戴 羅浮宮變成了 頂大黑帽 我們的 在巴黎的這 衣領. 天 翻 堂 段 領 那 時

的年 園裡的 輕人,看上去就像兩個瘋子。羅浮宮關門後,我們便踏著暮色往家走,還要在杜伊 雕像前逗留很久。回到家以後就吃完芸豆和沙拉 ,尤其是喝過紅葡萄酒之後 勒利

們簡直像神仙

樣快樂

下來的,但實際上那是雷蒙德在我跳舞時為我畫的裸體舞蹈像 摹完了。後來他出版的畫冊中,有幾張人體的側面畫像,人們以為那也是從希臘花瓶上 雷蒙德的鉛筆畫畫得非常好,幾個月的時間裡,他已經把羅浮宮內所有的希臘花瓶都

臨

過我還是很高興 晚上便在埃菲爾鐵塔上就餐。哈利溫柔體貼 聰明而又迷人的嚮導,真的再也難以找到第二個了。我們整天都在各種建築物中穿梭遊逛 很不高興。哈利是特意前來參加博覽會的,從那一刻起,他與我幾乎是形影不離 我卻總是提不起興趣 了。一天早上,查爾斯·哈利突然來到我們位於蓋特街的排練房,我又驚又喜,但雷蒙德卻 個年輕的 所有的博物館 迷。 除了 每一 ·羅浮宮,我們還去了克呂尼博物館、卡納瓦萊博物館 ·美國人心馳神往,興奮不已。春去夏來,規模宏大的一九〇〇年巴黎博覽會開幕 座歷史建築物都會讓我們駐足良久,悠久燦爛的法蘭西歷史文化, 我對巴黎歌劇院門前正面卡波爾創作的群像 ,因為我愛巴黎,也愛查爾斯 , 因為博覽會上的藝術品 , 每當我累的時候 , 哈利 根本無法與羅浮宮裡的藝術品相提並論 , 和凱旋門上呂德創作的浮雕 ` 他便用輪椅推著我走 巴黎聖母院,以及巴黎其他 讓我們 。像他這 但是 這 不 哑 兩

卻不像我這麼高

中 給他跳 到星 |期天,我們便乘火車去鄉下, 舞 他則 給我畫速寫 0 就這 樣,夏天很快就過去了。 在凡爾賽宮花園或是聖日耳曼的森林裡散步 當然 , 可 憐的 i 媽媽 和 雷蒙 我在

知的 演 師還沒有什麼瞭 位偉大的雕塑家的全部作品,首次公開展出 觀眾議 接連好幾個晚上,這位偉大悲劇演員的絕妙表演 博覽會留給我的另一個終生難忘而且更為深刻的印象,是「 九○○年的博覽會,給我留下的最深刻印象,是日本偉大的悲劇舞蹈家貞八重子的表 論 他的頭在哪兒」、或「他的胳膊怎麼沒了」 解 , 只是覺得自己進入了一個全新的世界。 。當我第一次進入這個展館時 ,都令我和查爾斯· 的時候 每次參觀的時候 羅丹館」 , 我都非常氣憤 0 哈利為之傾倒 , 我對這位 在那裡, , 當 聽 到 那些 羅 我經常 藝 丹這 術 無

且讓我知道了應當如何欣賞路易十三、十四、十五、十六時代的藝術 有二十五 了他的外甥夏爾· 秋天到了 蒇 他馬上對我開展了一系列的法國 , 看起來有點玩世不恭的樣子 博覽會也接近尾聲 努夫拉爾。 「我把伊薩多拉託付給你來照顧 · 查爾斯·哈利就要回倫敦了 , 但是他對於照顧 藝術教育 ,給我講了很多哥德式建築的知識 位清純美麗的美國女孩還是非 ! , 他叮 回去之前 囑道 0 他把我 努夫拉 爾大約 介紹給 M

的領悟。

過

頭去厲聲斥責他們:「你們懂什麼?這不是人體,而是藝術

。這是一種象徵

,是對人生

地在那裡敲敲打打 房間 來鋪在櫃子上用來睡 小時去彈奏蕭邦、舒曼和貝多芬的樂曲。我們的排練房裡沒有臥室,也沒有浴室 增加!在這裡 煤氣穿過錫紙筒吐出火焰 房 雷蒙德頗具發明創造的才華,每天晚上都會花上大半夜的時間來研究他的 的四 雷蒙德頗具匠心地進行了裝飾 胡 [壁上畫滿了希臘圓柱,我們還有幾個雕花的櫃子,裡面放著床墊,一到夜裡就拿出 我們已經從蓋特街的排練房離開了 ,母親又開始演奏她的音樂,就如同我們的童年時代一 , 而我和可憐的母親只能躺在櫃子上,盡最大的努力入睡 覺 0 雷蒙德覺得穿什麼鞋都不舒服 ,就如同古羅馬的噴燈一樣。但這樣一來, 他將錫紙捲成筒 , 用僅有的積蓄在維利埃大街租了 , 套在了煤氣燈的煤氣輸出 ,於是便發明了他那著名的休 樣 我們的煤氣費也成 0 她 |發明 能夠連 續好 雷蒙德在 F 間大排 閒 面 倍的 幾 , 讓

位知名雕塑家的妻子 也恰到好處 尼埃。努夫拉爾非常自豪地將我介紹給了他的朋友,並且將我看成了美國人中的佼佼者。 奏了好幾個小時 我為他們表演了一 個是位很漂亮的小夥子,名字叫雅克·博吉耶;另一位是位青年作家,名叫安德烈 努夫拉爾是我們這裡的常客。有一天, 就 在那 帮 ,邀請我在某個晚會上,為她的朋友跳舞助興 段舞蹈。當時我正在研究蕭邦的序曲 那天她彈得棒極了 雅克 博吉耶想到了 , 如男子般剛 他帶著他的兩個好朋友來到了我們的排練房 個辦法 健有力而又激情洋溢 請他的母親德 、華爾茲和瑪祖卡 聖馬索夫人 對作品的 舞 曲 。母親為 博 其

裡 個行家,我馬上就被他吸引了。一見到我,他便高聲驚歎道:「多麼美麗、多麼迷人的孩子 幫我進行了一次排練,由一位英俊的男士為我彈奏鋼琴。 聖馬索夫人的沙龍 ,是巴黎最具藝術性也最時尚的沙龍之一。 看他的手指, 她在丈夫的 我就知道他是 工作 室

感覺 啊!真讓 名的作曲家梅 /。經常是一支舞還沒有跳完的時候 在首演的晚會上 |人喜歡!」然後,他按照法國人的習慣,把我摟在懷裡親了親我的雙頗 薩熱 一。觀眾對我的表演表現出了極高的熱情 ,他們便大聲叫起來:「好!太好了!太精彩了!太 ,這簡直讓我有一 種受寵若 。他就是著 驚的

你叫什麼名字, 伊薩多拉。」我回答。 小姑娘?」

第一

曲剛剛跳完

,

便有一

個雙目炯炯、身材高大的男子站起來抱住了我

你的小名呢?」

小時候他們稱我為多麗塔。

後來, 德 聖馬索夫人拉著我的手說道 多麗塔 他喊著 ,同時 吻了我的眼 $\widetilde{\cdot}$ 剛才那位先生非常有名 我的臉頰和我的雙唇,「 他的名字叫 你太可愛啦!」 薩杜

我的三位騎士努夫拉爾、博吉耶和安德烈共同送我回到了家裡 實 當時在座的幾乎都是巴黎的頂尖人物 。當我離開時 可以說是滿載著鮮花和讚 , 他們的臉上寫滿了自豪

和得意 ,因為他們推薦的美國小女孩 ,得到了大家的交口 [稱讚

蒙德》 愛情相比,它同樣是強烈和有趣的。博尼埃當時正在寫他的頭兩本著作《彼特拉克》 倜儻的博吉耶 都有了一 直都是理智型的人,我的很多愛情故事,都是受了理智的驅使才發生的,與激情之中產生的 上還戴著一 定的瞭解 他每天都會來看我,也正是在和他的交往中,我對法國文學中所有最優秀的作品 三個年輕人裡,後來和我關係最為密切的,並非玩世不恭的努夫拉爾,也不是瀟 副眼鏡 ,而是那位身材矮胖、面色蒼白的安德烈・博尼埃。儘管他面色蒼白 ,但他確實可以算是一個非常聰明的人。可能別人會不相信,但其實我 和 小圓 《西 臉

的 哀 派劇作家梅特林克的 時 福樓拜、狄奧菲·戈蒂耶和莫泊桑等作家的作品。透過他的朗讀,我第一次聽到了象徵 間 在我的排練房裡為我朗讀,他的嗓音極富韻味,聲調抑揚頓挫。 我已經可以用法語輕鬆地進行閱讀和對話了。 《普萊雅斯和梅麗桑德》,以及其他許許多多的當代法國文學名著 博尼埃經常會花上整個下午和晚上 他給我讀 過 莫裡

那雙閃爍的小眼睛裡,讀出聰明和智慧。通常情況下,在他為我朗讀兩三個小時以後 想中的女婿標準 是夾著一本新書或雜誌 每天下午,我的排練房都會響起「篤篤」的敲門聲,那一定是博尼埃來了。 0 前面我已經說過了,他又矮又胖, 。媽媽不理解我為什麼會對這個人那麼熱情 眼睛很小,只有真正的智者 0 因為他並不符合媽 他的腋下總 才能夠從 ,我們 滅舞理

小路在他面前為他跳舞,像一位林中的仙女或精靈,咯咯咯地笑著向他招手 坐火車趕到馬爾利 我能夠不時地感覺到安德烈有些膽怯地,用手指輕輕觸碰我的胳膊 聖母院正面的每一 會走出家門, 坐在塞納河邊公共馬車的上層 座雕像都非常熟悉,能夠講出每一 ,然後像他在自己的書中曾描寫的我們在林中漫步的情景 ,到城島去欣賞月光下的巴黎聖母院 塊石頭的來歷 0 0 然後我們會步行回家 每逢星期天 樣 我們會 他對巴黎 乘

而名垂青史。安德烈. 他對 書 當時他到了我這裡,渾身顫抖 我描述了他想要創作的所有文學作品的形式和內容。這些作品當然不可 但是我堅信安德烈.博尼埃的名字,將會帶著「本世紀最優秀的作家 博尼埃曾經有兩次情緒非常激動的時候 ,臉色更加蒼白 , 情緒非常低落 0 次是因為奧斯卡 能 王爾德 的榮譽 成為

手 問他王爾德為什麼會坐牢,但安德烈卻紅著臉拒絕回答這個問題,只是顫抖著抓住了我的 象 。我曾經讀過他的一些詩,並且很喜歡,然後安德烈才告訴了我一些關於王爾德的 聽說過王爾德的名字,但是對他的瞭解卻很少 倆 在 起待到了很晚 ,他不停地對我說: 你是我唯一的知己。」這讓我產生了 , 對他的作品也沒有多麼深刻的 。我 印 雙

情 兩隻眼睛只是直瞪瞪地看著前方。他沒有告訴我為什麼會如此激動 還有 次是在一天上午,他臉色慘白地來找我 ,可又是一言不發 , 臉上也沒有任 ,只是臨走時鄭重其 何的

種不祥的

預感

似乎可怕的災難馬上就會降臨

我至今也不知道他為什麼要去決鬥,實際上我對他的生活可以說是一無所知 又焦慮 事地在我的額頭上吻了一下。我突然有一種預感 。但是三天之後他又神采飛揚地回來了,並且坦誠地告訴我他去決鬥了 他快要死了,這種預感讓我感到既痛苦 手受了傷

道 到有四條路在此交會。他將右邊的路稱為「成功」,左邊的路稱為「和平」,向前的直路稱 讓他給我讀書,或是讓他帶著我出去散步。有一次我們在墨登樹林裡的一塊空地上坐著,看 「不朽」。我問他:「那麼我們坐著的這條路又叫什麼名字呢?」「愛情 」然後 那我情願永遠留在這裡。」我高興地大叫 一般是在下午五六點鐘到我這兒來,然後根據天氣情況或我們的情緒 ,他站起身來,沿著「不朽」那條路飛快地走了 。但他卻說道:「我們不能一 ,來決定到底是 直留在這 他小 聲

練房門口之後,他就突然轉身走了。 為什麼你要離我而去呢?」但是,在整個回家的路上,他再也沒有說一句話,當陪我走到排

我感到非常的失望和迷惑,於是便急忙跟在後面追問道:「但是為什麼呢?為什麼呢?

鮮花、 裡只剩下我一個人 方向有進 當我們這種不正常的熱烈友情維持了一年多以後,出於真情,我希望它能夠向著另一個 香檳和兩個酒杯;然後又穿上了一件透明的舞衣,頭上帶著玫瑰花環 一步的發展 !。於是在一天晚上,我設法支開了母親和雷蒙德,讓他們去看歌劇 這天下午我還偷偷地買了一瓶香檳。晚上,我擺開了小桌 ,就像古代著名 上面放著 家

無措 還有很多東西要寫 的妓女泰綺思一樣,一心等著安德烈的到來。他來了,但是表現得非常驚異 香檳連 碰 都不碰 0 就這樣 0 我為他跳舞 ,面對著玫瑰花環和香檳 但他顯然心不在焉 ,我獨自垂淚 ,到最後他突然要走, ,哭得傷心至極 , 甚至顯 說 是晚 得手足

雅克 心和自尊心受到了嚴重傷害,我又氣又惱,於是開始瘋狂地與這三個好朋友中的另一 難以理解。 博吉耶調情 果你們能夠想到 實際上我也是百思不得其解,當時我絕望地認為安德烈並不愛我。由於我的 0 他身材高大,金髮飄飄 ,我是一個正處於含苞欲放的妙齡的少女,就會覺得這件事情實在是 ,相貌堂堂, 而且在擁抱接吻時表現得很主 個 動 虚 榮

與安德烈的畏手畏腳大相逕庭。但是這次嘗試也未得善終

行! 用難以言狀的表情對我喊道:「啊!你為什麼不早點提醒我?我差一 味了!他將我抱在懷裡,如狂風暴雨般愛撫我。我的心怦怦跳個不停,每一 名以夫妻的名義開 整個人沉浸到了極度的歡樂中。 天晚上, 不!不!你應該保持純潔 我們在一起吃了一頓真正的香檳晚餐, 了一間房。我渾身顫抖, 穿上衣服 可就在這時,他突然驚恐地跳了起來,然後跪到床邊 但內心覺得很幸福:我終於可以品嚐到愛情的 ,趕快穿上衣服吧! 然後他把我帶到了一家旅館 點就犯下不可饒恕的 根神經都非常 ,用化 興 滋

上 他一 他對我的 直在痛苦地咒罵自己,最後把我嚇得都不知如何是好了 哀歎充耳不聞 為我披上了衣服 然後急忙帶著我 上了馬車 0 在回去的路

0

目眩 眼的年輕朋友就再也沒有來過,不久之後,他便去了法國的殖民地。好幾年之後 ,他還問我:「您總該原諒我了吧?」我反問道:「可是你要讓我原諒什麼呢……」 我忍不住捫心自問:罪行?他差點犯下的不可饒恕的罪行,到底是什麼呢?我覺得頭暈 刀 [肢酸軟 ,心神不寧,又一次被孤獨地扔在了排練房門口。從那以後 , 我這位金髮碧 我又遇到

來,我一直都渴望進入這片樂土,但卻總是被拒之門外。或許是我總是讓我的追求者感到嚴 使我將所有的精力 甚至敬畏的緣故吧。不過最後這一次打擊,對我的性格氣質產生了決定性的影響 ,都投入到了我的舞蹈藝術中,讓我從中體會到了愛情拒絕給予我的歡 ,它促

!便是我青年時代在愛情這片神奇的土地上,所經歷的最初幾次探險。但是多少年

樂

應 作的彈力中樞 動地呆立那麼長時間,覺得非常緊張。可是我仍然不停地思索,並且最終找到了所有舞蹈動 神聖精神表現出來。我經常一動不動地佇立幾個小時,雙手交叉放在胸前。母親見我 我夜以繼日地在排練室裡,潛心創造一種新的舞蹈,它將透過肢體上的動作 從這些發現中 、本能動力的噴發點、一切動作發生變化的核心,以及舞蹈動作的幻覺反 我逐漸建立起了我的舞蹈體系的理論基礎 ,將人類的 一動不

膊 ` 腿和軀幹都必須圍繞著這個中心,來進行自由的運動,) 蕾舞學校 般都這樣教育學生 舞蹈的 彈力中 樞位於中心脊椎的下端 就像一個連接起來的木偶 人的胳 但是

樂時 是能 神的幻象,它不是大腦的反映,而是心靈的反映。 透過這 一內而外散發的光輝 夠 經過 ,音樂的光芒和振動 表現 種方法做出來的 幾個月的探索之後,我學會了將所有的力量都集中在這個源頭 類精 神的源頭 就是, 動作 , 就會源源不斷地匯入我心中這個獨一無二 人類精神的幻象 由 顯得機械 此注 入到 而做作 人體的 無法體 每 從這個幻象出發,我的舞蹈就能將音樂的 英國德福街影視公司收藏 鄧肯肖像 部分 現出 子們 曾經 解 斯 論 舞 , 光芒和 使 清 基在他的 人的靈魂 解 蹈 , X 提到 面 楚 這 釋 而 藝 體 前 這 我 振 術 展現 理 時 也 但 種 動 , 中 一的源 論 0 我向 表現 站 理 的 出生命 而 , 我的 直在 哪 似 論 在 我覺得以後再 最 頭 我 乎 他講 怕 舞 出 0 , 想要尋找 重 藝術 很 竭 是 蹈 斯 來 在那裡 的光 要 述了 坦 面 學 難 力 的 對 向 這 習 用 生 尼 輝 活 基 最 語 斯 藝 是 班 形 的 年 述 拉

礎 術

中

夫 家 理 的 成 聽

精

這

種

,

幼 孩

的

解

有了這種能力

你的 到內 無知的 臂 心深處有另外一個自我在覺醒?]學員 慢慢地走向光明。 ,我也會說 :「用你們的心靈去聽音樂。現在,你在聽的同時,是不是能夠感覺 她們都能夠領會。 正是靠這個自我的力量 這種覺醒,也是學習我理想中的那種 , 你才能抬起你的頭 舞蹈的 舉起

第一

步

力 劇院的大庭廣眾面前 能夠創造的。在我的舞蹈學校中,即使很小的孩子,也都能在特羅卡第羅劇院或者大都會歌 種能力就會離開她們, ,也都具有一種精神內涵與優雅神韻,這並不是外在形體動作所能達到的,也不是靠理智 通常只有偉大的藝術家才能擁有 即 便是最小的孩子,也能明白我的理論。從那時起,即便是在走路,她們的一舉 , 使她們隨之失去了靈性 顯示出一種磁石般的吸引力,其原因就在於此。而這種磁石般的 。可惜當孩子們長大以後,在物質文明的反作用下 吸引 這

為追求世俗之愛而經歷了一次又一次的打擊之後,我的情感取向開始發生巨大變化 也讓我在任何時候 我在青少年時代所處的獨特生活環境和經歷 ,都能夠排除外界的一切影響 ,然後靠著這種能力獨自生活下去。當我因 ,使這種能力在我的身上發揮到了極致,這 ,重新擁

關於我的舞蹈藝術以及人體動作的新學說。實事求是地說,當我向他講解自己發現的每一 ,當安德烈心懷膽怯和內疚來到我這裡時 ,我便開始滔滔不絕地 ,用幾 小時給他講 個

是這些 作 時 三舞蹈 同 , 他從來都沒有表現出厭倦和心不在焉的態度 動作 那 游 的我也夢想著能夠發現 , 只能是原始動作下意識的 種 反應 原始 的 , 動作 而不是靠我的能力創造出 , 而是以最 , 並由 此 產生一 誠摯的 系列 耐心 來的 認真 的 舞 地 蹈 動 傾 作 , 並 旧

動 然後由此自然而 的 作 系列不同的 在 應該 這 一方面 (像鮮花綻放般絢爛 動作 然地產生了一 ,我已經有了一定的收穫,有幾個主 0 例如「 系列 恐懼」這個原始動作,它先是自然地引發出 , 舞者要表達的就是那四溢的馨香 悲傷」 的舞姿, 或者說是哀憐的動作 題舞蹈 ,就 是由 個 原始動作 0 煩惱 套優 的 秀的 生 情緒 一發出 蹈 來

的 在這 母親不 這 此 此 |舞蹈沒有現成的伴奏音樂 研 -厭其煩地為我一遍又一遍地彈奏 究中 我最初曾試著用 , 蕭邦的序曲來表達 可它 們卻 《奧爾甫斯》 像是從某些不可 的曲子 也曾研究過 ,直到曙光爬 知的音樂中 德國作曲家格魯 自然演化出來 窗 克的

又是那麼的忘我 方便地 夠 那 雨 能 到 ?看到天空、星星和月亮 扇 夏天 夠 如注 窗戶很高 挪 動 地方 我們又像住在烤爐 , 水流如幕時 只要能夠對我們的工作有所幫助 ,幾乎覆蓋了整個天花板 0 不過年輕 , 0 便會有細流灑落在地板上。 有時候 人的 裡一 適 應能 樣 , 由於排練房頂層的窗子 0 因為只有這麼 力畢竟要強些 , 而且沒有窗簾 , 她寧願犧牲自己 冬天 間房子 我們對此並 ,排練房裡寒風 一般很少有防 所以母親只要 , 所 以 不怎麼在乎 我們 也 雨 刺 一抬 不 骨 裝置 總 福 是那 冷得 而母親 , 所以 便總 顾 要

興了 廳跳 我所表達的 希臘藝術 舞 |時巴黎社交界的頭面人物,非格雷菲爾伯爵夫人莫屬 0 那是上層社會精英雲集的地方,囊括了巴黎社交界的所有名流 , 卻是在大英博物館暗淡燈光下所見到的陶立克式圓柱,以及巴台農神殿的山形 但我覺得她深受皮埃爾 ·路易的 《阿芙洛狄特》 ,有一次,我被邀請到她家的· 和 《比利地之歌 0 伯爵夫人讚揚我復 的 影 響

些文字的真正含義 說明限制年輕人的文學讀物其實是沒有必要的 放著一朵玫瑰花。這種由玫瑰裝飾出來的背景,與我樸素的舞衣以及我舞蹈的宗教含義頗不 伯爵夫人在她家的客廳裡,建造了一個以格子牆為背景,的小舞臺,每個小格子裡面 《變形記 雖然我當時已經讀過了皮埃爾·路易的書以及《比利地之歌》 和古希臘女詩 人薩福的詩歌 , 可是我並沒有完全領會其中的肉欲描寫 0 假如缺少了親身體驗 ,還有古羅 , 你就無法讀懂 馬詩 人奧維 這也

個 的蘇格蘭 的原始森林,又經過炎熱的平原, 的血統。一八四九年,他們乘坐篷蓋馬車穿越了美國中部平原,然後抄近路越過了洛磯 神 當 秘主義者]時的我依然深受美國清教徒思想的影響 Í 統 又或者別的什麼緣故 個對英雄行為的崇尚 與滿懷敵意的印第安部落周旋或激戰;也許是因為我父親 超過物欲追求的奮鬥者, 總之,美國這片土地把我塑造成了一 也許是因為遺傳了我外祖父母那種開拓者 就如同它所塑造的大多數 個清教徒

年輕人一樣。我相信大多數的美國藝術家,都與我如出一轍 度被列為不受歡迎的文學作品,甚至受到查禁 , 儘管他曾不斷地宣揚肉體之樂, 0 例如惠特曼, 儘管他的作品 但 在 心 曾

切?也許有人會說 於美國擁有廣袤開闊的土地、風吹日曬的原野?或是因為亞伯拉罕・林肯的影子正在主宰一 他仍然屬清教徒。可以說,美國絕大多數的作家 法國藝術的最大特點,是追求感官的享樂,美國藝術能夠與之形成鮮明的對比,是否由 ,美國藝術的傾向,就是將感官享樂降低到幾乎為零。 、雕刻家和畫家都是如此 真正的美國人,並

不像人們傳統觀念中認為的那樣

,是一群缺乏情趣的拜金狂或守財奴

磨煉 鍵時刻會變得比義大利人更富有激情,比法國人更注重情感,比俄國人更偏激 六欲的意思 ,卻讓他們的性情因為被禁錮在銅牆鐵壁之中而凝固,只有當生活中發生一些非同尋常 更準 才能打破這種禁錮,他們的這些性情才得以展現 確地說 。恰恰相反 , 他們是一 , 群理想主義者和神秘主義者 般而言,盎格魯 撒克森人或是帶有凱爾特血統的美國人 我絲毫沒有指責美國人缺乏七情 0 但是早期的 在關

這樣 貼身的感覺柔軟舒適;外面的一套是羊毛的 些人 雜誌 人們會說盎格魯 他們上床睡覺的時候 ,嘴裡叼著一支歐石南木根煙斗;可就是這樣的人,會突然間變成一個連希臘 撒克遜人或凱爾特人是所有民族中最火熱的情人 ,身上要穿著兩套睡衣 , 因為它保暖;手裡要拿著一 裡 面的 套是絲綢的 份 泰晤 0 我曾經認識 因為它 或

神話 中 的薩蒂爾都望塵莫及的色情狂,他的激情就像火山爆發一樣,就連義大利人見了之後

都會自歎不如

去門房那裡領取酬金。我不喜歡到人家的門房去,因為我對錢實在是太敏感了。 很糟。但第二天上午我還是收到了伯爵夫人一張彬彬有禮的便條,說感謝我的演出 紅玫瑰的花香, ,他們緊挨著舞臺,鼻尖幾乎要碰到我的舞鞋了。當時我覺得非常不自在,並且覺得跳 那天晚上 在格雷菲爾伯爵夫人的沙龍裡,到處是服飾華麗、珠光寶氣的女士,千百束 在空氣中氤氳繚繞 。我跳舞時,幾個年輕的崇拜者坐在前排,緊緊地

著奧爾菲的音樂跳舞時 靈感洋溢的面龐 讓我感到高興的是 。讓.洛蘭也到場了,後來他在《日報》上記述了自己對這次舞蹈的印象 , , 有一天晚上,在著名的瑪德萊娜 在觀眾群裡 ,我第一次見到了法國的薩福 . 勒瑪爾夫人的工作室裡 (即諾瓦伊伯爵夫人) 那 ,當我伴

可愛

是不得不去,畢竟這筆錢能夠讓我們付得起排練房的房租

但最後我還

並

讓

我 得 盯

及 當我完成這個巨大的實驗之後,我才發現了一件事,我真正可以求教的舞蹈大師只有三個 音樂和戲劇 的歌劇院圖書館。圖書館管理員以極大的熱情,來支持我的研究,所有關於舞蹈方面 到當代的所有關於舞蹈藝術的書籍 除了前面提到的羅浮宮和國家圖書館以外,這時我又發現了第三個快樂的源泉 藝術方面的書籍 , 他都會搬出來讓我隨便翻看。我專心致志地閱讀從遙遠 ,並且將讀書心得和摘要 , 記在專門的筆記 本裡 的古埃 希臘 口

在

讓 ·雅克 ・盧梭 1 沃爾特・惠特曼和尼采。

個天氣陰沉的下午,有人敲響了我排練房的門。

我打開門一看

,有個女子站在門

力 了我的一生,那種震盪的旋律帶來了悲壯的、暴風雨般的起伏跌宕 ?,好像有什麽重大事件將要發生一樣。的確如此,這種深沉有力的氣氛,從那時起便貫穿 她氣質不凡,令人敬畏。我覺得她的到來,帶著一種瓦格納音樂的氣氛 深沉 而 有

蹈 我非常感興趣 我是波利尼亞克親王夫人,」 ,我的丈夫更加感興趣 她說,「 , 他是一 格雷菲爾伯爵夫人是我的朋友 位作 曲家 。我看過你的

惑,我原以為她的聲音會是圓潤而深沉的。後來我才覺察到,雖然貴為親王夫人,但她那副 非常嬌豔溫柔的 是個不錯的音樂家 術和希望 王夫人似乎看出了 冷若冰霜的面孔和生硬的口氣,卻只是為了掩飾內心極度的敏感和羞澀。我向她談了我的 一倨傲和 她的 武武醫 臉龐端莊秀美,美中不足的是下巴稍大, ,親王夫人馬上提出可 0 不過如果沒有這種孤高冷漠的矜持神態 。她說話帶著鼻音,生硬而不帶任何感情,話音一出口,會讓人覺得有些迷 我們的貧窮 既會彈鋼琴 她跟我道別時 以在她的工作室裡 , 又會彈管風琴。 ,突然很羞澀地將一 從我們簡陋的排練房和消瘦的 過於前突 ,為我安排一場演出 ,她的面容和眼神 , 面容與羅馬皇帝很像 個信封放在了桌子上 她會 還是會讓 書 畫 面容中 , 而且 顯得有 人覺得 親 還 薮

裡面裝著兩千法郎

樂家 夢寐以求的幻象。我那關於運動和音樂關係的理論 好相配。我穿上舞衣,在他的工作室裡為他跳舞 我相信波利尼亞克親王夫人經常這樣做,儘管有人說她是個非常冷漠寡情的人 。他是一位高雅清瘦的紳士,總是戴著一頂黑色的小絲絨圓帽 第二天下午,我去了她的家裡,並且見到了波利尼亞克親王 , 他看得如醉如癡 ,讓他非常感興趣,我的理想和願望是將 ,並說我就是他長期以來 , 與他那張清秀的 位很有才華的 臉龐正 優秀音

伴著您富於靈感的樂曲,創作出更多充滿宗教虔誠意味的舞蹈 麼可愛呀 就像戀人間輕柔舒緩的撫摸一樣。最後他突然說道:「伊薩多拉 他 .興致勃勃坐到了一架美麗的撥弦古鋼琴旁邊 ! 而我則羞怯地回答說 : 真的 ,我也非常喜歡您 , 準備為我彈奏, ! 0 我希望能夠永遠為您跳 ,多麼可愛的孩子 他那修長的手指彈上 多

舞蹈作為一門可以復興的藝術,這同樣也打動了他

雲,沒過不久,波利尼亞克親王英年早逝,我的希望也隨之化成泡影 ,我們真的打算合作,如果成功,那將會成為我極其珍貴的經歷。可是天有不測風

出 人開始對我的 向公眾開放了她的工作室,前來觀看舞蹈的觀眾,不僅僅限於她的 , 每次大約有二三十個觀眾,波利尼亞克親王和夫人每一次都會來,記得有一次親王摘下 我在波利尼亞克親王夫人工作室裡舉辦的舞蹈演出非常成功。而且 ·藝術感興趣 從那之後 ,我們也在自己的排練房裡 別朋友 ,舉行了一系列的 ,由於她非常慷慨地 這也 讓越來越多的 收費演

歐仁

他的小絲絨帽在空中揮舞著,興高采烈地喊道: 「伊薩多拉萬歲 !

講,這給了我莫大的榮耀。其中有一段是這樣說的:

卡里埃爾也經常帶著家人前來觀看

,

有一次,他還作了一次關於舞蹈的簡

短演

的 她重歸自然, 那些美麗的浮雕,並且從中獲得了靈感。但是她更富有創新的天賦和本能,帶著這些靈感 表達方式 為了表現人類的情感,伊薩多拉在希臘藝術中,找到了最精彩的表達方式。她非常喜歡 從中創造出了很多優美的舞姿。在模仿和復興希臘舞蹈的同時 她想到的是古希臘人,不過展現給我們的卻是她自己的藝術 她找到了自己

運 力的體現。作為一種藝術,它具有無比豐富的內涵,始終激勵著我們,為自己的藝術使命而 心裡又燃起新的希望。當她用舞蹈來表達命運不可抗拒時,我們便只能跟她一 起了我們的共鳴。 。伊薩多拉.鄧肯的舞蹈,不再是一種茶餘飯後的助興節目,它是個性的張揚 她的願望是忘卻時空,不懈地追求自己的幸福 她在為我們復活希臘藝術的同時 , 0 也讓我們變得和她一 她把希臘藝術完整地呈現給 樣年 輕 起屈從於命 ,是生命活 了我們 使我們的 , 引

去努力創造

り 結識羅丹

經常會為了無錢支付房租而犯愁,又或是因為沒有錢買煤生爐子而受凍。可即使是在這麼窮 個小時,並且期待著能夠在剎那間捕捉到靈感。最後,我的情緒終於變得亢奮,於是我就在 困的環境下,為了能夠用舞蹈動作來表現自我,我也會獨自在淒冷的排練房裡,一連站立幾 雖然我的舞蹈已經贏得了很多名人的賞識,但是我們的經濟狀況仍然不是很穩定 ,我們

一天,正當我這麼站著時,有位衣著考究的先生來拜訪我們。他穿著一件很貴重的毛領

大衣,手上戴著鑽戒。他說

靈魂的指引下,開始流暢地舞動起來

藝術, 我該有多麼的吃驚) 我是從柏林趕來的 ,我們聽說您在表演一種赤腳舞蹈 。我代表德國一家最大的遊藝場前來拜訪 (可想而知 , 想馬上和您簽訂一份 ,這樣稱呼我的舞蹈

演出合同

蝸牛一樣急忙縮進了殼裡,淡淡地對他說道:「噢,謝謝你。但我是絕不會同意將我的藝術 他搓著雙手,臉上堆滿了笑容,好像為我帶來了天大的幸運一樣

。但我卻像一隻受傷的

帶進遊藝場裡去的。」 但您或許不知道,」他大聲說道,「有很多偉大的藝術家都在我們的遊藝場演出

傳

把您打造成

可以增加。我們還會為您作宣

的赤腳舞蹈家』

過 。再說還可以賺很多錢。我現在就可以答應您,您每晚可以獲得五百馬克的報酬,日後還

起了。你肯定能夠答應我們 舞蹈家,了不起,真是太了不 絕不,絕不。」我反複 並且覺得非常 『世界最偉大 麼樣的條 氣 個赤腳 憤

件,

強調

不管你們提出什 我都不會答應的

▲ 鄧肯赤腳舞台演出照 —— 攝影師阿諾 徳・金瑟 拍照

但這是不可能的 0 不可能,絕不可能,我可不想聽到否定的回答。我連合同都為您準

備好了。

能夠在你們的愛樂樂團的伴奏下來跳舞,但是一定要在真正的音樂殿堂,而不是在表演馬 和雜耍的遊藝場。上帝呀,真是太可怕了!不,不論什麼條件,我都不會答應的。晚安。 不,」我說 ,「我的藝術絕對不會在遊藝場演出的。將來我肯定會去柏林,並且希望 再 戲

見了!」

道: 資產者,將其當為茶餘飯後的消遣。因此,請你快點出去吧!出去!」 動作,來讓人們認識到人體和靈魂的純美和聖潔,而不是為了讓那些飽食終日、無所事事的 又來了。第三天,他又來了,並且提出每晚付給我一千馬克的報酬,而且可以先簽 看到我們簡陋的住處和破舊的衣服 我到歐洲來跳舞,目的是用舞蹈來傳播宗教信仰,復興偉大的藝術;目的是透過 但是我仍然不為所動 0 他非常生氣,罵我是「傻丫頭」 ,這位德國經理簡直不敢相信自己的耳朵。第二天他 0 到後來我也急了, 衝 個月的 舞蹈 他 喊

「每晚一千馬克你還要拒絕嗎?」他氣呼呼地說。

西, 柏林為歌德和瓦格納的同胞跳舞,但是我要在與他們兩個人身份地位相配的劇院裡跳 你永遠都不會懂。」 我厲聲答道,「就算是一萬馬克、十萬馬克,我也不會答應 他走的時候我又加了一句 , 將來總有一天我會去柏林的 我所追求 我要去 到那 的

時,可能我一晚上的報酬還不止一千馬克呢!」

著鮮花來到了我包廂,向我表示祝賀,並且很誠懇地承認了自己的錯誤,他用德語對我說 行了演出 「小姐,你以前的話是對的。請讓我吻一下你的手吧!」 ,我的預言果然應驗了 當時歌劇院的票房收入高達兩萬五千多馬克。那時,也是這位經理先生, 三年以後 ,在柏林愛樂樂團的伴奏下, 我在科隆歌劇院 手裡: 捧

事 聲 悄無聲息地從家裡消失了。因為雷蒙德從來沒有在早餐前外出散步的習慣,所以我將這兩件 經常能夠發現在清晨時, 像某一位埃及公主,實際上她是從美國洛磯山脈以西的某個地方來的 聯繫便得出了結論 並不能讓我禦寒充饑。當時有一位瘦小的女士,經常光顧我們的排練房,雖然她長得很 但是就當時而言,我們的經濟情況非常糟糕 。終於有一天,雷蒙德向我們宣佈,他已經接受了某一樂團的 會有帶著紫羅蘭芳香的便條 ,王公貴族的欣賞和我那與日俱增的 , 被塞進我們家的門下, , 她的歌聲很迷人 然後雷蒙德便 。我 名

襲 特街上的 飲食也能夠變得有規律 這樣 來,在巴黎就只剩下我和母親了。當時母親正生著病 個小旅館去住 0 在那裡,母親可以睡在床上,以免遭受排練房地板上冷風的侵 因為我們住的是一家負責提供伙食的公寓 因此 我們只好搬到 瑪 格麗

,我發現有一對夫婦尤為引人注目。女的大約三十歲,相貌出眾,而且她那

在這家公寓

要去美國進行巡迴演出

溢著火一樣的熱情 雙出奇的大眼睛 ,也是我從來沒有見過的,她的眼神溫柔、深沉 ,同時還流露出一種紐芬蘭犬一樣的溫馴和謙恭 嫵媚 0 當時我就想 ,充滿了誘惑力 無論是什 洋

麼人,只要看一下她的眼睛,肯定會有一種掉進火山口的感覺

出 滅的 的燃燒的是純潔美麗的智慧火焰,女的燃燒的則是激情的火焰 乎與平常人不一樣,在談話時一直都顯出一副精神十足的樣子,似乎內心有火焰在燃燒 個人跟他們在一起,他們總是非常專心地談著話,氣氛很熱烈,充滿了激情 種盡享人生歡樂的情趣 、從成熟女性身上散發出來的激情火焰。只有第三個人顯得穩重一 那個男的身材修長 ,雙眉清秀,臉上經常帶著一種年輕人少有的疲憊。平常還會有另外 — 一種甘心讓大火吞噬或 些,但是也更能顯 。這三個人似

上有時間的話,我們想去您的排練房看您跳舞。 位是讓 天早晨 洛蘭先生,他曾經為您的舞蹈寫過文章, ,那位年輕的女士來到我的桌前,說:「這是我的戀人亨利.巴塔伊先生,這 我叫貝爾特・巴蒂。 如果您願意 ,哪天晚

過像貝爾特・巴蒂那樣的聲音 身衣, 她的美麗呀 當時 而且顏色還會不斷地發生變化,上面還裝飾著閃閃發光的金屬片。有一次,我見她穿 ,我非常激動,也非常高興。在這之前,我從沒聽過,在那以後,我也再沒有聽到 ! 那時 女子的服裝是不符合現代人的審美觀點的 充滿魅力、充滿生機、充滿愛意、熱情洋溢 但她總是穿著令人驚異的緊 我多麼仰慕

這樣的衣服 時我就想,究竟哪位詩人,才能擁有比她還要美的繆斯女神呢? ,頭戴紫色的花冠,正要動身去參加 一個聚會,她要在聚會上朗讀巴塔伊的詩

他的詩 把鑰匙,我用這把鑰匙,打開了巴黎知識界和藝術界名人的頭腦和心胸。在我們這個時 。就這樣,我這個渺小的、從未受過教育的美國女孩,透過一種神秘的方式,得到了 次與他們結識之後,他們便經常來我的排練房,有一次巴塔伊還在那裡為我們朗讀

代

,在我們這個世界上,巴黎的地位,整如全盛時期的古希臘首都雅典

地

方 留下來的 一隻波斯古盤子前面盤旋了幾個小時;在那裡,他還瘋狂地迷戀上了一塊十五世紀的掛 ,上面織著一位女子和一隻獨角獸 比如 我和雷蒙德習慣了在巴黎長時間地散步。在散步時,我們經常會走到一 ;又比如 我們有 裡面陳列著拿破崙的遺容面具,這讓我們激動萬分;在克呂尼博物館 ,我們曾經參觀了吉梅博物館裡收藏的各式各樣的東方珍寶;還有卡納瓦 一天在蒙索公園區發現了一座中國博物館 ,它是一位性情古怪的法國富 些很有趣的

我們看了一下海報下邊標出的票價,然後把衣兜翻了個底朝天。我們只有三法郎 是莫奈 海報上寫著,當天下午將上演古希臘悲劇作家索福克勒斯的名劇 有一天,當我們信步來到特羅卡第羅劇院門前時 蘇利 當時莫奈・ 蘇利這個名字對我們來說還比較陌生,但是我們很想看這 ,我們的目光立刻就被一 《俄狄浦 張海報 斯王》 ,而樓上觀 吸引住 主演

蘇利的聲音變得越來越偉大,它將所有的語言、所有的藝術、所有的舞蹈包容其中

這些時代是否曾經產生過如此美妙的歌聲?從那一刻起,莫奈

蘇利的身影

莫奈

無比崇

代

眾席後面最便宜的站票,也要七十五生丁一個人。這就意味著,如果要看戲的話 ;可我們還是毫不猶豫地買了樓上的站票 我們就會

時 的 面 過來。我和雷蒙德交換了一下眼色,都覺得為了這樣演出而犧牲一頓飯實在是不值得。這 的希臘服裝的拙劣模仿。音樂也非常差勁,枯燥無味的曲調,不斷地從樂隊那兒向我們侵襲 , ,看上去非常粗糙簡陋。合唱隊上場了,他們的穿著很不像樣,完全是對某些書上所描繪 從左邊代表宮殿的門廊裡上來一位演員,面對著舞臺上的三流合唱隊和二流法國喜劇場 他舉起一隻手唱道 特羅卡第羅劇場的舞臺上沒有幕布,舞臺的古希臘佈景,是現代人根據想像佈置出來

「孩子們,年邁的卡德摩斯的年輕的後代,

為什麼用哭聲包圍這座宮殿?

為什麼手執樹枝,苦苦哀告,以淚洗面?」

索福克勒斯成就輝煌的時期、整個古羅馬帝國時代,又或者是其他任何的國家 道,歷史上所有的那些最著名的時代 聽到這個聲音 啊 我真不知道要怎樣才能形容當時自己的激動心情!我真不知 古希臘的全盛時代、酒神狄奧尼索斯的戲劇 任 舞臺 何的時

高 眾席後面 無比廣博 屏息靜氣 ,以至於龐大的特羅卡第羅劇場 , ___ 動不動,臉色因為激動而變得蒼白, ,都容納不下這位藝術 熱淚奪眶 而出 巨人。 我和雷蒙德在 幾乎要暈 一倒了 觀

當第一幕結束後,我們欣喜不已,情不自禁地緊緊擁抱在了一起。幕間休息時

,

而

大 始產生懷疑 同地認識 0 接下來 幕開始了,偉大的悲劇在我們面前逐漸展開。因為得勝而滿懷自信的年輕國王 到 壯 他焦躁不安,最終下定決心要不惜一切代價,找到國家和人民多災多難的 這就是我們所追求的藝術頂峰,是我們漂泊海外的根本目的 麗 的 幕開 始了 莫奈・蘇利跳起了舞蹈 0 啊 , 這正是我夢寐以求的 ,開

原

又到 幕間 休息的時間了 , 我看了雷蒙德一眼, 他依然臉色蒼白,眼中燃燒著火焰 身體

象

跳

舞的

偉大英雄

不住地顫抖

終導致神志錯亂 的訣別, 再加上自尊心受到極度的挫傷 才能體會到我們那時的感受。最後時刻,場面變得驚心動魄 第三幕開 雙眼 然後寂然離去……這時,特羅卡第羅劇場裡的六千多位觀眾 知道自己再也看不見任何東西了, 始了 , 因為他和國人一直在努力尋找的萬惡之源 , 我簡直無法用語言來形容,只有親眼目睹過莫奈·蘇利的偉大表演的 ,俄狄浦斯王處在了狂迷和恐怖之中 就把自己的孩子們叫 ,竟然是就他自己!他將挖掉 到跟 他的內心極為痛 ,全都失聲痛哭 由於自己所犯的 前 與 他們作最後 罪惡 苦 ,

麼走 離開 我們都處於這種狀態,當時我做夢都沒想到 我和雷蒙德慢慢地、戀戀不捨地走下樓去,直到劇場看門人不得不把我們推搡到門外才 我們都沉醉在了靈感所帶來的歡樂中 直 到那 刻 , 我才認識到什麼是偉大的藝術表現,明白了自己以後的藝術道路應該怎 ,暈頭轉向地回到了家裡,以後一連幾個星期 , 有朝一日我能和這位偉大的莫奈・蘇利進行同

天, 找山洞中的潘神一樣,只不過她詢問的是尋找愛神厄洛斯的路 神阿波羅的路 我前往羅丹位於大學街的工作室,去拜見這位藝術大師 自從在博覽會上看過了羅丹的作品之後,他的藝術天才便久久地縈繞在我的心頭 ,就像古代神話中, ,而我想要問的是尋找藝術之 普賽克去尋 有

急促起來 個女人的胸部雕像 熔化的鉛一樣,可以慢慢流動。最後,當他拿著一小塊黏土在手掌中揉捏時 沒什麼意義。他經常撫摸著那些大理石雕塑 大的精神 羅丹個子矮小,但是健壯有力,留著修飾精美的短髮長鬚。他的作品,簡潔中蘊涵著偉 。他時而輕聲念叨著自己雕塑的名字,但是我們可以感覺到,這些名字對他來說並 股熱流在他的胸中激蕩 那雕像在他手中好像在不停地扭 如同熊熊燃燒的火焰 當時我想,這些大理石在他手下,大概就像 勤 樣 • 會兒的工夫 ,他便做出了 ,他的 呼吸變得

我用手扶著他 兩人雇了一 輛車,來到了我的排練房。 我很快換上了舞衣 根據安德

烈 博尼埃為我翻譯的古希臘詩人忒奧克里斯托所寫的一首牧歌,為他表演舞蹈

「潘神愛戀少女艾柯,

但艾柯愛戀著薩蒂爾……」

體 臂 丹。後來,我常常對自己當年的少不更事感到悔恨,錯失了將貞操獻給偉大的潘神的機會 奉獻給他 雕塑作品一樣。然後,他朝我走過來,伸手撫摸我的脖子和胸部,並且輕輕捏了捏我的 沒有專心地聽我講,在低垂的眼瞼下,他雙眼冒火地盯著我,那種表情就像是在面對自己的 而且也讓偉大的羅丹,喪失了一次展示自己天才的機會。如果不是這樣,我的藝術和生命也 但是非常遺憾,我躲開了,並急忙把外衣套在了舞衣外面,然後送走了帶著一臉困惑的羅 他身上散發出的熱焰幾乎要把我烤焦、把我熔化。我當時的確非常渴望將自己的 接著他的手又滑過了我的臀部、我赤裸的腿和腳。他開始像揉捏黏土那樣來揉捏 表演完以後,我停下來向他解釋我那一套創造新舞蹈的理論,但是很快我就發現,他並 真的,如果不是我所受的那種荒謬教育使我感到恐懼的話,我真的會那麼做 我的身 一切都 雙

友和老師 我和另一位偉大畫家歐仁‧卡里埃爾相識的經過,同樣令人興奮 兩年以後 ,我從柏林回到巴黎時又見到了羅丹,在這以後的許多年,他一 ,但情景卻大不相 直都是我的朋

許會更加豐富多彩!

無依 像 燈下一起演奏,這構成了一幅極其優美的畫面。我注意到,她家的牆上掛著一張奇異的畫 個極具音樂天賦的兒子路易 , 當時是作家凱切爾的夫人,把我領到歐仁·卡里埃爾的工作室去的 畫像透出了一種迷人而又憂鬱的氣息。凱切爾夫人說:「這是卡里埃爾為我畫的 無靠的生活非常同情 ,她經常請我們到她家裡吃飯 現在已是很有名氣的青年作曲家了。 。她家有個學小提琴的 她的女兒和兒子經常在 凱切爾夫人對我們 小女兒 ,還有 肖

情 靈的 頂 1 要不是我生性羞澀矜持,我可能真的會心甘情願地跪倒在他面前 散發著 表現。當我看到他時,就覺得彷彿是見到了基督耶穌一樣 我從來都沒有感覺到, 我們爬了上去,見卡里埃爾正坐在那裡,但整個人卻被書籍 天 , 她將我帶到了卡里埃爾位於埃熱西佩摩羅大街的家裡 種對他人寬厚博大的愛。他的畫裡,一切的美 誰還能有他那麼強大的精神力量 , 、力量和奇異, 這就是智慧的能量 ,心中充滿 家人和朋友給團 卡里埃爾的 了無限的敬畏之 都是他那崇高心 畫室在樓 在他的身 專量 住

多年以後,約斯卡夫人描述了這次會面的情景,她寫道

就深深地印在了我的腦海裡 還是個年輕姑 除了我和卡里埃爾的第一次會面以外 娘的時候 , 我在卡里埃爾的畫室裡遇到了她 那天 , 如同往常一樣,我敲響了卡里埃爾家的房門 , 能夠讓我終生難忘的 , 她的容貌和名字 事情 也許就 , 從那 是 心 裡怦怦 天開始 當 我

直跳 親都穿著黑色的粗呢布衣服,孩子們也沒什麼玩具,但他們都因為深愛著這位偉大的人而容 的那所小房子裡 。每次一靠近這所『貧窮的聖殿』 ,這位偉大的藝術家,正在他的親人中間幸福安詳地工作著。他的妻子和母 , 我都不得不拼命地壓抑自己內心的情感 。在蒙馬 特

光煥發。啊,這是多麼聖潔的心靈啊!

烘托得更為響亮 了伊薩多拉的跟前 卡里埃爾便拉著我的手,就像一 吉絲以外,我還從來沒有見過像她那樣羞澀的美國姑娘。看到我目不轉睛地盯著她 於巴斯德研究所,名字叫梅基尼科夫。伊薩多拉看起來比這兩位先生還要文靜 伊薩多拉當時就站在這位謙遜的大師和他的朋友中間 , 對我說 : 『這就是伊薩多拉·鄧肯 個孩子領著同伴去見識自己夢寐以求的東西一 0 <u>_</u> 然後是一陣沉默 那是一位文雅的朋友 樣 除了 將這個名字 , 把我拉到 歐仁 麗蓮 ,就職

國姑娘,即將給世界帶來革命性的變化 突然,說話聲音一向很小的卡里埃爾,用深沉而又響亮的聲音宣佈:『這位年輕的美 0

熱

我 疑自己的時候 淚盈眶 把我 因為這讓我想起 視 我在盧森堡展覽館裡,看到卡里埃爾創作的那幅全家人團聚的畫像時 為他們的親密朋友。這是我青年時代最為美好的回憶之一 ,就會想起跟他們一家人在一起的情景,然後便恢復了自信。在我人生的道路 ,我從那之後就成了卡里埃爾畫室的常客 ,他們 0 從那之後 一家人都非常喜歡 , 便禁不住 每當我懷

信 那樣,為周圍的人提供如此聖潔非凡的同情和幫助。他的畫不應該擺放在展覽館裡 ,當悲傷快要將我逼瘋時,正是卡里埃爾的作品,堅定了我繼續活下去的信念 沒有什麼藝術能夠像他的藝術那樣,表現出如此巨大的力量,沒有哪位藝術家能夠像他 ,而應該

上,歐仁·卡里埃爾的成就,如同上天的祝福一樣無處不在,激勵著我追求自己在藝術上的

,引導著我為了探索藝術世界裡、神聖的人類精神幻象而永遠奮進。簡直難以置

最高理想

供奉在神聖的廟堂裡,讓所有的人都能夠感受到他那偉大的精神,並從中得到洗禮和護佑。

/ 布達佩斯

不是個好女人。現在我有了洛伊 西方夜鶯曾對我說:「 薩拉 ·伯恩哈特是一位偉大的藝術家,可令人感到遺憾的是 富勒 ,她不但是一位偉大的藝術家,而且是一 位純潔的女 , 她

人。她的名字甚至從來沒有與醜聞沾過邊。」

常欽佩的 快地接受了。就這樣,我們商量好了我在柏林與洛伊 熱情地談到了自己的看法,她還說自己第二天就要去柏林了,希望我能夠到柏林去找她 述了我所有的舞蹈理論 自己不但是一位藝術家 一天晚上,夜鶯帶著洛伊.富勒到了我的排練房。自然,我為她表演了舞蹈 她建議我和貞八重子一起到德國各地演出 ,而且還是貞八重子的演出經紀人,而貞八重子的藝術又是我 。事實上,就算是水暖工來了我家,我也會這樣做。 ・富勒合作的事情 我非常高興 ,對於她的建議當然也愉 洛伊 富富 ,並向她講 勒非常 向 非 她

仰 動 然後他將我送到了火車站 身的前 天 安德烈 博尼埃來和我告別 像往常 樣 , 他非常克制地與我吻別 我們 起到巴黎聖母院作了最後 但在他的 眼 鏡片後 次瞻

面

我好像看到了一抹痛苦的目光

達感情的方式 實的家教中,雖然母親愛我們每一 被一群侍女簇擁著。十幾位漂亮的少女正圍著她,挨個撫摸她的手並且親吻她的臉 我到了柏林以後,在布里斯托爾賓館的一間豪華套房裡,見到了洛伊 ,我就覺得非常新鮮,甚至有些不好意思,這個地方洋溢著一種我從來都沒有 個孩子, 但她卻很少愛撫我們, 所以一見到這 富勒 種 當時她正 極端的表 在我樸

見過的熱烈氣氛

表演 錢!按照約定,那天晚上她要在冬日花園 後背與椅背之間 群可愛的侍女不斷地拿來冰袋 因為當時 她按了一下鈴 我想像不出這樣 富勒簡直慷慨到了無以復加的地步 但我真的不知道她能否如約前 她正忍受著脊椎劇 點了 再來一 份 頓晚餐得花 極 痛的 個就好了 為豐盛 放在 煎 敖 多少 的 她 往 親 的 那 晩

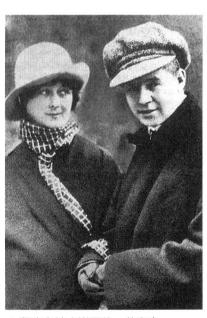

▲ 鄧肯和詩人謝爾蓋·葉賽寧

愛的,」她總是這樣說 ,「好像不怎麼疼了。」

驅之一。回到賓館後,我依然神不守舍,思緒始終沉浸在這位藝術家的神奇表演中 形象,這簡直讓人難以置信。這樣的場面不僅難以重現,而且也無法形容。洛伊 她天才激情突然迸發的結果,再難重現。她在觀眾面前,將自己幻化成了千百個光彩照人的 再高明的模仿者,也難以再現富勒的萬分之一的天才。我陶醉於其中了,但也我意識到這是 心裁地, 溢彩,變幻無窮,就像古代術士梅林的魔術一樣,令人覺得匪夷所思。多麼偉大的天才啊! 多姿的蘭花,一會兒又變成了搖曳飄逸的海葵,最後又變成了一朵旋轉升騰的百合花,流 幾分鐘之前那個飽受病痛折磨的富勒,幾乎判若兩人。我們親眼看到 那天晚上,我們坐在包廂裡看洛伊.富勒跳舞,在我們面前是一個光彩照人的形象 最先使用了所有變幻莫測的色彩和飄移不定的紗巾,她是利用光影及色彩變幻的先 ,她一會兒變成 富勒別出 了絢麗 , 跟

往,但柏林的建築卻在短時間內,給我留下了更為深刻的印象 第二天上午,我第一次外出,觀賞到了柏林的景色。我一直對希臘和希臘藝術心生嚮

「這裡才是希臘呀!」我忍不住驚歎道。

的 版而已 學院派的、考古學教授們構想的。當看到凱澤里奇的皇家衛兵踏著正步,從波茨坦宮的 但經過仔細觀察以後,我又覺得柏林和希臘並不一樣。這裡只不過是北歐對希臘藝 柏林的柱子 ,並非希臘那種聳入奧林匹亞藍天的陶立克式圓柱 而是日耳曼式 術的

我來一杯啤酒 那些 |陶立克式圓柱中間走出來時 ,我太累了。 , 我便返回了布里斯托爾賓館 , 用德語對侍者說道

樣的事情,會發生在一位如此成功的遊藝場藝術家身上;在經歷了香檳大餐和豪華套房的奢 貞八重子的演出做經紀時遭遇了失敗 侈生活以後,我也不明白我們為什麼還要把箱子留在柏林。後來我才發現,這是由於富勒為 子,就連我從巴黎帶來的小箱子,也和別的箱子一起留了下來。最初我並不明白,為什麼這 在柏林逗留了幾天以後,我們便隨富勒的劇團前往萊比錫。我們沒有帶著裝衣服的大箱 ,她已經為了償還債務而變得一無所有了

埃及護身符上的一隻聖甲蟲。我馬上就被她吸引了,但是我能夠感覺到,對於富勒的熱情已 起 經佔據了她所有的情感,對於我的存在 言寡語 ,一談到富勒的藝術,便開始滔滔不絕。她在那群色彩豔麗的花蝴蝶中來回穿梭 聰慧的目光之中帶著一股淡淡的憂傷,雙手總是在上衣的口袋裡插著 在這群光彩奪目的海仙和精靈中 顯得是那麼的與眾不同 。她嬌麗的面容中透出一股堅毅,漆黑的 ,有一位身穿簡陋的黑色外衣的少女,她羞澀嫺靜 ,她根本無心去留意 頭髮從前額向 0 她對藝術很是鍾 就像古 少

精湛 形的液體 藝術 萊比錫 時而又像一束異彩斑斕的光柱 變得越來越熱愛 ,每天晚上我仍然會在包廂裡, 0 她簡直是 個尤物 ,時而變成了一簇跳動不息的火焰 觀看富勒的舞蹈 透過優美的動作 , 而且對於她那變幻 她時 而 ,最後 像 股漂流 ,又在光 (莫測) 無 的

與色交織的旋渦中 擴散到了無限的空間中去

但我能

頭

的藝 們還是住 何 夠我們前 夠聽得出 前往維也納的車票。經過一番努力,我們總算來到了維也納。雖然幾乎沒有什麼行李 我不明白她為什麼會那麼激動不安。不久, 情地親 逐漸聽明白了談話的內容 的 腦 又 衕 錢了 熱的 記得 到了 吻 瘋 時候 來, 進了維也納布里斯托爾賓館的豪華套間裡面 我 狂的女人組成的劇團中 但我卻開始向自己提出了疑問:為什麼要把母 慕尼黑,我們又打算去維也納 往慕尼黑的費用 有 於是我毛遂自薦到美國領事館去尋求幫助。 天大約凌晨兩點鐘時 是那個紅頭髮的女孩子在說話 並用顫抖的聲調對我說: ,她總是能夠樂於幫助他減輕痛苦並且悉心照料。從她們興奮的低語聲中 0 後來,也就是那天凌晨,這位紅頭髮女孩來到了我的 —「護士」說她要回柏林去與某人商量一下, , 我又做了些什麼呢? , 陣 但是錢又不夠了。 我就要去柏林了。 談話聲把我驚醒了 她便帶著去慕尼黑的路費回來了 我們大家都稱她 0 我請 此時 親 到目前為止, 看起來這一 個人扔在巴黎?在這 , 求他們無論如何也要給我們弄到 __ 0 儘管仍然非常欽佩 去柏林不過幾個小 談話的聲音嘈雜不清 護士 在這個劇 次是不可能再借到任 , 以便能 因為不管誰有 專 洛伊 床前 夠籌 所 個

時的路程

集到足

, 我

很

動

在布里斯托爾賓館 ,我和那個被稱為「護士」的紅頭髮女孩住在一個房間 。有一天凌 演出活動

中

我只不過充當了一

個無所事事的看客

有 H

的

巡

迴

群美

勒

但我 富

納

晨 讓我來掐 大約四點鐘 死 ! , 護士」 突然站起來,端著一 根蠟燭走到了我的床前 ,嘴裡喊著:

是儘量控制住了自己,儘量用平靜地語氣對她說道:「可以 我曾聽人說過 , 如果一個人突然發了瘋,千萬不要惹怒他。儘管當時我很害怕, 。那你先讓我做個禱告吧 可我還

好吧。」她同意了,說完就把蠟燭放在了我床頭的小桌子上。

時我的身上還穿著睡衣 又跨過一段寬寬的樓梯 我悄悄地溜下床,就像是被魔鬼追趕一樣,猛地打開了房門, ,捲曲的頭髮亂蓬蓬地在身後垂著 ,闖進了賓館的辦公室,同時大聲喊道:「有個女的瘋了。」 飛也似的跑過了長長的走

趕來。母親來了以後,我把自己對這裡的所有感受都告訴了她,母親於是和我決定離開維也 醫生來了以後才鬆開 護士」緊緊地跟在我身後,賓館的六位職員立即向她撲過去,將她摁在了地上 0 醫生的診斷結果讓我感到非常擔心,於是我決定拍電報讓母親從巴黎 直到

斯 被紅玫瑰淹沒了 |藝術家跳舞 他走到近前 此前和洛伊·富勒一起在維也納待著的時候,有一天晚上,我在「藝術家俱樂部」裡為 , , 到場的每個人都帶來了一束紅玫瑰。當我跳完了酒神舞之後 對我說道: 當晚在場的 人裡面有一位匈牙利劇院的經理,名字叫做亞歷 如果你希望有一個美好的前景 , 那麼就到布達佩斯來找我 整個 Щ [人幾乎 格羅

吧。

然地想起了格羅斯先生的話 現在 , 面對這個把我嚇得要死的環境,我和母親都渴望著趕緊離開維也納 0 於是,帶著對美好前景的憧憬 ,我們趕到了布達 佩 , 我們自然而 斯 格

通 先生馬上跟我簽了一份合同 觀眾看的 我的 第一次簽訂這種在劇院裡單獨表演舞蹈的合同,我反而有些猶豫。我對格羅斯說道 舞蹈是表演給社會名流的 。」但是格羅斯卻反駁說 ,我需要在烏拉尼亞劇院單獨表演三十個晚上。 是給藝術家、雕塑家、畫家、音樂家們看的 ,藝術家是最挑剔的觀眾, 如果連他們都喜歡看我的: ,不是給

晚上,幾乎場場爆滿 的第一個晚上便大獲全勝 我被亞歷山大·格羅斯說服了 ,盛況空前 , 簽訂了合同 ,簡直無法用語言來形容。我在布達佩斯表演的三十 0 他的預言果然應驗 0 在烏拉尼亞劇院演 個 出

蹈

,

那麼普通觀眾肯定對它的喜歡

,

會超過藝術家一

百倍

舞

議 在演奏音樂 不久,有一天晚上,亞歷山大・格羅斯請我們去一 聽了 啊 布達佩斯 這 種音樂之後 0 呵 , ·那是一個陽光明媚的四月,一 那是吉卜賽音樂!就是它喚起了我的第一次的青春情感 我那情感的蓓蕾便開始怒放。還有什麼能與這種生長在匈牙利土地 家飯店吃飯,飯店裡恰好有個吉卜 個萬物復蘇的春天。在第一 0 簡直是不可思 場演出結束後 賽 īE

Ŀ

|的吉卜賽音樂相媲美呢?

器裡面,不論其構造如何精巧,也沒有一台能夠代替匈牙利農民,在鄉間土路上演奏的吉卜 區,他請我聽他的留聲機裡播放出來的美妙音樂,我對他說道:「在發明家們創造的所有機

多年以後,有一次我和約翰·沃納梅克交談

當時我們正在他商店裡的留聲機銷售

賽音樂。一個匈牙利的吉卜賽音樂家,足以勝過世界上所有的留聲機。」

愛之眩量

美麗 能的布 達佩斯 , 是 一 片花的海洋 。在河畔和山坡上,每一個花園裡都綻放著紫丁

勞斯的《藍色多瑙河》 下,多瑙河波光粼粼,非常美麗。於是我讓人告訴樂隊的指揮,請他在演出結束前演奏史特 臺上,不停地高聲喊著:「好呀!好呀!」 瘋了一樣,我不得不一遍又一遍地跳著這支圓舞曲 , 濃郁的花香在空中瀰漫 那天晚上,有一位相貌英俊 有天晚上,我在演出的時候 度讓我從純潔的仙女,變成了狂野不羈的酒神祭女。當時所有的一切,似乎 ,我要即興表演舞蹈。加演的效果超乎想像,觀眾們歡呼雀躍 。每天晚上,熱情豪放的匈牙利觀眾都歡呼雷動 ,腦海中忽然浮現出了那天早晨看到的情景,在陽光的照耀 、身材健美的匈牙利青年,他也在觀眾中與別人一起大喊大 ,很久才讓這狂熱的氣氛慢慢穩定下來。 , 將帽子扔到 就像

Ш

後來

他

外, 體開始覺醒,我第一次真真切切地意識到一件事,除了充當表現神聖音樂和舞蹈的工具以 中輾轉反側 欲望, 男孩子幾乎一 經慢慢地膨脹起來,這讓我覺得自己內心產生了一 進晩餐 都在促成我發生這種變化 **亅香的香氣;觀眾們狂熱的激情,與過去從來沒有接觸過的一群放浪不羈** 我的身體還有其他的需求。以前我的乳房還小得簡直像沒發育,但現在我卻發現它們已 在我的身體裡激蕩湧動著。 ,我從來都沒有吃得這麼飽,食物多得簡直令人無法消受 ,還有吉卜賽人的音樂;用辣椒粉調味的匈牙利洋蔥燴牛肉 樣,現在也顯現出了一種優美的曲線 和煦的春風,撩人的月色,還有離開劇院時在空中瀰漫著的紫 到了晚上,我再也無法安然入睡,經常在興奮躁動的 種既驚喜又羞澀的震撼 0 陣陣強烈的衝動 ,以及濃烈的匈牙利酒 所有這一切都令我的身 ` 0 、縱情聲色的 以前我的臀部 股股難以抑 制的 人共

光 衛時的模特兒。在他微笑時 頭濃密的黑色卷髮,泛著紫紅色的光澤 我的心,我清晰地感覺到,這雙眼睛就是布達佩斯的整個春天。他身材高大,體型匀稱 著我的又黑又亮的大眼睛,那雙眼睛中透露出來的火一樣的愛意和匈牙利式的激情,灼痛了 0 從第一次對視開始 有一天下午,在一次友好的聚會上,透過一杯金黃色的托卡酒,我看到了一雙正在注視 ,我們兩人心中所有的吸引力全都迸發出來,讓我們瘋狂地合為一 ,從鮮紅性感的雙唇中間 。事實上,我覺得他完全可以作為米開朗基羅雕塑大 露出了雪白堅固的牙齒 而且閃閃發 ,

阻止

我們

你的

體;從第一 次對視開始, 我們便不由自主地投入了對方的懷抱,世界上再沒有什麼力量能 夠

兒,我的花兒。」在匈牙利語中,「花兒」還有一個意思 —「天使」。

| 臉蛋就像花兒一樣,你就是我的花兒。 | 他一遍又一遍地重複著,「

我的花

很高興, 裡所有的 羅密歐,用青春火熱的愛情征服了我的內心 起去看了他扮演的羅密歐。他是一位優秀的演員,後來成了匈牙利最偉大的演員 他給了我一張小紙條,上面寫著:「匈牙利皇家劇院的包廂」。那天晚上,我和母親 只有一位女演員看上去一副悶悶不樂的樣子。他陪著我和母親回到了飯店 人都帶著一種奇怪的笑容來打量我 ,好像每個人都知道是怎麼回事 。後來,當我到他的化妝間去看他的時候 樣 。他扮演的 , 而 ,

扮演羅密歐的風格:「以前 會了。客廳和我們的臥室之間隔著一條長長的走廊。這時他對我說,那天晚上他改變了以往 後來,媽媽以為我是睡著了,但實際上我又回到了飯店的客廳,去跟我的「羅密歐」相 ,我跳過牆頭之後,就馬上用一種程式化的聲調說

起簡單地吃了一點東西,因為通常演員在演出之前是不吃飯的

然後我 且他們 劇專

但是 不要出聲

他常常嘲笑從未感到過疼痛的創傷

從那邊窗戶裡透出來的是什麼光?

那是東方,茱麗葉就是太陽

口

是你還記得今天晚上我是怎麼表演的嗎?我在低語

,好像這幾句話把我噎住了一

樣 現在我才真正地明白,伊薩多拉,是你讓我明白了羅密歐的愛情應該是什麼樣的 因為自打我認識你之後,才體會到了深陷情網的羅密歐 , 應該用一 種什麼樣的聲調來說

在開始,我要把他演出另外一種完全不同的樣子。」

這個 娘 的 著羅密歐的臺詞 我現在明白了,如果羅密歐真的是在戀愛,那麼他肯定會這樣說話 是你給了我靈感。有了你的愛,我 .角色時想像出來的情境大相逕庭。現在我終於明白了。啊……親愛的 ,他站起來,開始對著我朗誦羅密歐每一幕的臺詞,還經常停下來對我說:「是 ,直到曙光爬上窗戶 一定會成為真正偉大的藝術家。 他就這樣給我朗誦 ,花兒一 這可跟我以前演 樣的

姑

就像昨天晚上剛剛發生 天,布達佩斯和 | 當演到牧師的那場戲時 我欣喜若狂地看著他的表演,聽著他的朗誦,並時不時大膽地模仿一下他或是做一個手 羅密歐」!每當我想起你們的時候 的 樣 ,我們兩個都跪下來海誓山盟,表示終生相愛 0 ,就會想起當時的情景 。啊 歷歷在目 ,青春和春

以為我睡著了呢 天晚上 當演出結束以後 。開始 , 羅密歐」 , 我們兩個人又去了客廳 眉飛色舞地向我講述他的角色 ,媽媽 一點也不知道這件事 他的藝術和他的劇院 她還

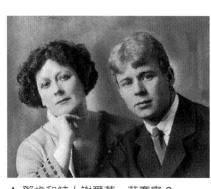

鄧肯和詩 人謝爾蓋

葉賽寧 2

老式的四柱床。整整一天,我們都待在鄉下,「羅密歐」不斷地勸解小聲哭泣的我,並且為 路來到了鄉下。我們在一家農舍前停下,農夫的妻子為我們騰出了一個房間 第二天早晨天剛亮, 我們便一起離開了飯店 看到他那 痛苦不堪的樣子 ,到街上雇了一輛遲歸的馬車 ,我也就不忍心逃 避 , 到 裡面放著 開 走了好幾里 始 的 劇 張 痛

於到來了。坦白地說

, 第

次的感覺簡直就是一

種折

蟀 這

口

是

失去了自制力

,

猛地將我抱進了屋裡

0

我驚喜異常

,

最後

他終於 天終

沸騰起來,驅使著我要把他緊緊地擁抱在懷中

我自己也覺得頭暈目眩,有一股難以遏制的欲望在我心中

火,嘴唇緊咬,幾乎都要咬出血了

生病了一樣。這時

,

我發現他那張英俊的臉漲得通紅

,

雙眼

噴 像

至顯得很緊張 我聽得津津有味

個字都說不出來

他緊緊地握住

雙拳

好

慢慢地

,我覺得他開始

變得很激

動

,

有時甚

了

酿 淚

報 羅密 並且渴望再來一次,特別當是他溫柔地安慰我,說要讓我最後知道什麼是人間天堂的 由於心情不好 歐 的 時 候 , 他 我想那天晚上我的演出恐怕是特別的 反而顯得非常高興 我也就覺得自己遭受的所有痛苦全都得到了 糟 糕 0 可 後來當我在客 廳 裡遇 時 到

曲》

我覺得自己為匈牙利的英雄們

候 ,這種渴望就變得越發強烈 。這個預言後來很快就實現了

愛情歌曲,歌詞是這樣的 我把一個小型的匈牙利吉卜賽樂隊帶到了舞臺上,我在他們的樂曲伴奏下跳舞。其中有一首 了一場盛大的晚會。當時我想到了一個創意 我講解了歌詞的字句和含義。有一天晚上,亞歷山大·格羅斯在布達佩斯歌劇院 羅密歐」有一 副金嗓子 ,他為我唱了他們國家的所有歌曲以及吉卜賽人的歌曲 在跳完了用格魯克的音樂伴奏的舞蹈之後 為我安排 還給

這世上有個小姑娘,

上帝一定非常愛我,跟可愛的小鴿子一樣。

因為他讓我擁有了天堂。」

舞蹈 中, 這首歌的旋律優美,充滿了激情、渴望、淚水和愛慕。我將自己的全部情感都傾注在了 觀眾們看得熱淚盈眶 0 最後 ,我穿上紅色的 7舞衣 ,跳了一曲 《拉科夫斯基進行

這次晚會之後,我在布達佩斯的演出也結束了。第二天我就和「 羅密歐」 到了鄉下,在

,獻上了一首革命頌歌

那個 他那 無與倫比的幸 痛苦 !農夫的家裡住了幾天。 散發著香味的黑色卷髮繞在了一 這 時 福感 , 伊麗莎白也從紐約趕來, 0 П 到布達佩 我第一次嚐到了整夜纏綿的歡樂。 斯以後 起 , , 她似乎將我看成了罪人。 並且感覺到他正用胳膊摟著我 幸福的天空中出現的第一 早晨醒來時 她們的 片烏雲 , , 頓時 我發現我的 憂慮簡 , 便是母 便產生了 直 親那 頭 無 極 髮

法忍受,最後我便攛掇她們到特利

爾去旅行了

來自理性的沒完沒了的評判 的反對甚至是傷害時 腦始終保持著敏捷的反應 肉體上得到的歡樂越多 而不會畏懼理性的反對 從此以後,我的性格中便一直表現出這樣的特點:不管感情的變化有多麼強烈 , 這 ,也不怕別人強加給他們的 , 我的思維就變得越敏 種 。我從來都沒有像 0 衝突就會變得非常激烈 我很羡慕那種 人 人們經常說的 捷 0 批判 口 他們可 , 這時 是 , 那樣 當追求 以不顧 我渴望有 , 肉體 變得 切地縱情於 歡樂的意願 失魂落魄 種 麻 醉 劑 時 遭 的 能 我的 夠消 到 相 理 反 除 性 頭

切 無 括你的藝術 , 毀 當然 其結果對於智慧和精神來說 滅 切 理智總會有投降的時候 , 與這 甚至不惜去死 刻的歡樂相比 0 這 都是最嚴 , , 它喊道 種 都是毫無意義的 智慧的 重的 : 潰敗 是的 災難 , 最後往往會引發混 , 0 因此 我承認,生活中所有其他的東 , 為了這個 亂 時 刻 , 讓 , 我情願 切都 歸 放 西 於 棄 , 虚 包

因為無法遏制的欲望

,

我不顧

切地走了下去。

為了這個時刻

,我不在乎我的藝術

可能

刻 吧 會毀於一旦,不在乎母親的絕望,不在乎世界是否會因此而毀滅 比宇宙中我們所知道的和所經歷的一切更有價值 但是 , 如果要批評的話 ,首先還是應該責怪自然或上帝吧?是上帝讓 ,更讓人渴望。當然 0 誰想批評我 , 因為飛得太高 人們覺得這個 ,就 讓 他去說 時

當覺醒時往往會摔得更慘

行曲舞蹈 西本科欽鎮 在鎮外一 亞歷山大・格羅斯為我安排了一次環匈牙利的巡迴演出。我在許多城鎮進行了表演 ,曾經有七位革命將軍被絞死,我被這個故事深深地打動了。為了紀念這些 片很開闊的土地上,在李斯特英雄悲壯的音樂伴奏下,我創作並演出了一 一段進 一將 在

像是來自另一個世界的年輕美麗的女神 花,而我則穿著一身白色的衣服坐在車上,在人們的歡呼和吶喊聲中,緩緩地穿城而過 個地方演出,亞歷山大・格羅斯都會準備好 在整 個 巡迴演出的過程中,所有匈牙利小鎮的觀眾,都對我表示了熱烈的歡迎 輛套著白馬的敞篷馬車 上面堆滿了白色的鮮 每到 ,就

斯的那一天,這一天終於來了 寧願用所有的成功 「羅密歐 可是,儘管觀眾的喝彩讓我飄飄欲仙 」歡聚的渴望 甚至是我的藝術,來換取在他懷抱中的片刻時光。我渴望著回到布達佩 ,特別是到了晚上,當我獨自一人的時候 , 藝術的成功讓我欣喜若狂 ,但我仍然無法遏制自 我感到非常痛苦 我

我們居住。那些公寓的房間沒有浴室,到廚房需要走過長長的樓梯,突然之間 婚姻,就好像婚事早已定下來一樣,他甚至帶著我去看了幾套公寓,讓我選擇其中的一套供 我當時確實感覺到 奇怪的 劇角色的 羅密歐」當然興奮異常地來到車站接我,但我卻覺得他的內心深處]變換 他對我說 ,我和「羅密歐」當初那種純真的愛情已經發生了變化。他談到了我們的 ,對一個藝術家的熱情和性格,會產生如此之大的影響嗎?我不知道 他就要去排練馬克·安東尼這個角色,並且將要進行首場 ,已經發生了某種 演出 但 難

「我們住在布達佩斯幹什麼?」我問道

甸甸的鬱悶的感覺

他說 ,「你每天晚上都要坐在包廂裡看我演戲, 你還要學會和我對話

助我排練呀。」

馬平民的身上,而我,他的茱麗葉,已經不再是他關注的焦點了 他給我背了一段馬克・安東尼的臺詞。現在,他所有的熱情和興趣,都轉移到了這個羅

慄 就是這樣 是覺得我們兩個人各自去追求自己的事業會更好一些?當然 當天下午,我就和亞歷山大·格羅斯簽定了去維也納、柏林以及德國其他所有城市進行 有一天,當我們在鄉下漫步了很長時間後,便在一 直到現在 我依然記得那個草垛,我們面前那 個乾草垛旁邊坐了下來, 一片田野 ,他的原話要婉轉 ,以及當時我內 他問 些 心的戰 可意思 我是不

巡迴演出的合同

觀眾們的狂熱之情 我觀 玻璃。第二天,我就到了維也納,我的「羅密歐」消失了,我只能跟「 他看起來面色嚴峻,似乎心事重重。從布達佩斯到維也納的這段路 最憂傷的一次旅程。 格羅斯將我送進了一 看了 羅密歐」扮演安東尼的首場演出,我對這場演出最深刻的印象 , 而與此同時,我就坐在包廂裡,吞下自己的淚水, 所有的歡樂好像突然就從這個世界上消失了。一 家醫院 那種感覺就像吃了幾 , 馬克・安東尼 到維也納 是我所經 就是劇院裡 歷的最

我醒來之後,看到那位護士 佩斯趕來 正好將我與睡在小床上的「羅密歐」隔開,我覺得我在那一刻聽到了愛情的喪鐘 幾個星期 他甚至在我的病房裡支了一張床 我都處於 ——個天主教修女的臉 種極度虛弱的狀態,內心痛苦不堪 0 他對我非常的溫柔和體貼 她圍著一塊黑色的面紗 0 羅密歐 , 可是有 站在 急忙從布達 一天早晨當

被醫生和護士們的昂貴費用耗光時 泉和卡爾斯巴德演出。有一天,我把行李箱打開, 意趕過來照料我 我需要很長時間才能完全康復,所以格羅斯就帶著我到弗朗曾巴德去療養 整天都無精打采的,鄉村的美景和好心的朋友都無法讓我振作精神 ,她對我的照顧很用心 , 格羅斯又為我安排了演出 , 有時甚至徹夜不眠 取出了我的舞衣。記得當時我 。幸運的是, 去弗朗曾巴 當我銀 格羅 德 0 我的 斯的 行裡: 邊淚如雨 馬 的 里安溫 太太特 情緒很 存款

理和他的太太一起吃飯時 拋棄藝術了 下地吻著那件紅色舞衣 當時 , 我的名字在那個國家簡直像產生了魔力一樣 ,飯店的玻璃外面聚集了很多人,人群竟然把一大塊玻璃都擠破 我曾穿著它跳了所有的革命 舞蹈 , ___ 邊發誓再也不會因為愛情 ,有一天晚上, 正當我和 經

了,飯店經理被弄得束手無策,。

出 自 在祭壇上告別生命的故事,創作了一段舞蹈 在那 我將煩惱 裡, 便覺得很高 我和 痛苦和愛情的幻滅 母親 圃 1 伊麗莎白會合了。儘管她們發現我變得很憂傷 ,都融入了我的舞蹈藝術,並根據希臘神話中伊菲格涅 。最後,亞歷山大·格羅斯又安排我去慕尼黑演 , 但是看到我又是獨 亞

的是 的 們住進他位於斯蒂芬妮賓館花園的別墅。這件事本來是一個很純潔的插曲 注 的 變成了 放館 0 費迪南德大公路過此地時看到了我們,他非常興奮,親切地跟我們打招呼,並 就是這些貴婦 在 她們並不是對我的藝術感興趣 樁醜聞 尼黑的表演開始之前 儘管沒有找到合適的旅館,但在這個平靜的小鎮上,我們卻受到了人們的 。那些貴族闊太太們不久就開始拜訪我們 人 她們每天晚上都要前往賓館的餐廳 , 我和伊麗莎白來到阿巴沙 , 而是想弄清楚我們是以何種身份 ,在大公的桌前行上一個深深地屈 , ,乘著車在街上尋找可以供應食宿 但與我當時的天真想法完全不同 , 住進大公的別墅裡 ,但在貴族圈裡卻 邀請 極大 霧 我

膝禮

我也依俗而行

,

而且屈膝更深

與常人一

樣呢?

的 都聽得見的聲音嘀咕著:「啊,鄧肯小姐多麼漂亮呀!啊,多麼好看呀!就是春天也沒有這 大的轟動 和腳踝之間 中 女士們在下水游泳時 或 就在那時 [絲綢做成的淺藍色的衣服 ?。費迪南德大公經常在跳水橋旁散步,拿著看戲時用的小望遠鏡來看我 ,還要穿上黑色的長襪、黑色的泳鞋。你完全能夠想像出來,我當時引起了多麼 ,我發明了一 , ___ 種新型泳衣 般都要穿一身從頭包到腳的黑色泳衣 大開胸 ,這種泳衣後來變得非常流行 細肩帶 裙擺剛到膝蓋 , 黑色的裙擺 光腿赤腳 那是一 種用質地精良 要留到膝蓋 ,還用別人 在 那 個 時

0

與其他人的確有些不同 囚禁在了 起。幾年以後,我聽說奧地利法庭發佈命令,將費迪南德大公 避與女性交往,反而更喜歡和他那群年輕漂亮的隨從們在 完全是出自對美和藝術的欣賞。實際上,他似乎總是有意地躱 看我的演出 上都會帶著 不久之後,當我在維也納的卡爾劇院跳舞時, **薩爾茨堡** 群年輕英俊的扈從和副官 這自然引起了流言蜚語 座陰暗的城堡裡 , 但是又有哪位真正富有同情心的人會 , 。但是大公對我的興 我非常同情他 來到自己的特別包廂 大公每天晚 或許 趣 他

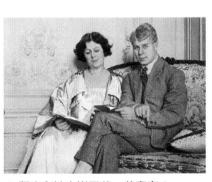

3 鄧肯和詩人謝爾蓋

樹 表達。當我長久地凝視這棵棕櫚樹時,我常常忘記了藝術的思考,腦海中只是盤旋著海涅 觀察和思考棕櫚樹在風中的顫動姿態,忘記了必須先在內心有所感悟,才能進行很好的外部 動作。 我經常觀察它的葉子在晨風中顫動的姿態,後來我還據此創作了胳膊 阿巴沙的別墅, 可是最後這種動作卻被我的模仿者們給用濫了,因為他們並不知道追根溯 我們的窗前有一棵棕櫚樹 。這是我第一次看到生長在溫帶的 手和手指 源 輕 棕 顫 , 去 的 櫚

動人的詩句:

「南方有一棵寂寞的棕櫚樹・・・・・・」

安排在這裡,倫巴赫和卡爾巴赫表示贊同,只有斯塔克堅持認為,舞蹈不適合在「藝術家之 集在這裡, 我和伊麗莎從阿巴沙來到了慕尼黑 些著名的藝術大師 喝著上好的慕尼黑啤酒 ,如卡爾巴赫 , 暢談哲學和藝術。格羅斯希望能夠把我在慕尼黑的首演 ,當時整個慕尼黑的生活 倫巴赫 、斯塔克等著名畫家 ,都以 ,他們每天晚上 「藝術家之家」 都要聚 為中

家」這樣的藝術殿堂裡演出

他一 生中從來沒有這樣震驚過, 脱下衣服 天上午,我登門拜訪斯塔克 為 種 ,換上了圖尼克 藝術的可能性 , , 他覺得奧林匹亞山上的林中仙女,好像突然從另一個世界飛 我 為他跳了一 ,想說服他相信我的舞蹈藝術的價值所在 口氣就講了三四小時 段舞 然後開始不停地為他講我的 後來 他經常對他的朋友們說 。我在他 神聖 使 命 的 以

許多年以來最為轟動的藝術盛事 到了他面前。最後他自然是同意了, 而我在慕尼黑「藝術家之家」的首演 ,也成為這個城市

唱,直到我把鮮花和手絹從窗戶裡扔給他們,他們便開始爭搶,然後每人分一點戴在自己的 帽子上。 了我馬車上的馬 ,學生們唱著歌 後來 ,我又在卡恩學院表演舞蹈,那裡的學生們簡直如癡如狂。一夜又一夜,他們卸下 ,然後讓我坐在車上,由他們拉著車,帶著我穿街過巷,在我的敞篷馬車兩 ,舉著火炬又蹦又跳。他們經常連續幾個小時,在我下榻的旅館窗下歌

搶著戴在了帽子裡,但其實這一切都只不過是一種非常純潔無邪的「淘氣」行為罷了 感到震驚 伊薩多拉 就在桌子上跳舞給他們看 天晚上,他們簇擁著我來到了他們的學生咖啡廳,然後把我抬到了一張桌子上,我 雖然第二天一早在送我回家的路上,他們把我的衣服和披肩都撕成了碎片,然後 啊,生活多麼美好!」那天晚上的事情,第二天就上了報紙,城裡的「規矩人」 。他們整個晚上都在不停地歌唱,並且不斷重複著 : _ 伊薩多拉

版的各種圖 滿頭銀髮的倫巴赫大師的工作室的造訪,與卡維爾霍恩這樣的哲學大師結識等等 都夾著書本或樂譜 當時的慕尼黑,的確算是一個藝術和學術中心,大街上到處都是大學生,每個女孩的腋 書。除此之外,眾多博物館裡的珍藏 0 每個商店的櫥窗裡,都陳列著珍貴的古代書籍和畫作 ,從陽光照耀的大山裡吹來的陣陣 以及最 所有的一 秋風 新出 對

切 德的原著 進行長時間地交談了,我從中受益匪淺 都激勵著我回到那中斷已久的理智和精神生活中去。我開始學習德語 ,沒過多久,我就能與每晚都來「藝術家之家」聚會的藝術家、哲學家和音樂家 。我還學會了喝慕尼黑啤酒,不久之前在感情上 , 閱讀! 叔本 華和

所受的打擊,也因此而漸漸地淡化了

事,就像環繞在他頭上的神聖光環一樣。當時,我也是第一次讀叔本華的著作,而他對於音 後 師 樂和意志力的關係所進行的哲學意義上的闡述,令我由衷拜服 鼓掌的男人,引起了我的極大關注。他的容貌讓我想起了一 我們的圈子 我最親密的朋友之一。 我才知道他就是著名作曲家理查德 他的額頭也是那樣突出,鼻樑很高 天晚上,在「藝術家之家」舉行的一個表演各種節目的特別晚會上,有一個坐在前排 ,初次見面就能夠與這位仰慕已久的朋友結識 西格弗里德·瓦格納談吐不俗,不時地回憶起他那偉大的父親的 ·瓦格納的兒子 ,只是嘴巴柔和些,顯得不是那麼有力 位我剛剛接觸過其作品的音樂大 西格弗里德 ,我覺得非常榮幸 • 瓦格納 他以後也成 表演結束之 他 也加入 往

思想比我此前遇到的任何人的思想 得自己像被領進了一 了人類最高級的需求,只有更為神聖的音樂世界才能與之媲美。在慕尼黑的博物館裡 個至高無上的 , ` 都要博大和神聖得多 神 一般的思想家的世界 在這 裡 在我漫長的行程中 哲學的思考確 實被當成 他們的

我所遇到的這些超凡絕倫的知識界的精英,或者德國人口中所說的思想的巨人,

滿足我們那不可抑制的衝動,母親、伊麗莎白和我便坐上火車去了佛羅倫斯 義大利的輝煌作品也給了我很大的啟迪。既然我們已經知道這裡離義大利的邊境很近,為了

朝聖希臘

我永遠都忘不了這次奇妙的旅程,我們穿越了蒂羅爾山, 從山的南面順坡而下, 最後來

柔和起伏 利畫家波提切利的名畫《春》前,我一坐就是幾個小時。受這幅名畫的啟發,我創作了一段 到了翁布里亞平原 、公園和橄欖園 ,努力地想把這幅畫中所呈現出來的那種柔和、奇妙的動感表達出來。鮮花盛開的大地 我們在佛羅倫斯下了火車,接下來的幾個星期,我們到處愉快地遊玩 山林女神們圍成了 。在那段時間,是波提切利吸引了我這顆年輕的心。一連好幾天,在義大 一個圓圈 ,風之神的凌空飛舞 ; 這 一切都圍 [繞著 , 看遍了美術 個中

物

她

半是阿芙洛狄特,一半是聖母瑪利亞

,用一個意味深長的手勢,

象徵著孕育萬物

的春天。

眾。我一定要用舞蹈的形式,將我所感受到的那種巨大的喜悅之情傳遞給觀眾 把愛的信息 輕搖擺 我拿來一 結果竟然真的看到了鮮花正在勃勃生長,赤裸的腿正在翩翩起舞,畫中 我坐在在這幅畫的前面,看了好幾小時,完全被它迷住了。有一次,善良的老管理員給 ,歡樂的使者來到我的身旁的情景。於是我就想:「我一定要將這幅畫改編成舞蹈 張凳子 ·曾經讓我痛苦萬分的愛的信息,以及春天——孕育萬物的春天,都傳達給觀 並且好奇而又饒有興趣地 ,觀察著我看這幅畫時的表情 0 人的身體正在輕 我 直坐在那

間 信 呢? 思過去,他這樣說道:「為什麼我不去傳播宗教的福音,去拯救別人,使他們免遭這種殘殺 記得當時我對生命的看法 如果我能發現這幅畫的秘密 來發現春天的真諦 閉 館 的時 間到了, 。我覺得 我仍然坐在畫的前面不肯離去,我想透過這美好而又神 ,就像一個帶著美好願望走向戰場的人,他在受了重傷之後開始反 ,就可以為人們指出一條多姿多彩、充滿歡樂的生命之路 ,到目前為止 ,生活始終是一種漫無目的的盲目追求 秘的 · 我相 瞬

官 過更為仁 於將它編成了舞蹈 9 早 這便是我在佛羅倫斯 期基督教徒 |慈溫 柔的聖母形象展現了出來 , 在這段舞蹈裡面 曾引導許多士兵信奉基督教 , 面對波提切利的名畫《春》 ,甜蜜的異教徒生活時隱時現, , 阿波羅就像聖塞巴斯蒂安 ,事發後皇帝命以亂箭射 時所作的思索,後來透過努力 阿芙洛狄特的 聖塞 死 E 斯 結 蒂安: 果其 光 輝 僥倖未 羅 我終 ,透 軍

死 樣 又 , 被 湧進了我的胸膛 亂棒打 死】||樣,來到了嫩芽初上的樹林裡!啊,所有的||切就像充滿歡樂的暖流 , 我急切地想要將它們用舞蹈表現出來 我稱之為 《未來之舞》

知名作曲家的音樂,我為當地的一些藝術界人士表演了舞蹈。我還根據為古提琴(愛之梵娥)創作的曲子,編排了一段舞蹈 佛羅倫 斯 的 座古老宮殿的大廳裡,伴著義大利作曲家蒙特威爾第,和早期的一些不 ,內容表現的是一位天使在演奏想像中的小提琴

很好的精神狀態,思維也很敏捷。我用美國式的德語,詳細解釋了我對於舞蹈藝術的見 報 並且不假思索地將舞蹈藝術 行第一次記者招待會。由於有了在慕尼黑的學習研究以及佛羅倫斯的經歷,我當時表現出 菩提樹下大街布里斯托爾旅館的 以及我將要在克羅爾歌劇院與柏林愛樂樂團共同演出的海報。 請他給我們寄一筆錢來,以便讓我們回到柏林 到了 我們仍然像以前那樣任性而為 柏林 , 真的有點出乎我們的意料。 稱為 種 個漂亮的套間 ,結果錢又快花完了,我不得不給亞歷山大‧格羅 「偉大而原始的藝術」 乘車走在路上,到處都是寫著我名字的燈箱廣 ,好像整個德國新聞界都等著我 當時他正在柏林為我準備首場 ,一種能夠喚醒其他所有藝術的 格羅斯領著我們 在 那 斯拍 住進了 演 裡舉 解 H

者是那樣的不同 這些 |德國記者仔細地傾 !他們心懷欽敬、專心致志地聽我進行講解 聽 他們表現出來的風度 與後來在美國聽我講 ,第二天,德國多家報紙上, 述理論 的 那些記

藝術,這種

|觀點使新聞界的先生們:

大吃

驚

發表了評論我的舞蹈 藝術的長篇報導,那些文章寫得既莊重又富含哲理

7 可就要宣告徹底破產了。但他是一位了不起的先知先覺者,他的預期目標,我全都幫他實現 的女人,站在龐大空曠的舞臺上,一旦無法贏得困惑不解的柏林觀眾的碰頭彩 請最好的樂隊指揮。當大幕升起,露出我想要的那種藍色天幕的佈景,我這樣一 籌備我在柏林的演出。他在投入上不惜成本,廣告宣傳鋪天蓋地 啊, 山大 簡直是一 格羅斯是一 帆風 順 位勇敢的開拓者 0 他冒著極大的風險 , 租用第一 拿出自己所有的資本 流的 ,那麼格羅斯 個瘦小嬌弱 歌 劇院 來 聘

館 地用車拉著我,穿過一條條大街,最後沿著菩提樹下的大街,一直把我送到我住的那家賓 都在重複著當時流行於德國的一種迷人的儀式 學生竟然爬上 再來 柏林 個 的 觀眾大為傾 再來 舞臺 , 個 我差點就被這些狂熱的崇拜者給擠死。接下來,一 倒 0 , 最後 我跳了兩個多小時以後 , 激情高漲的觀眾一下子擁到了腳燈前 解下我的馬車上的馬,他們自己興高采烈 ,他們仍然不願離開歌 連好幾個夜晚 面 劇院 成百上千的年輕 直 他們 喊

多拉 我們天各一方的痛苦。 從首演的 有 天晚上, 那天晚上開始 於是,我們又舊事重提,要執行那個醞釀已久的計劃 雷蒙德突然從美國趕了過來 , 我便在德國觀眾中名聲大振 , 他說他太想念我們了 ,德國人稱我為 再也無法忍受與 偉大聖潔的 去最神聖的 伊薩

的懇求和惋惜 藝術的 藝術發源地 源頭去尋找靈感 、去我們最景仰的雅典。我 堅持要離開德國 0 所以當結束了在柏林的短期演出之後 。我們一家人又高高興興地一塊上了開往義大利的火車 一直覺得自己還只是停留在藝術殿堂的門口 ,我們不顧亞歷山大 格羅 需要到 , 斯

備取道威尼斯,一起完成我們企盼已久的雅典之旅

早點離開這裡, 遊此地時 館 的秘密和它的可愛,直到很多年後 羅倫斯那至高無上的智慧和精神之美,能夠讓我們敬服百倍。威尼斯一直不願意向我展示它 但是很顯然 威尼斯, 才第一 乘著船駛向更高級的藝術聖殿 我們逗留了幾個星期,期間我們懷著滿心的虔誠,參觀了一些教堂和美術 ,在這種情況下,威尼斯對我們來說已經不是很重要了,因為與它相比,佛 次認識到威尼斯的美麗有多麼迷人。 ,我和一 位身材頒長 但是初訪威尼斯時 ` 長著橄欖色面孔 , 黑眼 我卻盼望 睛的 著能 情 夠 重

輪 裡有古老的伊沙卡遺址,而且還有一座山崖 至今日,每當回憶起這次希臘之旅 而是乘坐了一 雷蒙德提出 , 艘往返於布林迪西和聖毛拉之間的小郵船。我們在聖毛拉上了岸, 我們的希臘之旅必須盡可能地一切從簡,因此我們就沒有乘坐舒適的客 ,我總能記起當時想到的拜倫的詩句: ,據說就是絕望的薩 福縱身跳入大海的地方。時 因為那

「希臘的島嶼啊,希臘的島嶼

在這裡,熱情的薩福曾引吭高歌,播撒愛情的種又

在這裡,戰爭與和平的藝術曾光照宇宙

在這裡,得洛斯浮出海面,太陽神奮然躍起

可除了太陽,昔日的一切已無處尋覓。」永恆的夏天仍然將它們塗成金色,

個名叫卡瓦薩拉斯的小鎮上了岸 頭頂著七月似火的驕陽,渡過蔚藍的愛奧尼亞海,我們進入了安布魯斯海灣,最後在 清晨 ,我們從聖毛拉乘坐著一艘小帆船出發,船上除了我們一家之外,只有兩. 個黑

當時,我想起了《奧德賽》中描寫大海的幾行詩句 天空說:「隆隆 克馬(希臘貨幣),便有了揚帆起航的勇氣,雖然他們很不願意走太遠,而且好幾次都指著 雄】的那樣。船夫好像並不怎麼清楚尤利西斯的故事,但是一看到我們給了他那麼多的德拉 ,說希望我們的航程,要盡可能地像尤利西斯【尤利西斯:古希臘史詩《奧德賽》 在租用這條小帆船時 ,隆隆。」 ,雷蒙德用手語比劃著給船夫解釋了好半天,還使用了一些古希臘 他們還抖動著雙臂表示風暴即將來臨,告訴我們海上風雲多變。 中 的 英

說完 ,他便擎著三叉神 戟

聚攏 烏雲 ,攪動大海

風暴從四面八方彙集在一起

鳥雲覆蓋了大地和海洋

東風 黑暗從天 南 而 風 相 降 逼

西

風

呼 號

淒

厲

掀起沟湧的波 還有寒冷刺骨的 濤 北風

拍 向 他 的木筏子

間撕碎了所有的希望和勇氣。」

瞬

《奥德賽》

第五章

再也沒有比愛奧尼亞海更加變幻莫測的大海了。我們這次航行,真是拿富貴的生命去冒

尤利西斯的船被打翻之後,遇到了瑙西卡亞:

桅杆攔腰折斷,舵也被擊落海中將他拋出很遠,

他

正說著,巨浪迎面打來,

風暴內衝擊維以召架他長久地浸在水中,木筏失去了舵和帆,木筏失去了舵和帆,

但他最終還是躍出海面濕透的衣衫難以負擔。風暴的衝擊難以招架,

將滴水的亂髮掠過眼前。」吐出苦澀的海水,

我第 除了您 個 遇到 的 人就是您 歷經

劫

可是

, 我懇求您的 了那麼多的

幫助 難

女王

將我拋在 感謝上蒼的旨意 從俄古癸亞島便開始無助地隨著波浪漂流 多少天來,我忍受風吹浪 昨天才逃脫了海水的 在海上漂泊了二十天 我經受了千難萬險

打

幽暗

漂到您的 海岸 此 地

還剩 也許是我命不該絕? 下一 絲殘息

不,是不朽的天神

在我的生命終結前還要降 下大任 ,

這島上我再也不認識其他人。

酪 烈日暴曬下所散發出的氣味,尤其是這艘小船總是處於顛簸搖晃的狀態,那種要命的感覺 於在卡法薩拉斯靠了岸 我永遠都不會忘記 、一堆熟橄欖,還有一些魚乾。因為帆船上沒有船篷,我們只能整天地聞著奶酪和魚乾在 我們曾經在伊庇魯斯海濱的一個名叫普雷韋紮的希臘小鎮上,買了些食物:一大塊乾奶 。海面上還經常沒有一絲風,我們只好親自划槳。到了黃昏時分,我們終

地的居民覺得如此震驚 當地的居民都跑到海濱來迎接我們。 當雷蒙德和我跪下來親吻這片土地時,他們全都驚奇得目瞪 我想就算是哥倫布第一次在美洲登陸時 也沒讓當

呆。然後雷蒙德朗誦道:

主题户外参与一名邓的公青「美麗的希臘,看到你,誰還能無動於衷,

望著你的宫殿廢墟、斷壁殘垣誰還會抒發遊子思鄉的愁情;

我悲從中來,淚眼朦朧!」

《奧德賽》第六章

真的

,

道: 「

經過多日的輾轉漂泊,我們終於來到了聖地希臘

我們高興得想擁抱這村子裡的每一個

人,簡直有些忘乎所以了

0

我們大聲喊

! 啊

我向您致敬

奧林匹亞的

磬 宙

斯! 可能會驚醒狄奧尼索斯和他那些沉睡的女祭司!」 還有阿波羅!還有阿芙洛狄特!啊,繆斯女神 , 請你們準備好,來跳舞吧!我們的歌

來吧 四河 , 呵呵 給 女祭司 我們 來吧, 帶來歡 女祭司,妻子和少女們 你們來吧! 樂

從弗里吉亞 的 山 崖

給我

們帶

來

植

物

神

的

種

子

帶著神奇的 布 洛米 阿 斯

叩可 來到街道 , 把布 洛 ` 城 米 阿 鎮 斯 和高 帶 回 塔 家

就 穿上鹿皮 像 我 們 衣裳 樣 讓它在 鑲著雪 白 風 中 的 飛 飾 邊 動

我在他面前發誓,要用灰色和潔白

的 獸毛

穿起他的鹿皮以上,再戴上常春藤冠

來裝飾

酒神的

神

杖

板 頓牙祭 在談論蘇格拉底的智慧和柏拉圖式的愛情,在天堂中所得到的補償,其次是因為客棧的床 小客棧,能為我們提供的唯一房間。但實際上我們都沒怎麼睡覺,首先是因為雷蒙德整晚都 是由單塊木板做成的,硬邦邦的很硌人,再就是希臘的蚊子多得數不清,拿我們打了 卡法薩拉斯沒有大賓館,也不通火車。那天晚上,我們睡在一個房間,那是村子裡那家

那條路,正是兩千多年前馬其頓國王菲利浦率軍走過的 行李箱,而我們則手拿月桂樹枝步行護送,全村的人陪著我們走了好長的一 黎明時分,我們離開了這個小村莊。母親坐在一輛雙駕馬車裡,車上還裝著我們的四個 段路 。我們走的

那麼湍急,差點就被沖走了 大叫或縱情高歌 早晨,碧空如洗,空氣清新,我們健步如飛,還經常蹦蹦跳跳地跑到車的前面,不時地大喊 白的苦苦哀求 這條路從卡法薩拉斯通向阿格里尼翁,是一條蜿蜒、崎嶇的荒涼山路。那是一個美麗的 執意要跳進清澈見底的河水中泡一泡,來一次洗禮,只是我們沒想到水流是 0 當越過阿斯普羅波特莫斯河(古阿基利斯河) 時,我和雷蒙德不顧伊麗莎

,

們 如果不是勇敢的車夫拿著大鞭趕跑了它們,它們肯定會像兇猛的惡狼 在途經某個地 方時 有兩條牧羊犬從遠處的 座牧場裡跑了出來,穿過山谷追上了我 樣襲擊我們

袋裡的葡 我們在路 萄酒 邊的 那酒喝起來有一股家具漆的味道 個 小店裡吃了午飯 ,而且第 雖然我們暗暗地吐舌蹙眉 次喝到了用松香封口的 , 裝在古樸的豬皮 但 嘴裡還 個

勁地稱讚說是好酒

在 湧 於到達了阿格里尼翁 的想像力被激活了 蒙德登上了西山 漫步 山上,煥發出了神奇而又美麗的光彩。 斯古城的遺址 動 我們的 著 後來 感覺 陶立克式的圓柱讓 股巨大的喜悅之情 面前 我們來到了修建在三座小山上的斯 0 這也是我們第 斯 , 看到了 特拉圖 在夕陽的殘照中 , 雖然已是筋疲力盡 宙 我們興 斯神 , 斯古城重新矗 這是 次在古希臘的 廟 奮 不已 的 般 劇 X 晚上, 場 我們 難 立在三座 種幻 遺址 以 但心 體 我們終 象出 跟 發 會 裡卻 我 著 墟 到 們 雷 11 玥 中

的

幸

福

第二天早晨

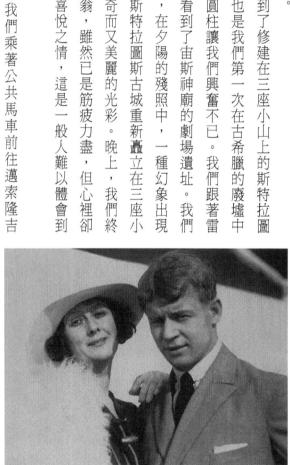

▲ 鄧肯和詩人謝爾蓋 · 葉賽寧 4

麗的 裡的土地浸染著烈士的鮮血 了出來,這難道不是有些奇怪嗎?雪萊的心現在供奉在羅馬 羅馬 在那裡 」的歷史軌跡,這兩位詩人的心,可能至今還處於心神交會的狀態 ,我們拜謁了擁有一顆火熱心臟的拜倫 0 人們可能會想到,正是拜倫將雪萊的心從火葬柴堆的餘燼中搶 。他的骨灰就供奉在這座英雄的 ,沿著從 「輝煌的希臘 城市 到 , 壯

來的那種悲壯氣氛,當時,幾乎所有的居民 。這座城市,依然保留著法國畫家德拉克洛瓦的名畫《邁索隆吉翁城的突圍》 所有的這些回憶,都讓我們這些異教徒那種非同尋常的興奮心情,猛然間變得有些傷 無論男女老幼,都在衝破土耳其防線時慘遭 ,所表現出

年祭日,這些烈士們也長眠在了這塊綠樹成蔭的土地上, 懷崇敬地與邁索隆吉翁揮淚作別,然後看著它在暮色中漸漸隱去 的壯烈犧牲都會得到回報。薄暮中,我們登上了開往帕特雷的小輪船,站在甲板上,我們 奉在這些烈士中間 放事業犧牲了一切,還有比他死在英雄的邁索隆吉翁城 拜倫於一八二四年四月死於邁索隆吉翁 ,正是由於他們的死,世人才可以再一次感受希臘的不朽之美。因為所有 , 兩年之後 , ,同樣是四月 與他相會了 更為激動人心的壯舉嗎?他的心供 。拜倫為了希臘 , 幾乎是在拜倫的 人的 兩 滿 解

巴台農神廟的渴望占了上風,於是我們便乘上了開往雅典的火車。火車穿行在陽光普照的希 到了 帕特雷 我們為了去奧林匹亞還是去雅典 , 而展開 了激烈的爭論 最後 還 是瞻 拜

智慧

雅典娜那

藍藍的眼睛

而

感到無比興

奮

們 置身於翩 臘大地上 (能用相 口 能 ·覺得我們不是喝醉了就是發了瘋, 互擁抱和 翩 , 時 起舞的 而可以望見白雪皚皚的奧林匹斯山 一种中 熱淚盈眶的方式 -仙女或歡 呼跳 , 來表達自己的情感 躍的 樹精之間 但實際上我們只是因為找到了最崇高 峰 , 我們非常高興 時而又穿越了樹影婆娑的 0 小站上的 那些當地 , 甚至 一激動得難以 人不 i 橄欖 解地 ` 林 輝 看著我 煌 猶如 的

自我 臺階 的 0 那天晚上 就 大 屏息斂氣的 像 為心情 是 件 我們 激動 過程中 色彩斑斕的外衣 來到了 , 我們的 , 在對聖潔之美的凝 雅典 腿 0 直在 第二天 樣離我 顫抖 拂 而去 曉 , 視 心也怦怦直跳 和膜拜中 我們滿懷著敬仰之情 , 好像以前的我從來就沒有存在 我剛 0 登上高 剛降臨人世 處之後 爬上了 , 雅典 樣 我 過 覺 得 娜 , 好 以 神 像 前 廟 的 的

的 妣 最佳位置 '觀。我們登上了神廟 太陽從彭特里庫斯的山邊冉冉升起 都 相互之間都保持著一定的 是 種 一褻瀆 連幾個 0 小時都沉浸在 我們誠惶誠恐 Ī 門的最後 距離 虔誠的 0 , 級臺階 因為這裡的美是如此的神聖崇高 不再叫 , Ш 靜 兩側的大理石崖壁在陽光下熠熠生 喊 思之中 ,凝望著晨曦中光彩奪目的 , 不再擁抱 , 每 個 X 都 各自找到了 渾身戰慄 , 適合自 任何語 神 朝 刀 肢 輝 , 酸 三頂 言的 不 $\dot{\mathbb{H}}$ 顯 禮 表 得 得 述 膜 柏 瑰 拜 對 麗 視

能夠在 現在 起就足夠了 我們 位母 其他人只會誘惑我們背棄自己的理想 視親和 她的 四個孩子 又聚在 Ī 起 0 看到巴台農神廟的時候 我們覺得 只要 鄧

取得了那麼大的成功,而且又在布達佩斯有過一段火熱的戀情 覺得自己好像已經到達了至善至美的頂點。我們不禁自問,既然已經在雅典,找到了能夠滿 足我們美感需求的一切東西,那麼我們為什麼還要離開希臘呢?也許有人會問 , 難道我真的毫無重溫舊夢的 ,當時 我已 經

裡親自建造一 塌的巴台農神廟裡的雅典娜女神身上。因此,我們決定,鄧肯一家要永遠地留在雅典 次精神上的朝聖之旅,我想要尋找的精神規律,就在那位雖然無跡可尋、卻依然端坐在倒 但是事實就是如此,當開始進行這次朝聖時,我絲毫沒有考慮過功名和金錢。這純粹是 座聖 殿 ,在這

很長時間 大弱點,但既然他已經娶妻生子,我們只好同意他把她們接過來 始為新建的聖殿選址時,只有一個人看起來似乎不大高興,那個人就是奧古斯丁 在柏林的演出 ,最後終於承認,由於妻子和孩子不在身邊,他非常掛念。 , 讓我賺到了一筆看上去似乎永遠都花不完的銀行存款 我們都覺得這是他的 , 因此 當我們開 他猶豫了

籠褲 跟鞋。 的便鞋 1 奧古斯丁的妻子帶著一個小女孩來了。她穿的很時髦,腳上還穿著一雙路易十五式的高 開領衫以及領帶等,都已經算是墮落的服裝了。我們必須要換上古希臘人的服裝 我們對此都有些意見,因為怕褻瀆了巴台農神廟的大理石地板,我們全都換上了平底 但她極力反對 。我們覺得 ,就算是我穿上了執政時期的那種服裝 ,還有雷蒙德的 我

們真的這麼做了,這讓當地的希臘人見到之後都大吃一驚 杖放在了地上,大聲喊道:「 裡有很多蜜蜂,以盛產蜂蜜著稱 魯」的短裙 以及阿提卡的所有谷地,都沒有找到合適的地方。最後有一天,當我們去伊梅圖斯山 穿上了「圖尼克」, ,然後用髮帶繫住頭髮,我們便開始動身為聖殿選址。走遍了科洛諾斯 繫上被稱為「克拉米斯」的古希臘斗篷 看呀。 現在這地方和衛城處在同一高度 散步的時候 ,途中經過了一座小山丘 ,圍上一條被稱為 !」的確如此 ,雷蒙德突然將手

1

帕

那

「佩普 靭

去

雅典娜神廟似乎近在咫尺,但實際上兩地有四公里多的距

離

朝西看

這五家的主事人,問他們是否願意出售這片土地。他們非常吃驚,因為以前還從來沒人對這 T 沒有水,所以從來沒人覺得那塊地有什麼價值 地方感興趣 地方遠離雅典,只有牧人放牧牛羊的時候,才會偶爾來這裡一趟 。這片土地就像一塊蛋糕,被他們從中間分成了五塊。經過長時間的打聽,我們才找到了 但 解到 是 ,選擇這個地方建造聖殿也有不少麻煩。首先,沒有人知道這片土地是屬誰的 0 , 因為它距離雅典很遠 這片土地歸屬於五家農民所有,他們對此地的所有權,已經延續了一 ,又是一塊石頭地,只能生長一些荊棘,而且山的附近也 0 後來,費了很大周折 百多年 我

是無價之寶, 聽說我們要買這塊地的時候 所以開始漫天要價。不過我們一家既然已經決定要買下這片地了 這幾家農民便聚在 起商議 他們認 為這塊 因此就和他 地也許

草了一份契約 們討價還 斯」的荒涼山地,從此以後便屬鄧肯一家了 並不少,但是我們覺得請這頓飯還是很值的 拉其 價 0 我們宴請了這五家人 當地生產的 由於這些農民不會寫字 種白蘭地酒 , 並準備了烤羊羔和其他一 0 所以就在上面 宴會上, 0 這塊與衛城一 在一 畫了押。 位矮小的雅典律師的協助 樣高 些美食 雖然我們買下這塊 • 自古以來被稱為 ,還請他們喝了 地的花 很多的 科帕諾

門農宮殿的平面圖 之間的山道上。看到一車又一車的紅石頭被卸到工地上,我們都非常高興 天起,人們每天都可以看到長長的運送紅石的車隊,蜿蜒穿行於彭特里庫斯 個標準還是被稍微降低了一下, 為巴台農神 雇來了建築工和運石工 接下來的問題 廟那些雄偉的 , ,就是如何弄到圖紙和繪圖 正好可以作為模仿的 0 我們覺得只有彭特里庫斯山的大理石 石柱 , 因為我們覺得彭特里庫斯山腳 就是從那座山上的發光的山崖上開鑿出來的 樣板 0 工具,畫出聖殿的設計圖了。雷蒙德覺得阿伽 他看不上建築師 下的紅色岩石也挺不錯 , 才能配得上我們的 不想讓 他們幫忙 Ш 不過 和科帕諾 神 殿 後來這 便自己 從那 , 大

的儀式才行 的儀式 在現代科學和自由思想的薫陶下 請 聖殿奠基的重要時刻終於來臨了。 眾所 個希臘祭司來主持奠基禮更為和諧 周知 我們家的人腦子裡都沒有什麼宗教的概念, 得到了徹底的 我們都覺得這是一件大事, 解放 ` 更為合適 雖然如此 些。 為此我們還邀請了 我們還是覺得採 每個· 人的 應該舉行 思 想 用 方圓幾 希臘 都已 個莊 經

英里內的所有農民,前來參加這個儀式

們每個人的名字,開始禱告起來。在禱告詞裡,我時不時就能聽見伊薩多拉‧鄧肯(我的母 始 告以後,樂師們便拿著希臘特有的古老樂器上來了。我們打開了成桶的葡萄酒和拉其酒 然後開始便開始祈禱和念咒語。他先是為建造聖殿所用的每一塊石塊祝福,然後又詢問了我 距離房子最近的一 還有一些社會名流從雅典趕來助興。到黃昏時分,科帕諾斯山上已經聚集了很多人 和睦地在這所房子裡生活下去,還勸勉我們的後代 成了「僧肯」 基石上。老祭司的一隻手舉著聖刀,另一隻手舉著黑公雞,煞有介事地繞著地基走了三圈 雷蒙德早在地上畫好的一個四方形跳了一圈舞,表示這就是我們的地基。然後老祭司找到了 冠上垂了下來。祭司要我們找來一隻黑色的大公雞做祭品 ,連同聖刀一起交給了祭司。與此同時,由農民組成的幾支樂隊,從附近各地陸續趕來 經過拜占庭牧師的代代相傳,一直都沒有變過。我們費了好大的勁,才找來一 老祭司莊重肅穆,行禮如儀。他要求我們畫出了房屋地基的確切界線,然後我們 老祭司來了,他的身上穿著黑色的長袍 奧古斯丁、雷蒙德、伊麗莎白和伊薩多拉(我自己)的名字。他每次都將「鄧肯」 在他的口中,D音發出來以後就變成了S音。他反複地勸誡 塊基石,當夕陽西下時,他割斷了黑公雞的脖子,鮮紅的雞血滴在 ,頭上戴著黑色的帽子,黑色的面紗從寬大的法 ٠, 也要虔誠和睦地在這裡生活 這種儀式從阿波羅神 我們 他做完禱 隻黑公 時 了那塊 便沿著 要虔誠 在在 說

山上點燃了熊熊篝火,與鄰近的農民們一起跳舞、 喝酒,度過了一個歡樂的夜晚

,以

後永遠都不結婚、「已經結婚的就這樣吧」 ,我們還 ,等等 一起發了誓,就像哈姆雷特說的那樣

我們決定永遠在希臘定居。不僅如此

上制訂了一個計劃,規定了今後在科帕諾斯牛活所應遵循的準則,當然這個準則只適用於鄧 對於奧古斯丁的妻子,我們都有些意見,有時也不免表現出來。但是我們還是在筆記本

肯家的人。這些準則有點像柏拉圖的《理想國》中所說的那樣。規定如下:

清晨 :日出即起,用歡快的歌舞迎接朝陽,然後每人喝一小碗羊奶來補充體 教當地居民跳舞、唱歌,讓他們學會侍奉眾神 ,並且換下那些難看的現代服 力;

:簡單吃一些新鮮蔬菜,因為我們已經決定忌吃肉食,改為奉行素食主義了;

下午:冥思靜想;

裝;

晚上:在合適的音樂伴奏下,舉行異教徒的儀式

此科帕諾斯聖殿的牆,同樣也應該要兩英尺厚。直到建牆工程進行了很長一段時間之後 接下來,興建科帕諾斯聖殿的工作開始了 由於阿伽門農宮殿的牆大約有兩英尺厚 , 我 , 因

常可惜 凝視著彭特里庫斯山 沒有!望著蜜蜂紛飛的伊梅圖斯山高處 們才意識到我們需要從彭特里庫斯山運多少紅石頭 ,我們 我們決定在工地上宿營過夜 明白科帕諾斯真的是一塊乾旱的不毛之地,就算是最近的泉水,離這裡也有 ,那上面終年不化的積雪,彷彿融化成了湍急的瀑布直瀉而 ,這時我們突然意識到 ,我們的眼前彷彿出現了一股股泉水和一 ,也才知道每車紅石頭需要花多少錢 ,方圓幾英里內根本連一 下。 條條 溪流 滴水都 可是非 幾

不過 中 背誦希臘悲劇裡的片段 夜去那裡了。我們養成了在狄奧尼索斯神廟的圓形大劇場中靜坐的習慣 雅典衛城裡肯定存在這樣的神靈。我們從城裡搞到了一張特別許可證,這樣我們 找水工作 是 他偶然發現了很多古代的文物,於是認定在古時候這裡曾是一個村莊 但 .雷蒙德並不氣餒 塊墳地罷了, 以毫無收穫告終,我們又回到了雅典,去詢問能夠預言未來的神靈 因為越往下挖,土層變得越乾 , 我們就跳 他雇 傭了更多的工人,讓他們動手挖了一口深井 舞 。最後 , 在科帕諾斯進行了幾個星期的 , 在那裡,奧古斯 0 0 但是我卻 在挖井 我們 便可以在月 相信 的 為那 過

說 些國王的統治 希 臘 國王悄悄地來到這裡 家人過著自給自足的生活 他們是阿伽門農 偷看我們的聖殿 【阿伽門農:希臘神話中的人物 , 與當地的雅典居民河水不犯井水 , 我們也沒有在意 , 0 邁錫尼國 因為我們接受的 。有 I 天聽 特洛 農民們 伊 是另外 戰爭

夫, 中希臘聯軍的統帥】、梅內厄斯【梅內厄斯:希臘神話中的人物,斯巴達國王,美女海 阿 伽門農的弟弟】 和普里阿摩斯【普里阿摩斯:希臘神話中 的人物 , 特洛伊最

後 一位 倫的丈

國

王,在其統治時期爆發了特洛伊戰爭】

神廟留憾

曲 的 男孩唱出的嘹亮歌聲,劃破了寧靜的夜空,那種哀婉、超俗的音色,是男孩的童聲所特有 0 我們席地而坐,凝神靜聽,不知不覺間變的心曠神怡。雷蒙德說:「這肯定是古希臘合 突然,又有一個男孩的歌聲響起了,接著又是另一個,他們唱的都是希臘的一些古老歌 在 個月光皎潔的晚上,我們正在酒神狄奧尼索斯神廟的劇場裡坐著,忽然之間 , 個

的劇場裡 上,合唱隊的人數又增加了。 當時 第二天晚上,這樣的合唱又出現了。 ,在月光下為我們歌唱 我們對希臘教堂裡的拜占庭音樂,產生了濃厚的興趣,不僅參觀了希臘大教 漸漸地,幾乎所有的雅典男孩子們,都聚集在狄奧尼索斯神廟 我們給了他們許多德拉馬克,於是在第三天晚

唱隊裡的男孩子們在唱歌。」

羅 臘學專家的觀點一樣, 並欣賞了唱詩班主唱那美妙、哀婉的歌聲, 阿芙洛狄特以及其他所有異教諸神的頌歌, 臘神學院 0 他們帶著我們參觀了學院珍藏的 我們那時就有一 種看法 其實都已經產生了某些變化 而且參觀了位於雅典城外那座培養年輕牧師 ` 中世紀以前的古老手稿 被現在的希臘教堂傳承下來的 0 與很 多著名的希 對於阿

她們 它描寫的是一 些合唱的曲子優美動聽 獲得獎賞 的原貌。每天晚上,我們都在酒神劇場舉行歌唱競賽,誰能唱出最古老的希臘歌曲 古希臘學的研究者 十名全雅典聲音最動聽的男孩 於是,我們心中又產生了一個念頭,就是將這些希臘男孩組織起來,再現古希臘合唱隊 為此我們還請了一 群少女, , 和我們一 圍在宙斯聖壇的周圍尋求庇護,希望阻止亂倫的堂兄弟跨海過來侮 , 是我們以前從來都沒有聽到過的。有一首合唱曲我記得特別清楚 位拜占庭音樂教師來幫忙 起指導合唱隊排練「悲劇之父」埃斯庫羅斯的 ,將他們組成一支合唱隊 • , 他幫助我們從這些男孩中 位年輕的神學院學生 《乞援者 , 選出 誰就能 他也是 0 這

浸在這些工作中 就這 樣 ,研究雅典衛城 除了偶 爾去遠處的幾個村莊遊 ,建造科帕諾斯的聖殿 覽 , 番之外, 為埃斯庫羅斯合唱曲配舞 我們什麼都不想去 我們 做 完全沉

深刻 我們 0 閱讀 這些神秘的事情 Ī 埃略 西斯 , 無法用語言來形容,只有親眼見到它們的人才能得到保佑 埃略西 斯 古 希 臘 的 -座城 市 的 神 秘教儀式》 並 對 其 他死 印象

後的

命運也將與他人迥然不同

0

我們準備去參觀埃略西斯 ,它與雅典的距離有十三英里半。我們光著腳穿上了便鞋

, 沿

著 裡休息了片刻,並且重新回顧了歷史上著名的薩拉米斯海戰的情景 的教堂,最後當我們經過了一塊山間的開闊地之後,便看到了大海和薩拉米斯島 神 條白色的塵土飛揚的路徒步前往。這條路沿著海邊古老的柏拉圖樹林延伸 我們一路上以舞步前行,途中經過了達佛涅的一個小村莊,和一 個叫哈吉亞 當時 , 希臘人頑強迎 ,為了取悅眾 0 ·特里亞斯 我們在那

戰並擊潰了由薛西斯國王統率的波斯大軍

艦隊的圖謀,最終戰勝了波斯人 當時大約有六百名波斯精兵駐紮在一座小島上,想截斷希臘艦隊的退路 把他們趕到岸上去,可是阿里斯泰德斯已經從流放地被召回,他識破了薛西斯想要擊毀希臘 〇年 , 據說 希臘-薛西斯當年坐在埃加略斯山上的 人組成了一支擁有三百隻戰船的艦隊 把銀腿椅子裡 , 打敗了強大的波斯軍隊 ,觀看了這場戰役 , 擊毀他們的 並贏 。公元前四八 得了 船隻 獨立

「一隻希臘戰艦奮勇當先

腓 尼 基 的 船 頭 撞 上 了 敵 艦 前 面 的 雕 像

船上伸出了一隻隻撓鉤

他 們 纏 住 敵 人,展 開 了 近 身 肉

最 初 波 斯 人 頑 強 抵 抗

但 隊 伍 太 過龐 大卻成了失 敗 的 原因

狹 作的 海灣讓 他們英雄無用 武 之地

慌 亂 中,自己一方的士兵們擠作一 專

銅 造 的 船 頭相 互碰 撞

自己

的

船

樂被

自己撞

碎

從 希 臘 四 面 人 快 八 而 方展開 不 亂 了 , 成 靈 活 竹 的 在 進 胸

攻

0

還有 面 一具具士兵的屍骸 上 到 處都 是 傾 覆的 戰 0 船

海

觀 兒。 儀式。第三天,我們回到了雅典,但我們不再是原來那一家人了,我們家多了一群新加入的 一下教堂,他還請我們嚐了他釀的酒 教堂裡有一位希臘牧師 ,他一直看著我們走路的樣子,覺得很有趣 。我們在埃略西斯待了兩天,觀看了一些神秘的宗教 ,並且堅持讓我們

路上,我們真的是蹦蹦跳跳地往前走,只是在一個基督教的小教堂前面停留了一會

影子夥伴 埃斯 庫羅 斯 1 歐里庇得斯 、索福克勒斯和阿里斯托芬等古希臘劇作家和詩

情 時 上的 , 0 吸引我的已經不再是對她的崇拜了,而是達佛涅的一所小教堂裡 可在當時那種情況下,我們正處於生命的早晨,雅典衛城對我們來說,就是一切歡樂和 我承認 已經不想再到遠處遊歷了,這裡就是我們的聖地麥加,對我們來說 後來的我背離了自己對智慧女神雅典娜的純潔崇拜,當我最後一次到雅 ,受難的耶 希臘是至高 穌的 面部 表 典 無

史時 靈感的發源地 期 每天清晨 我們還帶了一 我們都會迎著晨曦爬上雅典衛城的城門,去探究這座聖山的每 我們年輕氣盛、恃才傲物,熱衷於挑戰,還無法理解什麼是憐憫之情 些書籍 , 想考證每一 塊石頭的來歷 。為了核實某些 |標記和特殊物品 個輝 煌 的 歷 的

0

出處和含義

我們學習了一些著名考古學家的很多相關理論

到了一些腳印,因為雅典衛城最初就是一群牧羊人,為了讓羊群有一個遮風擋雨的安全地點 而修建的 些古老的足跡 雷蒙德也有了自己獨到的發現,他與伊麗莎白一起考察雅典衛城,想花上一些時間 0 雷蒙德和伊 ,那是修建衛城前,山羊上山吃草時在岩石上留下的。最後他們還 遠麗莎白成功地畫出了羊群經常行走的線路圖 ,並且確定這條路線 真的 來尋 至 找

了十名嗓音非常優美動聽的兒童 在 那位年輕的 神學院學生的幫助下 ,並開始教這些孩子們表演合唱。我們發現,在希臘教堂的 我們從大約兩百名衣衫不整的雅典男孩中 選拔 H

少在修建衛城之前的

千年就存在

耶和 這些 宗教禮 這些失傳的珍寶,使它們在世人面前重現 和音程 華 讚美詩原 我們當時住在一家英國人開的賓館裡 儀中 有了這些新的發現,我們激動不已 在雅 , 左右 本就是獻給上帝 典圖書館裡 舞動 時 所唱的 ,我們找到了 • 雷神和保護神宙斯的 讚美詩的 者》 廳 滑稽可笑的 沒有察覺到 節奏的啟發 一些關於古希臘音樂的書籍 的合唱曲編配舞蹈動作, 我每天在那裡工作,經常一連幾小時地給 和聲 0 0 賓館很慷慨,我們可以隨意使用其中的一 經過了兩千年的滄海桑田 , 0 簡直美妙絕倫 , 其中 當時 ;它們也曾經被早期的基督徒拿來獻 所使用的 我們對這些 , 這也印證了 理論 這都受益於希臘教堂音 些宗教表現手法 Ŀ 極為 面記載著這樣的音階 , 我們終於發掘出 信服 我們: 的 以至於都 觀 , 是非 點 《乞援 個大 ,

即

斯維爾市的聯邦公康

點是 這一 使用古希臘語 語 0 次,矛盾在王室和大學生之間產生 成群結隊的大學生上街遊 像平時一 在戲劇演出中 樣 從科帕諾斯返回 ,當時的雅典也處於急劇的變革之中 究竟該用古希臘語還是現代希 行 雅典的那 , 舉 著 旗 他們爭論的 幟 天 堅決主 我們的 張 焦

常

樂

0

,

狂

的 行 遊行隊伍 車子被學生們圍住了 圖尼克 場演出 ,用古希臘語演唱了埃斯庫羅斯的合唱曲,而我則翩然起舞。這讓大學生們如癡 為了古希臘 。那十個希臘男孩子和那位拜占庭神學院的學生,都穿上了衣袖飄拂 他們為我們穿著古希臘圖尼克而大聲喝彩 ,我們欣然同意這次邀請 0 在這次遊行中,學生們決定在市立劇院舉 並邀請我們加入了他們的 色彩 **豔麗** 如

貴族來說 情和火爆的氣氛 典各國使館人員 看出來, 走到舞臺後面的化粧室裡,請我去王室包廂裡拜見皇后,雖然他們看上去非常高興 國王 他們那並非發自內心地欣賞我的藝術,也沒有真正地理解我的藝術。對於這些王公 |喬治聽說了這次遊行後,希望我能夠再到王家劇院裡表演一次。但是在王室和 ,芭蕾舞永遠是他們心目中最正宗、最美麗的舞蹈 0 面前的這次演出 那些戴著白色小山羊皮手套的手,鼓起掌來沒有絲毫的鼓 ,與在市立劇院裡給大學生們的表演相比 0 , 舞力 卻缺少了那 喬治 但我能 或 種 駐 王 熱 雅

來 只是現代人,不可能變成什麼古希臘人,更不可能擁有古希臘人那種感情 的前面 晚上,我怎麼也睡不著,天一亮,我就獨自 我覺得這是我最後一次在這裡跳舞了,然後我又爬上了衛城的城門 恰好在這時 這時我突然覺得 ,我發現我們銀行裡的存款已經花光了。記得在王家劇院演出結束後的那個 ,自己以前所有的美夢 一人跑到衛城 ,都像五顏六色的肥皂泡 ,走進酒神劇場 站 樣破滅了 在了巴台農神廟 在那裡跳 我們 起 舞

賜

,而我,要想得償夙願

,就必須披肝瀝膽,盡心竭力!

庭的希臘音樂旋律,變得越來越微弱,而伊索爾達之死的和絃,卻在我的耳邊迴 蘇格蘭和愛爾蘭血統的美國人。經過不同文化的融合後,我和紅種的印第安人的親緣關係 也許比與希臘人還要近。我在希臘度過的這一年間所有的美麗幻想,就這樣突然破滅 我面前的這座雅典娜神廟,在不同的時代曾經有過不同的色彩,而我只不過是一個擁有 拜占

離開雅典趕赴維也納。在火車站上,我的身上裹著白藍兩色的希臘國旗,帶著那十個男孩 面對著所有送別的人,大家一起唱起了優美的希臘國歌 三天後,我們告別了一大群熱情的人,還有那十個希臘男孩淚眼婆娑的父母,乘著火車

壇前跪拜 良知和真誠的最好課堂。探索你的神秘,我恨自己來得太晚;帶著深深的愧疚,我在你的 溯了兩千多年前的美,這種美正如法國作家勒南所讚頌的那樣:「啊, 是啊,多麼樸實和純真的美!雅典娜女神,你是智慧和理性的象徵。你的神殿是永恆的 .顧在希臘度過的這一年,我認為的確是一段非常美好的時光,因為我們孜孜以求地追 。為了尋找你,即使歷經千辛萬苦我也心甘情願。雅典人一降生便能得到你的恩 多麼高貴 !

唱團以及他們的老師 就這樣 ,我們離開了希臘 那位拜占庭祭司 ,並在一天早晨到達了維也納,同行的還有我們的希臘男童合

貴人相助

的 我已經不打算再進行巡迴演出了,只想用賺來的錢建造一座希臘聖殿,復興古希臘的合唱 但是要想付諸實踐卻有很大的難度 我們 想要復興古希臘合唱藝術和古希臘悲劇舞蹈藝術的願望 。在布達佩斯和柏林獲得了經濟上的巨大成功之後 ,毫無疑問是很有意義

術

回想年輕時的種種,真是讓人覺得有些可笑

兒 斯的女兒」【五十位 五十個女兒嫁 。舞臺上,由希臘男孩合唱團來唱歌,由我來表演舞蹈。劇中需要表現五十位「 但 我們在一天上午到達維也納,然後便向好奇的奧地利觀眾表演了埃斯庫羅斯的 是他 的兄弟 公給他 有五 們 , 「達那俄斯的女兒」:在希臘神話中, 十個兒子 但 卻交給每個 達 女兒 那 俄 一把 斯 害怕那 短 劍 五十個兒子將來會殺害他 , 唆使她們各自殺自己的丈夫 埃斯哥國王達那 俄 就答 斯 應 有 她 們 把 F 中 自己 + 達那俄 《乞援 間 個 有 的 女

個姑娘的 四 十九個 人都照此做了 情感雖然非常困難 所以 , 神懲罰 但我具有將多種情感融於一身的能力,並且為此付出了最大的 她們向無底桶 注水 用我那瘦弱的身軀 ,同時表達五十

努力

超群的人的友誼上,這個人名叫赫爾曼: 裡所充斥的全是理性的問題。另外 團的發展上,它占去了我全部的精力和感情。說實話,我還真的沒有想起過他,那時我腦子 間過來看我,我也不覺得奇怪,我甚至從來都沒有認為他應該來。我一心撲在希臘童聲合唱 年之後,布達佩斯對我來說已變得相當陌生,因此「羅密歐」從來都沒有花上四小時的時 維也納距離布達佩斯只有四個小時的路程,但是令人難以置信的是,在巴台農神廟待了 ,這些事情恰好讓我的注意力,更多地集中在與一位才智 巴爾 0

蹈 寫了很多精彩的評論文章 。當我帶著希臘男童合唱團回到維也納以後,他更是來了興致,並在維也納的 幾年前,在維也納的「藝術家之家」裡, 赫爾曼·巴爾曾經看過我為藝術家們表演的舞 《新報》上

色的 有發生一丁點的男女私情。可能有人會不相信,但這件事卻是千真萬確的。 句一 巴爾當時大約三十歲 句的希臘合唱曲的伴奏下為他跳舞 雖然他經常在演出後 0 他的頭部長得非常標緻,留著一頭濃密的棕色頭髮,鬍子也是棕 ,來到布里斯托爾賓館與我談話到天亮,雖然我也經常起身 表達我對歌詞的理解 , 但是 , 自從經歷了布達 在我們之間卻沒

經再次沉睡,我也沒有了這方面的要求,我整個的生命全都集中在了我的藝術中 我也是這麼認為的 天生就有 風 斯的情變之後 花雪月的日子已經與我無緣 「米洛的維納斯」 ,在連續幾年的時間裡 。雖然這有點不可思議 的那種氣質 , 未來的日子裡,我只會全身心地投入到藝術中去 ,能夠做到這 我的整個情感世界都發生了很大的 ,但是我的情欲在歷經了那次慘痛的 步 , 確實讓· 人感到奇怪 變化 覺醒之後 直到 我覺得那 現在 既然我

魂 出 唱 得了豐厚的 色多瑙河》 專 我說 時相當冷淡 我的演出又一次獲得了成功,就像在維也納卡爾劇院一 報酬,然後又一次來到慕尼黑 我們必須復興合唱之美 我對觀眾解釋說 再跳 , 但是當我表演最後的 一次!」他們一 , 這並不是我想要達到的效果 次次地為我鼓掌, 。但觀眾依舊大叫 舞蹈 《藍色多瑙河》 衝著我叫 : 好啦 樣 時 ,我希望表達的是希 喊 , 0 , 不要說啦 他們情緒變得非常 觀眾們最初看到希 0 就這樣 , 跳舞 我們在 吧! 臘悲 高 臘 維也納 跳 漲 劇 男童合 的

藍

靈

獲

演

演出 學的學生們對 表演單人舞 勒教授為此專門舉行了 五十 希臘男童合唱團的出現,在慕尼黑藝術界和知識界引起了巨大轟動。 個姑 娘的 我們的演出極為讚賞 而是表現達那俄斯的五十個女兒;我正在努力,現在是我 舞蹈 一次演講,論述我們這種由拜占庭琴師配樂的希臘 經常感到力不從心 ,這些漂亮的希臘男孩也非常引 , 只好在演出結束後向 觀眾 人注目 解釋 一個人 著名的弗 讚 0 只是我要 美詩 說 我並 請你們耐心 慕 爾 尼黑 特 個 汪 在 格

后給掀翻在地

等待,不久之後,我就會建造一所學校,將我現在的角色還原成五十個少女

利烏斯先生,親自向大家做了介紹,可是柏林的觀眾還是像維也納的觀眾一樣大喊:「哎, 《藍色多瑙河》吧,別管什麼希臘合唱曲了。」 柏林對於我們的希臘男童合唱團,表現得不是很熱情,雖然來自慕尼黑的著名教授科尼

於柏林的公寓的客廳裡,給他們支上了十幾張帆布床,讓他們跟我們住在一 的頭上,並用刀子襲擊他們。有好幾家高級賓館都把他們趕了出來。沒辦法,我只好在我位 蔥,要是哪一天少了這些開胃的東西,他們就會對服務員大喊大叫,甚至將牛排扣在服務員 次地向我抱怨這些孩子不懂禮貌,而且脾氣很壞,總是要黑麵包、熟透的黑橄欖和生洋 與此同時,那些希臘的男孩子們,也覺得自己與所處的環境格格不入。旅館的主人不只 起

摔了下來,因為那匹普魯士良種馬,從來沒見過穿著這麼古怪的人,它受到了驚嚇,就把皇 面,忽然遇到德國皇后騎著馬迎面過來,皇后非常吃驚,在下一個拐彎的地方,她就從馬上 古希臘人那樣,然後帶著他們去散步。一天早晨,伊麗莎白和我正走在這支奇異的隊伍前 想到他們還是孩子,每天早晨,我們就都照著希臘人的樣子,穿上麻繩鞋 ,打扮得像

般的嗓音開始變聲了,就連那些對他們非常欣賞的慕尼黑觀眾,也都開始不滿。我繼續努力 這些可愛的希臘男孩們,跟我們在一起待了六個月,因為我們意外地發現 , 他們那天使

子們唱得越來越跑調 地去扮演在宙 斯神壇前祈求保護的五十個姑娘 , 而他們那位拜占庭琴師也越來越三心二意 ,不過也是吃力不討好 尤其是這些希臘

,

男孩

為這是拜占庭音樂而原諒他們 變得嚴重起來 份熱情 廟劇場演出時的那種天真無邪的孩子氣 窗子裡爬出來, ,當地的警察局告訴我們說 《乞援者》 這位神學院的學生,對拜占庭音樂的興趣越來越小,好像已經完全失去了在雅典時的那 他還經常缺席演出 的時候 而且 跑到那些廉價的咖啡館,跟當地最下等的希臘女子鬼混。我們覺得 , ,自從來到柏林以後 變得越來越找不到調門, , ,就在我們以為這些孩子都已經睡熟的時候 而且缺席的次數越來越多,缺席的時間越來越長。終於有 ,而且每個人都長高了半英尺左右 ,這些男孩子已經完全失去了當初在狄奧尼 簡直變成了可怕的噪聲, 觀眾們再 0 ,他們 他們 卻 在 也不會因 問 偷 劇院裡合 索斯 題 偷 地從 開 始

深情道別 海姆的大百貨商店 國作曲家克里斯托弗 然後讓出租車把他們送到了火車站 終於有一天,在經過多次痛苦的商議之後,我們決定把希臘合唱團的成員,全都帶到魏 送走他們之後 。我們給所有的矮個男孩買了上好的成品燈籠褲,給個子高的男孩買了長 格魯克的 ,我們暫時把復興古希臘音樂的 《伊菲格涅亞和奧菲士【奧菲士:希臘神 ,給每個人買了一張去雅典的一 計劃擱 在了 一等車票, 邊 話中的 , 開始 重新 然後與 人 物 研 他們 詩 德 人

和

歌手

擅彈豎琴」》

0

0

如我 形式 菲格涅亞》中的一 的悲傷 以前努力向觀眾表現達那俄斯 從 , 或者是 樣 開 始 現在 種 我就將舞蹈看成了 |我開始用舞蹈來表現 通 用 的情感表達 方式 種 合

她們的金球 看到了 卡爾基斯的少女,在柔軟的沙灘上玩著 希臘同 胞及受害者的血 後來陶 里斯遭遇淒慘的 祭 覺得十分 流 放

恐懼

段情景 的女兒們 **《**伊 正 唱 (4) Isadora INCAN 1927 Eccle do Ballo de l'Opésa de Pari 鄧肯墓地 位於法國巴黎的拉雪 茲身負公墓

有強 後 實 的扭動和搖擺 我覺得 父報 , 陶里 一動的 仇 在舞臺金黃的燈光下, 我極為熱切地想要創辦 自 斯 〕 雙臂 殺 死 的 握住了她們伸過來的手 3 少女們因為俄瑞斯忒斯【俄瑞斯 自 最後 搖 己的 擺 的 母親及其姦夫】 在極度的歡樂中 頭顱 我看到跟我 ` 支舞蹈樂隊 充滿朝氣的驅體和敏捷靈活的雙腿 當 得救而跳舞 迴 一起跳舞的同伴們雪白 旋曲 我倒在地上 , 這個想法在我頭腦中盤旋已久 述 [變得越來越瘋 斯 狂 . 歡 希 臘 這時 神 當跳起這 話 狂時 中 我聽見她們在唱 、柔軟的身影正圍 的 此 人 0 我感受到了 物 在 如 癡 《伊菲格涅亞》 Fig 如 伽 狂的 並最終變成 門農之子 她們 迴 繞著我 旋 小小身體 # 的 時 因 還 現 為 最

「在長笛聲中爛醉如泥,

還想在林蔭中獨自尋找野獸的足跡。」

的 我創造純粹之美的靈感,至於我是怎麼找到的,那恐怕只有上帝知道了。 次演出結束之後,一 最為熱烈的話題。各大報紙上經常會刊登整版整欄的評論文章,有的稱頌我是發現新的藝術 都非常嚴肅認真,而且還要追根溯源,進行深刻的思考。我的舞蹈成了他們爭論最激烈 種類的天才,有的又把我貶低成了古典舞蹈芭蕾的真正的破壞者。那令觀眾欣喜若狂的 藝術中心,而且還舉行過很多次關於舞蹈藝術的學術討論會。德國人對於每一種藝術的討論 《純粹理性批判》 在維多利亞大街的家裡,我們每週都要舉辦一次酒會,現在酒會已經變成了狂熱的文學 回到家裡,我就穿上白色的圖尼克,就著一杯淡牛奶,細細地研 ,沉思默想,直到深夜 。當時我這樣做的目的,是從書中找到能夠幫 讀 康 每 、也 助 德

,目光非常銳利。他認為向我宣傳尼采的天才思想是他的使命。他說,只有依靠尼采的指 我才有可能像自己希望的那樣,充分展現出舞蹈的魅力 在經常來我家做客的畫家和作家中,有這樣一位年輕人,他的額頭很高,戴著一副 眼

字叫卡爾·費登,每天為我講哲學的那幾小時的誘惑力也非常大,因此,即便我的經紀人多 其中我不太明白單詞和詞組 每天下午,他都會用德語為我朗讀尼采的 。尼采哲學的魅力已經讓我癡迷不已,而這位年輕人 《查拉圖斯特拉如是說》 這部書 ,並向我解 他的名 釋

熱情的觀眾和成千上萬的馬克正在等著我 ,我也不願意去 0 對於經紀人經常向我描述 的那

大獲成功的環球演出,我也沒有多大的興趣。

次勸我去漢堡

漢諾威和萊比錫等地去做巡迴演出

哪怕是短期的

,

哪怕那些地方有無數

紙讓我看 望,把我的經紀人都快急瘋了,他一遍又一遍地上門懇求我去做巡迴演出, 代起,我就想創辦一所自己的學校,現在這個願望變得越來越強烈。我要留在工作室中的 其道並且廣受歡迎 我要學習,我要繼續進行我的研究,我要創作出當時還不存在的舞蹈和舞姿。從童年時 ,那些報紙上說,在倫敦以及其他一些地方,我的幕布 ,人們都將它們當成是一 個創舉。 但是,這些全都無法打動 、服裝和舞蹈的仿製品大行 並且拿來一些報 願

度 的 到來,讓我更加堅定了留下的決心 藝術源頭上去研究理查德 。一天,有人登門來拜訪我 當夏天即將到來的時候 · 瓦格納的音樂。這個決定讓我的經紀人惱怒到了無以復加的。 ,我宣佈了我的決定 ,這個人不是別人,正是瓦格納的遺孀 在拜羅伊特度過 整個夏季 瓦格納夫人 我要從真正 她的

音符 此 象 她的 她身材高 從來沒有哪個聰明熱情的女人,能夠像科西瑪 她用鼓舞人心的語氣和優雅的方式 額頭 顯示出了智慧的光芒。 挑 , 雍容大度 , 有一 雙美麗的眼睛 她精通各種深奧的哲學 ,談到了我的藝術 對於女性來說 ·瓦格納那樣 , 然後又對我說理查德 並且熟知大師的 , ,給我留下 她的鼻子也許 如此深 每 個 稍 瓦格納 樂句和 高 刻的印 了

生前很不喜歡芭蕾舞以及芭蕾舞服。

與芭蕾舞有絲毫的瓜葛,因為芭蕾舞的舞姿會破壞我的舞蹈的美感,它的表現方式,在我 其傳說創作了歌劇 是否願意在瓦格納的歌劇《湯豪瑟【湯豪瑟:德國吟遊詩人,有抒情短詩六首傳世。 在拜羅伊特舉行的柏林芭蕾舞團演出,是根本不可能表現出瓦格納的原意的 她說 瓦格納最為心儀的是酒神節歌舞 《湯豪瑟》 中表演舞蹈。這對我來說可是一個難題,因為我絕對不 ,還有像鮮花一樣的少女的舞蹈 ;她還說 然後 瓦格 她問 , 即 納 想 將 據 我

來也是非常機械和粗俗的

現在 我設計的舞蹈 樣 三女神: 我就能將 ,我單獨 噢 希臘神 為什麼我沒有自己夢想已久的學校呢?」對於她的邀請 話中的人物 個人又能做得了什麼呢?不過我還是要去的,而且還要盡心盡力,至少要將 群瓦格納夢寐以求的山林仙女、田野之神 能夠展現出美惠三女神的可愛、溫柔和性感一面的舞蹈給表現出來。」 ,傳說可以賜給人美麗、魅力與快樂】給您帶到拜羅伊特去 ` 半人半馬神和美惠三女神 , 我脫 而 出 但是 美惠 這

一再墜情網

間 餐桌的上首,儀態端莊,言辭得體。赴宴的客人有的是德國的大思想家、畫家和音樂家,還 至少有十五個,並且都能受到非常真誠的盛情款待。主持宴會的無疑是瓦格納夫人,她坐在 天都邀請我一起吃午餐或晚餐,或是讓我晚上到萬弗里德別墅去玩。到那兒赴宴的人,每天 有的是大公、公爵夫人以及來自其他國家的皇親國戚 其中一間房子很大,足夠我練功用,於是我在這個房間裡放了一架鋼琴。瓦格納夫人每 在五月的一個令人心曠神怡的日子,我到達了拜羅伊特,並且在黑鷹賓館租下了幾個房

秘的語氣與我交談 夫人常常在午飯以後 理查德·瓦格納的墳墓,位於萬弗里德別墅的花園 挽著我的胳膊走進花園,繞著墳墓緩緩而行,用一種非常憂鬱而又神 ,從書房的窗口就可以望見。瓦格納

斯 里克特 晚上經常會有四重奏演出 身材瘦小的卡爾 馬克 每 ,還有迷人的莫特爾 種樂器都由著名的大師親自演奏 、漢姆帕丁克和海因里希 身姿挺拔 索德 的 漢

,

這 傲 夠滿足感官需要的途徑, 當時每一 種狂歡的情景,總是出現在湯豪瑟的腦海中。半人半馬神、山林女神和維納 就是瓦格納精神上的一個隱秘的洞穴。在他的內心深處,長期以來都渴望著找到 我開始學習歌劇 |穿著白色的小圖尼克,竟然能夠與這些大名鼎鼎的人物比肩為伍 位偉大的藝術家,都曾經應邀來到萬弗里德別墅,並在這裡受到了熱情的款待 《湯豪瑟》的音樂,它表達出了一種對驕奢淫逸生活的瘋狂 但是這一 切都只能在他的想像中實現 ,我覺得非 斯藏 渴望

身的

洞

常常 大

驕

個能

對於這 種狂歡的情景 ,我是這樣描述的

大部分的演員應該是一

種什麼樣子,

我只能提供一個隱隱約約的暗示

,

只能勾

勒出

為這一切完全是出自於想像的範疇。這一切只不過是湯豪瑟睡在維納斯懷抱裡時所看到的幻 個粗線條的 像旋風 i 輪廓 樣旋轉,像波濤一樣奔騰。如果說我敢於獨自一人冒著這樣的風險 0 在他們的心中,充滿了一種神秘的狂喜,他們的身體在音樂的旋 , 那也是因 律中狂

意的回 頭動作 現 這些 就應該足以表現酒神祭祀的喧鬧和狂歡,只有這樣才能表現出湯豪瑟熱血沸 二夢想 , 個簡單的求助手勢, 就應該能夠招來上千隻伸出的手 臂

次特

象

騰的情感。

在我看來,這段音樂將所有沒有得到滿足的感官需求、狂熱的渴望 、激情壓抑的煩悶

等情緒集中到了一起,總而言之,它是世間所有欲望的吶喊

能夠穿上外衣進行清晰的再現,是不是這樣? 所有的一切都能夠表現出來嗎?這些幻想,不僅存在於作曲家燃燒的想像中,而且也

的時 的想像結束時,就能夠感受到更強的感染力 是想說明應該如何去實現 候 為什麼我要去做這種根本不可能實現的事情呢?我再說一遍,我並不能實現它,我只 當這些可怕的欲望爆發時,當這些欲望無法遏制 , 我就讓煙霧瀰漫在舞臺上,讓人們無法看到清晰的景象 比任何具體場面更強的感染力 ,就像一股衝破堤壩的洪流奔騰向前 ,這樣的話 ,在觀眾們各自

經過這樣的爆發和破壞之後,經過這種有創造有破壞的過程之後,便會出現一派和平

的景象

瑟的夢裡 隱時現,一 這時就會出現美惠三女神,她們代表著安寧和愛欲被滿足以後的慵懶和倦怠。在湯豪 她們時而交織在一起,時而又分離開來,她們在相互糾結的同時,時分時合、時 次次地即興頌唱著宙 斯的愛情

她們講述的是宙斯的風流韻事 ,說到了泅過海峽到達歐羅巴的那位姑娘 0 她們親密地

納斯雪白的懷抱裡 把頭靠在 _ 起 ,就像沉浸在愛情之中的麗達與白天鵝一 樣。就這樣,她們讓湯豪瑟躺在了維

朧的空間裡,歐羅巴公主用她那纖細的胳膊 有必要將這些場面完整地呈現在觀眾面前嗎?你是否更願意看到這樣的畫面 ,摟著那隻大公牛的脖子(實際上她是在緊緊地 在朦

摟著宙斯),然後向著河對岸呼喚她的女伴 你難道不是更想偷窺麗達嗎?白天鵝的翅膀半遮半掩著她 , 對她揮手告別? 當宙斯的熱吻即將到來

,

時 , 她渾身戰慄 ,你難道不是更想窺視到這樣的場景嗎?

以做出暗示呀 或許你會回答說 : 7 是啊。 那你在那裡又能幹些什麼呢?』 我只能這樣回答:

情 裡 乎所有的外部世界都是陰沉 為了更好地理解它們,我背熟了這些歌劇的所有臺詞 第一場演出 我的整個身體都在隨著瓦格納的音樂旋律的起伏而波動 從早到晚 《湯豪瑟》 在山上這座由紅磚建成的殿堂裡,我一直在參加排演 ` ` 《指環》、 冷酷和虚幻的 《帕西法爾》連續公演,讓我一直沉醉在了音樂中 , 對我而言, ,這些傳奇故事深深地銘刻在了我的心 唯一的現實就是在舞臺上 0 我達到了一 ,等著《湯豪瑟》進行 種忘我的境界 發生的事 似

有 一天,由我飾演一頭金髮的西格琳達,她躺在了哥哥西格蒙德的懷抱中,這時響起了

嘹亮的春之歌·

「春天來了,親愛的,讓我們跳舞吧!

讓我們跳舞吧,親愛的!」

浪和迴響,讓雅典娜神廟變得黯然失色 還有位於雅典聖山上的那座聖潔的神廟。在拜羅伊特山上,另一座神廟正在用它那神奇的 的聖杯裡全身震顫。那是多麼非凡的魅力呀!啊,我簡直忘記了藍眼睛的智慧女神雅典娜 下而發出了瘋狂詛咒的昆德里。不過最深切的體驗,還是我心靈最激動的那一刻,我在鮮紅 接下來,我又扮演了因為失去戈德海德而哭泣的布倫希爾德,還扮演了在科林索爾蠱

子 的牆壁都粉刷了一遍,又塗上了一層淡綠色的漆。接著,我趕到柏林 搬走,這樣至少我在夏天就能住進去。然後 面 富有浪漫色彩的花園。這座房子因為年久失修,顯得有些破舊,現在有一大家子農民住在裡 夫古老的狩獵別墅,裡面有一個既又寬敞又漂亮的客廳,古老的大理石臺階一直通向了一座 格修造的隱士花園附近,我在散步時,突然看到了一座建築精美的舊石頭房子。那是馬格雷 他們在那兒已經住了快二十年了。我向他們許諾,會給他們很大一筆錢,請他們從那裡 籐椅和書籍 黑鷹賓館裡變得擁擠不堪,讓人覺得很不舒服。有一天,在巴伐利亞那座由瘋子路德維 。最後,我終於得到了這座名叫「菲利浦雅舍」的房子,後來我總是會想 ,我請來油漆匠和木匠,把屋內修葺 訂購了一 批沙發 新 所有 墊

它 把它當成 「海因里希的天堂」

典 繼續建造科帕諾斯聖殿。 拜羅伊特只剩下了我一 ,科帕諾斯又花掉了令我吃驚的一大筆錢 個人。 他給我發來電報:「自流井工程進展順利 母親和伊麗莎白在瑞士避暑。雷蒙德則回到了他心愛的雅 0 ,下周有望出 水 :。速

昨 的狂熱中, 匯錢來。」就這樣 晚 種奇怪的生活。我身體裡的每一個細胞,從大腦到驅體 我想 離開 剛剛學會的主題音樂。但是,愛情又一次在我的心中蘇醒了 布達佩斯已經兩年了,在這兩年裡,我就像回到了處女時代,一直清心寡欲 或許是愛神戴上了另外一副面具的緣故吧 而現在 ,我又沉浸在了對瓦格納音樂的狂熱中。 , 在這兩年間全都沉浸在了對希臘 我的睡眠很少, , 雖然情形與上次完全不 醒來以後便哼唱 過著

要嚇唬你 能住在附近的一個小旅館裡。有一天晚上,瑪麗來找我,對我說:「伊薩多拉,我不是有意 直到半夜才走。我想恐怕這是一 我的 朋友瑪麗和我住在菲利浦雅舍裡。由於沒有供僕人居住的房間,所以男僕和廚師只 ,快到窗戶這兒看看 ,在那邊的大樹底下,每天晚上都有一個人在望著你的窗子 個打什麼壞主意的賊

百

0

了那張面孔 就在此時 我大吃一 ,月亮突然露了出來,一下子照亮了他的臉 鷩 那是海因里希·索德,他的臉興奮地仰了起來。我們趕忙從窗戶前走開 ,因為窗外的確 有 __ 個瘦小的男人, 此刻正站在大樹下向我的窗子張望 瑪麗猛地抓緊了我 我們兩 , 然 但

後像女學生一樣咯咯咯地大笑了一陣,也許這就是恐懼消失之後的自然反應吧

他每天晚上都在那兒這麼站著,恐怕有一個星期了。 瑪麗悄聲說道

我讓瑪麗在屋裡等著,然後在睡衣的外面套上了一件外衣,然後輕輕地走出房間

向著海因裡希站的地方走了過去。

瑞 關於聖弗朗西斯的 0 當時我並不明白這是什麼意思,後來他對我說,他正在寫自己的第二部傑作, 親愛的好朋友,你是這樣向我示愛嗎?」我問道 是的,是……的,」他結結巴巴地說道,「你就是我的夢想,你就是我的聖克萊 0 他在第一部著作裡寫了米開朗基羅的一生。索德與其他偉大的藝術家

樣,

會沉浸於他在作品中所創造的世界。在那個時候

,他將自己當成了聖弗朗西斯

,

把我想

內容是

像成了聖克萊瑞

閃的眼神盯著我。我回頭望向他時,突然感到了一陣強烈而又亢奮的精神,好像和他 失去了知覺,在一種無法形容的極度的幸福中,我昏倒在了他的懷抱中。當我醒來時 的對視 其美妙的愛情感受,我從來都沒有經歷過,它讓我的整個身心都散發出了光芒。就是那! 升起來,穿越太空,進入了天國的境地,這種感覺又像是走在一條霞光萬丈的路上。這種 我拉著他的手,輕輕地領著他上了臺階,進入別墅。但他卻像夢遊一般,用朝聖般亮閃 其實我也並不清楚究竟有多長的時間 ,讓我覺得四肢發軟 , 頭暈目眩 整個 一起飛 發現 瞬 間 極

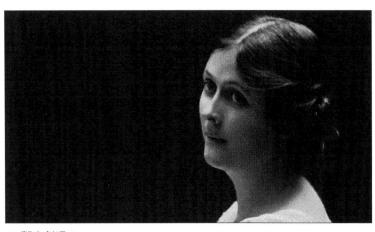

▲ 鄧肯劇照 1

他那雙漂亮的眼睛仍然在凝視著我的雙眼。他輕輕地

吟誦著這樣的詩句: 幸福的愛情讓我欲醉欲仙

我又一次體驗到了欲醉欲仙、虛幻縹緲的感覺 幸福的愛情讓我欲醉欲仙!」

索德俯下身來吻住了我的眼睛和額頭,但這絕對不是

沒有對我做過任何世俗的行為 手,而且此後每個晚上他來到我的別墅以後,都從來 世俗間的情欲之吻。雖然這幾乎令人難以置信,但卻 是千真萬確的事實 他總是那樣含情脈脈地望著我,當我望著他時, 從那天晚上直到第二天早上分

現在已經沉浸在了一種超凡脫俗的極樂狀態 翅膀,和他一起飛向了藍天。我並不期望他能夠向我 表達什麼世俗的情感,我那沉睡了兩年之久的感官 拜羅伊特的排練開始了,我和索德一起坐在了昏

便覺得周圍的一切都在悄然下沉,我的心像是插上了

暗的 樣的極樂感受通常只在一 湧起 是可怕的痛苦 嘴唇,制止我無法自抑的呻吟和歎息。好像我身上的每一根神經都到達了愛的高 種快感強烈到了讓我難以忍受的地步。就算他的胳膊只是不經意地碰一 心中上下迴旋 起尖叫 劇院中 陣戰慄 傾聽著 或許二者兼而有之吧。我真的希望能夠和劇中的安福塔斯一 在我的喉嚨中躍動,我真想大聲地叫喊一通。但他經常用手輕柔地按住我的 我便會產生一 《帕西法爾》 瞬間 種甜蜜而痛苦的快感 .產生。我是那麽執拗地呻吟,分不清那究竟是極度的喜悅 序曲的 開始 0 陣陣快感傳遍了我身上的每一 。這種快感就像千萬道霞光一 下我 起大喊 ,我的全身也會 潮一 樣 根神經 與昆德 樣 在我的 ,這 ,

對這 望著在他奇妙的目光注視! 然迸發出來,令我難以忍受,我經常有這樣一 著便暈了過去,然後又在他雙眼神奇的注視下蘇醒過來。 是因為他 要解開我的衣服 種感覺的沉迷和強烈的追求 每天晚上 種此前我從未感受到過的激情 索德都會到菲利浦雅舍來。 撫摸我的乳房和我的身體 下死去。因為這並非世俗的愛情,無所謂滿足或停止,只有我心中 他從來沒有像情人那樣愛撫過我 , , 種錯覺 在他的注視下忽然覺醒。這種 雖然他很清楚地知道,我身體的每 他已經完全佔有了我的 這種幸福的感覺讓 我慢慢窒息 激情在我身上突 , 也從來沒有想 靈魂 一次顫抖都 我渴 , 接

我完全失去了食欲,甚至徹夜難眠 只有 《帕西法爾》 的音樂 能夠讓我激動甚至落

淚 好像只有這樣,才能讓我暫時地從這張微妙而可怕的情網中解脫出來

中, 個人能夠與他相提並論 馬上 海因里希・索德的意志力非常堅強 |進入純粹理性的狀態。當他滔滔不絕地與我探討藝術時,我覺得這個世界上只有 ,他就是鄧南遮。在某些地方,索德確實與鄧南遮很相像,他們都是 ,他能夠從令人飄飄欲仙的癡迷和令人炫目的幸福

身材矮小,大嘴巴,都有一雙與眾不同的綠眼睛

0

從頭到尾為我朗讀 樣搖搖晃晃 菲利浦雅舍。雖然朗讀了一夜,除了用白水潤潤嗓子外什麼也沒喝 他每天都會給我帶來一些《聖弗朗西斯》的手稿 他已完全陶醉於他那超凡的智慧和聖潔的靈魂中了 了一遍但丁的 《神曲》 。他經常從深夜給我讀到天明,然後在旭日東昇時 ,每寫完一章,他都要給我朗讀 , 他還是像喝醉了 他還

天早晨,當他準備離開菲利浦雅舍時,突然緊張地抓住我的手說道

我看見瓦格納夫人走過來了!」

準確 此 。前一天,關於《湯豪瑟》中酒神祭祀的狂歡場面,我為美惠三女神所編的舞蹈含義是否 真的,瓦格納夫人從晨曦中走來。她的臉色蒼白,我以為她正在生氣呢 我們曾經發生了一點小小的爭論 瓦格納的遺稿 ,它都更準確地表明了大師對於這段狂歡場面的構思 並從中發現了一本小練習冊 0 那天晚上,瓦格納夫人難以安然入睡 上面記著一段文字,與已經發表的任 , 其實並非如 ,便起來翻

的錯誤,他所倡導的『音樂劇』

根本不可能存在

看 此 自由地編排這些舞蹈 他寫的東西與你的直覺完全一致。從今以後,我再也不會干涉你了,你可以在拜羅伊 她還 這位可愛的女人再也坐不住了,天剛亮 用顫抖的嗓音對我說: 「我親愛的孩子,你肯定從大師本人那裡得到了靈感 ,她就跑過來對我說 ,我才是對的 不僅. 特 你 如

德那 值 友 婚 種超凡脫俗的愛情中去了,雖然當時我還看不出與西格弗里德的結合對我而言有什麼價 但是我從來都沒有表露過要將他當成戀人的意思。我的全部身心都已經完全沉浸於與索 與他一起繼承大師的傳統。但是,雖然西格弗里德與我情同手足,而且一直都是我的朋 ,也許就在那時 ,瓦格納夫人心裡曾經產生過一個想法,就是我會和西格弗里德結

滔洪流,將我捲起來抛向了遠方。但是有一天,在萬弗里德別墅的午宴上,我平靜地說道 爭戰不休。在拜羅伊特的日子裡,我在維納斯堡和聖杯之間備受煎熬。瓦格納的音樂有如滔 在我的心裡有個戰場,阿波羅、狄奧尼索斯、基督、尼采,還有理查德.瓦格納在那裡

「大師犯下了一個錯誤,這個錯誤和他的天才一樣大。」

瓦格納夫人吃驚地望著我 是的, 我帶著一 種初生牛犢不怕虎的特有自信 ,席間頓時陷入了一片冰封般的 然後說道 沉寂 , 大師犯下了一個很大

起

是根本不可能的事情

0

術 , 宴席 言產生於 上的沉默 人類大腦的思考 讓 人越來越難以忍受。 ; 而音樂則是激情的迸發 於是 , 我進 一步解釋道 0 想讓這 : 兩種不 戲 同的 劇 是 東 西 種 語合在 言的 数

道:「是的 吉 無法做到的 而 卻看到了一 歌 唱 說出這些有損大師威望的話 則 ,人們都要說話 因此 是靠情感 張張寫滿了驚愕的面孔。我那時的 我說 , 『音樂劇 舞蹈 1 唱歌 更是情感的宣洩和迸發 <u>_</u> 是不可能存在的 , 還要跳舞。 ,當時的我真的是狂妄到了極點。 可是指揮說話的是大腦 0 觀點確實有點莫名其妙,但我卻繼續說 0 硬要將這些東西糅合到 ,是能夠進行思考的 我自負地環視著 起 是根本 四

樣拒 性和精神生活並沒有影響。我經常看到偉大的漢斯.里克特隨意地喝啤酒 並不影響他過一會兒就會像天神一 絕生活和享樂 值得慶倖的是 0 在 在我年輕時 《帕西法爾》 , 樣指揮樂隊 人們並不像現在這樣具有強烈的自我意識 幕間休息時 ,也不影響他周圍的人,繼續交談具有崇高理 ,人們安詳地喝著啤酒 , 但是這對他們 吃香腸 , 也不像現在這 但是這 的 理

神 是身體多餘的 力量 那 個 但 時 這 候 動力 種 任性 精 神力量必須要藉 , 但身體卻像章魚一 而 為並不等於靈性 助巨大的能量和 樣 0 人們認為 ,能夠吸收自己遇到的一切東西, 活力 ,人的身上 才能夠充分發揮 |應該體現 出 出 卻只是將它認 來 種 積 頭 極 向 腦 上的 只 為 渦 精

性和

精

神意義的

話

題

不需要的東西送給大腦。

神居住的那個精神與美的不朽世界。因此我堅持認為:這些人還沒有意識到,身體對他們而 言,只不過是一個驅殼而已,可重要的是,這個驅殼裡面卻蘊藏著一種巨大的能量和活力, 拜羅伊特的很多歌唱家,都是身材高大魁梧的人,可只要他們一張嘴,歌聲便會傳到眾

能夠表現上天的音樂。

| 智慧芬芳

象 著 我曾經給他寫過一封信,對他表示感謝。也許是因為那封信中的有些東西引起了他的注 對於宇宙間各種不同的現象,他都能清楚明白地表述出來,這給我留下了非常深刻的印 在倫敦時 ,我曾經在大英博物館閱讀了德國博物學家厄恩斯特·海克爾著作的英文版譯

林 但是我們之間一直保持著書信聯繫。當我來到拜羅伊特以後,便寫信邀請他前來做客 因為自由派言論的緣故,當時厄恩斯特·海克爾正遭到德國皇帝的流放,不能來到柏

意

,所以後來當我來到柏林演出時,他給我回了信。

海克爾。只見從火車上走下來的這位偉大的學者雖已年逾花甲,鬚髮皆白,但是身體看起來 在 個雨天的上午,我乘坐一 輛雙駕敞篷馬車 當時那兒還沒有汽車,去火車站迎接

並且看看我在節日劇場的演出

袋 芳香的話 卻很健康 臉也埋在了他的白鬍子裡。他的全身散發出 雖然我們雖然從未謀面 ,展示出了不凡的氣度。他的衣服非常特別,鬆鬆垮垮的,手裡提著一個毛氈旅行 , 但卻 一見如故 0 我馬上就被他那結實的雙臂摟在了懷裡 種健康、力量和智慧的芳香 如果智慧也有 我的

實 時我並不知道,掛在夫人床頭上方的十字架和她床頭桌上的念珠,並不單單是裝飾品 邀光臨 路奔到萬弗里德別墅,把這個好消息告訴了瓦格納夫人,說偉大的厄恩斯特.海克爾已經應 她經常去教堂做禮拜,是一位虔誠的天主教徒 他跟著我一起來到了菲利浦雅舍,我們為他準備了一間用鮮花裝飾的房間。然後 要來聽 《帕西法爾》 0 讓我驚奇的是,瓦格納夫人對這個消息的反應很冷淡 , 我 0 其

很不情願地答應我,會在令人羡慕的瓦格納包廂裡,為海克爾預留一個座位 克爾的偉大之處。因為我是她的好朋友,瓦格納夫人不好意思拒絕我的請求 萬弗里德別墅是不受歡迎的。我坦誠地向瓦格納夫人表達了我對他的敬佩之情 寫出 《宇宙之謎》 ` 信仰達爾文學說、自達爾文以來最為著名的反宗教戰士海克爾 , 因此, 最後她 , 並指出了海 在

上,尤為引人注目。在觀看 手拉著手, 那天下午,在幕間休息時 從瞠目結舌的觀眾面前走了過去 《帕西法爾》的過程中,海克爾始終一言不發。直到演出第三幕 ,我穿著古希臘式的圖尼克,赤腳裸腿 0 海克爾個子高大,長滿白髮的腦袋高出眾人之 , 與厄恩斯特 海克爾

時

我才明白

,

舞臺上這些神秘的激情

,

根本無法引起他的興趣

0

他的頭腦太過科學和理

性 根本就不會對神話故事感興趣

妹妹薩克森・邁寧公主 批很有名望的人,其中有當時正在拜羅伊特訪問的保加利亞國王費迪南德,有德國皇帝的 於萬弗里德別墅沒有宴請海克爾,因此我決定專門為他舉行一個歡迎晚會。 她是一位非常開明的女性,還有雷烏斯的亨利公主、漢姆帕 我邀請了

克、索德等人

歌唱家馮巴里獻歌 論的一 敬 又吃又喝又唱,直到東方的天空露出了魚肚白 海克爾對我的舞蹈也發表了評論 在歡迎晚 種表現形式 會上 曲曲 ,我發表了一段演說 與 0 一元論同宗同源 然後,我們共進晚餐,海克爾高興得像個孩子一樣。就這樣 ,他認為我的舞蹈與普遍的自然規律關係密切 ,它們朝著相同的方向發展 ,極力稱讚海克爾的偉大,然後跳了一 。接下來,著名的 支舞 男高 白 屬 他致

元

的 間 真的沒有他那麼大的熱情 每一 他一直保持著這種生活習慣。他經常到我的房間去約我爬山 但是到了第二天早上,海克爾仍然像往常一樣,天一亮便起床了 塊石頭 每 棵樹木 , 但是跟他一起散步也是一件很有意思的事 每 個地質層 都會被他分析講解 。說實在的 番 , 因為我們在路上 在菲利浦 , 對於爬 Ш 雅舍期 我 口

最後

,我們爬上了山頂

他站在那裡,就像一尊天神,面對著大自然的美景,眼睛裡充

然他畫得相當不錯 察。我倒不是說海克爾不懂藝術 滿了贊許的神色。然後他拿出隨身攜帶的畫架和畫盒 , 可是他的畫缺少了藝術家的想像力 ,只是覺得對他而言,藝術只不過是自然進化的另一 ,畫了很多森林樹木和岩石的速寫 ,更像是一個科學家熟練而 準確的 種表現 。雖 觀

形式而已

誰 然悠閒自在地 身邊,並且馬上津津有味地對我說起了他對古希臘文化的喜愛。 每個人都了站起來,有人悄聲提醒我也要站起來,可我那非常強烈的民主意識 反而沒什麼感興趣 這讓在場的所有人都有些尷尬。不過費迪南德卻朝我走了過來, 個地層、從彭特里庫斯山的哪一面取來的,對於我大加讚美的雅典雕塑家菲迪亞斯的作 當我向他講述我們對巴台農神廟的熱情時,他更關心的是那些大理石的質地如何 、像雷卡米耶夫人一樣斜靠在長沙發上。費迪南德很快就發現了 。一天晚上,保加利亞的費迪南德國王陛下駕臨萬弗里德別墅,當時 然後很隨意地坐在了我 , 我 卻促使我依 問 我

我的邀請 共進晚餐 的宮殿裡來創辦你的學校。」在晚宴上 用每個人都能聽得見的聲音大聲說道:「這個想法非常好,你一定要到我那座位於黑海之濱 我告訴他,我有一個夢想,想要創建一所學校來復興古希臘的輝煌。我剛一說完 以便讓我進 並如約而至,跟我們在菲利浦雅舍度過了一 步向他講講我的理想 ,我問他能否在哪天晚上駕臨我的菲利浦 0 此時談話已經達到高潮 個愉快的夜晚。 我很高興地瞭解到 他很高 雅舍 興地接受了 ,他便 與我

他是個了不起的人,既是詩人、畫家 、夢想家 同 時又是一位充滿智慧的 君王

的 訂 象 我家那位留著德國皇帝式的小鬍子的膳食總管,對於費迪南德的來訪 可當他看到酒瓶上的商標時,便馬上改口說道 當他端上盛著香檳和三明治的托盤時 ,費迪南德說道:「不,我是從來不喝 ,「噢,是莫埃香東,法國香檳 有著極為深刻的 , 那

倒 得與眾不同 伊特引起了流言蜚語 [是想嚐一嚐了。說實在的 雖然我們只是非常純潔地談論藝術 這總會引起一 , 因為他通常都是半夜才來 些人的大驚 ,德國的香檳喝起來,簡直像毒藥一樣令人難受 小怪 , 但費迪南德陛下多次駕臨菲利浦雅舍 0 事實上, 我每做一 件事的時 候 , 還 是在 多少都

拜

我 檳

顯 羅

,

飲 認為這是一所不折不扣的魔宅,將我們純潔清白的宴會說成 來我這裡以後 為方式 伊特有 些人看來,它就成了「邪惡的殿堂」 但 菲利 人們卻 浦雅舍中有很多長沙發、 家叫 覺得很正常 。他經常整晚整晚地用充滿激情的嗓音高歌不止,而我就為他跳舞 貓頭 鷹 , 因為去酒吧的 的酒館 墊子 , 是藝術家們聚會的地方 , , 尤其是自從偉大的男高音歌唱家馮巴里先生 燈光是玫瑰色的,但是一把椅子都沒有 人都穿著普通的服裝 「可怕的尋歡作樂」 0 , 裡面經常通宵達 而且每個人都能理解 日 。因 , 地 當 村民們 他們 狂歌 蒔 此 晚上常 产在 在 的 拜

在 萬弗里德別墅, 我認識了幾位青年軍官,他們邀請我第二天早晨跟他們一起去騎

馬 的觀眾會有什麼樣的反應 我走上一段。當我以這副模樣到達劇場時,你完全能夠想像得出,那些在劇場門口等候已久 在這些地方停下來喝一杯)。這時它以前的主人的那些朋友,就會大笑著從酒館走出來,送 經過一個酒館時,它都會停下來,四條腿像柱子一樣立在地上一動不動(因為那些軍官經常 尤其是當它發現騎在自己背上的是一個女人時,就更是變本加厲地折騰。別的不說,路上每 。我穿上希臘式的圖尼克和便鞋 爾德那樣騎著馬去參加排練 因為菲利浦雅舍與節日劇場有一段距離,我就從一位軍官那兒買了一 0 ,頭上什麼也沒戴,任由卷髮在風中飄舞 這匹馬原本是戰馬,習慣了被馬刺踢, 所以很難駕馭 , 匹馬 活像女妖布倫 並且 像

就連可憐的瓦格納夫人也失去了勇氣,她派自己的一個女兒給我送來了一件白色的 分因此顯露無遺,置身於芭蕾舞演員粉紅色的緊身衫之間,自然引發了巨大的爭議 ,讓我套在薄披紗裡面(薄披紗是我的戲服) 和跳舞,要不然就乾脆不跳 《湯豪瑟》 第一次進行公開演出時,我穿著透明的圖尼克舞衣跳舞,我身體的各個部 。但我毫不妥協,堅持按照自己的方式來穿 無袖女 最後

我 樣來穿著打扮的 你們等著吧,用不了幾年, 」我的這個預言到後來果然應驗了 你們就會看到,所有的酒神祭女和鮮花般的少女

可是在當時那種情況下,我那雙美麗的大腿卻引發了激烈的爭論:我那裸露

光滑

、亮

麗的皮膚是否合乎道德 肉 色的緊身衣服穿在身上,顯得粗俗而又猥褻 ,我是否應該穿上一身肉色的緊身絲質衣服 ,而當赤裸的人體充滿高尚的思 。我多次竭力地為自己辯 想時

是那麼的美麗與純潔

銀號角的儀式,宣佈舉起聖杯 強的鬥爭。但是,因為對聖弗朗西斯的崇拜,我這個異教徒即將被狂熱的愛所征服,並按照 這 樣 我被大家當成了一個十足的異教徒,我也和那些不懂藝術的俗人們,進行了頑

學 恨 理智慧的清晰印象,全部都淹沒了 起被帶走的 辛酸的犧牲、愛呼喚死的主題,所有這一切,將我心中對於陶立克式圓柱及蘇格拉底推 而我也為自己安排了一次德國全境的巡迴演出 在這 樣 還有一種烈性的毒素 個奇怪的神話世界裡 , 夏天正慢慢地過去。 我已經聽到了海妖的召喚,思戀的痛苦 。我離開 了拜羅伊特 索德想要離開這裡去作 , 但 隨同 我的 無盡的 巡 Í 迴 液

悔

講

和 學生說 伍到街上去遊行 體不由 時而激昂的聲音,向學生們暢談藝術。 我巡迴演出的第一站是海德堡。在那裡,我旁聽了索德對學生的演講 自主地顫抖起來。那天晚上,我為大學生們表演了舞蹈 有個美國人給歐洲帶來了一 ,我則和索德肩並肩地站在了賓館的臺階上,一起分享勝利的喜悅 種新的美的形式 突然,他在演講中提到了我的名字 。他的稱讚讓我覺得幸福 0 後來 他們排 0 起了長長的 而且自 他用時 並且 海德! 對那 豪 而溫 堡 隊 身 此

了關於我的那本書 的青年人和我一樣 ,對他非常崇拜。 《未來之舞》 0 每個商店的櫥窗裡都掛著他的照片, 我們兩個人的名字總是緊密地連在一 每個商店裡都堆滿 起

覺。後來 存嫉妒 索德夫人一隻眼睛是褐色的,另一隻是灰色的,這讓她看上去總是給人一種心不在焉的 索德最終還是離她而去,和小提琴家皮耶德·帕波一起,住在了位於加德西的一棟別墅裡 的索德匹配 瓦格納的女兒 索德夫人也接待了我,她是個非常和善的女人,但是在我看來,她根本無法與境界高尚 但畢竟沒有表現出來 ,在一場很著名的案件中,竟然還出現了關於她身世的爭論 。她過於講究實際,算不上索德的理想伴侶。事實上也的確是如此,到了晚年 ,還是德國宰相馮.布勞恩的女兒。不管怎樣,她對我還是很好的 她到底是理查德 也許她心 感

為核心人物,如果研究一下嫉妒都包含什麼內容,倒是一件很有意思的事情 中國式酷刑一樣,因為不管是女人還是男孩,每個人都非常崇拜他。每一次聚會 哪一 個女人,如果為了索德而吃醋的話,只會讓自己陷入痛苦的深淵 他都會成 猶如遭受

地看 行 快樂一樣 都會讓我全身的每一根神經 雖然我和索德一起度過了很多個夜晚,我們卻從來沒有發生過性關係。 眼 我也經常會覺得這種狀態太不正常,不能老是這樣發展下去,因為到了後來我竟 都會為我帶來極大的快感 ,處於一種極度亢奮的狀態。一 ,讓我內心產生濃濃的愛意 次不經意的 ,那種 感覺就像品味夢中的 但是他的一 觸摸 或者隨意 i

然發現自己變得毫無食欲

,而且還常常感到莫名其妙的暈眩,

我的舞蹈也變得越來越空洞

軟弱

信 鬼 K 步:只要夜裡我覺得聽到海因里希.索德在喊自己的名字,那麼第二天我肯定會收到他的來 人們開始為了我日漸消瘦而感到擔心,並且對我憔悴的面容說三道四。我已經到了吃不 於是便常常用柔軟發燙的雙手來揉搓全身,企圖找到一 睡不著的地步 這次巡迴演出我沒有帶家人,身邊只有一名女僕。最後,事情竟然發展到了這種地 ,經常整夜整夜地合不上眼 0 我覺得自己的身體裡面好像有成千上萬 種擺脫這種痛苦的方法 , 但是這

切都是徒勞

精神上的狂熱 為了見到他,能夠和他待上一小時,然後再單獨返回,繼續進行巡迴演出 心在忍受著巨大的痛苦。在拜羅伊特,他用智慧激起了我心中的精神狂熱 我常常在極度的絕望中起床,然後在凌晨兩點鐘坐上火車,跨越大半個德國 我的 |眼前常常浮現出索德的雙眼,耳邊常常迴響起他的聲音。在這樣痛苦難 ,卻正逐漸變成一 種無法遏制的強烈的肉體欲望 ,可是現在 ,我覺得自己的內 ,目的只 耐 ,這種 的夜

結局 我就覺得自己像是進入了一個完全不同的世界。極目所見,是一望無際的林海雪原,白色的 直到我的經紀人替我簽定了一份去俄國演出的合同 從柏林到聖彼得堡,路上雖然只走了兩天,但自從跨越德國和俄國邊境的 才終於讓這種危險的狀態有了一 那 刻起 個

原野泛著一片寒冷入骨的白色光澤,我那過熱的頭腦好像也因此冷靜了下來。

於,維納斯山可望而不可即的陣痛、孔德利的號哭、安福塔斯痛苦的呼喊,全都被冰封進了 雪原顯得不那麼死寂。雖然我的耳邊仍然能夠迴響起他的聲音,但是已經非常微弱了。終 的 只是偶爾能夠看到幾座零星的貧窮村莊,以及從木頭房子裡發出的微弱燈光,它們也讓茫茫 個晶亮的冰球裡 《夜》和美麗的《聖母像》。而我卻離他越來越遠,來到了一片遼闊而淒冷的白色世界, 海因里希!海因里希!現在他又返回了海德堡,正在給漂亮的男學生們講述米開朗基羅

雪世界裡 ,我被大雪包裹,然後又被冰封起來。對於這個夢,不知道弗洛伊德博士會給出什

那天晚上,我在臥鋪車廂裡做了一個夢,我夢到自己赤身裸體地跳出了車窗

,跳進了冰

麼樣的解釋?

初訪俄國

們還談笑風生,從來沒有想到過自己會死) 信,冥冥之中,上帝或是命運之神在控制著他們的命運。既然如此,那為什麼又要愚蠢 當你拿起早晨的報紙,看到新聞報導中說,有二十個人死於火車事故 ,或是整座城鎮毀於海嘯或洪水,你可能並不相 (就在前一天 而又 (),他

自私地,想要讓上帝來引領我們這些小小的自我呢?

如 的馬車夫,不停地用戴著手套的拳頭敲打自己的胳膊,好讓血管裡的血液能夠保持流通狀 當我從火車上下來時,氣溫大約有零下十度那麼低。我從來沒覺得這麼冷過。穿著厚厚棉 晚點了十二個小時,直到第二天凌晨四點的時候才到站。火車站上一個迎接我的 ,那列開往聖彼得堡的火車,並沒有在下午四點鐘按時到達,由於風雪的阻擋 然而 ,在我的生活中,的確發生過許多奇怪的事情, 讓我有時不得不相信命運 人都沒有 火車 。例 整 衣 整

遠也看不到這種場面的

態

俄國那個黎明前最黑暗的時刻 我讓女僕留下來照看行李,然後雇了一輛單駕馬車,讓車夫把我拉到了歐羅巴賓館 與愛倫 ·坡作品中描述的情景相比,毫不遜色 ,我一個人坐在駛向賓館的車上,在途中突然看見了一 種可怕 。在

慘的日子)在冬宮前面被槍殺的工人—— 我並不懂俄語 字。在朦朧的晨曦中看著這一切,我的心裡充滿了恐懼。我問車夫這到底是怎麼回 決貧困問題,要求讓他們的妻子兒女能夠吃上麵包 口口棺材,一個個彎腰駝背緩慢地前行。馬車夫讓馬慢了下來,然後低下頭在胸前畫著十 我看見遠處走過來了一長列黑壓壓的隊伍,隊伍中充滿了悲慘淒涼的氣氛。男人們抬著 但他還是設法讓我明白 ,這些死者是前一天(指一九〇五年一月五日這個 只不過是因為赤手空拳的他們請求沙皇幫助自己 事 雖然

們悲痛萬分 市民們在白天看見的。我無聲地哽咽著,懷著滿腔的義憤,目送這些抬著死難者的 刻下葬呢?因為他們怕天亮之後再下葬,會引起更大規模的騷亂 水禁不住從臉上滾落,還沒有滴下來,就被凍成了冰珠。可是為什麼要在這最黑暗的黎明時 我讓車夫暫時停了下來,當這支淒慘的、看不見盡頭的隊伍從我的面前經過時 緩緩前行 , 看上去是那麼可憐。如果不是火車晚點了十二個小時的話,我是永 ,因此這種場面是不可能讓 工人,他 ,我的淚

呵呵 呵呵 蹣 這是一 跚 而 個 行 沒 的 是悲慘 有 _ 絲光明 的 窮 的 人 悲慘 的 隊 黑夜 伍

兩眼因為多災多難而淚水連連。

雙手因為辛勤勞作而長滿老趼。

身上裹著破舊的黑色披肩·

強忍著內心的

悲痛

淒慘

在悲慘隊伍的雨旁,在死去的親人身邊哽咽呻吟

巡邏的

衛

兵

虎視

眈

眈

0

如果我不是親眼見過了這樣的場面,我的生命也許就會變成另外一副樣子。面對著這支 ,我不禁暗暗發誓:一定要盡自己

比 話 全部的力量,為處在社會下層的人民群眾作出自己的貢獻 看起來似乎沒有盡頭的隊伍,面對著這種淒慘悲涼的場面 ,是多麼的渺小和不值一 那還有什麼意義呢 。最後 提呀!即便是我的藝術 , 那些悲傷的送葬者終於走遠了。車夫轉過身子 ,如果不能對這些人民提供什麼幫 。啊,我個人的愛欲和痛苦與之相 看到 我充滿 助的

,感到大惑不解。他又在胸前畫了一個十字,然後無可奈何地長歎一聲

,揚鞭

了淚水的雙眼

催馬繼續向賓館駛去

,

深地植根於我的心中 最後帶著淚水進入了夢鄉 登上賓館的 樓梯 走進了豪華的客房 0 但是, 那悲慘的 ,躺在舒適的床上,我終於忍不住大聲哭了起 幕 , 那凌晨黑暗中的絕望和憤怒 , 已

沒有打開過,空氣是透過牆壁高處的通風裝置來流通的。我睡到很晚才醒,我的演出經紀人 羅巴賓館的房間非常寬敞,天花板也很高,房間裡的窗戶全都被封死了,看起來從來

來看我,給我帶來了幾束鮮花,很快,我的房間裡就被鮮花堆滿了

慣了佈景裝飾華麗的芭蕾舞劇 的靈魂 輕姑娘 兩天以後,在聖彼得堡的貴族劇院裡 是一 在簡樸的藍色佈景前 件多麼怪異的事情啊 面 ,現在他們也許會認為 , 和著蕭邦的音樂跳舞 , 我出現在了當地的社會名流 , , 還要用自己的靈魂來表現蕭邦音樂 個身穿蛛網一 樣的圖尼克舞衣的年 面前 0 這些外行們看

泣 聽到激昂的波洛乃茲舞曲 音樂,我就想起了在晨曦中看到的那支悲慘的送葬隊伍 這樣的靈 但是 ,當我的第一段舞蹈結束之後 魂 , 居然能夠激起這幫有錢有勢、窮奢極欲的貴族觀眾雷鳴般的掌聲 , 我的靈魂便恨不得完全融入音樂裡 ,劇場裡便響起了雷鳴般的掌聲。一 ,我的心在瑟瑟發抖 0 我的靈魂因為憤怒 聽到悲壯的序曲 ,痛苦難當 , 而開始哭 簡直太

不可思議

甚至會將圖釘撒在我的地毯上,將我那赤裸的腳都扎傷了。這兩種截然不同的態度 衣 行的一場盛大的表演晚會。在拜羅伊特時,我已經習慣了芭蕾舞團對我的冷遇和敵意 戴著鑽石耳墜和珍珠項鍊 第二天,一位長相迷人、身材嬌小的貴婦人前來拜訪我 她是代表俄國芭蕾舞團來歡迎我的到來的,並且邀請我去觀看當天晚上在歌 0 她說她便是那位著名的舞蹈家可賽辛斯卡婭, , 她的身上穿著黑色的貂皮大 這讓我 劇院 讓我感 感到十 , 他 們 舉

第 然穿著我那小巧的圖尼克舞衣和便鞋 排的 那天晚上,一 個頭等包廂 輛溫暖舒適、 , 裡面擺放著鮮花和糖果,還有三位漂亮的聖彼得堡青年 鋪著珍貴毛皮的豪華馬車,將我送到了劇院 , 在聖彼得堡那些貴族和富人看來, 我這副 , 我坐在 樣子肯定非 當時 了劇院 我依

到既高興又突然

術 又像一隻飛舞的蝴蝶 可是當可賽辛斯卡婭在舞臺上翩翩起舞時 我 直都反對芭蕾舞,認為那是一種虛偽而又荒唐的藝術,甚至覺得那根本就不是藝 , 讓我禁不住為她鼓掌 ,那仙女一樣的身姿就像是一隻可愛的 小鳥

的 服 湯面 衵 幕 胸 間 與前天黎明時的送葬隊伍 休 露 息時 肩 身的珠光寶氣 我環顧四周 , ,還有同樣衣著華貴的男士, 看到了世上最漂亮的一些女人,她們穿著最 ,恰好形成了鮮明的對照 ,簡直讓人難以理解 侍立在她們的 身旁 為華麗的 這 這 些面帶 種 晚禮

微笑的人,與那些受苦受難的人難道不是兄弟姐妹嗎?

伊爾大公,並向他講述了我要為普通百姓的子女,開辦一所舞蹈學校的計劃 0 當時 演出 結束以後 他們肯定覺得我是一個難以理解的人,但他們還是以最大的熱誠和慷慨接待了 ,可賽辛斯卡婭邀請我到她的豪華府邸去吃晚飯。在那裡 ,我遇到了米哈 他真的覺得吃

烈的掌聲 道而馳的 演的芭蕾舞劇 幾天以後,可愛的舞蹈家巴甫洛娃來拜訪我,我又一次被安排在了包廂裡,觀看由她主 , 但那天晚上巴甫洛娃在舞臺上的表演是那樣的精彩,這讓我忍不住為她獻上了熱 《古賽爾》 。對於任何一種藝術和人類的情感而言,這些舞蹈動作其實都是背

論,並且對他講述了我作為一個芭蕾舞反對者的見解 次見到了戲劇活動家謝爾蓋·佳吉廖夫,我和他就我對舞蹈藝術的見解,展開了熱烈的討 些,但同樣也非常美麗。用餐時,我坐在了巴克斯特和別努阿這兩位畫家的中間 巴甫洛娃在家裡為我舉行了晚宴。她的家與可賽辛斯卡婭的豪華府邸相比 要顯得樸素 ,並且第

畫集中 察力,但是那天晚上,他竟然還給我看起了手相。他發現我的一 那天晚上,畫家巴克斯特在用餐時給我畫了一張速 速寫中的我表情嚴肅 ,幾縷卷髮憂傷地垂在臉的 寫 側 現在 0 隻手上有兩個十字紋 巴克斯特有著超乎旁 ,這張速寫已經收入他的 人的洞 。一你

讓我覺得莫名其妙。 他說,「但是你會失去你在他說,「但是你會失去你在的事業會變得非常輝煌,」

琴為她伴奏,並且督促她再作出更大的努力。這位老紳士就是著名的大師珀蒂帕 個小時後我就到了她的練功房(說實話,當時我已經變得非常疲勞),我發現她早已經穿上 了薄紗練功衣開始在做扶把練習,想要完成一套極難的體操動作。有一位年老的紳士用小提 我在那兒坐了整整三個小時,瞪大眼睛看著巴甫洛娃表演她的驚人絕技。她好像是用鋼

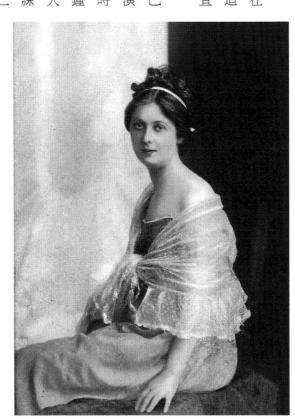

▲ 鄧肯劇照 2

開 條 蹈理論是格格不入的。我的主張是 鐵和橡膠製成的,彎而不折 種手段 樣 她開始練功以後 ,她的心靈只能遠遠地看著這些肌肉接受嚴酷的訓練 ,就一刻也不停歇。這次練功 。她那張美麗的面孔,呈現出了殉道者一樣嚴肅而又堅毅的線 身體只不過是一種工具而已,是用來表現心靈和精神 ,她像是要將身體的動作與心靈完全分離 ,枉自受著折磨 0 這與我那套舞

我禁不住讚歎自己真的是福星高照 然後又前往皇家劇院開始了無休止的排練。我實在是太累了,一躺到床上便沉沉地睡去了 吃東西,也沒有喝酒。我承認我當時餓壞了,吃了好多的炸豬排。巴甫洛娃將我送回 到了十二點,我們開始吃午飯,但是坐在餐桌旁邊的巴甫洛娃卻面色蒼白,幾乎沒怎麼 ,而沒有攤上芭蕾舞演員這種倒霉的命 運 [賓館

就像是在接受一些殘酷而又嚴厲的刑罰。空蕩蕩的大練舞房裡,缺少了一些美感 皇家芭蕾舞學校簡直就是自然和藝術的敵人 孩子們正一排排地站著,做出各種飽受折磨的動作。他們用腳尖站著,一站就是幾個小時 第二天,我破例在八點鐘起了個大早,到俄國的皇家舞蹈學校去參觀 ,牆上只是掛著一張大大的沙皇畫像,就像刑訊室一樣。從此,我更加堅信 0 在那裡 ,也缺少了 我看 ,這所 到

堡的觀眾那樣熱情,不過,還是讓我摘引一段出自偉大的斯坦尼斯拉夫斯基之口的話吧: 在聖彼得堡待了一個星期之後 ,我便動身去了莫斯科 。那裡的觀眾最開始並不像聖彼得

蒙托夫為代表的一大批畫家和雕刻家,還有很多的芭蕾舞演員,很多經常觀看首場演出的 莫斯科演出的預告海報。因此,當我看到,在觀看她演出的為數不多的觀眾裡面 的表演 我留下極深印象的兩位當世天才 大約在一九〇八年或一九〇九年的時候 對我來說完全是一個偶然,在此之前,我對她幾乎是一無所知,也沒有看到她要來 伊薩多拉・ ,具體的時間我記不清了, 鄧肯和戈登・克雷格。 觀看伊薩多拉 我幸運地結識了給 ,卻有以 鄧肯 馬

眾,很多新鮮事物的獵奇者,我簡直是驚訝得不知如何是好

在舞 再也無法忍受,於是毫不掩飾地站起身來大聲地鼓掌 來的幾個節目 臺上出現的幾乎全裸的人體 鄧肯在舞臺上的首次露面 只是響起了一 其中有一個特別具有藝術表現力 陣稀稀落落的掌聲,而且還夾雜著零星的喝倒彩的噓聲 ,因此很難欣賞並理解這位舞蹈家的藝術 ,並沒有給我留下多麼深的印象 演完後,我對其他觀眾的冷淡反應 。因為我並不習慣觀看 0 當第 但是 個節目演 接下 一個

樣 的觀眾們看到帶頭鼓掌的人中 噓聲頓時停了下來,觀眾開始陸陸續續地鼓起掌來,直到全場都響起熱烈的掌聲,到演出結 在馬蒙托夫的身旁 讓我感到高興的是 到了演出的間歇,我已經成為這位偉大藝術家新的信徒 , , 還有 我發現馬蒙托夫正和我肩並肩站在 有 位著名的舞蹈演員 一些人是莫斯科著名的藝術家和演員時 、一位雕塑家和一位著名的作家 起, ,我跑到舞臺前 而且他的動作 覺得非常震驚 與我完全 面 為 當其他 她鼓

束時,劇場裡已是掌聲雷動,歡騰一片

她了 原則 經相互理解了 不同的角落和領域 是受到了內心深處與她息息相通的藝術感受的驅使 便敬她如同上賓了。這次接待也成了我們大家的事情 ,進一步瞭解了她的好友克雷格的思想之後,我才終於明白,在這個世界上, 他們終於全都理解了她,並且將她當作一位真正的藝術家來愛戴 這樣的感受,正是我在這樣的會見中體會到的 從那以後 種源於自然的創造原則。這些人一旦相遇,便會因為彼此相同的思想觀點而驚喜 。鄧肯最初訪問莫斯科的時候 , 凡是鄧肯的舞蹈 ,人們也會在不同原因的驅使下,在藝術創造的過程中,努力地追求一種 , 我 場不落地觀看,需要指出的是 ,我無緣與她相識,但是當她第二次前來時 。後來,當我進一步瞭解了她的 0 , 因為我們劇團的全體演員全都來歡迎 我們幾乎連一句話都沒有交談 ,看她的演出 即使身處 舞蹈創作 就已 完全 我

此 切 X 出 歌舞女神忒耳普西克瑞,在我剛剛學會站立的時候 0 ,是她在日常生活中的奇思妙想。比如,當有人問是誰教她跳舞的時候,她回答說 人類 她用自己那獨特的美式法語,結束了自己的講話 願意尊重自然賦予我們的這種本能的 鄧肯還不知道如何系統 整個世界都要跳舞 0 、條理地闡述她的藝術。 以前是這樣,將來也永遠會是這樣 需求 ,便開始跳舞了, 那他們是在枉費心機 她的種種藝術想法大都是脫 0 我跳了一輩子的 即便有人想干 0 我想說的就是這 涉這 舞 7 個 而

無法跳

體 要在自己的心裡裝上一台發動機 個 都會擺脫我的意志,自由地舞蹈 節目的演出 她還 談到 有一 她解釋道: 次剛剛演完一個節目之後 7 我不能一點準備都沒有就去演出。 。當發動機啟動的時候 。但如果我沒有時間在心裡裝上那台發動機的話 ,就有人進入了她的化粧室,想要干擾她下 ,我的胳膊 在走上舞臺之前 1 我的腿以及我的 整個 我必須 , 我便 身

變 都在尋找不同藝術門類中的共同 次關於藝術的 煩 走上 一舞臺之前 她那亮閃閃的 於是我便仔細地觀察她的排練和表演 當時 探討 我正在尋找那種非常有創造性的發動機 把它安裝在自己靈魂中的 雙眼 ,再比較一下她的追求和我的努力, , 充分展示出了她靈魂中發生的 點 0 0 0 只見她的面部表情 很顯然 , , 我向鄧肯問這些問題的 我就明白 _ 想要搞清楚一 切 0 口 想起當時我們隨意進行的幾 , 直在隨著情緒的 我們其實是殊途同 個演員 , 時 是如何 候 變 會 歸 化 讓 學會在 而改 她 ,

全

厭

她說 合他要求的地方生活 是當今戲劇界中最偉大的藝術家之一。 在我們談論藝術的過程中,鄧肯不斷地提起戈登·克雷格的名字, 他應該在 個能夠充分展現自己天才的地方生活 那個位置就是你們的藝術劇院 他不僅屬於他的國家 , 在 個工作條件和大環境都能 , 而且還 她認為他是一 屬 於全世 個 , 滴 天

我知道 ,鄧肯在寫給他的很多信件裡 , 都介紹了我和我的劇院的事情,她曾勸他來俄

的 或 藝術家一樣來討論事情,並決定用一大筆錢來發展我們的藝術 新的活力,就好像在麵團裡放入更多的酵母。在我看來,我們的劇院終於衝破了橫 堵阻 至於我 · 礙它前進的牆壁。我必須要完全公正地對待我的同事 ,則開始勸我們劇院的領導 ,去請這位偉大的舞臺指揮, , 他們都非常積極 以便為我們的 像真正 亙在眼前 藝術注入

情 漂亮的女孩子,正在努力地表演舞蹈,但結果卻糟糕透了 激 從孩子的身上做起。關於這一點,當我第二次去莫斯科的時候 的舞蹈藝術 動 0 斯坦尼斯拉夫斯基也經常來看我,他覺得透過不斷地向我刨根問底地提問題 .得戰慄不已。只要沒有演出,我每天晚上都會去那裡,劇團中所有的人對我都非常熱 IF. |如芭蕾舞讓我害怕的感到顫抖一樣,斯坦尼斯拉夫斯基劇院對我的熱情程度,也讓我 變成他戲劇中的一個全新的舞蹈體系 。但是我對他說 , 我看見他劇團裡有 ,要想獲得成功 , 可以將我 就必 些年輕

煩 再來看我。他曾經在自己的書裡寫道:「很顯然,我向鄧肯提出的這些問題 0 」其實不是這樣,他並沒有讓我覺得厭煩;恰好相反,我反而非常急切地想要傳播我的 由於斯坦尼斯拉夫斯基整天在劇院裡排演,忙得不可開交,所以他習慣在演出結束以後 ,會讓她覺得厭

藝術觀點。

與索德的精神戀愛,讓我得了 事實上,雪天的冰冷空氣 俄國的食物 , 特別是魚子

醬 管教之外長大,但是放在我現在的家裡撫養 麼辦?你想過沒有?」 孩子呢 了他的肩上,用雙手勾住了他的脖子,把他的頭拉低了一些,然後吻住了他的唇。他溫 吻 が觸 股強烈的反叛欲望,我再也不想扮演歐吉利亞的角色了。當他想要離開時 我 有一 已經將我由此而引起的 斯坦尼斯拉夫斯基站在我的面前時,我覺得他就是我要找的那 昌 我們 天晚上,望著他匀稱的身材 但他的臉上露出了一種極為驚訝的表情,好像這是世界上最不可能發生的 進 步挑] 應該怎樣辦?」「什麼孩子?」我問道 逗他,但他卻吃驚地向後退去 他繼續若有所思地說道 消瘦病 、寬闊的臂膀和已經開始變灰的鬢角 ,現在我的全部身心, ,又是一件很困難的事情 , 「我永遠都不會贊成 ,一臉驚慌地看著我,大聲說道 0 「當然是我們的孩子啦!我們應該怎 都渴望著與一 個 X 我的 , 我的內心產生了 ,我就把手搭在 個強壯的男人的 孩子要在我的 : 事 情 口 是 柔 然 地

地抛 笑了一整夜 此那天晚上我輾轉反側,難以入眠。第二天早上,我到一家俄國浴室去洗澡, 住大聲地笑了起來。他有些惱怒地盯著我,然後從賓館的走廊匆匆轉身離開。 他這種關於孩子問題的非常嚴肅的態度,真的大大超過了我幽默感的承受範圍, 她們 。但是笑歸笑,我同時又覺得很傷心,甚至有點憤怒。我想我終於徹底地 麼有些情趣高雅的男人 而 且還要跑到一 些烏煙瘴氣的地方去。可是作為女人, , 在和 一些聰明智慧的女性約會了幾次之後 我就不能這樣做 蒸騰的熱氣和 我斷斷續續 不但. 我忍不 明白了 無情 大 地

冷水的交替使用,讓我精神振奮,恢復了正常

法忍受這幫淺薄的花花公子了 然,在與查爾斯·哈利、海因里希、索德這些啟人心智、富有教養的人交往之後,我再也無 我還來不及產生一點欲望,就變得麻木不堪了。我想,這便是所謂的「智慧優勢」吧。 的要求,讓他們做什麼他們都能做出來。可是只要他們一開口說話 但與此相反的是,在可賽辛斯卡婭包廂裡遇到的那些年輕人,只要我能夠答應他們求歡 ,我便覺得非常厭 煩 ,讓

我終於堅信,即使是妖女賽克斯親臨,也無法攻破斯坦尼斯拉夫斯基那堅定不渝的防線 發動過幾次攻勢 起來,大聲說道: 個單間裡共進午餐,這讓我非常高興。我們一邊喝著伏特加和香檳,一邊談論著藝術,最後 裡來了。不過有一天,他用一輛敞篷雪橇把我帶到了一家位於鄉下的飯店,我們在飯店的 毫的迴旋餘地。從此以後,斯坦尼斯拉夫斯基在演出結束之後,就再也不敢冒險到我的房間 許多年之後,我把這件趣事講給斯坦尼斯拉夫斯基的妻子聽的時候 ,但得到的卻只是幾個甜蜜的吻,有時甚至是冰冷的、堅決的回絕 「啊,這倒很像他的為人。他對待生活一直都很嚴肅 0 ,她非常開心地笑了 後來,雖然我又 沒有絲

的那樣,至今為止 反倒讓我覺得備受煎熬 我經常聽別人說,進入演藝界的女孩子,會遇到很多可怕的危險。然而 ,在我的藝術生涯中,一切都恰恰相反。我的崇拜者對我的敬畏和尊敬 正像讀者看 到

群的 到 夠鼓舞俄國的知識青年,我將感到無比的幸福和自豪,因為世界上還沒有哪個地方的學生 , 發洩著對我的經紀人的怨氣。我站在雪橇上對他們發表了講話,我說 ?學生擋住了我的去路 因為我的演出票價太高 對莫斯科的訪問結束以後,我又到基輔作了短暫的訪問演出 , 讓我向他們做出承諾 ,他們根本負擔不起 。當我離開劇院以後 舉行一 次表演 0 在劇院前面的 , 並且 ,他們仍然留 , 要讓 如果我的藝術能 他們也能 廣場上,成 在廣 場

能夠像俄國的學生這樣關心理想和藝術

行了一場艱難的決鬥一樣。 時間很短 7 人贊成我 並且開始穿著古希臘服裝表演舞蹈,有些芭蕾舞演員甚至走得更遠,他們開始不穿舞鞋 在離開之前,我簽定了一分合同 [於需要履行原定的合同 , 但是卻對我產生了很大的影響。針對我的藝術追求,他們展開了激烈的爭論 ,有的人反對我,對於堅定的芭蕾舞迷和熱心支持鄧肯舞蹈的人來說 就是從那個時候開始,俄國的芭蕾舞開始使用蕭邦和舒曼的 ,到柏林去做訪問演出,我對俄國的第一次訪問很快就結 春季過後再回到俄國來演出。儘管這次俄國之行的 ,就好像進 , 有 束

和舞襪進行表演

10 我的學校

將這個計劃告訴了我的母親和姐姐伊麗莎白,她們同樣也表示贊成。我們立即著手去為我們 到了一幢剛剛完工的別墅,就位於格呂內瓦爾德的特拉登街上。我們將它買了下來 未來的學校找房子,動作非常迅速,就像我們做其他的事情一樣。不到一個星期,我們就找 回到柏林之後,我決定創辦我醞釀已久的學校。我不想再耽擱了,必須要馬上動手。我

羅比亞創作的浮雕像,和多那太羅創作的兒童舞蹈塑像;在臥室裡,用藍白兩色的嬰兒像做 雄亞馬孫的巨幅畫像,比真人還大一倍;在寬敞的練舞廳裡 別墅佈置成一個名副其實的兒童樂園 四十張小床,每張床上都掛著用白色細布做成的床簾,用藍色的緞帶拴著。我們開始動手將 我們的行為就像《格林童話》中的人物一樣,在威爾特梅爾的商店裡,我們真的購買了 在中央大廳的牆壁上,掛著一張希臘神話中的女英 ,有義大利雕塑家盧卡・德拉

裝

飾

聖母

瑪利亞抱著聖嬰的畫像

,

也是藍白兩色的

,

畫像的

四周

環繞著用鮮花

編織的花

環 這 幅畫像也是德拉 . 羅比亞的作品

陶 象 像 像 0 其中 有的 我們 多那太羅創作的一組兒童群舞雕像,以及英國畫家岡斯保羅筆下的跳舞兒童畫像等 也包括希臘花瓶上跳舞的兒童形象,還有希臘塔納格拉和皮奧西亞等地出土 還 則是圖 將 些表現兒童形象的藝術品佈置在了學校裡 書裡的 畫像, 因為它們都是不同時代的畫家和雕塑家心目中理 ,有些是跳 舞的兒童的浮雕 想的 兒童 的 小 和 型 形 塑

等

生, 姐 心 知不覺之間 妹 情和優雅舞姿 將來要置身於這些藝術形象之間 所有這些藝術品中表現的兒童形象 樣 , 又像是不同時代的兒童跨越了時間的界限 對這些塑像進行模仿 0 她們會變得越來越美麗 ,在她們的臉上,在每 ,進行生活和學習,那麼他們成長的過 ,從他們那天真無邪的形體和舞姿來看 ,這將是她們的第一步 , 手牽手地走到了一 個動作中 邁向新舞蹈藝術的第 ,都表現出 起 程中 0 我們 就像 相 一 肯定在 學校的學 的 是兄弟 歡 樂

代的 親 0 斯巴達 這些製作精細的塑像 在我 的 舞 即 蹈學校裡 使是女子, 我還放置了一 , 也都必須接受嚴格的體操訓 表現的是在年度比賽中獲獎的少女們 些正在跳舞 ` 奔跑 練 和跳 這樣她們才能成為英雄 躍 的斯巴達少女塑像 , 她們紗巾飄舞 戰 , 衣角飛 士的 在 1 古

步

這些日常的練習,它的本質就是根據身體發育的每一種狀態

,

盡可能地將它演化成

種

能真正的 能感受到這種神秘和諧的力量。 ,手拉 將逐漸地對這些少女形象產生一 獲得美 .著手,在雅典娜節上翩翩起舞 我堅信 種親近感,肯定會長得越來越像她們 。她們完美地代表了我們所追求的目標 ,人們只有喚醒自己內心深處對於美的追求 , 並且會每天都 0 我們學校的 才有]

訓練應該在某種程度上,和她們內心的意願保持一致,讓她們充滿熱情,而且非常迫切 要完成這些訓練 ,這個目的就是, 達到我所追求的那種和諧意境,她們每天都必須完成一定量的訓練任務。但是這些 0 每一種訓練其實不單單是達到某種目的的手段,而且它本身就應該是 讓日常生活變得越來越完美和快樂 地 種 想

存在,它只應該作為 身就是他們的目的 發揮出最大的能量 到充分的發育 就是循序漸進 表現身體的和諧 操 是一 切形體訓 , 這就是體操教師的責任。接下來,才能進行舞蹈教育。只有身體 要根據身體發育的特點進行引導,要努力地開發出身體的潛能 , 而是要透過身體的和諧舞姿 ,才能將舞蹈精神注入體內。對於體操運動員來說 但對舞蹈演員來說,它只不過是一種手段。所以舞蹈者應該忘掉身體 種和諧匀稱的工具存在,身體的 :練的基礎,需要為身體提供充足的空氣和陽光。 , 來表現內心的情感和 動作不能像體操表演 思想 ,身體的 練體 操最 樣 運 並使身體 動與培養本 和諧發育並 重要的 僅僅用來 點 的

著簡單的音樂節拍 完美的表達工具 旋律輕輕地跳 的音樂韻律快步地行走;再然後才是按照特定的節拍跑步,先是慢跑,最後試著根據某一 剛健有力 這些練習 經過 , 。透過這一系列的訓練,學生們可以學習音樂音階的各種音符, 這些基礎的形體訓練之後,才能開始學習舞蹈。 最基礎的 來練習一 種用來表現和諧 是 此 些簡單的行進步伐 鍛 煉肌肉的簡單 ` 並且與自然相統 一動作 ,步伐要緩慢而有節奏;然後 , 它的 目的是讓肌 的 T. 學習舞蹈的第 具 肉變得既柔韌 然後再學習 再 步

和

著複

雜 和

段

就

靈活又

者

是

這些

訓

練還只算是他們學習的

一部分

0

在嬉戲玩耍的時候

,

在

操場

蓮 天

動 崩

的

胡 使 無

直到有

她們

不同體系之間充當具有微妙作

的

蹈動作音階的音符。

所以

,這些音符可以在不同結構

候

在 但

樹 何

林裡散步的時候

,

這些孩子們都應該穿著寬大隨意的薄紗舞衣

學會如

輕

鬆自如地用動作來表達自己的感情

,

就像別人能夠用語言或歌聲來表達自

己的感

樣

動 所有部位都訓練有素 義 知到的 她們 玉樹 她們 神 臨風 的學習和觀察不應該只限於藝術形式,還應該學習自然界的各種動作 秘意志 要學會 觀 飛鳥展 察每 Œ 是這種 柔韌靈活 翅 個動作的特別之處 、樹葉 神 秘的意志 飄落 所以能夠與自然的旋律協調 ,她們都應該從這些自然現象中 引導著她們去探究大自然的秘密 0 她們應該感受到自己心靈中 致, 與大自然一 發掘 那 由 出 於她 種 某 起放歌 別 種 重 無法 要的 身體 風 吹雲 的 威

頭 他事情 業停滯 他作對:先是堅持去希臘待了一年 些魯莽和草率。我的經紀人氣得快瘋了,他一直策劃著讓我作環球巡迴演出 的普通人。當然,學校建得太突然,沒有資金,沒有籌劃,沒有周密的組織工作,看上去有 舞蹈學校 我們在幾家大報上刊登了招生廣告,說伊薩多拉‧鄧肯為天資聰穎的孩子,開辦了一所 ,還要招收並培養一些他認為絕對沒有什麼前途的孩子。不過這件事與我們所做的其 倒是表現出了相同的特點 ,目的是將她們培養成我的信徒,希望她們能夠把我的舞蹈藝術 都是出自一種不切實際、不合時宜、心血來潮的怪念 他認為這完全是浪費時間;現在我又完全讓自己的事 ,傳播給成千上萬 ,而我卻老是和

校址定在了德國 將所有的物力、財力都集中在建造舞蹈學校上面。我把德國視為哲學和文化的中心,因此把 在山上的美麗的廢墟。現在 從那之後,科帕諾斯的聖殿,先後被幾個希臘革命派別當成了堡壘,最後變成了一個永遠留 能性變得越來越低。建造阿伽門農聖殿的費用也大得驚人,最後我不得不打消了這個念頭 大,幾乎成了一個填不滿的無底洞,這讓我不堪重負,隨著時間一周周地過去,找到水的可 時 雷蒙德從科帕諾斯也傳來了令人越來越吃驚的消息 ,它仍然矗立在那裡,將來或許還有將它建成的可能吧!我決定 打井的投入變得越來越

成群的孩子們前來報名,記得有一天我演完日場戲回來的時候,發現街道上擠滿了前來

報名的孩子和他們的父母 0 馬車夫回頭對我說:「 有個瘋女人在報紙上刊登了一 條消息 ,所

以就來了這麼多的孩子。 那 個 「瘋女人」就是我 ,當時我們並不懂如何挑選好苗子,我只是急切地想要填滿格呂

笑容和漂亮的大眼睛,便將他們留下了。我根本就沒有問問自己,這些孩子將來是否能夠成 內瓦爾德的那四十張小床,因此我在挑選孩子時也沒有過多地去計較,只要他們擁有可愛的

不哼 開 光移到了他的臉上,這兩張臉長得非常相像,也許這正是他表情詭秘、行色匆匆的 子,他好像非常匆忙的樣子,似乎想不等我回答就走掉一樣。我看了一下孩子的臉 且從此以後就再也沒有露過 往常一樣 了我賓館的會客廳 看 例 如 裡面有一雙亮閃閃的大眼睛正在看著我 ,我根本沒有考慮將來會怎麼樣,便答應他留下這個孩子。那個人馬上就走了 我還從來沒有見過這麼安靜的孩子。這位紳士模樣的先生問我,能否收留這個 我在漢堡的時候,有一天有個頭戴高禮帽、身穿燕尾服、披著披風的男子 ,他的手裡抱著一個用長圍巾包著的包裹 那是個差不多四個月大的女孩 。他將包裹放在了桌子上,我打 原因 ,又把目 她 走進 0 孩 而 龃 聲

這個孩子正在發高燒 這個 孩子就像個 玩具娃娃似的 是嚴重的扁桃腺炎。後來,到了格呂內瓦爾德以後,我們請了兩位 ,被他扔到了我的手上,在漢堡到柏林的火車上, 我發現

面

險 護士和一位醫術高超的醫生 霍法醫生對我辦學的想法非常支持 著名的外科醫生霍法 ,願意免費為我的學校的老師和學生治病 ,經過三個星期的搶救 ,才讓她脫離危

遠都無法 料孩子們的 童 得驚人, 花費的精力要多得多。」霍法醫生是一位造福人類的大善人,他給別人治病的時候,收費高 。將來你就會明白,你要盡心盡力地讓她們活下去,與教她們如何跳舞相比,你在這方面 所有的費用全由他自己承擔。我的學校一成立,他就自告奮勇來做我們的 紅紅的臉膛上總是掛著和善的微笑,所有的孩子也都和我一樣 霍法醫生經常對我說:「您這裡不像是學校,倒像是一所醫院。這些孩子大都患有遺傳 讓這些孩子,在以後長得那麼健康和漂亮。霍法醫生身材高大, 但他將得來的錢全都捐了出來,在柏林的郊外建了一家醫院,用來救助貧苦的兒 健康 ,保障學校的醫療衛生條件。說真的 ,如果不是他堅持不懈的 ,非常喜歡他 體格健壯 幫助我 醫生, 儀表堂 負責照 我永

並 間 步 取 我的經紀人不斷地告誡我,有人剽竊了我的舞蹈傑作,正在倫敦以及其他的地方上演 每天從早五點到晚七點這段時間 ,選孩子、籌建學校、開課以及安排孩子們的日常學習和生活,占去了我的全部時 成功 他們正在大發不義之財 0 我都在教這些孩子跳舞 但是,我還是無動於衷,說什麼也不願意離開柏林

飲食。他認為 孩子們的進步很快 ,不管如何教育孩子,都有必要讓她們補充新鮮的蔬菜和足夠的水果,但肉卻 我相信 她們身體能夠保持健康 全都得益於霍法醫生制定的合理

是堅決不能吃的

穿著便鞋,除了小巧的白色圖尼克外,從來沒有穿過其他的衣服。可以說,我的觀眾是懷著 聖潔的伊薩多拉」 每當演日場的時候 那時 候 , 我在柏林也算是名聲顯赫了,人們對我的歡迎程度簡直是難以置信 , ,我都能看到把病人抬進劇場的可笑事情。演出時 有人甚至傳出這樣的謠言,只要將病人抬進我的劇院 ,我依然赤著腳 , 就能 我被稱為 不治而

車 把我拉到了著名的勝利大道,然後讓我在大道的中央對著他們發表演講。於是我就站在 有一天晚上,當我演出回來時,一群學生們將馬從馬車上卸了下來,然後他們自己拉著

種絕對的宗教狂熱來看我的演出的

0

敞篷馬車上

當時還沒有汽車,對學生們說出了這樣的話

果你們真的準備好了為藝術獻身,那麼就應該在今天晚上拿起石頭,把這些塑像全都毀掉 這座城市的中心,出現如此可怕的暴行呢?看看這些雕像吧!你們都是學習藝術的學生,如 再也沒有什麼藝術能夠比雕塑更偉大了。可是,熱愛藝術的各位,你們怎麼能夠容忍 !

我說的去做 學生們全都擁護我的觀點,紛紛大聲表示贊同 把柏林城裡德國皇帝那些可怕的雕像, , 如果不是警察趕來的話 全都砸個稀巴爛 , 他們肯定會按

藝術?它們能算是藝術嗎?不!它們只是德國皇帝的幽靈。

// 愛的結晶

且帶著滿臉的怒氣 覺,我覺得那個人就在那裡。演出結束之後,果然有一位英俊的男子走進了我的化粧室,而 位特殊的人物,正坐在前排觀看我的演出。我並沒有去看,也不知道他會是誰,但是憑著直 去注意觀眾 九〇五年的一個晚上,我正在柏林表演舞蹈。雖然與平時一樣,我在跳舞時從來都不 他們總是將我當作能夠代表全人類的天神,但在那天晚上,我卻預感到有

呢?您又是從哪裡弄到的我的佈景呢?」 您真是了不起啊!」他讚歎道,「演出太精彩了!可是,您為什麼要剽竊我的思想

候起 ,我就一直用它作為自己跳舞的背景!」 您在說什麼呀?這是我自己的藍色幕簾 , 五歲的時候我就發明出來了,而且從那個時

的人!您活生生地再現了我所有的夢想。

不!這是我的佈景,是我的構想!不過,您恰好就是我想像中的在這種佈景前面跳舞

「可您究竟是誰呀?」

於是,從他口中吐出了這樣一句美妙的話:

「我是埃倫·泰瑞的兒子。」

埃倫·泰瑞?我心目中最完美的那個女人?埃倫·泰瑞!……

啊,請您務必賞光,到我們家吃頓晚飯。」母親毫無戒心地對他說道,「既然您對伊

薩多拉的藝術如此感興趣,那您必須要到我們家吃晚飯。」

於是,克雷格就到了我們家吃晚飯。

他非常激動,要向我闡述他對於藝術的全部想法,以及他自己的遠大志向……

我對此也很感興趣。

個人,克雷格還在講著他的藝術,手舞足蹈,喜形於色。 不過,母親和其他人全都聽得索然無味,一個個都找藉口睡覺去了,最後就剩下我們兩

講著講著,他突然說道:

了!是我發現了你,創造了你,你屬於我的佈景!」 你在這裡幹什麼?你是一位偉大的藝術家,卻生活在這樣的家庭?唉,真是太荒唐

指 尖,以及兩根像猿猴一樣的大拇指,才能讓人感受到他的力量。他常常笑著說那是殺人的拇 光芒。他給人這樣一種印象 的觀眾所熟知) 顯得很敏感。他兒時的照片上是一頭金色的卷髮(埃倫・泰瑞那個金髮的孩子,早就為倫敦 母親還要嬌弱些。雖然身材高大,但他的身上卻有帶著些女人氣 克雷格身材高大,他的面孔很像他那美麗的母親,不過他的五官看起來,卻顯得比他的 親愛的,很容易就可以掐死你!」 ,現在看上去有些發黑了。 —細膩,甚至如同女人一樣嬌弱。只有那雙大手、粗大的指 他的眼睛高度近視,在鏡片後面閃著一 ,尤其是他的嘴唇 種金屬 薄薄的 的

牽著我的手 我就 像 我們 個被催眠的人,任憑他將我的斗篷 起飛奔下樓,來到了大街上,然後他用標準的德語叫了一 ,披在了我小巧的白色圖尼克舞衣外面 輛出租馬車 他

「我和我夫人要去波茨坦。」

啡。 分我們才到達目的地,然後在一家剛剛開門營業的小旅館前面停了下來,進去喝了一杯咖 當太陽升起時 好幾輛馬車都拒載了,但是最後我們還是雇到了一輛,於是我們就去了波茨坦。 ,我們又動身返回了柏林 黎明時

母親 以十分理解的態度接待了我們 只好去找我的 [到柏林時 ,大約是上午九點鐘 個朋友 為我們準備了早餐 他名叫埃爾西 ,我們就想: 德 . 「下一步該怎麼辦呢?」 布魯蓋爾 煎雞蛋和咖啡, 0 布魯蓋爾是波希米亞人 又讓我在她的臥室裡 我們不能回去見 她

傍晚 休息。我昏昏沉沉地睡 了過去,一 覺就睡到了

對一個如此才華橫溢的 打蠟地板 是人造的玫瑰葉子 頂層。裡面鋪著黑色的 室位於柏林一座高樓的 之火猛地燃燒起來,一 美男子,我內心的愛情 他的工作室,他的工作 ,上面到處都 面

克雷格將我帶到了

鄧肯劇照 3

妹 的氣質 待發的狀態,現在一下子找到了爆發的機會。在克雷格的身上,我發現了一種與我息息相 下子撲進了他的懷裡。我性情中那種撩人心魄的欲望,已經潛伏了兩年之久,始終處於蓄勢 。」我甚至覺得我們的愛情之中,蘊藏著一種近乎亂倫的罪孽 ,找到了一 條與我骨肉相連的血脈 他經常對我大聲喊道: 啊, 你真是我的親姐 應

去

作室裡看到的情景:他那潔白柔軟 膀和手, 了全部的光彩,真是美不勝收,讓我眼花繚亂 我不知道其他女人是怎樣回憶自己的情人的,我想 然後再描述他的衣服 。但是我一想到他的時候 、光滑發亮的身體 , 掙脫 ,比較合乎常理的應該止於頭部 , 我頭腦中便閃現出那天晚上在他 了衣服的束縛 , 在我眼前閃現出 、肩

在 到了我的伴侶、我的愛人、我自己 貌不僅讓我雙眼迷離,而且我的全部身心,也都被他的美貌所吸引, 個樣子。克雷格看上去不像是人間的男子, 身材高大、軀體潔白的一個人。海辛圖斯 費德魯斯》 起了 ,月亮女神當初用他那閃閃發光的眼睛看到恩底彌翁時,恩底彌翁想必也是那樣的 就像兩堆火焰遇到了一起,我們兩個人合在一起 中所提到的那個不可思議的人一樣,兩個人共用一個靈 因為我們不是兩個人, 、那西索斯以及勇敢智慧的珀修斯,也一定都是這 倒更像是英國藝術家布萊克筆下的天使 ,便燃起了一片熊 而是一 與他擁抱在 魂 個人 , 就像柏拉圖在 熊 大火 一起 他的 我找 融化

靈的陶醉而發生變化,世俗的狂熱戀情,已經化作熾熱的烈焰,纏綿交織,向著天堂升騰而 這不是一個男青年向一個姑娘求愛,而是兩個孿生靈魂的結合。肉體的軀殼已經隨著心

魂 , 為什麼沒能找到一個出口 這樣的歡樂是如此的完美 就像布萊克的天使一樣,穿過我們地球的雲層 我真希望能夠從中得到永恆 0 啊 那天晚上 我 , 飛到另外一 那燃燒的

個天堂去?

魔力

不是那樣的本性,他寧願在得到充分的滿足之前便抽身而去,將火熱的激情轉化為他的 他的愛充滿了年輕的活力和勃勃的生機 ,但他既不是那種沉湎於肉欲無法自拔的人 ,也

帳 鄧肯小姐患上了嚴重的扁桃腺炎 睡在地板上。他身無分文,我也不敢回家要錢。我在那裡住了兩個星期, 了什麼事。但是,還有幾家報紙非常聰明地,在報紙上刊登了這樣一條消息,說伊薩 己的寶貝女兒。我的經紀人也正因為我的失蹤而著急發瘋。很多觀眾都走了 口 在他的工作室裡,既沒有睡床,也沒有安樂椅,甚至連飯都吃不上。那天晚上,我們就]憐的媽媽四處尋找,跑遍了所有的警察局和大使館,她說有個卑鄙的傢伙 人送到房間裡。人家來送餐時,我就躲到陽臺上,等人走了才爬出來和他 到吃飯時 ,沒人知道發生 起 拐跑了自 吃 他就賒

是覺得有點累,因為好幾天來,我一直都睡在硬地板上,而且只能吃他從熟食店買來的那些 兩個星期以後 ,我們才一起回到了母親的住處。說實在的,儘管我一直都很狂 熱 但還

東西 當母親看到戈登・克雷格時 她對克雷格的仇恨,簡直到了 或是等天黑以後 ,我們才能偷偷上街買點東西吃 立刻怒吼道 滾!該死的惡棍

,給我滾出去!」

頂點

光,所有的房門都能夠打開和關上。 基;如果沒有他,我們仍然會停留在舊的現實主義佈景中 電 東西都有所啟發。如果沒有他,我們就永遠不會有萊因哈特、雅克.科波 上的實踐活動,總是在舞臺的地方編織自己的夢想,但他的夢想卻對現在舞臺上所有美好的 他的思想甚至影響了當時世界上所有的戲劇舞臺 克雷格是我們這個時代最了不起的天才之一,他就像雪萊,渾身上下都發出了火光和閃 0 是的 ,他從來沒有積極地參加過舞臺 每一片樹葉都在樹上閃閃發 、斯坦尼斯拉夫斯

斯的博學的大祭司一樣 的火花。與他在大街上的 晚都處於亢奮狀態。從早晨起來喝第一杯咖啡開始 克雷格是一個出色的夥伴。他是我所認識的那類為數極少的人裡的一個 次普普通通的散步 , 感覺也像是在尼羅河邊 ,他的想像力便被點燃 ,陪伴著古埃及底比 , 開始迸發出智慧 ,這類人從早到

那些嚇人的現代德國建築 然後開始飽蘸激情地為它畫速寫 也許因為他的眼睛高度近視,走路的時候,他會突然停下來,拿出鉛筆和一疊紙 比如一座很新的所謂「新藝術實踐」公寓,來解釋它有多麼美 ,但最後畫出來的速寫 ,卻像埃及的鄧德拉赫神 廟 ,望著

完全沉浸在隨之而來的另外一種情緒中 刻也不會覺得寂寞。 在路上遇到一 棵樹 有時 ` 隻鳥或是一 他處於一 個孩子,他都會因此 種極度歡喜的折磨中 整個心情的天空突然黑暗下來,內心充滿了恐懼 , 而激動萬分。 有時則會走向另外一 和他待 在 個極端 起,你

好像連生命的氣息都被抽空了 只剩下無盡的痛苦充溢其中

生的人去繪製完美佈景 的學校 佈景,但最重要的還是活生生的人啊,因為一切都是從人的心靈折射出來的 你是個天才,可是你知道嗎?我也有我的學校要管理呀。」 他在說 是的 不幸的是 ,可我還是要我的工作!」我接著說道:「你的工作當然非常重要。你的工作是繪製 「我的工作,我的工作」 在完美中行走的光輝燦爛的活生生的人,其次才是你的工作 ,隨著時間流逝 , 時 這種陰鬱的心情變得越來越常見。為什麼?主要是因為每當 ,我總是溫柔地回答:「 然後,他會一拳頭砸到桌子上: 啊,是的 ,你的工作 為這樣 。首先應該是我 個活生

我的工作!我的工作! 說:「生氣?噢,沒有!所有的女人都是該死的討厭鬼!你就是一個干擾我工作的討 上的女人本性會突然發作,然後溫柔地問他: 這樣的爭論往往從雷鳴般的吼叫聲中開始,最後在令人壓抑的沉默中結束 「噢,親愛的,我讓你生氣了嗎?」 然後 他回答 我身

夜 這就是我們的悲劇 這時 嚴重性 他會衝出門外 我一 直都等著他回來 而且這種情景經常反複出現,讓我們的生活變得越來越不和諧 , 用力地摔門而去。那摔門的巨響讓我如夢方醒 ,在他回來之前 , 我會在提心吊膽和悲傷不安中哭上 並且意識 到了問

終到了難以忍受的地步

滿激情的愛情生活之後,克雷格的天才與我的藝術靈感之間 情和諧發展 從這位天才的身上 為什麼你不能把手頭的工作停下來呢?」他經常這樣說 兩全其美 ,激發出偉大的愛情 ,結果吃盡了苦頭,這也是我的命運 ,這是我的命運;我努力讓自己的事業與他的愛 , 0 開始了一場空前激烈的戰鬥 在經過了幾個星期瘋狂的 和充

胡亂地揮舞胳膊呢?為什麼你不待在家裡為我削削鉛筆呢?」 克雷格比任何人都更欣賞我的藝術,但是他的自尊心,他那作為藝術家的妒忌心,使他

,一為什麼你總是想走上

永遠都不會將女人視為真正的藝術家

信中用嚴肅的口吻批評我說,作為資產階級社會的成員 柏林市的名流和貴族婦女組成的。當她們聽說了克雷格的事情之後,就給我寫了一封長信 是如此之差,這簡直讓她們不想再做學校的董事了 姐姐伊麗莎白已經為格呂內瓦爾德學校,組建了一個學校董事會,董事會的委員都是由 ,我這個一校之長的道德行為和觀念

事情,她們將不再擔任學校的董事,不過她們還是挺信任你的姐姐伊麗莎白的 哭著說道:「請不要以為我在這封討厭的信上簽了字。至於其他的女士,那也是毫無辦法的 裡時 ,她有點怯生生地望著我,突然放聲大哭,然後將信扔到了地上,一下將我抱進懷裡 大家推舉大銀行家孟德爾頌的太太來將這封信交給我。當她帶著那封嚇人的信來到我這

現在伊麗莎白也有自己的想法,但是並沒有公開。現在,我終於清楚了這些貴婦的原

則 : 會的大廳 只要你不聲張 ,作了一 場專門關於舞蹈的演講, ,那麼什麼事情都好辦!這些女人一下子激起了我的義憤 指出舞蹈是一種追求自由的藝術 0 , 最後 我利用愛樂協

的 自己體力和健康的條件下生下了孩子,可是最後 能和這樣的男人結婚呢?如果她覺得他是這種人。那她為什麼要嫁給他呢?我認為,忠誠和 互相信任是婚姻的首要條件。不論如何 人覺得自己的男人卑鄙無恥,以至於一旦發生爭吵之後,就連自己的孩子都不管,她又怎麼 名字。這一點對他們的聲譽和財富,沒有絲毫的影響。撇開這一點不談,我想:如果一個女 到了婦女問題,說只要女人願意,她們就有戀愛和生孩子的權利 一年中只允許我探望孩子三次 ,也許人們會說:「孩子怎麼辦?」但是,我可以說出許多非婚出生的傑出人物的 如果是這樣的話 ,我認為 , ,這個男人卻依據法律說這個孩子是屬 作為一個自食其力的女人,如果我 ,那麼我乾脆就不生這個孩子了

在犧牲

他

需在乎他對我們有什麼樣的看法。 來這個孩子將怎麼看我們?」這位作家回答說:「如果我們的孩子是這樣的話,那我們就無 美國有 一位非常聰明的作家,他的情婦問他:「如果我們不結婚就生下了孩子,那麼將

該做好承擔 何 一個有頭腦的 切後果的 準備 女人 ,如果她在讀了婚約之後,依然決定締結婚姻的話 ,那麼她就

這次演講引發了巨大的回響。有一半觀眾贊同我的觀點,另一半卻連聲噓我下臺

, 並且

應

開了有趣的討論,這次討論比今天的婦女運 將自己手頭能找到的東西 支持我的 一半人留了下來。針對婦女的權利和她們所遭受的不公正待遇 ,全都扔到了舞臺上。最後,反對我的一半人都離開了大 動可要激進得多了 , 我們興致勃勃地 我與

說 難 不樂,不管什麼都無法讓她振作精神 個地方輪流住。我的母親經歷了貧窮和災難,曾經以非凡的勇氣和毅力,擔當起了所有的 無法像承受貧窮一樣來面對富貴。她的性格變得更加不穩定,實際上,她經常感到悶悶 但從那個時候開始 我繼續在維多利亞大街上的公寓裡住著 ,她覺得生活沒有意義了。這可能與她的愛爾蘭血統有關,也就 ,而伊麗莎白則搬出去住進了學校。母親在這兩

是 磨

果碰巧飯店裡有蝦 如 季節,她就會一個勁地數落這個國家的不是 食物什麼的 自從我們 ,我們問她:「媽媽,您想吃點什麼?」她總是說:「來點蝦吧!」如果並非產蝦的 離開 總之,無論什麼東西都比不上美國。我們帶她去柏林最好的 ,她也會抱怨,說舊金山的蝦可比這裡的蝦強多了。 祖國以後 她第 一次開始想念美國 怎麼連蝦都沒有?然後她便什麼都不吃。如 0 她說這裡的東西都不如美國的好 飯店 想讓 她 , 比

子。 開始變得離她越來越遠。這時她才意識到,她實際上已將自己生命中最美好的年華 多少年來 我 ,覺得 母親的性格之所以發生轉變 她將自己的全部心血都獻給了我們 , 可能是因為她以前過慣了那種恪守美德的 0 現在 ,我們都有了自己的 事 業 都用在 個 個 H

都會有的想法 了我們的身上,而她自己則變得一無所有。我想,這是很多母親 她的情緒變得越來越不穩定,她一直說要回美國老家去,不久之後,她真的 尤其是美國的母親

就已產生的夢想,現在已經變成了現實,那麼也只好繼續堅持下去了 我找到了自己所需要的全部東西,那我也就沒必要成立這所學校了。可是,既然我童年時期 我早幾個月遇到克雷格的話,可能就不會有什麼別墅,也不會有什麼學校了。在他的身上, 我一直掛念著格呂內瓦爾德別墅的學校和那四十張小床,命運真是令人難以捉摸!如果

樣的金髮小女孩,她用自己特有的神奇嗓音對我說道:「伊薩多拉,愛吧,愛吧…… 在了我的面前,就如同她在《伊摩堅尼亞》 不久,我確定無疑地發現,我懷孕了。我夢見埃倫・泰瑞穿著一件閃著亮光的長袍出現 中所穿的一樣,手裡還牽著 一個與她長得 一模

孩子,她將會到來,帶給我歡樂和憂傷!歡樂和憂傷!生和死!這就是生命之舞的旋 從那一刻起,我明白將會有什麼事情,發生在這個虛無的沒有光明的世界 就是那個

恩底 彌翁相愛 聖的 信息在我的體內唱歌,我一如既往地在公眾面前表演舞蹈 ,在學校教舞 , 與我的

可憐的克雷格坐立不安,情緒煩躁,悶悶不樂。他經常大聲喊叫:「我的工作!我的工

安慰,這種夢境後來又出現了兩次 我的工作!」殘酷的命運之神總是與藝術作對,但是我在夢中從埃倫 泰瑞那裡得到了

我才恍然大悟 在街上,大步流星,臉上洋溢著一種聰明智慧而又幸福的表情。我真是驚奇不已,我從來沒 的是,年輕女人的黑色卷髮上都罩著一頂學生帽,像男孩子一樣,她們自由自在地一個人走 有見過這麼美麗的姑娘。後來有人對我說,這是世界上第一個婦女擁有選舉權的國家,這時 春天到了,我簽訂了到丹麥、瑞典和德國去演出的合同 。在哥本哈根,最令我覺得奇怪

我必須參加這次巡迴演出,因為學校的經費已告罄,我幾乎花光了自己所有的積蓄

經沒有多少錢了

是一 的 體 的身體設計的,它的目的是讓肌肉變得發達,完全沒有考慮到人體是活生生的、能夠活 不過並沒有因此變成體操的熱心支持者。在我看來,瑞典的體操運動,似乎只是為靜止不動 上,她們在我的馬車旁邊又蹦又跳,一看見我,她們就樂壞了。我參觀了她們的體操 , 而沒有將它當成一個充滿了能量的能動體 種錯誤的身體素質教育體制 他們認為肌肉只不過是機體的框架,卻沒有認識到它是從不停息的生長源泉 在斯德哥爾摩 , 觀眾非常熱情 ,因為它並沒有考慮到人的想像力,只是將身體當做一 。演出結束以後,體操學校的女孩子們送我回賓館 瑞典體操 學校 ,一路 個物 動

對於我的話並沒有多麼深刻的理解 我參觀了那些體操學校 ,並盡力將這些道理講給學生們聽 0 但正如我預料的那樣

,

她

蹈 了德國 留了一個位子,但他就是不肯來。在斯德哥爾摩成功地演出了一段時間後 因為我非常崇拜他。但他的回信裡卻說自己任何地方都不會去 在 斯 0 在船上,我生了一場大病,覺得應該暫停一切巡迴演出。我渴望一 京德哥 爾摩 時 ,我向著名劇作家斯特林堡發出了一封邀請信,請他來觀看我的 他憎恨人類 ,我們從水路回到 個人待著 0 我為 想要 舞 他

那裡 看 首先,我去了荷蘭的海牙,然後又從那裡去了北海邊上一 ,我租了一幢位於沙丘裡的別墅,名字叫「瑪利亞」 六月份 簡單地看了一下我的學校後 , 我突然產生了一個強烈的願望 個名叫諾德威克的小村莊 去海 邊看 0 在

離開人們關注的目光,越遠越好

為農婦接生的老手,因此我對自己這種做法非常滿意,現在想起來,她也只適合為農婦接 離最近的城鎮也有一百英里。我又請了一位鄉村醫生,我無知地以為 對於生孩子,我一點經驗都沒有,認為那只是一個極其自然的過程。我住進去的這幢別 ,這位鄉村醫生 是

是 個人生活。我每天都會從諾德威克走到坎德威克,然後再走回來。我一直渴望著親近大 與諾 |德威克離得最近的村子,大約有三公里的路程,名字叫坎德威克 在這裡 我完全

#

海 丘 現在 兀 周 片寂靜 個人住在諾德威克那座小小的白色別墅裡,美麗的鄉村兩側是綿延幾英里的 。在瑪利亞別墅,我從六月一直住到了八月

這期間她常在海邊跳 五百條內容的一整套練習方法,它能夠引導學生們學習,從最簡單到最複雜的一系列舞蹈動 爾德的舞蹈學校的一切事務。七月,我在日記裡寫下了各種教學計劃 。我的小侄女坦普爾,當時也在格呂內瓦爾德學校學習,她到別墅來陪我住了三個星期 與此同時 , 我 舞 直和伊麗莎白保持著頻繁的書信聯繫, 在我外出期間 , 我還創作編寫了包括 , 她負責格呂內瓦

目的 偶爾還會有可怕的風 茫茫無際的大海,一邊是高低起伏、靜謐荒涼的沙丘,真是能夠讓人產生一種少有的賞心悅 奮快樂的時刻。每天,當我往返於諾德威克和坎德威克之間的沙灘上時,一 這是大自然給予人類的可怕報復 形了,]感覺 我開始害怕和外人接觸 克雷格仍然是片刻不得安寧, 這真是讓人覺得匪夷所思 她現在變得越來越能折騰 海灘幾乎總是有風吹過 暴 , 那時的瑪利亞別墅 ,人們總是在說那些老生常談的東西,很少有人能夠瞭解孕婦的 0 0 神經越是健全,大腦就越敏感 我那美麗的大理石般的身體變軟了 總是來去匆匆。可我再也不覺得孤獨了 ,有時和風習習,有時狂風大作 漫長的不眠之夜,痛苦的分分秒秒 ,就像海上的一 艘小船 ,人也越容易感受到痛苦 , 整夜都在風 、脆弱了 我不得不頂風 邊是波濤洶湧 現在我已經有了 當然也有令人興 延伸 雨 中 顛簸 前進 了、變

敬 他已經和一位著名的女詩人結婚,他經常用一種飽含崇敬的柔情口吻,談起自己的妻子。他 我帶來了書籍和雜誌,還對我說起了最近的藝術、音樂和文學動態,來讓我振作精 大海為伴,只有沙丘和腹中的孩子,能夠緩解我的寂寞 做事條理分明,總是定期到我這裡來,即便颳風下雨也依然如故。除了他,我幾乎是獨自 神聖與尊嚴 反而露出了嘲弄的微笑,就像那位身懷未來生命的母親 我決定拒絕任何訪客 。我曾經看見一位懷孕的婦女在獨自沿街行走時 除了一位值得信賴的好朋友,他騎著自行車從海牙來看我 那個孩子好像已經迫不及待地要 ,是個極好的笑料 ,過路的人不但沒有對她表示尊 樣 神 那 與 時

拼命掙扎著逃脫。可是我又能逃到哪裡去呢?也許,應該逃到那怒吼的波濤中 情又會突然變得很沉重,覺得自己就像一隻被困在牢不可破的陷阱中的可憐的動物 生命肯定是屬我的 在海邊散步,有時候會讓我覺得,自己身上充滿了不可戰勝的勇氣和力量 ,而且只屬我自己;可是當陰霾滿天,淒冷的北海變得波濤洶湧時 去 ,覺得這個 , 總是想 ,我心

降臨到這個世界上了

沉迷於他的藝術,而我對藝術的思考卻越來越少了,只能全身心地去完成這件降臨在我頭上 何人察覺出來。儘管如此 我極力地避免這種抑鬱心情的到來,而且非常勇敢地努力去克服這種心情 人都已經離我而去。母親與我遠隔萬里,克雷格也是咫尺天涯 ,這種心情還是不時地襲來,讓我無法擺脫 0 更為糟糕的是 他總是埋頭 儘量 工作 我覺 讓 任

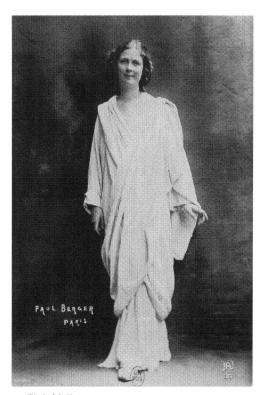

■ 鄧肯劇照 4

糊,就像一個遙遠的序幕,在為我的孩子降生譜寫前奏。一個農婦能有什麼呢?這,就是我

中尋寶

,這一切都變得非常模

所有遠大抱負的頂點

覺得伊薩多拉應該結婚 丈夫離了婚。 我親愛的媽媽 她為什麼讓我走進那個曾經讓她飽受創傷的陷阱裡去呢?每一次深思熟慮 ,為什麼不陪著我一起住在這裡呢?一切都是因為她那些可笑的偏見 她自己也曾結過婚 ,後來又發現婚姻實在難以忍受,於是便和她的 , 她 都

件讓我瘋狂、歡樂、痛苦的神的、非常嚴肅的任務,做好這

秘事情

在異國他鄉漫遊、在藝術世界我的童年時光、青春年華,我希望與絕望的不斷交替中,我經常在我的人生歷程中翻檢,經常在我的人生歷程中翻檢,

讓我更為堅定地反對結婚 年來美國報紙刊登的離婚醜聞吧!儘管如此,我認為親愛的公眾仍然熱愛他們的藝術家,在 而言更是如此。如果還有人懷疑我的觀點,那麼就請統計一下藝術家的離婚記錄 的制度,它將不可避免地,導致男女雙方走向離婚的法庭以及庸俗無聊的官司 。從那時到現在 ,我一直都覺得婚姻是一種荒謬的、使人變成奴 ,以及近十

生活中也不能離不開他們

死 友 過四個孩子,這是生活中再自然不過的事情。可是我還是感到害怕。怕什麼呢?當然不是怕 的安慰。我承認 人都是要生孩子的。可是這樣做也沒有絲毫的用處。我的祖母曾經生過八個孩子, ,也不是怕疼痛,而是一種莫名的恐懼。至於這種恐懼究竟是什麼,連我自己也說不清 我從沒有遇到過一個像她那樣有耐心、可愛又善良的人。她的到來對我而言是一 八月份 , 有 一 ,正因為如此,我也開始受到各種恐懼心理的侵襲。我曾經安慰自己說 位名叫瑪麗·奇斯特的看護來陪我一起住,後來她和我成了非常親密的 母親也生 種極大 : 女 朋

便會有一種強烈的懊悔感猛然襲上心頭。這時 次上去所要走的臺階將近一百級。我經常想起我的舞蹈,有時一想到無法從事自己的藝術 然後又翻了一個身。於是,我便眉開眼笑了 八月漸漸過去,九月到了。我的身體變得越來越笨重,瑪利亞別墅高踞在沙丘之上,每 , ,這時我就會想:什麼是藝術?藝術不就是 我就覺得體內的小生命用力地踢了 我

楚

一面反映生活中歡樂和奇蹟的朦朦朧朧的鏡子嗎?

場遊戲,代價實在是太大了,可是一想到即將出世的孩子,所有這些痛苦的念頭便都煙消雲 哪裡呢?我的聲譽又在哪裡呢?我經常不由自主地覺得非常痛苦和憂傷。與偉大生命玩的這 的臀部也覺得絲絲疼痛。我那如水中仙女奈雅德一樣的美麗身軀在哪裡呢?我的遠大志向在 實的乳房 原本漂亮的身體 ,開始變得又大又軟,而且垂了下來;靈巧的雙腳也變得笨拙 ,變得越來越臃腫 ,這一點連我自己看了都覺得不可思議 , 腳踝腫了起來;我 。我那小巧結

具。 耀,女人付出了多麼大的代價啊! 地過去了,真是痛苦難挨啊。這樣的夜晚不斷地重複著,好像沒有盡頭。為了獲得母親的榮 躺著,仍然覺得不舒服;最後只好仰面而臥。我經常會變成任由腹中的孩子擺佈的 我把雙手放在隆起的肚子上來安撫腹中的孩子。徹夜的緊張等待,一 我孤獨地躺在床上,等待著白天的到來 向左側躺著,覺得胸 個小時接 口發悶; 向右 個小時 個玩

吸引力的人, 她的名字叫凱瑟琳)從巴黎趕來看我,她說打算留在這裡陪我住上一段時間 有一天,發生了一件讓我感到非常高興的事情。我以前在巴黎認識的一個可愛的朋友 天下午,我和凱瑟琳正在喝茶,我突然覺得後腰好像被人猛擊了一下似的,接著便感 精力旺盛 ,富有朝氣 ,而且非常勇敢 。後來,她嫁給了探險家斯科特船長 她是個很有

苦的 到了 磨難便開始了 劇烈的疼痛 ,就像有人用錐子扎進了我的脊椎,想要把它們撬開 ,我這個可憐的 犧牲品,就像落入了一個強壯而又殘忍的行刑者手裡 樣 0 從那 刻起 , 痛

陣陣強烈的劇痛,不斷地襲擊著我。

痛 無形的妖魔 自己已經不是自己 回答則是 痛苦感到害怕的,因為裁判所的折磨與生孩子的痛楚相比,根本就不算什麼。 幾乎要把我的筋骨和皮肉撕裂。有人說這樣的痛苦用不了多久就可以忘記 《們常說西班牙宗教裁判所是如何如何的可怕,可凡是生過孩子的女人,都不會對那! ,只要一 毫無憐憫地、殘暴地將我抓到了他的魔爪之中,不斷地折磨我 閉上眼睛 , 而是有什麼與自己身體無關的東西在圍著我轉 ,我就能聽見自己當時發出的痛苦的呻吟聲和尖叫 樣 聲 這個 , 那 但 , 我 就好像我 可 對此 怕 陣陣絞 而 的 種

原諒的!一般的婦女需要多麼可怕的耐心,或者說需要喪失多少智慧 了,但卻始終無法做到,這真是一 。這 有種 種 觀點認為 觀 點必須得到糾正,必須予以制止。現代科技如此發達 ,女人必須承受這種可怕的折磨的 種罪過,就像醫生做手術時不用麻醉藥一 。這實在是一種空前絕後的野蠻行為的 ,無痛分娩早就應該實現 , 才能在 樣 ,絕對 瞬間忍受那 是不可

拿出一把大產鉗 這 種 可 怕的 難 ,什麼麻藥也沒用 以形容的 痛苦 持續了整整兩天兩夜 ,便完成了他的工作。 我想,也許除了被火車軋以外,恐 直到第三天早晨 那位可笑的醫生

種

殘暴的

幸

割

啊

?

孩子就應該像其他手術一樣, 怕沒有什麼能與我受的這些罪相比了。如果不能設法讓婦女們,完全擺脫這種毫無意義的 那麼我們也就沒有必要去奢談什麼「婦女運動」或「普選權運動」 無需忍受任何的痛苦 T 我堅持認為 痛

也必須找到治癒這種可怕的痛苦的良方 明教育的女人,就越覺得這種痛苦是可怕的 苦的。是的,印第安人、農民或非洲黑人生孩子時,不會像我這麼遭罪。但是,越是受過文 苦視而不見,這簡直就是犯罪。當然,也許有人會說,並不是所有女人都會遭受這麼大的痛 到底是什麼愚蠢至極的迷信,阻礙了這一目標的實現呢?人們竟然習以為常,對這些痛 ,是毫無意義的。因此即便是為了文明的婦女

些操縱科學的人,因為自私自利的和對痛苦熟視無睹,使原本可以被制止的殘暴現象仍然繼 了回報。 那個可憐的 續存在 ,無數的婦女還要繼續遭受痛苦的煎熬,我便氣得渾身發抖 是的 我沒有因為生孩子的痛苦而死 小犧牲品,也沒有死去。那麼你也許會說,當我看到孩子的那一 ,我當時的確是高興萬分。可是直到今天,每當我想起自己所受的罪 0 是的 ,我並沒有死掉,從行刑架上及時取下來的 刻 , 我已經得到 想起那

我的乳房後 棕色頭髮 啊 不過孩子真的很可愛。她真是一個奇蹟 ,就用沒有牙齒的牙床咬住了我的奶頭,吸吮著從乳房裡汩汩湧出的乳汁 這些棕色的頭髮 ,後來又變成了金色的卷髮 ,長得像丘比特一樣:湛藍 0 最神奇的是她那張 的眼 // 嘴 晴 當找到 長長的

兒咬住奶頭,乳汁從乳房中不斷湧出的時候 ,做母親的真的有一 種難以言傳的感覺!這張用

啼哭著要找奶吃的時候,我非常緊張,伸展開的四肢就像在流血,身體好像被撕裂了,但又 呢?現在我終於明白,女人這種博大的愛,真的已經超越了對男人的愛。當這個小東西嗷 力咬住奶頭的小嘴就像情人的嘴一樣,而情人的嘴反過來又會讓我們想起嬰兒 啊 作為女人,當創造了這樣的奇蹟以後,還有什麼必要再去當律師 、畫家或雕塑家

秘 達這種歡樂呢?我不是作家,根本無法找到合適的詞語來表述,可是這又有什麼可奇怪的 看到從她的小 或許是已經看到了生命的根源。這個新誕生的身體中的靈魂,用一種好像是非常成 最初的幾個星期,我經常把嬰兒抱在懷裡,一躺就是幾個小時,看著她入睡 永恆的目光,滿懷愛意地回望著我。愛,或許是一切的答案,什麼樣的語言才能 ·眼睛裡流露出的目光,我覺得自己正在接近生命的神秘邊緣 , 接近生命的 0 有時當 表 的 奥 我 藝術,又在哪裡呢?去他媽的藝術!現在我只覺得自己是神,比任何藝術家都高明的

神

無可奈何。生命,生命,生命!給我生命!啊,我的藝術在哪裡呢?我的藝術,以及其他的

克雷格想出了一個漂亮的愛爾蘭名字 常高興 我帶著孩子和好朋友瑪麗 我對伊麗莎白說 : 「她是我們最小的學生。」大家都問 · 奇斯特回到了格呂內瓦爾德。學生們看到我和我的孩子都非 迪爾德麗 ,即「愛爾蘭的愛」之意。於是,我們大 :一給她起什麼名字呀?」

呢!

煌。

面,心裡充滿了同情和理解 家便都叫她「迪爾德麗」了。 我的體力正在逐漸恢復,我經常站在被我們尊奉為女英雄的亞馬孫的那尊塑像的前 -她在生過孩子之後,再也沒能像之前那樣在戰場上重塑輝

重返俄國

裡 人去為我崇拜的偶像 不顧那些資產階級朋友的反對 茱麗葉 . 孟德爾頌是我們的鄰居 埃莉諾拉 ·杜絲表演舞蹈 ,她依然非常關心我們的學校。有一天,她請我們所有的 ,她和她那位富有的銀行家丈夫,住在一幢豪華別墅

我 出 常熱情的會晤之後,她提出邀請,請我們去佛羅倫斯,並且希望克雷格能夠幫她安排一次演 梅爾莊園》 。因此,我們決定讓克雷格負責,為埃莉諾拉即將在佛羅倫斯演出的易卜生的名劇 還有我的孩子,都乘坐著豪華列車去了佛羅倫斯 我將克雷格介紹給了埃莉諾拉。她立刻對克雷格的戲劇觀點著了迷,經過幾次彼此都非 設計舞臺佈景。我們所有人,包括埃莉諾拉 杜絲、克雷格 1 瑪麗 奇斯特 《羅 斯

在路上,由於奶水不足,我只好把早就準備好的

些食品裝在奶瓶裡來餵孩子。儘管如

此 己的用武之地 我還是非常高興。我已經讓世界上我最為崇拜的兩個人聚在了一起,克雷格從此有了自 杜絲也將擁有更適合發揮自己戲劇天才的舞臺佈景

到了 ·佛羅倫斯後 , 我們住進一家小旅館,埃莉諾拉住進了不遠處 家酒店的豪華套間

裡

常神聖的 諾拉翻譯 原話作了篡改 就是讓雙方都滿意 既不懂法語也不懂義大利語,埃莉諾拉則是一句英語也不會說。這時我才發現自己被夾在了 兩位非凡的天才之間,真是奇怪,他們兩個從一開始就似乎是相互對立的。我唯一的目的 0 ,我們開始了第一次討論,我在討論現場為克雷格和埃莉諾拉做翻譯,因為克雷格 ,把埃莉諾拉的命令原汁原味地向克雷格轉述,那這次演出肯定要流產 我希望這次偉大的演出能夠獲得成功,如果我把克雷格說的話原封不動地向 。但願他們能夠諒解我在翻譯過程中 ,讓他們都感到高興 。這個目的總算達到了一 ,編造的一些謊言 不過我在翻譯時 , 因為說謊 的 對他們 目的是非 的

小路 頭有 像高聳入雲 具,呈現出古舊的風格,可是克雷格卻喜歡將它搞成埃及神廟的內部裝修風格 扇巨大的方形窗子 直通到一個院落裡 羅斯梅爾莊園》 ,四周的牆壁又像被無限延伸了。只有一點與埃及神廟不同 0 0 的第一幕裡,我覺得易卜生筆下的客廳 但是,克雷格卻想要將這扇窗戶變成十米寬、十二米高 按照易卜生的描述 , 這扇窗戶正對著 一條兩邊長著古樹的 ,應該擺放著舒適的家 那就是客廳的最 天花板好 ,窗戶外 路

,

正對著五彩繽紛的風景,由黃色、 紅色和綠色組成 ,就像摩洛哥的風光。所以

看 這都不像是一 個舊式的院落

克雷格聽了以後暴跳如雷,用英語喊道:「告訴她,我不想讓一個老娘對我的工作指手 埃莉諾拉有些不滿,說道:「我覺得這應該是個小窗戶,不可能是個大窗戶。」

意 0

畫腳!」

我很謹慎地向埃莉諾拉這樣翻譯道:「他說他非常欽佩您的意見,將盡力使您滿

說 你是個了不起的天才,她不會干涉你的工作,你完全可以按照自己的想法去做 然後轉過身,我又很策略地將埃莉諾拉的反對意見翻譯給克雷格:「埃莉諾拉 類似的對話有時會持續幾個小時。有許多次,我不得不一邊給孩子餵奶,一邊參與他們 杜絲

杜絲表演 樣經常會錯過為孩子餵奶的時間,我覺得非常痛苦。當時我的身體很累,健康狀況每況愈 的談話,以便隨時充當「和事佬」。我向那兩位藝術家解釋著他們從來都沒有說過的話,這 這些惱人的談話,使我在產後康復期間變得痛苦不堪,可是一想到克雷格為埃莉諾拉 《羅斯 梅爾莊園》 設計佈景 ,將會成為一段藝術史上的佳話,我便覺得自己就算做

克雷格埋頭於劇院的工作,他的面前擺放著十幾大桶顏料,手裡拿著一把大刷子,親自

出

|再大的犧牲也值

吃 連吃飯都不離開。如果不是我每天中午給他帶去一籃子午飯的話,他甚至可能什麼東西都不 叫喊著,一邊用畫筆蘸好顏料,爬上顫巍巍的梯子去塗抹。他部分白天黑夜地泡在劇院裡 畫匠們在舞臺上跑來跑去,執行著克雷格的命令。克雷格頂著一頭長髮,一 布縫起來用 去畫背景 , 他找不到能明白他意圖的義大利畫師,也沒有合適的畫布,於是他決定把粗麻 個義大利合唱團的老太太坐在舞臺上,縫了好幾天的粗麻布 邊大聲地朝他們 年輕的義大利

我就坐火車走 他曾經下過一 道這樣的命令:「不許埃莉諾拉進劇院 ,別讓她到這兒來。 如果她來

I

鮮花,可以讓她的情緒平靜下來。 因此而生氣。為此 但埃莉諾拉卻很想去看看佈景畫得怎麼樣了,我的任務就是既不讓她去劇院 ,我常常領著她在花園裡長久的散步 花園裡那些可愛的雕像和漂亮的 , 又不讓她

路, 專挑 看作「蠢才」 女子,倒更像是義大利詩人彼特拉克或但丁筆下那些下凡的仙女。所有的人都會給我們 他們用 小路走 我永遠都不會忘記,埃莉諾拉在花園裡散步時,那種非凡的神態。她一點也不像人間的 好避開眾人的目光。 種既尊敬又好奇的目光盯著我們,但是埃莉諾拉不喜歡被眾人盯著的感覺 ,而且經常在講話時 她並不像我那樣對可憐的窮人富有愛心 ,表現出這種鄙夷的神情 。這主要是因為她那過度敏感的 她把大多數 , 她 讓

性格

而並非其他原因

她認為公眾對她過於挑剔

0

但是,當埃莉諾拉與人單獨相處的時

候 , 卻沒有 人能比她更富有同情心、更善良了

髮隨風飄拂 任何人的臉上或是任何藝術傑作上,看到過比這更美好 莉諾拉那優美的頭部 我永遠都不會忘記 她的眼神總是那麼憂鬱,但當她充滿激情時,便容光煥發、光彩照人,我從來沒有在 (其中也夾雜著幾根灰絲);她那充滿智慧的前額和一雙神奇的眼睛 ,和她一起在花園中散步時的情景。那一棵棵挺拔的白楊樹,還有埃 每當我們兩個獨處時,埃莉諾拉便會摘下帽子,任由 更快樂的表情 一頭烏黑的長 ,讓 我終

飯的 什麼事情都要讓他親自動手才行 術世界裡最偉大的景觀 時候 製 (羅斯梅爾莊園) 總能看到他時而憤怒、時而狂喜的神態。他一會兒覺得自己的作品 ,一會兒又會抱怨說這個國家既沒有好的顏料,也沒有優秀的畫師 舞臺佈景的工作還在進行中 ,我每次到劇院給克雷格送午飯或晚 將會 成為

数

子, 在酒店的大廳裡和我見了面 興奮的情緒中 劇院。但這一天終將來臨 就像個俄國哥薩克 終於到了讓埃莉諾拉看到全部佈景的時候了。此前,我已經想盡了所有辦法不讓 我真怕這種情緒 她歪戴著皮帽 ,我跟她約好了時間 身上穿著 , 會變成風雨欲來時的天氣 一件寬大的棕色毛皮大衣 斜扣在了眼睛的上方,雖然埃莉諾拉有時會在好 , 並且將她帶進了劇院裡 ,隨時會引發 ,頭上戴 她處於高度 場暴風驟 頂棕色的毛皮帽 緊張 1 她走進 她 和

看上去卻不像是穿在身上的,反倒像是將衣服扛在身上來回搬運 的服裝總是一 朋友的勸說下,光顧一 邊高 ` 些高檔的時裝店 邊低地歪斜著,帽子也總是歪戴。不管她身上的衣服有多麼昂貴 ,但她卻從來都不穿流行服裝,一 一樣 點都不趕時髦 , 她 但

那個小窗戶現在可是變得太大啦 那麼大嗎?佈景在哪裡?」我緊緊握住她的手, 了,我不得不忍受一種無法言說的痛苦,因為埃莉諾拉不停地問我:「我的窗子是像我說的 不要去舞臺,而是讓人把劇院的前門打開,把她領進了一個包廂。等候的時間可真是太難熬 會兒就能看到了, 在去劇院的路上,我緊張得連一句話都說不出來。我又一次用極為婉轉的語氣,勸她先 請您再耐心地等一會兒。」 輕輕地拍著,說道:「再等一會兒就好了 可是一想到那個小窗戶,我就非常害怕

著又是一片沉寂 英語大喊:「該死 我們不時地能夠聽到克雷格憤怒的叫喊聲,他一會兒試著說義大利語,一會兒又乾脆用 (!該死!你為什麼不把這東西放在這裡?為什麼不按我的要求去做?」接

即將爆發時 時 間過得真慢 ,舞臺的大幕慢慢地升起來了 ,好像經過了幾個小時的漫長等待一樣,正當我覺得埃莉諾拉的滿腔怒火

經說過埃及神廟,可埃及神廟也沒有這麼漂亮!任何一 啊 我真不知道該如何形容, 展現在我們眼前的這幅令人驚異和狂喜的畫面 座哥德式大教堂和雅典宮殿都沒有這 ?我前 面

傷 客廳嗎?我不知道易卜生看了以後會作何感想,可能他也會像我們一樣,變得目 那條林蔭小道 麼漂亮 巨大的 。窗子外面,是令人類神往、歡樂、愉悅的充滿想像力的奇蹟 Щ 0 峰 我從來都沒有見到過如此美麗的景色。 人的心靈馬上就會被那扇大窗戶的光線吸引過去。窗子裡展現出來的 ,而是一 片廣闊的空間 。在這片藍色的空間裡, 透過那無限擴展的藍色天空、和諧的 包含著人類所有的思考和 這還是羅斯梅 瞪 爾 呆、心 莊園 空間 不再是 的

站在舞臺上,她用特有的嗓音叫道:「戈登・克雷格!請您過來!」 半天,然後她拉著我的手拖著我出了包厢,穿過漆黑的過道,三步並作兩步地走上了舞臺 擔,長久以來壓在我心頭的擔心和焦慮,被她那滿意的神情沖得煙消雲散 也說不出來 她那美麗的臉龎滾落下來。有好一 埃莉諾拉 緊緊抓住了我的手 埃莉諾拉是因為對藝術的讚美和快樂, , 會兒 我感到她的雙臂環抱著我 ,我們就這樣坐著,緊緊地摟著彼此的胳膊 而我則是因為解除了心理上的 ,緊緊擁抱著我 0 我們就這樣待了 。我看 見淚水從 巨大負 句話

冒出 讓我簡直沒法翻譯給克雷格 克雷格從舞臺的 連串表達讚美之意的義大利語 側走了出來, 聽 像個害羞的小男孩 , 她的讚美之詞就像汨 0 埃莉諾拉伸出 汩而出的泉水一 雙臂抱住了 樣 速度之快 他 嘴裡

克雷格並沒有像我們一樣激動得流淚,而是長時間地保持沉默,對他來說,這就是感情

談著他的天才和戲劇界的偉大復興

()。她

變得極度強烈的一種表示

經心地等著。她向他們發表了這樣一段叫了過來——他們一直在舞臺後面漫不叫 然後,埃莉諾拉將整個劇團的人都

慷慨激昂的演說:

要以 医,也 養賣兼 既敢引也, 聲寸世界證明他擁有偉大的藝術創造力。 」將我餘生的全部事業都貢獻出來,向全將這樣一個偉大的天才。現在,我準備格這樣一個偉大的天才。現在,我準備

▲ 鄧肯劇照 5

遍又一遍地

説:「只有依靠戈登・克雷格

,我們這些演員有朝一日

才能從現代戲劇

這

個

恐怖的太平間裡解脫出來。

升起 情 多麼巨大的輝煌。 偉大的克雷格的藝術錦上添花,克雷格將如何獲得偉大的藝術成就,而且戲劇藝術也 ,更是變化莫測 時 可以想像 羅斯梅爾莊園》 觀眾們全都懷著崇敬的心情屏住了呼吸。 ,都是肺腑之言。我想像著埃莉諾拉.杜絲將如何用她那輝煌的藝術才華, 聽到這些以後我有多麼高興,我那時仍然少不更事,以為人們在激情迸發時 。埃莉諾拉畢竟是個女人,儘管她很有天才-唉,但是當時我沒有想到 公演的第一個晚上,佛羅倫斯劇院裡坐滿了期待已久的觀眾 ,人類的熱情是那麼的脆弱,特別是女人的 這樣的效果在我們意料之中 這一切最終得到了 時至今日 當帷幕 證 將獲得 明

熱

體的 準確無誤的天才演技 動 兩側 埃莉諾拉擁有了不起的藝術直覺,她身上穿了一件白色長袍,衣袖非常寬大,垂落在身 都是那麼的婀娜多姿、瞬息萬變 。她出場時 ,她巧妙地利用了周圍的每一道光柱和每一條光線 ,與其說像英國作家麗貝卡・韋斯特,不如說更像德爾斐的女巫。 ,看起來就像一個正在宣示神諭的女預言家 她在舞 臺上的 依靠 舉

藝術鑒賞家們依然對當年佛羅倫斯演出的這唯一一

場

《羅斯梅爾莊園》

津津樂道

樣了 但是當其他演員走上舞臺的時候 他們舉止失當,就像是劇場的服務人員走錯了地方一樣,真是讓人難受。只有扮 比如說雙手放在口袋裡的 羅斯 梅 爾 情

們變成了詩歌、幻想和畫卷。」 他大聲說道 演布倫德爾的那位演員 出現在我的心裡時,它們鼓起了翅膀 : 當金光燦爛的幻象出現時 ,在朗誦下面這段臺詞時,才與周圍這些絕妙佈景和氣氛完全吻合 , 將我高高托起,自由地飛翔。 暮色將我包裹起來;當令人心醉神迷的 就在此 時 , 新奇思 我將它

啊 開始不遺餘力地讚揚她,與他以前對埃莉諾拉感到憤怒時,這種讚揚的程度幾乎是一 的作品,都將獻給埃莉諾拉·杜絲,克雷格自然是喜氣洋洋。他在談到埃莉諾拉的時候,也 個晚上 人性是多麼的脆弱呀!這是埃莉諾拉利用克雷格的舞臺佈景 演出 話束以後 那時 , 她的節目是輪流演出的, ,我們高興地回到了住處。由於看到了未來的光明前途,自己一系列偉大 每天晚上都會演出不同的戲 ,展現自己藝術天才的唯 劇 樣的

恰好在此時 且表示願意跟我簽訂一份在俄國進行巡迴演出的合同 舞蹈學校 /激動的事情過去之後,有一天上午我去銀行取錢,發現存款所剩無幾 、佛羅倫斯之行,這一切將我所有的積蓄全都花光了。一定要想辦法增加收入了。 ',聖彼得堡的一位演出經紀人,給我發了一封邀請函,問我是不是還想跳舞 生孩子、辦 並

拉 對我來說有多麼痛苦。這是我第一次和自己的孩子分開,與克雷格和埃莉諾拉的分別 然後 這 樣 個人乘坐特快列車 我 離開了佛羅倫斯 , ,把孩子交給瑪麗 取道瑞士和柏林來到了聖彼得堡 . 奇斯特照料 0 你能想像得出 把克雷格委託 給埃 這次旅程 ,同樣 莉

眼淚

不用 讓我黯然神傷 個 吸奶器往外吸奶水。這樣的經歷對我來說實在是太可怕了, 。而且當時我的健康狀況也不是很好,因為孩子還沒有完全斷奶 為此我不知道掉過多少 , 所以 我不得

我 搞得我狼狽不堪 迴演出將要面臨的嚴峻考驗,我並沒有做好準備 最近我一直專注於埃莉諾拉和克雷格的藝術,卻很少想到自己的藝術 他們並不在乎我演出中的缺陷 火車向遠方駛去,我又回到了那遙遠的冰天雪地,它看上去比以前變得更加寂寞荒涼 0 唉, 女人要想幹一番事業實在是太難了! 。我記得跳舞時奶水經常會溢出來,順著圖尼克往下流 。可是,友好的俄國觀眾仍然熱情地接納了 ,因此對於這場巡

口 記著佛羅倫斯 因為這樣我可以離我的學校、離我思念的人近一點 這次在俄國巡迴演出的具體情況,我已經記得不太清楚了 因此我盡可能地縮短了演出的期限,同時又接受了一份去荷蘭巡迴演出的合 0 。毋庸諱言,我心裡 直在惦

子裡 器 治好這 在阿姆斯特丹登臺演出的第一個晚上,一場奇怪的病將我擊垮了。我想它可能與奶水有 我 種 可能是乳腺炎。演出結束以後,我倒在了舞臺上,人們把我抬到了賓館 病 敷著冰袋躺了很長時間 有好幾個星期 我什麼東西都不能吃,只能喝一點加入了鴉片的奶 0 醫生給我的診斷是神經炎 , 據說當時還沒有哪 0 個醫生能 在賓館 我 陣陣 的 夠

地神志不清

最後昏昏睡去

間 決兩人的爭執,他們之間很可能會出事 身去了尼斯。但是,從看到電報時我就有一種可怕的預感,沒有我在現場為他們做翻譯 在尼斯演 他對我的照顧可以說是盡心盡力。有 克雷格火速從佛羅倫斯趕來,專心致志地照顧我。他和我一起住了三四個星期 《羅斯梅爾莊園》 ,佈景不好。速來。」 一天, 他忽然收到了埃莉諾拉發來的 那時我已經康復得差不多了,因此他就動 電 報: 這期 解

雷格那可怕的怒火沖天而起 己的怒火發在了當時正站在舞臺上的埃莉諾拉頭上 羅倫斯花了那麼大力氣才獲得的親兒子一樣的成果,竟然在自己的眼前被肢解 雷格不知道埃莉諾拉也不瞭解這一情況 天上午,克雷格到了尼斯娛樂場 以前他也曾經不只一次地這樣憤怒過 。當看到自己的藝術作品、自己最得意的傑作 ,發現有人將他的佈景裁成了兩半,他非常氣憤 0 但 |糟糕的是 被屠殺 他把自 、在佛 ,克 。克

曾經對你寄予了那麼高的期望!」 你都幹了些什麼?」他衝著她怒吼,「你毀了我的作品,你糟踏了我的藝術!你 我

開 樣對我講 變得忍無可忍、怒不可遏。後來她對我說:「我從來沒有見過這樣的男人。從來沒有 暴跳如雷 他這樣一遍又一 話 ,真是嚇人。從來沒有人敢這樣對我。我當然忍受不了。 他那六英尺多高的大個子站在那兒,抱著雙臂,用英國人特有的神情大吵大 遍地數落著 從來沒有人敢用這種態度跟埃莉諾拉講話,埃莉諾拉也 我就指著門對他說 人敢這

滾 !我再也不想看見你

她曾經想將自己餘生的全部事業全都交給戈登・克雷格 , 但這個計劃最終竟是這樣的結

局 0

人的圍攻,他們的怪模樣,讓我想起了垂死之際的死神之舞 個 :晚上,在去賓館的路上,我坐的那輛敞篷馬車,受到了戴著各式各樣的面具和高帽子的 我到達尼斯的時候,身體還非常虛弱,不得不讓人把我抬下火車。當時正是狂歡節的第

0

候 也成為我 國趕來與我做伴, 她派自己的醫生埃米爾 埃莉諾拉 一生之中最親密的朋友之一。 ·杜絲也病了 我忠實的朋友瑪麗·奇斯特也抱著孩子趕了過來 ·博森來照顧我 ,她住在離我不遠的一家賓館裡 我康復的速度很慢,不時遭受疼痛的折磨 ,博森醫生對我的照顧無微不至, 0 她派人給我帶來了溫 從那時起 0 媽 媽 暖 的 他 問

體也漸漸恢復 靈 創 以俯瞰大海,又可以仰望山巓,那裡是襖教【襖教:又稱「火教」、拜火教,公元前 仰 建於 的 神 在 孩子發育得很好,一天比一天健康和漂亮。我們搬到了蒙布羅山去住,在那裡 波斯 靈 羅 馬 創始. 東部, 帝 國 時 人索羅亞斯德帶著鷹 可生活的擔子比以前沉重了,我們的經濟情況更為窘迫。為了解決實際困 流行於波斯、 期 索羅 亞 斯 中亞等地 德教諸神 和蛇沉思的地方 之一 0 襖教強 的 米特拉 調崇拜智慧之神 神 我們寓所的陽臺上 (太陽 神 相 , 信 成 世上 7 陽光充足 地 存 中 海 在著聖 地 ,我既 區普遍 我的 雪 六 世 和 紀 身 可 信 邪

難 健康狀況剛一好轉, 我就又回到荷蘭繼續進行巡迴演出了。可是我的身體仍然很虛弱

我的精神也很低迷。

行 厚的興趣,一邊愛撫她們,一面自言自語道:「這個女人很合我的胃口。伊薩多拉實在太讓 其他女人調笑,用他那迷人的微笑 克雷格在為別的女人講解藝術,那些女人則用充滿愛意的目光看著他;我好像看到克雷格同 其他女人懷抱裡 和理性;可是如果不和他生活在一起的話,我會永遠情緒消沉,整天受著妒火的折 們的分手已經變得不可避免。我已經處於一種不正常的狀態,和他在一起不行,離開他也不 人難以忍受了。」 1。跟他生活在一起,就意味著我要放棄自己的藝術、自己的個性,甚至要放棄自己的生命 現在看來,我的嫉妒也不是沒有道理的 我非常崇拜克雷格 這種幻覺始終在我的眼前縈繞不散,最後我甚至無法入眠。 我願意將我所有的藝術靈魂都奉獻給他,但同時我也意識到 埃倫 ·泰瑞式的微笑 我看到英俊瀟灑的克雷格,赤身裸體地躺在 看著她們, 對她們表現出濃 我好像看到 磨 ,我

否喜歡 所有的幻覺讓我一 ,對來我說 , 已經無所謂了 陣陣地感到憤怒和絕望。我無法工作,也無法表演舞蹈。至於觀眾是

己的藝術是不可能的,那會讓我憔悴悔恨而死。我必須要找到拯救的良方, 我意識到必須馬上結束這種狀況 ,要麼是克雷格 ,要麼是我的藝術 找到一個聰明的 但要讓我放棄自

順水推舟的辦法。真是天遂人願,良方果然找到了

髮 皮膚白皙,衣著也很考究。他說:「我的朋友都叫我皮姆 有一天下午,有個人來找我,他儀態動人,溫文爾雅,正值青春年少,一

頭飄逸的金

我說:「皮姆,多麼可愛的名字啊。你是一位藝術家嗎?」

「不!我不是!」他斷然否認,好像我是在譴責他犯了罪一樣

那麼你有什麼呢?有什麼偉大的想法嗎?」

啊,不,沒有。我並沒有什麼偉大的理想。」

他說

那你有生活的目標嗎?」

沒有

那你想幹什麼呢?」

什麼也不想幹。」

可你總要做點什麼啊

噢,」他想了一會兒,說道,「我收藏了一套十八世紀的非常漂亮的鼻煙壺

的旅行,不僅要經過俄國北部,還要經過俄國南部和高 他就是我的良方。我已經簽定了一份去俄國巡迴演出的合同 加索地區 ,這獨自一 。這將是一次漫長而又艱苦 人的漫漫旅程

,你願意和我一起去俄國嗎?」

讓我感到特別害怕。「皮姆

啊, 我非常願意,」 他立刻回答說 ,「只是,我的母親 不過,我可以說服她

。還

有 個人 , _ 他的臉紅了, 「她非常愛我,可能不會讓我去。」

「但是我們可以偷偷地去呀。」

走,然後我們會在阿姆斯特丹的下一站取行李。 臺後門等候已久的汽車,這輛汽車會把我們送到鄉下。我們讓女傭拿著行李坐特別快車先 於是,我們做好了計劃,當我在阿姆斯特丹完成最後一場演出後,我們坐上了一輛在舞

那天晚上的霧很大,田野裡霧濛濛一片,司機不想把車開得太快,因為路旁就是一 一條運

可是這樣的危險與後來的相比卻算不了什麼。皮姆往後一看,突然尖叫起來:「上 這非常危險。」他告誡我們,車子開始慢慢地往前爬 河

帝,她正在追我們呢!」 無需解釋,我就明白了一切

「她的身上可能帶了手槍。」皮姆說。

可真夠浪漫的 快點,再快點!」我對司機說,但他依然如故,並且伸手指了指霧氣濛濛的運河 。不過最終他還是甩掉了追蹤的汽車 ,我們來到車站,住進了一家賓館 這

此時已經是早上兩點鐘,值夜的老門房提著燈,在我們眼前晃來晃去

「要一個房間。」我們齊聲說道。

「一個房間?不行不行,你們結婚了嗎?」

「是的,是的。」我們回答道。

議 行不行,沒有結婚 間坐著守了一夜,燈就放在膝蓋旁邊。每當我或是皮姆把頭探出來,他就提著燈說道:「不 ,但他還是把我們倆安置在了走廊兩頭的兩個房間裡。他帶著一種惡意的滿足,在走廊中 不可能的。不行不行。」第二天早上,當這場捉迷藏似的遊戲結束之

噢,不行不行。」他咕噥著,「你們還沒有結婚,我能夠看出來。」儘管我們大聲抗

後,我們乘坐直達快車去了聖彼得堡。我的旅程從來都沒有這麼舒適過 當我們到達聖彼得堡時,搬運工從火車上搬下了十八個刻著皮姆名字的大箱子。 我感到

困惑不解。

「這是怎麼回事?」我疑惑不解。

衣 1,這是我的成套衣服,這是我的靴子,這一箱裡面是我的毛皮背心 噢,只不過是我的行李罷了。」 皮姆說,「這一箱是我的領帶,這兩箱是我的內 這在俄國都是很有

用的。」

顏色的衣服,打上一條不同的領帶,這讓所有的人見了都羨慕不已。因為他總是穿戴得非常 歐 羅 巴酒店的樓梯很寬大,皮姆每個小時都要飛速跑上跑下一次,每次都換上一 件不同

雅致 像春季的鬱金香那樣鮮豔迷人,那 的鬱金香……當他擁抱我時,我覺得自己好像在荷蘭姹紫嫣紅的春天的鬱金香花壇上展翅飛 所用的背景幾乎全是鬱金香花 般 實際上他就是海牙時裝潮流的標誌。著名的荷蘭畫家范·弗雷在給他畫肖像的 有金色的 頭金髮就像一壇金色的鬱金香 、紫色的 、玫瑰色的 ,事實上,他的樣子也真的 , 紅潤的雙唇就像玫瑰色 時

我的演出又重新煥發了生機和活力 也忘掉了一切的憂愁和煩惱,無憂無慮地享受生活,放飛心情,真是快樂逍遙 受到如此單純自在的青春快樂。他對一切事物都持著一種樂觀的態度,總是蹦蹦跳跳: 的享受,而這正是我現在最需要的。 會徹底崩潰 而在此之前,愛情只是給我帶來了浪漫 王爾德的一句名言:「寧要瞬間的歡樂,不要永久的悲傷。」 皮姆很漂亮 皮姆的出現讓我重獲新生,擁有了新的活力。有生以來,也許這是我第 金髮碧眼,絲毫沒有故作高深的壓抑的感覺。他的愛讓我想起了奧斯 如果沒有他的關懷照顧 、理想和痛苦。皮姆帶給我的是一種清 ,我會陷入絕望之中, 皮姆為我帶來了一 。正因如此 我的精神 純 時的 的 次享 愉快 。我

晚上都要加演五六次。 也就是在這個時候 《音樂瞬間》 我創作了 《音樂瞬間》 是為皮姆創作的舞蹈 它在俄國演出時獲得了巨大的成功 快樂的瞬間」 音樂的瞬 每天

間。

重回故鄉

體 樣的人,我時刻夢想著要創辦一所學校,一個能用舞蹈來詮釋貝多芬第九交響曲的大型團 成名就 0 晚上,每當我合上雙眼之後,這些形象就會組成一個盛大的陣容,在我的腦海裡翩翩起 如果僅僅將舞蹈比作一個人的事業,那麼我的人生道路可以說就太容易了 ,來自各個國家的演出邀請紛至遝來,我很容易就能夠名利雙收。可是,我並不是這 我已經功

的景象真是讓人心醉神迷、魂牽夢繞,但也正是因為它,我的生活才充滿了災難!你為什麼 喚 # : 世界上那些從來都沒有過的舞蹈形象,就會從地下冒出來,或是從天上下凡 《歡樂頌》) 我們就在這裡,您稍微點撥一下,就能讓我們變得生機盎然!」(出自第九 我整日沉浸在普羅米修斯的創造生命的夢想裡,好像只要我發出 吅 聲召 這 樣

,

誘使我將其變成活生生的現實

0

每場演出結束以後,我都會大聲呼籲,向公眾宣傳我們的藝術

,

將我在生活中的這個發

讓我如此迷戀?就如坦塔羅斯之光一樣,要將我引向絕望與黑暗

不!那光明還在黑暗中閃爍,它一定會指引我到

一個光明燦爛的世界裡去,並且在最後

已久的輝煌舞姿 你;在你的指引下 實現我的偉大夢想 , 0 我 那搖曳不定的微光,指引著我腳步蹣跚地前行 定能夠找到那些超凡的神靈 , 在琴瑟和鳴的愛中 , 我依然相信你 , 跳出令世人期待 追隨

神 也更加堅定了我最後要成立一個完美的舞蹈團的信念,這個舞蹈團的表演 交響樂團的演奏一樣 時而 我時 帶著這些夢想 像泰坦尼亞仙女一樣 而 模仿 魔貝古城遺跡中的愛的精靈 ,我又回到格呂內瓦爾德去教孩子們學跳舞。她們已經跳得相當好了, ,讓 人們的聽覺也能享受到歡樂 教學生們如何繞圈、分合及不斷地變換隊形。一 , 時 而 扮成多那太羅雕塑中那青春勃發的 ,讓人們看到最為絢麗多姿的畫 , 定要像偉大的 天又一天, 這 女

主意 兒童教育 但是 帶著孩子們到不同的國家去巡迴演出 ,學校的開支開始變得越來越大,簡直到了難以為繼的地步 讓我可以得到在較大範圍內 進行這種教育實驗的 ,看看有哪個國家的政府 ?機會 。為此,我想出了一 , 能夠讚賞並支持這種 個

體態和面孔上閃耀。孩子們的舞蹈跳得非常美 她們變得越來越強壯,變得越來越靈活。靈感

,所有的藝術家和詩人都不住地讚歎她們

,還有神聖的音樂的光輝,在她們青春靚麗

的

,

T. 蹈 往 曾經在那裡受到了觀眾們的熱烈歡迎,而且經濟收入也非常可觀。抱著有可能在 子圍起來。 完全屬於禁欲主義 現廣為傳播 藝術 |一所學校的夢想,一九〇七年一月,我又一次踏上了俄國的土地。伊麗莎白陪著我 與我們同行的還有二十個小學生。但是這次嘗試也不成功,雖然觀眾對我復興 我越來越強烈地感覺到 的 願望非常支持 這種普魯士強權政治,讓我對德國不再心存幻想。於是,我想起了俄國 , 因為我覺得它可以為成千上萬的人,帶來更多的光明和 0 每當她參觀雕塑家的工作室時,都會先派侍衛去將那些 ,可是俄國皇家芭蕾舞團在俄國的影響已經根深蒂固 , 在德國已經找不到支持我的辦學思想的人了 自由 裸體的 德國皇后的觀點 , 任何 聖彼得堡成 藝術 真 雕 , 大 塑 正

百

為 用

我 單

E 的

的 舞 前

儘管他竭盡全力來幫 像籠中的金絲鳥,看著天空中自在飛翔的燕子一樣,眼神中充滿了羡慕。但是 更偉大、 表達形式 個提倡人體自由活動的舞蹈體系的時代還沒有到來,芭蕾舞作為沙皇禮儀中一 我帶學生們參觀了芭蕾舞學校孩子們的訓練,芭蕾舞學校的學生看著我的那些學生 更自由的表達 ,依然是堅如磐石 助我 , , 唯一 但還 ,真是可悲可歎!我要想在俄國創辦一 的希望 是沒有辦法在偉大的藝術劇院裡開辦我的學校 ,只能寄託在斯坦尼斯拉夫斯基的努力 所學校 ,對舞 ,在俄 種不 蹈 在我的內 口 可 藝術 或 是 缺 創 淮 小 建

改革都舉步

維艱

心

我是非常鍾情於這家劇院的

院看我的表演 助 的亞歷山德拉王后陛下也有兩次賞光,到包廂裡來看我們的演出 的老朋友查爾斯·哈利和詩人道格拉斯·安斯利敘舊。美麗而偉大的埃倫·泰瑞也經常來劇 我的學生們 弗羅曼的幫助下, 九〇八年的 向我表示祝賀 從我第一次在新美術館表演舞蹈到現在,已經過去了七年的時間 其中有著名的德 就這樣 夏天 為他們帶來了極大的歡樂, 在德國和俄國尋找辦學支持者的努力失敗以後 0 她非常喜歡孩子們,經常帶著她們去動物園玩,這讓孩子們非常高 , 我們在約克公爵劇院進行了幾個星期的舞蹈表演 我帶著全部人馬到了倫敦 . 格雷夫人,也就是後來的里彭夫人,她們都很平易近人 可是這對我將來辦學的願望 0 在著名的演出經紀人約瑟夫·舒曼和 ,我決定到英國去碰碰 0 很多英國的 0 倫敦的觀眾們認為我和 , 。我非常高興能 並沒有什麼實際的 貴婦人也都來 , 還到後臺來 查 運氣 興 爾斯 夠與我 慈祥 幫

場 裡 墅 得到倫敦觀眾的支持 ! 在那 我充滿了希望 與往常一 哪裡有場地?哪裡有校舍?哪裡有足夠的資金?我那宏偉的夢想怎麼可能會實現 曼徹斯特公爵夫人提出建議,說我的願望也許能夠在倫敦變成現實,我的學校有可能 裡 樣,我們這隊人的花費非常大。 我們又一次為亞歷山德拉王后和愛德華國王表演了舞蹈 ,以為建立舞蹈學校的願望, 。為此她還把我們所有人,都邀請到她那座位於泰晤士河畔的 我的銀行存款又花光了 在英國即將實現 0 可結果呢 , 我們的學校被迫搬回 0 在很短的一 還是空歡喜 段時 郷間 呢 間 別 會

紅潤

, 非常惹人憐愛

我的孩子暫時分開了,這是多麼巨大的代價啊!迪爾德麗已經快一歲了,她金髮碧眼 格呂內瓦爾德。與此同時 我只好暫時與我的學生們, ,我和查爾斯 與伊麗莎白和克雷格分別 ·弗羅曼也簽署了一份到美國各地巡迴演出的合同 ,尤其讓我感到痛苦的是 我要與 臉蛋

少 了 的 船離開那兒,到現在已經八年了。現在,我已名聞整個歐洲了 所學校 七月的一天,我終於獨自一人乘上了一艘巨輪,前往紐約 ,生了一個孩子,也算是成績斐然。但單就經濟而言 ,我比以前並沒有富裕多 我創建了一 自從我們搭乘一艘運牲口 門藝術 建立

的評價 敗。那幾個晚上,天氣酷熱,溫度達到了華氏九十多度,來到戲院看節目人根本沒幾個 克的《伊菲格涅亞》和貝多芬的第七交響曲,結果當然不會出乎預料,是一場徹頭徹尾的失 且他們看得滿頭霧水,大多數人並不喜歡我的表演 老匯製造一次巨大的轟動,但事實上,我卻是在一支很差的小管弦樂隊的伴奏下,表演格魯 不適合進行商業演出,它只對少數觀眾有吸引力。他讓我在炎熱的八月裡登臺表演 查爾 斯 總而言之,我覺得回到自己的祖國演出是個極大的錯誤 弗羅曼是個了不起的經紀人,但是他並沒有認識到,從本質上講, 。評論家也沒有幾個 , 而且也沒有什麼好 我的藝術並 想在 而

有

天晚上,正當我在化粧室裡灰心喪氣地坐著時,突然聽到了一聲親切悅耳的問

著三位形影不離的詩人:羅賓遜、托倫斯和穆迪 朋友一起來。這其中有和藹可親的主持人、劇作家大衛・貝拉斯科,有畫家羅伯特・亨利和 雷·巴納德。從那以後,他每天晚上都來看我演出,而且還經常邀請 滿臉都是迷人的微笑。 候 的青年革新派 喬治・貝洛斯 產生了很大影響。我頓時覺得這次紐約之行有了回報。此人就是美國偉大的雕塑家喬治 我抬頭一看,只見在門口站著一個人,他個頭不高 ,都來看過我的表演。我至今還記得,在華盛頓廣場南面一個塔形建築裡 派西・麥凱、馬克斯・伊斯曼等人,簡直可以這樣說,紐約格林威治村所有 他誠懇地向我伸出了雙手,對我的表演大加讚揚 ,可是身材很好 一幫畫家 `, _ , 並說我的 頭棕色的 詩人和其他 藝 卷髮 術對他 ,住 ・格

的 了巴納德對這件塑像作品的基本構思 紐約特有的秋高氣爽的晴朗日子,我和巴納德一起站在了位於華盛頓高地的他的工作室外面 叫「美國在舞蹈」。沃爾特・惠特曼曾經說過:「我聽見美國在唱歌。」十月的一天,一個 紐約觀眾的冷漠無知對我造成的傷害。就在那時 座小山岡上,俯視著鄉村的景色,我伸開雙臂喊道:「我看見美國在跳舞。」這也促成 來自詩人和藝術家的這種友好的問候與熱情的鼓勵 , 巴納德想為我塑一座舞蹈的雕像,名字就 ,極大地振奮了我的精神 也抵消了

藝的設想,度過了很多美好的時光 我經常在早晨帶著 個裝有午餐的小籃 , 到他的工作室去。我們一 起暢談在美國復興文

琳 內 我記 斯比特為模特兒雕塑的 得曾經在他的 工作室裡 0 當時她還是 , 看到 過 個天真無邪的姑娘 個少女驅體的 雕 塑 , 也還沒有認識 他對 我說 那 哈利 是 以 伊芙 紹

0

,

務 花 她的 執著的宗教虔誠 他才是永恆的 但是巴納德卻是那種把美德看得至高無上的人。 這些 對我來說 美麗曾經讓所有的美術家為之傾倒 一工作室裡的談話,這些相互感染的對於美學問題的傾心交談,自然而然地產生了火 , ,我非常願意將全部的身心,獻給塑造「美國在舞蹈」這一偉大雕塑作品的 因此我渴望透過他的天才塑像而實現不朽 0 所以 他的大理石雕像既 不冷漠 , 也不嚴峻 任我激情澎湃,也絲毫無法改變他 0 我和我身上的每一 0 我只是一個瞬 間的 個 細胞 過 客 , 都 那 , 渴 而 種

皺紋 光 的 光 ,捉到舞蹈的本質,你是一位非凡的大師,能夠將稍縱即逝的瞬間變成永恆 偉大作品 卻不會死去。我是一名舞蹈家 卻要在這超人的信仰和超人的道德面前翩翩起舞 啊 那是來自美國總統亞伯拉罕・ 被悲天憫 巴納德 我的傑作 人和偉大的殉道精神的淚 我們 都會變老 我的 , ,而你卻是一位魔術師 都會死去,但是我們共同度過的那些神奇而美妙的時 林肯的 美國 水沖 在舞蹈」 雕像的目光, 刷 而成的皺紋 ?我抬頭仰望 那巨大的額 ,你能透過流暢而又舒 0 而我 , , __ 頭和臉膛上爬滿 看到了悲天憫 個微不足道的小人 0 啊 展的 哪裡是 人 節 了道 的 奏 Ħ 我

望成為任由這位雕塑家雙手擺佈的黏土

物

我仍會藉著「年輕的美國」 者。「約翰尼斯」 不是吸血鬼,永遠是靈感的啟示 不想要任何人的頭顱;我從來都 求施洗約翰的首級賜予了她】 上一帆風順 明智慧,祝你在修德養善的道路 後希律王答應了她的 莎樂美: 把你的嘴唇」和你的愛給我 的 不過 人物 , 聖經 用 舞 蹈 是祝你一帆風 ,如果你拒絕 要求 新約全書》 取 悦 希律 將 的聰 她 Ē 我 所

不是你那盛在大盤子裡的頭顱 方的姐妹要比東方的姐妹更聰明一些吧。「我要親吻你的雙唇,約翰尼斯 順,而不是與你永別,因為你的友誼已經成為我生命中最美麗、最神聖的事物之一。也許西 啊,你不願意?那麼再見吧。想著我吧,想著我,你將來會有偉大的作品面世。」 ,我至少還不是莎樂美 ,因為那就是吸血鬼而不是靈感的啟示者了 你的雙唇」,而 「接受我吧!」 鄧肯劇照 6

子突然病倒 創作出不朽傑作的人並不是我,而是亞伯拉罕.林肯 美國在 舞 雕塑工作不得不停止。我曾經希望成為他的不朽之作,但是激勵巴 蹈 的雕塑有了一 個很好的開始 ,可惜卻沒有什麼發展 , 他的塑像現在還莊嚴地聳立在 。不久 由於他 |納德為美國 的

教堂前面那座幽靜的花園裡

找查 演出 術 好還是回 爾 查爾斯 他說 斯 可這次巡迴演出安排的非常糟糕 |歐洲去吧 弗羅 弗羅 你的藝術完全超出了他們的欣賞能力 曼 曼明白自己在百老匯已經遭遇慘敗,於是便想讓我到一些小城鎮進行巡 ,卻發現他正在為自己賠了那麼多錢而心神不安。 ,比在紐約的演出還要慘 他們永遠都不會理解 。最後我沉不住氣了 美國 你的 人不理 D 藝術 解 你的 你最 就 迴 数 去

把合同撕掉了。 (。但是,由於我的自尊心受到了傷害,而且我也瞧不起他試圖違約的行為 原本我和弗羅曼簽下了六個月的巡迴演出合同,合同上規定,不管是賠是賺都要履行下 我對他說:「這下你可以放心了吧,你一點責任都不用承擔 ,於是當著他的

藝術 工作室 這 掛 讓 德不斷對 上藍色幕簾 他感到非常難 我說 鋪上地毯 過 他為我這種出生於美國的藝術家感到驕傲 根據他的建議 , 每天晚上都為詩人和藝術家們表演舞蹈 , 我決定在紐約留下來 ,又說美國 我在藝術大廈租 , 並創作了一 [無法欣賞 我的 間 此

鄧肯小姐開始講話時,站在了靠近正廳的詩人們的座位那兒,等她講完時,卻到了房

登了一篇文章,其中有如下一段描述: 關於我在那段時間的夜間演出,一九〇八年十一月十五日的《太陽報》 周日增刊曾經刊

樣……她的鼻子微微上翹,眼睛是藍灰色的。許多關於她的報導都說她是一個身材高大、體 態優美的人一 黑色的短髮捲曲著,編成了一個鬆散的髮結,自然地垂在了身後和臉頰的兩旁,就像聖母 百二十五磅 她(伊薩多拉·鄧肯)的腰部以下,裹著一件很小的帶著中國刺繡的絲織服裝 就像一件藝術精品,但實際上她的身高只有五英尺六英寸,她的體重也不過 。她那

術 樂、詩歌等,都已經遠遠地超越了舞蹈的發展水平,舞蹈實質上已經變成了一門失傳的藝 樂,或者一隻長笛,或是牧人的短笛之類的樂器就足夠了。其他的藝術 難且難以協調的 似的燈,這樣的色彩效果非常完美。鄧肯小姐上臺以後,首先表示了歉意,說用鋼琴伴奏不 如果想把舞蹈與另外一種比它先進的藝術 演出大廳的天花板四周,亮起了淡黃色的燈光,中間是一個發出幽幽光暈的黃色圓盤 『這樣的舞蹈用不著音樂,』 。我願意在舞蹈上傾盡畢生的精力,就是為了復興這門失傳的藝 她說,『只需要用潘神在河邊折段蘆葦吹奏出來的音 比如音樂 和諧地搭配起來,是非常困 繪畫、雕塑、音

282 • 間的 她對於空間也是那樣的漫不經心 另一 頭 0 簡直不知道她是怎樣到那裡去的 , 這不由得讓 人想起她的朋友埃倫 泰瑞

亞 象便會湧入你的 達佛涅 誕生的異教精靈,似乎那就是她要在這個世界上做的最平常的事情。她就像海洋女神伽拉 因為伽拉忒亞在剛剛被解放出來的時候,肯定是跳著舞的;她又像披頭散髮的月桂之神 她再也不是一個疲憊不堪、滿臉愁容的女人了,而是像一個從破碎的大理石中 在德爾斐的小樹林裡狂奔,逃避著阿波羅的追逐。當她的頭髮披散開時 腦 海中 這樣的形 ,自然

來,是你在看她跳舞,但實際上,你看到的並不是鄧肯,而是人類天性的全景展現 典娜神廟的隊列, 要承受那些將信將疑的挑剔目光。現在展現在人們面前的 難怪這些年以來 是骨灰甕和墓碑上頭戴花冠的悲情女神 , 她厭倦了站在埃爾金大理石上,供英國貴族開心的生活 , , 是一 是酒神節上狂歡的 具具塔納格拉的 少女 临 俑 更何況還 是雅 面

式 們想要說什麼 的魅力吧 宮裡的淳樸和自然 她 說 簡 ,即便他們不開口,也沒有什麼關係,因為你也能明白他們想要說什麼 直不像是人工雕鑿出來的冰冷的大理石 7 靈魂 0 『在那個被我們稱為異教的遠古時代,每種感情都有其相應的 身體與思想是和諧統 的 0 看看雕塑家們捕捉到的希臘男子和 ,從他們開口 説話的 神態 你就 知道他 少女們 表達方 0

鄧肯小姐自己也承認,她的一生都努力地想要回到遙遠的古代,去發現迷失在

時光迷

的事情,就是你全部的需要 吟誦起了約翰 游 酒杯向你敬酒 這時 然後 詩 ,她止住了話頭 ·濟慈 人們津津有味地看著她,預言家們則意味深長地捋起了鬍鬚 , 會兒把玫瑰花拋向雅典娜的神盆 《希臘古甕頌》 0 ,又變成了一 中的片段:『前來祭奠的人是誰啊? 個舞蹈的精靈 , __ 會兒又在愛琴海紫色的波峰 ` 個琥珀色的 雕像 , 不知 0 啊 她 是誰輕輕地 會兒舉起 你所知道 浪尖上

Ь

的 那時 的時 出自靈魂 自禁地舞蹈 的綻放 女人們在他們的壁爐和眾神前 旋律和諧統 小姐認為這是對她的創作的所有評價中,最令人滿意的總結 愛國的、拋棄的和追求的熱情,和著古弦琴、豎琴或鈴鼓的節奏展露無遺時 候 ,而她的腳落在草地上時,就像是樹葉翩然著地。當所有的熱情 《藝術》 類偉大的靈魂在美麗的身體上 你的思緒和精神 , 用形體表現出來,與整個自然完美地融為 時 ,人體的動作與風 雜誌的編輯瑪麗 那肯定是人類靈魂中所有強烈的 ,會回到那混沌初開的遠古時代,回到這個世界最初的那段時 ,在森林中或大海邊 . 1 范頓 海的運動和諧統一,女人的手臂在擺動時 ,找到了可以自由表達的手段, • 羅伯茨女士,滿懷激情地說出了下面一番話 ` 巨大的、美好的激情在盡情地傾瀉 ,懷著幸福的歡樂和宗教式的 個整體 : 『在伊薩多拉 動作 的韻律和音樂的 , ・鄧肯小 宗教的 就像玫瑰花瓣 狂熱 ,當男人和 姐 , 愛情 鄧肯 情不 間 跳 舞

有 然當時為我伴奏的 那支優秀的樂隊來伴奏的話 是沃爾特· 一天, 在這樣的輿論中 有一 丹羅希 個人來到了我的工作室,正是因為他,我才最終贏得了美國觀眾的喜愛 ,只不過是一支又小又差勁的樂隊,但他卻能夠清楚地感覺到 他曾經在克萊特里昂劇院 ,巴納德建議留下來,留在美國,萬幸的是,我採納了他的 再加上他那傑出的指揮藝術,這支舞蹈將會具有多麼強大的 ,看過我用舞蹈表現的貝多芬第七交響曲 i 建議 ,如果用: 他就 大 他 雖

我看到的 靜靜 時候所學的鋼琴和音樂創作理論 總是在我的腦海中不斷地跳 每 地躺著時 種樂器 ,我就會清晰地聽到整個管弦樂隊的演奏,就像在我的 , 都幻化成了一位天神的模樣 動 ,現在仍然停留在我的潛意識裡 , 在音樂中盡情地舞動 , 因此 眼前 0 這個影子似的管 每當 樣 我閉 這 時

藝術感染力

羅希給了我 一個建議:十二月份 ,在大都會歌劇院連續進行演出,我欣然同意了這個

廂 個 但令他大吃一 藝術家是多麼的了不起 結果真的如同丹羅希預料的那樣,為了看我的第一場演出 埃莉諾拉·杜絲首次在美國巡迴演出的時候也是如此 驚的是, 劇院裡所有的席位,都已經被搶訂一 ,也不論他的藝術是多麼的偉大 如果沒有合適的環境 ,查爾斯 空。這件事 。因為事先沒有安排好 弗羅曼想訂 足以 證 明 切就 無論 個包 她

都等於零。

演出 四年她重返美國時 . 時劇場裡幾乎空無一人,於是她覺得美國人永遠也不可能理解她的藝術 因為莫里斯 , 從紐約到舊金山 傑斯特真正地理解了她的 , 每到一 |藝術 個地方 , 她都會受到熱烈的歡迎 但 是 原 , 當 因 二 九

隊、 覺非常默契 都充滿了一 伴奏,在這樣的條件下進行巡迴演出,結果自然是非常成功,因為整個管弦樂隊從上到下 和這位傑出的指揮家融為了一 3非常自豪的是,著名的沃爾特·丹羅希,親自指揮一個由八十人組成的大樂隊為我 種非常親切、友好的氣氛,對丹羅希和我來說都是如此。 當我站在舞臺的中央開始跳舞時 體 ,身上的每一 根神經 的確, , 好像都和這個管弦樂 我和丹羅希的感

的 悅 陰沉 有時 出來的交響和絃。強有力的迴響,震撼著我的全身,而我則變成了一個集中表現的工 展示布倫希爾德被西格弗里德喚醒時的歡樂,展示伊索爾達在死亡中追求完美時靈魂的愉 羅希舉起了指揮棒 力量 我的 非常猛烈 在這支管弦樂隊的伴奏下表演舞蹈 令我突然感到悲從中來,我昂首舉臂, 在音樂的指揮下 舞姿激越澎湃 震撼著我的心 , 就像風中的帆 看到指揮棒在揮動 , 這種力量充滿了我的全身 , 讓我覺得心臟即將爆裂 ,推動著我一直向前。我覺得身體裡有一 我簡直無法描述我的喜悅之情 ,我的內心深處就猛然湧起了所有樂器聯合演 面向蒼天呼喚, ,試圖 , 末日即將來臨; 尋找一個迸發的 卻得不到回 , 在我的面 應 有時又會變得非常 出 種非常強大 這 前 具 種 力量 丹

將樂隊感人至深的表現力傳遞出來的磁心。 我經常獨自沉思:將我稱為舞蹈家 ,是一個多麼大的錯誤啊, 在我的心靈深處 ,發射出了一條條熾熱的射 我其實不是舞蹈家 而 是

將我與發出生命顫音的激蕩的樂隊融合在了一起

樂隊裡有一位長笛手,由他表演的《俄耳甫斯》

中歡樂精靈們的那段獨奏,簡直如

仙

藝樂

術, 所以每當傾聽他的演奏,傾聽小提琴悠揚的聲音,傾聽那位傑出的指揮家, 指揮 整個

般動聽,我經常站在臺上一動不動地靜聽,淚水忍不住奪眶而出。由於我太過癡迷於

隊演奏出的響徹雲霄的協奏,我經常會在這種情況下, 無法控制自己的感 情

巴伐利亞的路易斯在拜羅伊特,經常獨自一人坐著聆聽交響樂隊的演奏

0

如果他在這

個

樂隊的伴奏下跳舞,他肯定會感受到巨大的快樂。

將每個音符轉換成更加猛烈的舞步,全部身心都與他一起和諧地舞動 發出與之呼應的 我和丹羅希之間 顫動 。每當他在漸強樂句上提高音量的時候 ,存在著一種非常微妙的默契 ,他的每一個手勢,都會立刻在我身上 ,我的內心也會變得激情高漲 激

時 我就會覺得我的舞蹈就像雅典娜的誕生 有時 ,當我俯 視 舞臺下面的時 候 ,會看到俯身觀看樂譜的丹羅希那巨大的 一樣 全副武裝地從宙斯的頭顱中 誕生 額頭

時地困擾著我 在 美國的這次巡迴演出 。當表演貝多芬的第七交響曲時,我的眼前就浮現出了這樣的情景:我的周圍 很可能是我一 生中最快樂的時光,只是對於家人的牽 還不

回到紐約以後,我聽銀行說我的戶頭上已經有了一大筆存款,這讓我非常滿意

如果不

望 全是我的學生們的身影,她們已經長大,和我一起演繹這部交響曲 0 伊 索爾達情歌的最後一個音符似乎是完美的,但那卻意味著死亡的來臨 而 是將希望寄託在未來的更大歡樂。也許生活中本來就沒有完美的歡樂 。因此,這還不是完美的 而只有希

在華盛頓,我也遭遇了一場狂風暴雨,有幾位部長對我的舞蹈,提出了嚴厲的批評

來他對我的表演非常滿意,每一個節目結束後,他都會帶頭鼓掌。後來,在他寫給朋友的一 後來,有一次在日場演出的時候,羅斯福總統出人意外地,親臨劇場觀看我的 表演。看

封信中,他這樣寫道

朵美麗的花朵。」 個天真無邪的孩子, 不知道這些部長們在伊薩多拉的舞蹈裡,能夠找到什麼有害的東西?在我看來 正在跳著舞穿過一個沐浴著晨曦的花園,想要去採摘自己想像中 的那 她像

息時 倦;而且 丹羅希更為善良的指揮和更為可愛的夥伴了。他身上具有一種典型的大藝術家的氣質 出有很大的幫助。事實上,整個巡迴演出都進行得非常愉快和順利。再也找不出比沃爾特 報紙上登載了羅斯福總統的這段話,那些衛道之士因此羞愧不已,這也對我們的巡迴演 他可以坐下來好好地美餐一頓 他總是和藹可親 ,讓人覺得非常輕鬆愉快 ,然後再彈上幾小時的鋼琴,從來都不知道什麼是疲 。在休

我與為我送行的朋友們 是因為我總掛念著我的孩子和我的學校,我寧願永遠都不離開美國。一天早晨,在碼頭上, 瑪麗、比利·羅伯茨以及那些偉大的詩人和畫家一一告別,然後

踏上了返回歐洲的旅程

找個富翁

便大哭起來。當然,我也哭了。我又能抱著她了,這是多麼奇妙的感覺啊!還有我的另一個 看到我的孩子了,可以想像,當時我是多麼的高興!孩子看到我時,眼神顯得很陌生,然後 伊麗莎白帶著舞蹈學校的二十個學生還有我的寶寶,到巴黎迎接我。我已經六個月沒有 -我的學校,令人欣喜的是,孩子們都長高了。這次團聚真是太讓人高興了,我們又

唱歌又跳舞,玩了整整一個下午。

轟動 珊 是邀請了科龍尼樂隊在歡樂劇場為我伴奏,由科龍尼親自指揮,結果這在巴黎產生了很大的 德普雷斯和易卜生介紹給巴黎的觀眾。他覺得我的藝術也需要良好的背景作為襯托 著名藝術家呂涅.波,負責我在巴黎的一切演出事宜,他曾經將埃莉諾拉 些著名的詩人,如亨利·拉夫丹、皮埃爾·米勒、亨利·德雷尼耶等等,都用充滿 ·杜絲), 於

激情的筆墨,對我的演出進行讚美

巴黎向我們露出了迷人的笑容。

我的 每 場演出 都吸引了很多的藝術界和知識界知名人士,似乎我的美夢即將成

真,我辦學的渴望可以很輕易地變成現實。

處 來,而且咳嗽不止。我害怕她會得得可怕的咽喉炎,便急忙叫了一輛出租車 音樂。整個下午,在我跳著舞時,都覺得渾身在顫抖,我的心裡充滿了恐懼和擔憂 未出診的醫生,最後終於讓我找到了一位很有名氣的兒科專家。他很爽快地跟著我回到了住 並很快就讓我放下心來。他說這不是什麼大不了的病,孩子只不過是一 我在丹東路五號租了一套兩層的大公寓,我住在一樓,孩子們和教師住在二樓 那天的演出 有一天,日場的演出即將開始,一個壞消息把我嚇了一大跳。我的孩子突然喘不上氣 ,我上臺時已經遲到了半小時,在這段時間裡,科龍尼努力地為觀眾演奏著 般的 ,滿巴黎去找尚 了咳嗽 而已

什麼值得讚美的。愛所有的孩子,這才是一種令人無限欽佩的情感 母愛是多麽堅強、自私而又狂熱啊,它佔據了我的整個情感世界,但是我並不覺得這有

愛我的孩子了,如果她有什麼不測的話,我也會活不下去的

小的埃倫 油 !爾德麗現在已經能夠跑來跑去,並且已經會跳舞了 ·泰瑞,這也許是我總是思念埃倫 、欽佩埃倫的結果。我認為,隨著人類社會的逐 她很招人喜歡 簡直就是 個 莎白說:

應該用 步發展 雕像 ,將來所有的孕婦在生育之前 圖畫和音樂包圍 都應該隔離在某個地方,受到妥善地保護 這個地方

天晚上竟然轟動了巴黎,這可真是咄咄怪事 這位偉大的藝術家,享受到了幾個小時的放 沸揚揚 少是圍著他跳舞 袍的莫奈・蘇利, 酒神女祭司形象,去參加這個舞會的。作為酒神的女祭司,我在那裡發現了穿著一件希臘長 那個季節最為著名的藝術盛事 每一個人都必須以各種藝術作品中的人物的身份參加舞會,我是以歐里庇得斯筆下的 好像我們幹了什麼見不得人的勾當一樣。 ,因為偉大的莫奈很瞧不起現代舞。我們在一起跳舞的事情 他裝扮的可能是酒神狄奧尼索斯。整整一個晚上,我都和他跳舞,或者至 ,就是布里松舞會,巴黎文學藝術界的所有名人都接到了 鬆 但我們真的是清清白白的 這是他應得的。我那美國式的單純 ,我只不過是讓 ,後來被傳得沸 在那

其目的地的,有時甚至連發送者都沒有意識到這種腦電波的傳送 最新發現的心電感應現象證明,人的腦電波,是可以透過與其同頻共振的空氣,傳送到

力 個在德國 根本無法負擔所有的開支。我一個人賺的錢 我又面臨經濟崩潰的邊緣了,學校在不斷地發展狀態,開支也變得越來越大 二十個在巴黎;另外,我還要幫助其他的人。一天,我開玩笑似的對我姐姐伊麗 , 要用來撫養和教育四十個孩子 其中二十 憑我的財

不能再繼續這樣下去了!我銀行的存款已經透支了,要想把學校辦下去,就非得找個

百萬富翁不可

玩笑,可是後來

這個願望一出口 ,就一直縈繞在我的心頭

我一定要找一個百萬富翁!」這句話我每天都要重複上百次。剛開始,我還只是在開

按照法國精神治療專家庫埃的觀點

就真的希望它能夠變成現實了

來了一張名片 前 頭髮上捲著卷髮紙 在歡樂劇場舉辦了一場特別成功的演出之後,第二天早晨,正當我穿著晨衣坐在梳妝鏡 ,上面印著 , 頭上戴著一頂花邊小帽,為下午的日場演出作準備時 一個尊貴的名字,我腦海中突然閃現出了一個念頭: 他就是我要 侍女給我送

找的百萬富翁 !

請他進來!

格林。他願意當我的騎士嗎?他說話的聲音非常動聽,好像還有點羞澀,就像一 身材挺拔 ,一頭金色的卷髮,蓄著鬍鬚,我馬上便猜了出來,他就是洛亨 個戴著假鬍

子的大男孩一樣, 我想

您不認識我 ,但我經常為您的偉大藝術而鼓掌 0 他說

在夢裡一 樣,我想起了波利尼亞克親王的葬禮 我突然產生了一 種奇怪的感覺:我以前曾經見過這個 那時我還是個小姑娘,哭得非常傷心,由 人 在哪裡見過呢?就好像

非常的悲痛,然後跟他的每一位親屬都握了手。我記得自己當時突然注意到了其中一 長的隊伍 於是第一次參加法國葬禮 就是現在站在我面前的這個高個子男人! 。有人往前推我:「 ,我覺得很不適應 得過去握手!」 0 他們小聲說道 在教堂邊的過道上,親王的親屬排 。我為失去這位親愛的朋友感到 成了 個人的 列長

不管怎麼說,從現在起,我就把他當成我的百萬富翁。我已經發出腦電波去尋找他,而且 不管命運如何 我們的第一次相遇,竟然是在教堂裡的一個棺材旁邊,那絕對不算什麼幸福的預兆!但 ,我與他相逢都是早已註定的事情

現在一定很累了,那麼就請允許我為您挑起這副重擔吧。 舞蹈呢?至於費用,您不必擔心,我願意承擔所有的費用 比方說,您是否願意和這些孩子們一起 我崇拜您的藝術,崇拜您辦學的理想和勇氣 ,到里維埃拉海濱的一幢小別墅裡,去創作幾段新的 0 我是來幫助您的 。您已經做了一件了不起的事情 0 我能為您做什麼呢?

可愛的海濱別墅裡 駛而去。洛亨格林穿著一身白色的西裝 在不到一個星期的時間裡,我和我的學生們就坐進了頭等車廂,向著大海,迎著陽光疾 然後從陽臺上指著他那艘白色船翼的遊艇給我們 ,滿面笑容地在車站迎接我們 看 0 他把我們帶到了一幢

叫彩虹女神『艾麗絲號 這艘遊艇名字叫 『艾麗西婭夫人號』 他說 , 「可是從現在開始 我們要為它改名

在地 我只是將他當成是我的騎士,遠遠地對他感激崇拜,完全是一種精神上的關係 的加深,我每天都能感受到他那迷人的魅力,我對他的感情也變得越來越強烈。 他對孩子們如此盡心盡力,使我不禁對他心存感激,而且產生了充分的信任。 孩子們的身上穿著隨風飄拂的淡藍色圖尼克,手裡捧著鮮花和水果,在橘子樹下自由自 。洛亨格林對每個孩子都很好,處處體諒和照顧大家,讓每個人都覺得非常高 隨著與他接 不過 那 觸

的 了 種感覺 位身穿華麗的長袍 他經常邀請我與他一起用餐。記得有一次,我穿著樸素的希臘圖尼克趕到那裡 我和孩子們住在博利厄的一幢別墅裡,而洛亨格林則住在尼斯的一家很時髦的大酒店 她 就是我的勁敵 、渾身珠光寶氣的女人,這頓時讓我有些侷促不安。 ,我的心裡感到一 陣驚慌 。後來的事實證明 , 我的預感是正確 我立刻產生了 卻看 到

可是 第一次參加這種公開的化裝舞會。當時的氣氛非常熱烈,但我的心裡卻一直籠罩著 會的總管拍了拍我們的肩膀 位來賓發了一套用白色錦緞做成的飄逸長袍作為化裝舞服。這是我第一次穿化裝舞服 我記得後來我又和她 天晚上,洛亨格林以其慣有的慷慨,在夜總會裡舉行了一次盛大的化裝舞會,並為每 那 個渾身珠光寶氣的女人,也穿著白色的長袍來參加舞會 , 說不允許這樣跳, 起瘋狂地跳起舞來 我們這才分開 愛與恨就是這樣相生相剋 0 我一看見她就 覺得 後來, ,也是 片陰 舞

塗 。 曦 怪樣的衣服 停在門口。就這樣 潰了,我們 話間的旁邊 格林的餐桌 叫埃里克的 洛亨格林摟住我說 醫生說孩子已經脫離了危險 小埃里克幾乎都要窒息了,小臉憋得發紫。醫生馬上開始施救。 就在大家跳舞的時候 小寶貝突然得了咽喉炎 兩個人的嘴唇第一次碰到了一起。但我們並沒有浪費時間 ,提心吊膽地站在床邊等待診斷的結果。 ,由於對孩子的病情全都感到焦慮和擔憂,我們兩個人之間的防線在此時完全崩 他正在那裡招待客人。我告訴他,我必須要打電話找到一位醫生。 ,我們穿著白色的化裝舞服開車去接了醫生,然後火速趕到博利厄別墅 : ,有人突然叫我去聽電話 堅強些,親愛的!現在我們該回去陪客人了。」 0 淚水奪眶而出 , 病得很嚴重 , ,可能要不行了。我從電話間直接奔向洛亨 把我們 兩小時以後 博利厄別墅的人告訴我 兩個 人臉上的化妝油彩沖得 ,窗戶上已出現 我們兩個仍然穿著怪模 洛亨格林的汽車就 在回去的路上, ,我們學校那個 就在那個 了薄薄的 塌糊

雷

在夜總會裡,時間過得很快,大多數客人都沒發覺我們曾經離開 過

秒地計算著時間

,

那個滿身珠寶的女人

用燃燒著妒火的目光

這一次難忘的經歷

,我也要永遠永遠地愛你

口

是有

個人卻在一分一

他在車裡緊緊地抱住了我,在我耳邊小聲地說道:

親愛的

,就算只為了這一個晚上,為了

虧他及時識破了她的意圖 看著我們 離開 當我們回 到舞會的時候 , 下就緊緊地抓住了她的手腕,然後又將她高高地舉了起來 她從桌上抓起 一把餐刀 直接撲向了洛亨格林 把 幸

個節目一 她送到了女賓休息室,好像這一 而且很顯然 樣 0 她需要喝杯水,然後他就若無其事地回到了舞廳,臉上仍然掛著笑容 在女賓休息室裡,洛亨格林把她交給了侍從 切都是在開玩笑一樣,好像這是為狂歡舞會事先準備 ,簡單地交代說她有點歇斯底里 就是從 好的

潮 。我已經如癡如醉,跟馬克斯·迪爾雷跳了一支奔放的探戈舞

整個舞會的氣氛也變得越來越熱烈,到凌晨五點鐘時,大家的情緒到達了高

那

太陽出來了,舞會也終於結束了,那個渾身珠寶的女人,獨自一人回到了她的

賓館

济洛

兒,又把學校委託給女教師們照料之後,我們乘上了遊艇,向義大利進發 切都贏得了我對他的愛 亨格林則和我待在 第二天早晨 他向我提議 起 0 他對孩子們的慷慨大方,對小埃里克病情的由衷擔心和操勞 ,乘坐由他重新命名的遊艇去遊玩。於是,在帶上我的小女

切金錢都會給人帶來災禍,有錢人的快樂總是充滿了變數

的 我當時太年輕 麼我的一言一 |話會造成什麼樣的壞處。因為我的勇敢和大方,這個男人鄭重地對我說,他已經深深地愛 理想國 如果我能夠早點意識到 行就會變得小心謹慎,儘量不去拂逆他的意思 太幼稚 談卡爾 ,不明白這些事情 馬克思,談我改造這個世界的設想 與我朝夕相處的這個男人, ,總是喋喋不休地對他談我的人生理想 就像一個被寵壞的孩子一 ,這樣也許就萬事大吉了 我絲毫沒有意識到 談柏拉 樣 我的 可 那 是

此

我最喜歡哪一首詩的時候,這種矛盾達到了頂點。我非常高興地給他拿來了我的床頭小書, 措。他逐漸認識到,我的理想與他平靜的內心,根本無法達成一致。直到有一天晚上,他問

,當時我沉醉在激情之中,卻沒有注意到他對此

驚地發現他那張英俊的臉已經快要的反應。當我抬起頭的時候,我吃

被氣歪了。

都是些什麼亂七八糟的

東

上了我。可是當他發現被自己帶上遊艇的女人,是一個激進的革命者時,他開始變得驚慌失

為他朗讀了沃爾特・惠特曼的《大路之歌》

▲ 鄧肯劇照 7

美國!」
「但是你看不出來嗎,」我也 大聲喊道,「他在憧憬一個自由的 大聲喊道,「他在憧憬一個自由的

心目中,美國就是那十幾個能夠為猛然間我全都明白了,在他的

安慰自己,總有一天他會睜開自己的眼睛,看清楚這一切,到那時 他帶來滾滾財源的大工廠而已。女人就是這樣的不可救藥,我常常和他這樣爭吵 ,我還是會一下子撲進他的懷裡 ,在他狂暴的愛撫下忘記所有的不愉快。 ,他就會幫助我,為人民 我甚至還常常 但 是 沙完

的孩子創辦一所偉大的舞蹈 學校 ,正在蔚藍色的地中海上劈波斬浪

,那艘豪華的遊艇

光下。洛亨格林,我的聖杯騎士,你也來和我分享這一偉大的思想吧! 我親愛的迪爾德麗 華生活、沒完沒了的宴席遊樂,與我年輕時的艱苦漂流和闖蕩進行比較,真是天壤之別啊 龐大的開支,僅僅是為了讓兩個人感到快活。對我來說 但是,我還是經常會想到機倉裡的司爐工、艇上的五十個水手以及船長和大副 ,我覺得整個身心都變得一片明亮,好像從黎明前的黑暗之中,一下子來到了炫目的陽 直到今天,當時的情景仍然歷歷在目:寬寬的甲板 想到這裡 ,我的潛意識裡便會產生深深的不安。有時候,我會將這種安逸舒適的 ,她穿著白色的圖尼克跳來跳去……我當時的確已經沉醉在愛情之中了 ,這樣的生活每過去一天都是工作的 ,整套整套的水晶和銀製餐具 所有這 ,還有

的 廟 帕 等著我們的到來。可那天天公不作美,下了一場夏季的暴風雨,暴雨一 斯頓神廟 我們在龐貝古城待了一天,洛亨格林突然產生了 前 面跳舞 於是他馬上請來了那不勒斯的 個很浪漫的想法 一個管弦樂團 並且安排他們 他想看我在月光下 連下個不停 ',遊

艇根本無法離港。最後當我們最後趕到帕斯頓神廟時 渾身都被澆透了,他們竟然在那裡整整等了我們二十四小時! ,樂團的人可憐巴巴地坐在神廟的臺階

還想在甲板上演奏,但是船卻顛簸起來,他們一個個被顛得臉色發青,只好回到船艙去休息 肉 ,因此他們無法伴奏了。這時又下起了毛毛細雨,我們便坐上遊艇前往那不勒斯。樂師們 。餓壞了的樂師們吃多了也喝多了,再加上在雨中等了那麼長的時間,早都變得疲憊不堪 洛亨格林叫了幾十瓶酒和一隻裴利卡式烤全羊,我們就像阿拉伯人一樣吃起了手抓羊

在月光下的帕斯頓神廟前跳舞 這個浪漫的想法 就這樣不了了之了

洛亨格林還想繼續在地中海航行下去,但想到我已經跟經紀人簽訂了在俄國演出的合

我送回巴黎 同 放滿了鮮花,然後我們在款款溫情之後告別 ,因此,雖然不太情願,但我還是不顧洛亨格林的請求,決定履行這份合同。洛亨格林把 他原本想和我一起去俄國的,但又擔心護照有問題。他在我的房間裡到處都 0

真是奇怪,當與心上人離別時,雖然我們都顯得依依不捨,但同時又都體會到了一

脫後的輕鬆感。

情 ,差點演變成一齣悲劇,不過幸好後來是以喜劇的形式收場。一天下午,克雷格來看我 這次在俄國進行巡迴演出,與以前一樣,可以說非常成功 只是中間發生了 一件事

在 那 瞬 間 心裡只有與他重逢後的喜悅 我突然覺得 , 無論是學校 。畢竟 洛亨格林還是其他什麼 ,在我的天性中, 最主要的還 , ___ 切都可以被抛到九 是忠誠

外 盛 著 我的 他常常對著他們大談自己的舞臺藝術構想,而他們也總是盡力去理解他那豐富的 劇院裡的所有女演員都愛上了他,男演員們也都喜歡他的英俊瀟灑 克雷格非常高興 他正在為斯坦尼斯拉夫斯基藝術劇院即將上演的 、儒雅和藹和 《哈姆雷: 特》 精 に想像 忙碌 力

旺

力

好趕到火車站,但火車已經在十分鐘前開走了 後 前那樣勃然大怒,猛地把我的女秘書從椅子上抱起來,進入了另一個房間裡 我有沒有想過要留下來和他待在一起 漂亮的女秘書在身邊的話 斯坦尼斯拉夫斯基當時被嚇壞了,他極力勸說克雷格把門打開,然而毫無用處 個 晚上, 我 和 他重逢時 我請斯坦尼斯拉夫斯基 覺得他還是那麼魅力四射 , 事情很可能就會是另外一 。由於我無法馬上給出一個準確的答覆, 、克雷格和我的女秘書吃了一 ,那麼令人迷戀。 種結局了。 就在我們動 頓便飯 如果當時 0 席間 , 身前往基 我不是帶著 然後鎖 於是他又像以 克雷: 輔 上了房 R 格 問 的 個

克雷格的這種做法 談起了現代藝術 我只好和斯坦 並極力地迴避克雷格這 尼斯拉夫斯基回到了他的公寓 感到非常痛苦和震驚 個話題 0 我們的情緒都很消 不過我能夠看出來, 沉 斯坦尼斯拉夫斯基對 便開始漫不經心 地

,

是受到了很大的驚嚇。 第二天,我坐著火車去了基輔 我問她是否願意和克雷格一 。幾天以後,我的女秘書也來找我了。 起留在俄國 ,她堅決不同意 她臉色蒼白 這樣 顯然

起回到了巴黎,洛亨格林到車站去迎接我們

像突然蘇醒了,頓時覺得神清氣爽 方,我第一次體會到了人的神經和感官,能夠到達一種什麼程度的亢奮狀態。我覺得自己好 張路易十四時代的床上,開始瘋狂地親吻和撫摸我,這令我簡直無法喘息 洛亨格林在伏日廣場有一套奇特而陰森的公寓,他帶著我到了那裡,然後把我放倒在了 、精神煥發,這種感覺是我以前從來沒有體驗過的 。就在那個地

遙的神仙 好像展開了白色的雙翼 隻天鵝 他就像宙斯一 時 而又變成了閃閃發光的金線雨 樣 , 可以變換出各種不同的化身,我覺得他時而像一頭公牛, , 在翻滾的波浪中搖盪 0 他的愛將我擁托到了幸福的波峰浪尖上, , 在神秘的誘惑下 , 變成了金色彩雲中 時 而 變成 我的心 一尊逍

醒了 怪 知道了塊菌 亨格林享受著帝王一般的待遇。所有的飯店領班和餐館廚師,都爭著在他面前獻媚 他總是出手闊綽 接下來,我真正瞭解到了巴黎城中的所有豪華飯店,究竟好在哪裡。在這些飯店裡 我學會了品嚐各種美酒,透過品嚐 蘑菇等各種菌類的滋味有什麼不同 • 揮金如土。我也第一次知道了「燜子雞」和「燉子雞」有什麼區 , 我能夠知道酒的生產年代 0 確實 ,我舌頭上的味蕾和味 , 而且我還知道了什麼 覺神經 這也難 已經蘇 ,洛 别

才, 料 找到了一個合理的藉口 訂做和穿著華麗的服裝了。面對這樣的誘惑,我簡直無法抗拒。不過,我也為自己這些改 我老是穿著一件白色的小圖尼克,冬天穿羊毛的,夏天穿亞麻的,但是現在,我竟然也開始 年代的酒味道和氣味最好。除此之外,我還知道了很多以前被我忽略了的其他事物 他知道如何能夠把一個女人打扮得漂漂亮亮,就像創造一件藝術品一樣 各種顏色和款式的服裝 也是在這時 ,我有生以來第一次走進了巴黎一家最時髦的時裝店 這個時裝設計師 ,還有各種帽子,一下子讓我眼花繚亂、目不暇接 ,保羅·波瓦雷爾,超凡脫俗,簡直就是一個天 撲面 。但是必須要承 而 0 來的各種 在這之前

面

種似乎是與生俱來的疾病 這 切世俗上的滿足, 也給我帶來了不良的後果。 神經衰弱 在那段時間裡,我們不停地談論著

認

我正在從神聖的藝術陷入世俗的藝術中

愉快的 得在 ,可是我卻 一個陽光明媚的早晨 看到他的臉上,突然掠過了一絲不易察覺的悲哀表情。我急忙問他發生了 ,我和洛亨格林一起到博利厄的樹林裡散步,本來都是非常

什麼事

, 他對我說

容 既然人最終總免不了一死, 我總是看見母親躺在棺材裡時的 ,擁有富裕和奢華的生活,並不能讓人滿足。對於那些富人而言 那麼活著又有什麼意思呢? 面容 0 不管走到哪兒 , 我都會看到她去逝時的

面

這時我才意識到

誘惑著——到蔚藍的大海上遨遊吧。

在生活中做些有價值的事情,就更困難了。我就總是看到那艘停泊在港灣裡的遊艇,它總是

2 兒子誕生

格林堅持坐在遊艇上,但他也不怎麼適應,經常暈船,有時吐得臉色發青。富人們的享樂 那 ,我實在無法忍受海浪的顛簸,只好下了遊艇,坐著汽車在海岸上跟著遊艇走 年,我們乘著遊艇前往布列塔尼島,在附近的海上度過了夏天。海上經常會有很大

其實也不過如此!

間,有一天我來到了聖馬可大教堂,正當我坐在那裡獨自欣賞教堂藍色和金黃色的圓 頭金髮就像光環一樣套在他的頭上 突然間,我好像看到了一個小男孩的臉,他就像一個小天使 後來我們又去了里多海濱,與小迪爾德麗一起在沙灘上玩耍。接下來的幾天,我卻陷入 九月,我帶著孩子和保姆一起去了威尼斯,和她們單獨在一起待了幾個星期。在此期 長著一雙藍色的大眼睛,一 頂時

情

0

卻是我的藝術 已經明白了,男人所謂的愛情,其實不過是反覆無常和自私任性而已;而最終受到傷害的 了沉思 聖馬可大教堂裡的幻覺,讓我覺得既高興又不安。我曾經深深地愛過 , 而且這種傷害可能是毀滅性的。我開始強烈地思念起了我的藝術 ,可現在我 1 我的

作、我的學校。和我的藝術夢想相比,眼前的世俗生活簡直就是一個累贅

給愛情帶來悲劇性的結局 有兩件大事 中,從身上掉下來的無用之物。對我來說,這條精神曲線便是我的藝術。在我的一生中,只 依附於這條曲線,並且讓它變得更加強大,至於其餘的東西,只不過是在我們精神發展進程 我認為,在每個人的生命之中,都會有一條向上延伸的精神曲線,我們的現實生活正好 愛情和藝術 0 兩者無法調和 我的愛情經常會毀掉我的藝術,但我對藝術的渴望 , 總是在不停地鬥爭 ,又常常

友 ,將我的問題全都向他傾訴了。 在這樣一 種六神無主而又憂鬱苦悶的情況下, 我來到米蘭 , 找到了一位當醫生的朋

遠失去你的偉大的藝術?這絕對是不行的!聽我一句,千萬不要做這種與人類為敵的 「太荒唐了!」他驚歎道,「您是一位天下無雙的藝術家,現在卻想冒險 讓世界永 事

的身體只是藝術的工具,我絕不能再讓它發生變形;但此時此刻 聽完他的忠告 我仍然處於苦悶和猶豫不定的狀態 ,甚至一 度覺得非常厭煩 ,我卻又一次被回憶和希 :我認為我

望 被幻 /覺中的那張天使的臉、我兒子的臉,給折磨得痛苦不堪

裡 好像在說:「不管你作出什麼樣的決定,結局都是一樣的。看看我吧,很多年以前,我還 長袍的女人, 有光彩照人的風姿,但死亡吞沒了我的一切 我讓 那是 我的朋友給我 她那雙漂亮的眸子無情地直視著我,我也盯著她看 個陰森的房間 個小時的時間 ,我突然看見了牆上掛著的一幅畫 , 好讓我單獨作出決定。我記得在那家賓館的臥室 所有的一切!你何必要遭受那麼大的痛苦 , 畫面上是一 。她的眼睛似乎在嘲 位穿著十八世紀 笑我

擁

的 情的陷阱 的目光 眼 她的 睛依然很冷漠 開始 服睛變得更加無情和冷酷 努力地思考, ,依然毫無憐憫之情地嘲笑我 以便讓自己快點作出決定。我淚眼朦朧地去祈 ,而我也覺得更加的鬱悶和痛苦 。無論生死 ,可憐的 0 我捂住雙眼 人啊, 求那雙眼 你都逃脫 睛 避 開 口 Ī 她 她

呢?把生命帶到這個世界上來,到頭來還不是要被死亡吞沒?」

情 相信至高無上的自然法則。」 後 我站起身來,對著那雙眼睛說道:「不,你難不倒我。我相信生命、相信愛

實 這時 這 П 到 時 我的 威尼 那雙冷漠的眼睛裡 朋友進來了, 斯以後 ,我把小迪爾德麗抱在懷裡 我將我的決定告訴了他 ,突然閃現出了 絲可怕的嘲笑 , 0 小聲對她說道:「你就要有一個小弟弟 從此以後 , 我的決定便不再更改 不知道這 是幻覺還 是 事

的 是的 滿懷著喜悅、愛心和溫情。我那該死的神經衰弱症,暫時也消失無蹤 迪 ,真是太好了!」我給洛亨格林發了一 爾德麗高興地直拍手,笑著說:「啊,太好了,太好了!」 封電報,他火速趕到威尼斯,看上去他非常 我也非常激動 7 是

出 我和沃爾特·丹羅希簽訂了第二份合同,準備十月份和洛亨格林一起坐船到美國去演

輪上,有一套屬我們的最豪華的套間 就像王公貴族 船上訂了一個最大的套間,每天晚上,都有專門為我們準備的菜譜 洛亨格林從來都沒有去過美國,他非常激動,因為他也有美國血統。當然啦,他已經在 一般 0 和百萬富翁 一起去旅行,確實非常的省事,更何況這艘 ,見到我們的人都會閃道兩旁, ,我們一路上所受的待遇 然後鞠躬致意 「普拉紮號」 游

相處了十七年的情人,就曾經就被趕得東躲西藏、狼狽不堪。當然,如果你非常富有的話 美國有這樣一 條法律和規定:不允許一對戀人一起外出旅行。 可憐的高爾基和和他那位

這些小麻煩就不在話下了。

說 : 到更多的錢 下去了。」我回答說: 這次的美國之行非常愉快 親愛的鄧肯小姐 0 可是 , 在 月份的一天,一位緊張不安的老太太走進我的化妝間 坐在前排的觀眾 噢,親愛的夫人,那正是我的舞蹈想要傳達的意思:愛情 、非常順利 , 、非常成功,我也賺了不少錢,有了錢之後就能! 能夠把您的身體看的清清楚楚 你可 不能 大聲的 再這樣 對 女 我 賺

得 蹈所要表現的……」聽了我這些話以後,這位夫人卻露出了不解的神色。 這次巡迴演出到此為止就好了,我們應該回歐洲去了,因為當時我的體態已經非常明顯 《懷孕的風神》嗎?萬事萬物都在波動中孕育 春天!您知道波提切利的名畫 《豐收大地》 ` 、繁衍出新的生命 《懷孕的美惠三女神》 不過 ,我們還是覺 ,這正 是我舞 聖

子分居了,我覺得這次旅行能讓他的煩惱減輕一些。 令我非常高興的是,奧古斯丁和他的小女兒這次要和我們一起回歐洲。他已經和他的妻

十名當地的水手、一名一流的廚師;還有豪華的船艙,帶洗澡間的臥室……」洛亨格林對我 冬天嗎?遊艇已經做好了準備,隨時都可以將我們送到亞歷山大港;『待哈比』上配備了三 燦爛的地方去參觀底比斯、鄧迪拉赫神廟以及所有你盼望去的地方,然後在那裡度過今年的 你願意乘坐著『待哈比』 在尼羅河上溯流而上 遠離灰暗陰沉的天空,到那 個 陽 光

「啊!可是我的學校、我的工作……」

說道

像惡魔的手遮擋住太陽一樣,不時地出現,那麼這次旅行真就可以算是一場幸福的美夢了 就這 你姐姐伊麗莎白會將學校照顧得很好的 樣 我們在尼羅河上度過了整個冬天。如果沒有那該死的神經衰弱 你這麼年輕 ,有的是時間去工作。 這 種疾病就

看到獅身人面像時

她對我說

啊

,

媽媽

這個寶寶不好看,可是挺神氣的!

千年 當那艘名叫 兩千年 「待哈比」的大帆船,慢慢沿著尼羅河逆流而上時, 五千年前的古代,穿過歷史的迷霧,我們直接到達了永恆之門 我們的心也穿越到了

潔的夜晚 內的小生命 靜和美妙呀!穿過古埃及國王們的神廟和金色的沙漠,一直來到了法老們神秘的陵墓 一轉動著 .於我的體內正在孕育著一個新的生命和希望,因此,那次航行對我而言,是多麼的平 ,在鄧迪拉赫神廟裡,我覺得神廟裡所有埃及愛神神像的眼睛,全都在殘破的面 最後落在了我那尚未出世的孩子身上,就像在施展催眠術 ,似乎隱隱約約地感覺到,這是一次通往黑暗與死亡之地的旅程。在一個月光皎 般 我體

T 長大成人,沒能當上一位偉大的法老,年紀那麼小就夭折了, 他仍然被當成了一個孩子。但是如果他現在仍然活著的話 最精彩的旅程是遊歷「死亡之谷」 ,我認為 ,最有意思的是一位小王子的 ,他都已經六千多歲了! 因此儘管多少個世紀都過去 [陵墓 他沒能

對於那次埃及之行,在我的記憶裡還留下了哪些印象呢?深紅色的旭日,血

紅色的

殘

光 陽 影在甲板上跳舞 漂亮的 ,同時幻想著法老們的生活,也幻想著即將出生的寶寶;農婦們沿著尼羅河的岸邊行走 沙漠中金黃色的沙子,還有神廟 頭上頂著水瓶 , 在底比斯古老的大街上漫步 ,壯碩的身體在黑色的披巾下扭來扭去;還有迪爾德麗 在陽光燦爛的日子裡,我在神廟的院子裡消磨時 , 在神廟裡仰視那些殘破的古代 她那· 神 像

她剛剛學會使用三個音節的 單詞

永 恆 的 神 廟 前 那 個 小寶 寶 , 法老墓中的那個小王子 , 國王的山谷 , 沙漠裡的駝

隊 攪動沙漠的大風暴 ,這一切都到哪兒去了?

T 便出現了勞動者的身影 ,因為從那時開始,尼羅河上的汲水車,就開始不斷地發出吱吱呀呀的叫 在埃及 ,早晨四點鐘左右,就已經旭日東昇、熱氣蒸騰了。日出之後,就無法再睡覺 挑水的 ` 耕地的、趕駱駝的,絡繹不絕,直到夕陽下山才會結 聲。 接著 , 岸上

束,這一 切就像一 幅流動的 壁畫

悠閒的旁觀者 們划著獎 ,我們心曠神怡地欣賞著眼前的 , 古銅色的身體起起伏伏 , 待哈比」在水手們的歌聲中緩緩前行 切 作為

境、埃及神廟的氣氛都是非常和諧的 鋼琴家,每天晚上都為我們演奏巴哈和貝多芬的曲子。這些莊嚴肅穆的曲調 尼 羅河的夜色美極了, 我們隨身帶著一 架斯坦威牌鋼琴,有一位很有天賦的年輕的英國 ,與當地的 環

關 窄 0 我們的帆船 有生以來最為安靜的 幾個星期以後 幾乎伸手可及。 , 似乎也隨著幾個世紀以來的古老旋律在搖晃著。如果條件許可 ,我們到達瓦迪哈勒法,進入了努比亞地區 船上的人都在此地上岸去了喀土穆 兩個星期 0 在這個美麗的國家 似乎一 , 我和迪爾德麗留在 。在這裡,尼羅河變得非常狹 切的憂慮和煩惱都與自己 船上 乘著這 度 艘 無

設備齊全的「待哈比」沿著尼羅河旅遊 ,那簡直是這個世界上最好的療養方法了

軟,不管是在田間彎腰勞作,還是從尼羅河裡汲水,都像是青銅雕刻的模特兒,令雕刻家們 這裡的農民,總是把扁豆湯和未經發酵的麵包當做主食,但他們的身體卻都非常的 讚歎不已 的地方。但不管怎樣,這裡是我知道的唯一一個,可以將勞動和美麗等同起來的地方 對於我們而言,埃及就是一個夢幻的國度 ,而對於當地的貧窮農民來說 ,這裡就是勞動 美麗柔 儘管

型 T 時的心血來潮 。直到現在 幢豪華寬敞的大別墅,別墅的臺階一層層地延伸到了大海。他還是和過去一 返回法國時 我們坐著汽車,參觀了阿維尼翁的塔樓和卡爾卡松的城牆,想為未來的城堡找 ,他在弗拉角買了一塊地皮,打算在那裡建造一座巨大的義大利風格的城堡 ,他的城堡仍然矗立在弗拉角上,可惜,與他心血來潮時所做的其他事情 ,我們在威勒弗朗什登陸,為了度過這個難熬的季節 ,洛亨格林在博利] 樣 一個 因為 厄租 模

園裡 為 弗拉角買地,要麼就是在星期一乘坐特快去巴黎,然後星期三再返回 一個真正的藝術家?因為藝術的要求是非常嚴格、非常全面的, 當時 面對著蔚藍的大海 他正受著一種不正常的焦躁不安的困擾 ,思索著生活與藝術的界限 ,整天忙忙碌碌的 0 有時我也在想 而 個熱戀中的女人,會 __ 我靜靜地 要麼是風風火火地去 個女人到底能否成 待在這座花

,這座城堡一直沒有完工

為了生活而放棄一切。 現在,在這裡,我已經是第二次為了生活而完全與藝術脫離了

我的

兒子在這個時候降臨人間 五月一日的早晨 ,天氣晴朗,大海湛藍,到處都充滿了勃勃的生機和歡樂的氣氛

嗎啡來減輕我的痛苦。因此,這次生孩子的感覺,與上次的可是大不相同 聰明的博森醫生與諾德威克那個愚蠢的鄉下大夫,到底是不一樣,他知道如何用適量的

迪爾德麗跑進了我的房間,可愛的小臉上充滿了一種早熟的母性笑容:「啊,多麼可愛

,你不用擔心,我會天天抱著他,照顧他的。」

的小男孩啊。媽媽

的情景。上帝呀 後來,她死去之後,我經常會想起她這句話 人們為什麼要祈求上帝呢?如果上帝真的存在 ,想起她雪白僵硬的小手,抱著她的小弟弟 ,他為什麼會對這一 切

發抖的小小的瑪利亞別墅,而是一座雄偉的大廈;不是在陰沉狂暴的北海邊,而是蔚藍色的 就這樣,我又一次懷抱著嬰兒躺到了海邊 只是這次的地點,不是那座在狂風中瑟縮

置之不理呢?

致命誘惑

究竟應該怎樣舉辦宴會,才能變得不同凡響。於是,我便按我的設想去籌備了 吃飯一樣,沒有多大的區別。而且,我早就想過,如果一個人真的有了足夠多的錢,那麼他 從來都不知道如何進行娛樂,如果讓他們舉辦一場宴會的話,幾乎和一個看大門的窮 讓我去草擬宴會的計劃,並且願意讓我全權處理宴會的所有事情。我認為 回到巴黎後,洛亨格林問我是否想要舉辦一場隆重的宴會 宴請我所有的朋友 ,那些有錢 入請· ;他還 人似乎

全。 為我們演奏了瓦格納的作品。直到現在,我還記得那個美麗的夏日午後,在那些參天大樹的 個大帳篷,帳篷裡放著各式各樣的食品,魚子醬、香檳酒、茶水、點心,應有盡有,一應俱 用完茶點之後,在一片支著一個個遮陽傘的空地上,科龍尼樂隊在皮埃爾內的指揮下 下午四點鐘,接到邀請的客人們按時到達了凡爾賽。在此地的一個公園,我們支起了一

西格弗里德的葬禮進行曲,又是何等的莊嚴 科龍尼樂隊演奏的西格弗里德的田園曲是何等的美妙,在夕陽西下時 , 他們演奏的

液 ,讓客人們大快朵頤,一直吃到了午夜時分。這個夜晚,公園裡燈火通明,如同白晝 音樂會結束之後, 場豐盛的宴席呈現在了客人們的面前。各色的美味珍饈 瓊漿玉 在

維也納樂團的伴奏下,大家翩翩起舞,直到天快亮時才散去

會 就應該這麼辦。在這次宴會上,聚集了巴黎所有的社會名流和藝術家 這才是我的理想中的宴會,我覺得,如果一個有錢人想舉行一場讓他的朋友們高興的宴 ,他們都很滿意

興 , 而且還花了他五萬法郎 (是戰前的法郎!) ,但他自己居然沒有出席

但是,令人感到非常奇怪的是,儘管我精心安排的這一切,都是為了讓洛亨格林高

宴會開始前大約一小時 我接到了洛亨格林的一封電報, 他說自己突然生病

,不能來

,

看 ,要想讓有錢人得到快樂,幾乎和薛西弗斯從地獄裡往山上推石頭一樣,是徒勞無益

T

讓我

一個人把客人招待好

的 我經常這麼想,所以我覺得自己更願意做一個共產主義者

發奇想 儘管我 他覺得我們應該結婚 一再向洛亨格林聲明,我一直都是不贊成結婚的,但這年夏天,洛亨格林還是突

我說 : 「一個藝術家如果結婚的話 ,就太愚蠢了!而且我這一生要到世界各地去巡迴演

出 你又怎麼可能一輩子都坐在包廂裡看我跳舞呢?」 他回答說 :「假如我們結婚了, 你就用不著再去巡迴演出了

「那我們要幹什麼呢?」

我們可以待在倫敦的家裡,也可以去鄉下的別墅過一種舒服的生活

「那以後呢?

「那以後呢?」 「以後便坐著遊艇出去玩。」

「如果你不喜歡這樣的生活,那我就太無法理解了他建議我們先過三個月這樣的生活,權當一次試驗

另外,車庫裡還停著十四輛汽車,港口裡有一艘遊艇。不過我沒有考慮到下雨的天氣 宮和小特里阿農宮修建的,裡面有很多的臥室、浴室,還有很多的套間,我可以隨意使用 到夏天就會雨水不斷。英國人對此似乎早已習以為常了。他們起床以後會先用早餐 於是,我們在那天去了德文郡,在那兒,他擁有一座極其雄偉的別墅 是仿照凡爾賽 ,吃雞 ,英國

蛋、 常是處理一些信件,但是我覺得他們實際上都睡覺去了;五點鐘的時候,他們會下樓喝下午 午飯時分再返回;午飯要吃很多道菜,最後是德文郡奶油;午飯以後,直到下午五點鐘 熏肉或者火腿、腰子、麥片粥之類的東西;然後就穿上雨衣,到潮濕的鄉間走一 走 , 到 通

菜全都消滅光;酒足飯飽之後,他們開始輕鬆愉快地談論一些政治上的話題,或者很隨意地 兒橋牌 士們會穿上晚禮服 有很多種點心,還有麵包、黃油 然後就開始進行一天之中「真正」重要的事情 ,襯衫領子都漿得直挺挺的,女士們則袒胸露肩,入座以後 ,茶和果醬;吃完茶點以後 穿上考究的衣服 ,再裝模作樣地打上一 去赴晚餐 ,就把二十道 男

幅大衛創作的拿破崙加冕的油畫 在這座別墅裡 你能夠想像出來,這樣的生活能否讓我高興,幾個星期之後,我便感到絕望了 有 一個非常漂亮的舞廳 0 據說大衛 ,牆上掛著法國哥伯蘭家族生產的掛毯 共作了 兩幅這樣的畫 幅保存在巴黎羅浮 還 有

聊聊哲學,直到應該去睡覺為止

1,另外一幅就掛在德文郡洛亨格林家的舞廳裡。

洛亨格林發覺我變得越來越絕望 , 就對我說 :「你為什麼不再跳舞?為什麼不在這個舞

廳裡跳舞呢?」

我可是一點舞蹈動作都不會! 我看著那些哥伯蘭掛毯和大衛的油畫說道:「在這些東西的面前,在上了蠟的光滑地板

如果這些東西會妨礙到你跳 舞 , 那就把你跳舞的幕布和地毯拿來吧

於是 , 我派人拿來了我的幕布 , 掛在牆上擋住了掛毯 ,又將地毯鋪在了打蠟的 地板

「但是,我還需要鋼琴伴奏啊!」

那就再請個鋼琴師來好了。

」洛亨格林說

生氣,說道:「如果讓他指揮樂隊的話,我就不跳了。 生病了,不能指揮樂隊為我的舞蹈 來晃去。這位首席小提琴手也擅長彈鋼琴,科龍尼將他派到了德文郡。但是,我對這個 科龍尼說 反感,無論什麼時候看到他或是碰到他的手,都會讓我在心理上產生一種強烈的厭惡感 尼樂隊那位首席小提琴手長得很奇怪,他的腦袋奇大,而且還經常在他那不和諧的身體上晃 我每次都會請求科龍尼不要帶著他來見我,但科龍尼卻說這個人非常崇拜我 於是,我給科龍尼發了一封電報:「正在英國消夏,需工作,請速派鋼琴師來。」 ,我對此人的反感情緒,簡直到了無法克制 《狂歡節之情》 伴奏,便讓此人代替他進行指揮 、無法忍受的地步。 一天晚上, ,但是我對 0 科龍尼 我非常 科龍 人很 。以

您指揮吧!」 他到化粧室來裡見我,淚水漣漣地對我說:「伊薩多拉,我非常崇拜您,這次就讓我為

聽了我的話,他忍不住失聲痛哭起來。「不,我必須要跟你說清楚,你的樣子太令人討厭了。

觀眾們正在等著開演,呂涅·波於是勸皮埃爾內暫時代替指揮

我到火車站去接人,但是當我看到從火車上下來的竟然是這個人,便覺得非常驚訝 個大雨天,我收到了科龍尼的回電:「已派鋼琴師。×日×時到。」

科龍尼怎麼可以派你來呢?他知道我是討厭你的。

當洛亨格林知道鋼琴師是什麼樣的人之後,說道:「至少我沒有吃醋的理由了。」 他用法語結結巴巴地說:「小姐,請原諒,是親愛的大師讓我來的……」

▲ 鄧肯劇照8

飯都

、通心粉和水為生,醫生每

不能打擾到洛亨格林。他每天

待在自己的房間裡

,靠米

而且被告知在任何情況下,都

個小時就要給他量一次血壓;每隔一段時間,他還要被帶進一隻從巴黎運來的籠子裡

幾千伏的電流 這一 切都讓我變得更加煩躁不安,再加上連綿不斷的陰雨,這一切都成了不久之後發生 。他可憐巴巴地坐在裡面 ,說道:「我希望這樣能夠對我有好處

的那場變故的起因

極,所以當他為我伴奏的時候,我就在他面前放了一座屛風 對你有說不出的厭惡,一 為了驅散胸中的鬱悶和苦惱,我開始和那位鋼琴師一 邊看著你一邊跳舞,簡直無法忍受。 ,並且對他說道:「我覺得自己 起排練舞蹈,由於對他厭惡之

A伯爵夫人是洛亨格林的老朋友,她這時正好也住在這幢別

一您怎麼可以這樣跟那位可憐的鋼琴師說話呢?」她說。

起坐車出去兜風 每天午飯後 ,我們都要驅車外出兜風,這天下午,她堅持要我邀請這位鋼琴師和我們

家 出鄉村不遠,我再也無法克制自己對這位鋼琴師的厭惡感 再加上車子是突然轉彎,結果我一下子就被甩進了鋼琴師的懷抱 上,我在中間,伯爵夫人在我的右邊,鋼琴師在我的左邊。天氣與往常一樣 可機點點頭 於是,我非常不情願地邀請了他。汽車沒有折疊的加座,我們只能坐在同一排座位 ,為了討我的歡心 ,他突然來了一個急轉彎。 ,便敲了敲玻璃 鄉村的公路本來就凹凸不平 0 他趕緊張開雙臂抱住了 ,大雨傾盆 讓 司 機掉頭

起

我才知道他是個不一

般的·

我 沒有看到 我從 我坐正身子以後看著他 他這 !來都沒有感覺到如此強大的力量 副 模樣呢?他的 臉 覺得 龐 是那麼美麗 整個身體就像 0 這樣看了 , 眼睛 堆被點燃的稻草 裡隱隱地燃燒著天才的 會兒 , 我突然驚呆了 樣 , 猛烈地 火焰 以 從那 燃燒了 前我怎麼 刻 起

手 凝視 竟然能 回家的路上,我 著我的 夠誕生這麼強烈的愛 限請 , 溫情脈脈地拉著我 直醉 [眼迷離地盯著他。當我們進入別墅的大廳時 ,真是莫名其妙 , 走到了舞 廳 裡的屏風 後面 0 從那麼強烈的 ,他拉住了我的

銷量巨大 林當時卻堅持讓我們用酒杯來喝 了洛亨格林的贈 那 胡 醫生 被認 確 言和問候 為能夠 允許洛亨格林使用 刺 激白血球 0 後來我 的 才發現 計藥 的 , 種興 這種藥每次正常的用量應該是一 男管家奉命向每位客人提供這 奮 劑 , 就是那個著名的 新發 種 茶匙 興 明 奮 劑 但洛亨格 那 並 種 現在

扳 望著能夠單獨待在 但是天下沒有不散的 從 為了挽救 起驅車兜風的 個被認為已是垂死之人的生命 起 筵 那 席 ,終於有 天開始 在溫室裡 , 我和那位鋼琴師就都開始變得有些心猿意馬了 天 在花園中 , 我 的 鋼 琴師 , 甚至長時間 我們做出 不 得 不離開 了這 地在鄉村泥濘的 帶有自我犧牲性質的決 這座別 墅 並 路 Ħ. 總是渴 去不

定

的 那人確實是個天才, 過了很久以後 ,當我聽到 而對我來說 《基督的明鏡》 ,天才總是有著致命的誘惑 的美妙旋律時 ,我猛然意識到 ,我的感覺是對

考慮,我終於決定,從此以後,我要將自己全部的生命都獻給藝術 美國演出的合同。這一次雖然經過了深思熟慮,但心裡也難免感到絲絲悲涼 但這件事也證明了我絕對不適合過家庭生活。於是,在秋季, 我便乘船去履行第三次赴 儘管這項工作異常艱 經過上百次的

巨、辛苦,但它絕對比世俗生活,更讓人感到愉快和陶醉其中

校 的原意,登出了這樣的大字標題:「依薩多拉大罵有錢人!」當時我說的話大意如下 會歌劇院 要想獲得真正的快樂,就必須要創造出一種適合所有人的藝術形式 三年的優裕生活使我確信 在這次巡迴演出的過程中,我在美國極力呼籲,希望有人能幫助我建立屬於自己的 層層包廂裡的觀眾,我滔滔不絕地大談我的理想和觀點 ,這種生活是毫無希望的,是空虛和自私的;這同時也表明 0 0 而新 那年的冬天 聞報導卻歪曲了我 , 面對大都 學

來辱罵那 味著我不熱愛美國 因為我愛你愛得簡直要發瘋了。 但是那個女人對他卻無話可 有的人引用我的話,來證明我曾經說過美國的壞話。也許我確實說過 個女人 女人問男人: 。相反 ,那是因為我太愛美國了。我認識一個男人,他狂熱地愛著一個女 說 7 , 你為什麼要寫那些粗俗無禮的話給我?』 而且對他也很不友好。於是 ,那個男人就每天寫 男人回答說 但那並不意 封信

國的未來。所有這些舞蹈動作,它們來自哪裡呢?來自美國偉大的自然界,來自內華達的. 繼承者嗎?還有我的舞蹈不也是嗎?雖然被稱為希臘風格的舞蹈 愛美國 ,來自沖刷著加利福尼亞海岸的太平洋,來自綿延不絕的洛磯山、約塞米蒂山谷和尼亞加 心理學家們可以向大家解釋清楚這個故事,對美國 你問我為什麼? 我的學校 、我的孩子們, 難道不都是沃爾特 ,我大概也是這種 ,但它卻源於美國 • 惠特曼的精 心理 我當 , 屬於美 神的 然熱 Ш

時的靈感 貝多芬和舒伯特畢生都是德國人民的兒子,他們都是窮人, ,卻來自全人類,並且屬於全人類 。人們需要偉大的戲劇 但他們創作那些偉 、音樂和 舞蹈

拉大瀑布

伯特的交響樂,是不會有人理睬的 我在紐約東區曾經舉行過一 次免費的義演 0 有人曾對我說過: 如果你在東 品 表演舒

術和音樂 造一座圓形的大劇場吧,那將是唯 厢或樓座 生活中,他們的詩歌、藝術裡面 動不動地坐在那裡,淚水順著臉頗滾落 但是,我們還是舉行了免費的演出,劇場裡沒有包廂 但是 你們覺得這樣做是正確的嗎? 你們看看這座劇場 ,都蘊藏著豐富的內涵 的頂層樓座 座民主式的劇場 他們並非不理睬,而是非常喜歡。在東區 讓 人像蒼蠅一樣 , ,並時 每個人的視線都是平等的 刻準備著噴薄 真是讓人覺得舒服。人們 ,貼著天花板去欣賞藝 而出 為他們 沒有句 人民的

建

的 像需要水和麵包一樣,它是人類精神的美酒佳釀 小姐身上的珍珠和鑽石相比 動作的美麗的手臂中。你們已經看到她們手拉著手走過舞臺,與坐在包廂裡的任何一 沒有裝飾品 大的音樂再也不能只屬於少數有文化的人,它應該免費地向人民大眾提供: 切美好的 0 我別 在孩子的身上就可以發現它 如果我的藝術能夠對你們有所啟迪的話,我希望你們能夠學到這些。 建造 無所求 藝 術 只有從洋溢著靈性的人類靈魂中 座樸素而又美麗的 都源於人的精神, 。讓孩子們變得美麗、自由和強壯吧!把藝術獻給需要它的人民大眾吧!偉 ,她們都要美得多。她們就是我的珍珠、是我的鑽石 劇場,無須搞得金碧輝煌,也不用進行徒有其表的 無須外在的點綴。 從他們眼睛的光芒中,從他們伸展開來、做出各種可 自然流露出來的美, 在我們那所學校 以及象徵著這種美的 沒有華麗的 美是需要去發現 他們需要它 裝 戲 有了她 位夫人 服 飾 就 也

尼 來 中 第維 我們還經常在我的房間裡共進晚餐,他還經常為我演唱《去曼德勒的路上》 我得到了很多的快樂。我所有的演出他都會來觀看 在這次巡迴演出的過程中,我和天才的藝術家大衛 爾》 我們歡笑、 擁抱 ,覺得非常快樂 ·比斯法姆成了朋友,從我們的友誼 ,他所有的演唱會我都會去聽 或是 0 後

種輕鬆的消遣 這 章的名字可以稱為 ,也可以是 齣莊重的悲劇 為浪漫的愛情辯護 , 而我卻 , 因為直到現在我才發現 直帶著一 種浪漫的純真投身其中。人 愛情既 以是

們似乎在渴望美,渴望那種沒有恐懼 0 演出結束之後 ,我的身上穿著圖尼克,頭上戴著玫瑰花冠,真是太可愛了 、無須承擔任何責任而又讓人心情愉快 ` 精神振 0 為什麼這 奮的 愛

可愛,不能拿出來與別人一起分享呢?

切 7 難免會遭受疾病的折磨 你的身體生來就要遭受一些痛苦,比如斷牙、拔牙、鑲牙;既然無論你人品有多麼高 去享受最大的快樂呢? 都讓 現在,一邊喝著香檳酒,一邊聽著身邊的人讚揚我的美貌,這種日子似乎更讓我覺得舒 浪漫的肉體,熾熱的唇吻 我覺得既天真浪漫又幸福愜意。有些人對此可能會深惡痛絕,但是我不明白 ,一邊喝著熱牛奶、一邊讀著康德的《純粹理性批判》的日子已經一去不復返 比如頭痛 ,緊抱的雙臂,依偎在愛人肩上甜蜜地入睡 ` 感冒,那為什麼當有機會的時候 ,你不能透過自己的 所有的這 出 既既 身

光 什麽他就不能躺在一個美麗的臂彎裡,讓自己的痛苦得到一些安慰、享受幾個小時的美好 暫時忘掉一切煩憂呢?我希望 個整天從事腦力勞動的人,難免會為了一些要緊的事和一些煩心瑣事而費心勞神,為 ,在我這裡得到安慰的所有人,都能夠記住這一切 就像

的那些美好時光,把我聽莫扎特或者貝多芬的交響樂時,所感受的那種極大的歡樂,把我和 我沒有時間在這部回憶錄中寫下所有的人,就好像要把我以前在森林裡或在田野裡度過

我

樣

,要記住自己得到的快樂和安慰

伊賽亞、 記錄下來, 沃爾特 對於一 ・拉摩爾 本回 ` 漢納 |憶錄來說 . 斯基恩等著名藝術家的交往過程中的那些美妙時刻

是的 我繼續大聲說道, 「就讓我做一 ,這顯然是不可能的 個異教徒 , 做 一 個異教徒吧!」 其實

就我

姆照顧。當我打開家門的時候 的所作所為而言,可能從來都沒有超越一個異端的清教徒或是清教徒的異端 就像 我永遠都不會忘記剛剛回到巴黎時所見到的那一幕。我將孩子留在了凡爾賽,由 一圈光暈 ,非常美麗 ,我的小兒子跑到我的跟前,金色的卷髮圍在他可愛的 我當初離開他的時候 , 他還只能在搖籃裡躺著呢 位保

這樣沉迷於工作,就像進入了印度人所說的 光照不進來,我們點著弧光燈照明,因此也不知道時間的早晚。有時我會問:「你不覺得餓 嗎?我想知道幾點了?」於是我們看看時鐘 作起來不知疲倦。我們經常從早上就開始工作,由於工作室的四周掛著藍色窗簾 我在一起的,是我忠實的朋友漢納.斯基恩。他是一位非常有天分的鋼琴家 堂那麼大,我跟孩子們住在裡面 九〇八年,我買下了吉維克斯位於納伊爾的工作室,工作室裡有一 0 我經常整天都在工作室裡工作 ,才發現已經是第二天凌晨四點鐘了!我們就是 寧靜無欲的狀態 ,有時 甚至是通宵達日 間音樂室 ,精力旺盛 ,外面的 像小教 和 陽 I

到他們 在花 0 花園非常的漂亮 園裡 有 間專門留給孩子們 ,在春夏之交的那段日子 保姆和護 士居住的房間 每次跳舞, 我們都會把工作室所有房間 這樣 音樂聲就 不會打擾

的門全部打開

式的聚會 在這 間工作室裡 ,因此這間巨大的工作室,就常常變成一個熱帶花園或者西班牙王宮,巴黎所有的 ,我們不僅工作,而且也安排一些娛樂活動。洛亨格林喜歡舉辦各種形

有一天晚上,塞西爾·索雷爾 、加布里埃爾・鄧南遮和我一起即興表演了一 齣啞

劇,鄧南遮展示出了非凡的表演天賦。

藝術家和知名人物

,都曾經光顧這裡

嗎?」我回答道:「不,別帶他來,如果我見到他,肯定會對他不客氣的。」 去很不友好,所以我一直不願意與他見面 ,有一天這位朋友還是把鄧南遮帶來了 多少年來,我一直都對鄧南遮抱有成見 0 ,因為我崇拜杜絲,但鄧南遮對杜絲的態度看上 曾有一位朋友對我說 : 我能帶鄧南遮來見你 但不管我怎麼

的 時 世上唯 住脫口而出:「歡迎歡迎,您真是一個可愛的人!」一九二四年,當鄧南遮在巴黎見到我 知名的女人,並且將她們拴在自己的腰裡 腰裡 他就下決心一定要征服我的心。這倒不是我在自誇,因為鄧南遮總是想征服世界上所有 儘管我以前從未見過鄧南遮,但當我看到這位光彩照人、魅力非凡的人物時 一一個能夠抵禦他的誘惑的女人。這是一種英雄的本能衝 樣 但是 憑著對杜絲的欽佩 , 我成功地抵制住了他對我的誘惑。 就像印第安人將敵 人帶頭髮的頭皮 我想 ,仍然禁不 我也許是 拴在自己

鄧 南 遮想要征服 一個女人, 就會在每天早上送給她一首小詩 和一朵表達詩意的小

花 我每天早上八點鐘都會收到 一朵小花,但是我仍然堅持自己英雄的本能

說:「半夜時我過來找你。」 我在拜倫飯店附近的街上有 間工作室。一天下午,鄧南遮用一 種非常奇怪的口

吻對我

禁, 用力地跳了起來,帶著一聲恐怖的喊叫逃出了我的工作室。這時,鋼琴師和我終於忍俊不 著,又把他腳邊燃燒著的蠟燭吹滅。但是,當我表情肅穆地向他頭邊的蠟燭移動時 睛都直了。工作室裡點著很多的蠟燭,四周放滿了白色的花朵,就像一座哥德式教堂 葬禮上用的花;然後又點上了很多蠟燭。當鄧南遮來到工作室,看到屋裡的佈置時 邊的那些 進行曲》 了進來,我熱情地接待,領著他到了用墊子堆成的長沙發上,然後又請他坐下。 曲舞 我們抱在一起 蠟燭。他像是被催眠了似的 ,我和我的朋友整理了這間工作室。我們在屋裡擺滿了百合花等白色的花 跳起了輕柔緩慢的舞步。慢慢地,我一支一支地吹滅了蠟燭,只留下他頭 接著,我把花覆蓋在他的身上,在他的周圍擺滿了蠟燭 ,笑得簡直喘不過氣來 ,躺在那裡一動也不動。我仍然隨著音樂輕輕地 ,然後和著蕭邦的 我先 , 他猛 他的眼 邊 為他跳 《葬禮 他走 都是 舞 和 然 動 腳

午餐。這大概是在兩年之後,我們開著我的汽車到了那裡 我第二次抵抗鄧南遮的 誘惑 是在凡爾賽的 時 候 當時我邀請他在特里阿農飯店一 同吃

您不想在午餐之前到森林裡去散散步嗎?」

啊, 當然想 ,太好了。

我們開著車到了馬里樹林,然後下車進入樹林。鄧南遮顯得有些大喜過望

我們轉悠了一會兒之後,我提議說:「現在我們回去吃飯吧。」

但是我們卻找不到車了,於是只好步行去特里阿農飯店。走了半天,我們怎麼也找不到

腦袋想要吃飯,不吃飯我就走不動了!」

出口 !鄧南遮開始像個孩子似的喊叫起來:「我要吃午飯!我要吃午飯!我長著一個腦袋 我盡力地安慰他,最後我們總算找到了出口,回到了飯店。鄧南遮吃了一 頓極為豐盛的

午餐 我第三次抵禦鄧南遮的誘惑,是在幾年之後的戰爭期間,當時我正在羅馬,住在雷吉那

飯店。因為不可思議的巧合,鄧南遮竟然住在了我隔壁。每天,他都要和卡沙狄侯爵夫人共

有被綁住 我劈頭蓋臉地罵來。我看了看四周 進晚餐。一天,侯爵夫人請我赴晚宴,我來到她的府邸,走進了帶有希臘裝飾風格的會客大 ,坐在那裡等待侯爵夫人的到來。這時候,令人難以想像的是,我聽到一連串的 我站起身來闖進了隔壁的會客室 ,發現原來是一隻綠色的鸚鵡在叫 ,突然又聽到了一陣刺耳的聲音 ,我發現到它的腳並 汪汪汪…… 髒 白 沒

是一隻白色的小狗,它也沒有被拴住!於是,我又闖進另一間會客室。這間屋子的地上鋪著

白色的熊皮 ,牆上也掛著熊皮。我在房間裡坐了下來,繼續等著侯爵夫人

一陣嘶嘶的聲音,往地上一看,只見一個籠子裡有

條眼鏡蛇正立起

這時

我突然聽到

我總算找到了侯爵夫人的秘書。最後,侯爵夫人終於大駕光臨,她的身上穿著金黃色的輕薄 有一隻大猩猩正衝著我齜牙咧嘴。我連忙又躲進了另一個房間 身子,嘶嘶嘶地向我吐著信子。我急忙又闖進了另一間會客室,這間屋子裡放滿了老虎皮 ,這裡是一個餐廳 在這裡

是的 我非常喜歡它們 特別是那隻猴子。」 她看著自己的秘書回答道

。我說:「我想,您一定非常喜歡動物吧?」

但是很奇怪,雖然喝了刺激的開胃酒 ,但是晚餐的氣氛顯得並不熱烈

士的頭上戴著一頂高高的尖帽子,披著女巫的斗篷,進入房間之後,她就開始用撲克牌為我 ,我們來到了那間養著猩猩的會客室,侯爵夫人派人請來了一位女相士 女相

們算命

經歷死亡並超越死亡, 你將在天空中飛翔 他相信所有算命人說的話。這位女相士給他講了一個非常離奇的故事, 這時 , 鄧南遮進來了。天啊,這個傢伙竟然穿得怪裡怪氣。鄧南遮是個非常迷信的 最後洪福永享 同時做著 一件可怕的事情 0 最後 ,你將在死亡之門的前面跌落 她對鄧 南 遮說 你將

她則是這樣說的:「你將為世界各國創立一種新的宗教,並將在世界各地建立教

堂

0

齊 萬世留芳

你會得到最周全的保護,無論你發生什麼意外,偉大的天使都會守護著你

0

你將壽與天

回到飯店以後 ,鄧南遮對我說

每天晚上十二點鐘 ,我都會到您的房間裡去。我已經征服了世界上所有的女人,但還

沒有征服伊薩多拉

後來,他真的在每天晚上十二點鐘到我的房間裡來

我鼓勵自己說:「我要做一個與眾不同的女人,我要成為世界上唯一 一個 ,能夠抵擋得

住鄧南遮誘惑的女人。」

伊薩多拉,我要不行了!快抓住我,抓住我!」

他向我講了他生活中最光彩的事情,講了他的青年時代和他的藝術追求

我只好溫情脈脈地,把他從我的房間拉出來,然後送他回自己的房間。這種情況持續了大約

我深深地折服於他的天才,以至於在當時那種場面下,我都不知道該如何應付了,於是

他曾經問我:「為什麼您就不能愛上我呢?」

三個星期,我終於忍不住了,我毫不猶豫地衝到車站,坐上頭班列車離開了羅馬

因為埃莉諾拉

在特里阿農飯店,鄧南遮養了一條金魚,他非常喜愛這條金魚。金魚被養在一個非常漂

亮的水晶魚缸裡,鄧南遮經常給它餵食,並且和它交談。這條金魚也經常搖頭擺尾,嘴巴一

似乎是在回答他

天, 我向服務員問道:「鄧南遮先生的金魚到哪兒去了?」

鄧南遮回來後就問 昨天晚上死了。 鄧南遮先生的電報很快又到了:『我覺得阿多爾夫斯不太舒服。 鄧南遮先生,它慢慢地繞著魚缸游了一圈,然後就停下來……我把它拿出來扔到了窗外。但 生說:『這條金魚和我有心靈感應,它是我的幸福的象徵!』後來他經常發來電報詢問 魚撿回來,用銀紙包好,埋在了花園裡 我最親愛的阿多爾夫斯(那條金魚的名字)怎麼樣了?』一天,阿多爾夫斯可能是在尋找 唉,小姐,太可憐了!鄧南遮先生去義大利之前,交代我要好好地照料它。鄧南遮先 鄧南遮先生回電說: :『阿多爾夫斯的墓在哪兒呢? 『把它埋在花園裡,為它修座墓 ,還立了一 個墓碑 , 上面刻著 <u>_</u> 我回電說: 『阿多爾夫斯之墓 0 因此我就把這條 阿多爾夫斯

久地站在墓前,淚流不止。」 我帶著他到了花園,給他看了阿多爾夫斯的墳墓。他買來了許多鮮花放在墳墓上,久

種各樣的偷情密會手段,因此也有辦法讓那些渴望婚外戀情的人得償夙願。這當然會讓 枝葉和珍貴的植物中間 但是 ,有一場盛大宴會卻是以悲劇告終的。我把工作室佈置的像個熱帶花園 ,放著一些雙人桌椅。這時,我基本上已經全部瞭解了巴黎社 ,在濃密的

此 各

了一個充滿誘惑力的地方。深黑色的天鵝絨幕布,映在牆上的一面面鑲著金邊的鏡子裡; 做妻子的女人以淚洗面了。客人們身上都穿著波斯長袍, 屋裡所有的東西。 色幕布。在高高的陽臺上,有一個小套間,經過波瓦瑞特匠心獨運的巧妙裝飾之後,它變成 在客人當中 樣 我前 正如波瓦瑞特在完成這些裝飾時 塊黑色的地毯,還有一張長沙發,上面放著用中國絲綢做成的靠墊,這就是這 面曾經提到 ,有亨利 窗戶被封上了 , 巴特耶和他那著名的翻譯伯特・巴迪 我的工作室就像一個小教堂,四周的牆壁上掛著大約有十五米高的藍 門的形狀很奇怪 所說的 樣:「在這裡 ,就像古代義大利伊特拉斯坎陵墓 在一 ,他們都是我多年的老朋友 個吉普賽樂隊的伴奏下跳 ,人們可以做很多在其 的 他地方 地 1/

人的感覺和言語 的沙發 ,並沒有什麼本質的區別,可以分成什麼正經的睡床和邪惡的臥榻、純潔的椅子 實如此 這就是所謂的本質區別。但是,波瓦瑞特的話又是千真萬確的 ,這間小屋真的非常漂亮和迷人,同時也非常危險。這裡的家具與其他地方的 , 和待在我那間像教堂一樣的排練室裡的時候 的 確 是不 , 樣的 在這間 小 和淫 屋裡

不敢做的事

說很多在其他地方不敢說的話

0

時 但這個晚上, 我和亨利 他被這個地方迷住了 巴特耶 起坐在了這個小屋裡的長沙發上,儘管他一 ,一言一行都和平時大不一樣。就在這時,不是別人,正 直就像我的兄弟 樣

那

個

非

同

般的

夜晚

,就像洛亨格林平時大宴賓客

樣

酒香四溢

凌晨

兩

點鐘

景時 好是洛亨格林,他出現了。當他從無數鏡子的反射中看到我和亨利.巴特耶在長沙發上的情 他怒氣衝衝地跑進了我的排練室,當著客人的面把我臭罵一通,然後對眾 人宣佈他要

離開這裡,永遠都不再回來了。

對客人們來說 ,這實在是一件極為掃興的事情,我的情緒也一下子由喜轉悲

我迅速地脱下了繡花的圖尼克舞衣,穿上一件白色的長袍。現在,斯基恩的鋼琴彈得比 「快,」我對斯基恩說道,「演奏《伊索爾特之死》,否則這個晚上就全完了。

以前更為優美動聽,我在他的伴奏下一直跳到了黎明

也被這件事事搞得心神不寧,他給洛亨格林寫了一封信進行解釋並道歉,仍然毫無用處 且發誓說他永遠都不要再見到我。我懇求他並且向他解釋,但一點用都沒有;亨利.巴特耶 但是 ,這個夜晚註定要以悲劇告終。儘管我們是清白的,但洛亨格林就是不肯相信 , 並

地獄 色之中。一連好幾個小時,我獨自一人在深夜的街頭徘徊,心中一片茫然。一些陌生的男人 像魔鬼的鐘聲一樣,在我的耳邊叮噹亂響。突然,他停止了咒罵,打開車門,把我推入了夜 向我做著鬼臉,並含含糊糊地提出了下流的邀請。一瞬間,這個世界好像變成了一個淫蕩的 洛亨格林只是同意在他的汽車裡再見我最後一面,他把我罵了個狗血噴頭,那咒罵聲就

兩天以後,我聽說洛亨格林去了埃及。

悲劇降臨

幸福 著鋼鐵一般的毅力,經常整夜整夜地為我伴奏 怪 視功名利祿和個人野心如糞土。他非常崇拜我的藝術,只有在為我伴奏時,他才會覺得 。在我認識的人中,他是對我最為欽佩的一個。同時他還是一位非常優秀的鋼琴家 那段時間 ,我最好的朋友和最大的安慰者 ,就是音樂家漢納 有時彈貝多芬的交響曲,有時彈整部的歌 斯基恩。 他的性格很

,有

然清楚地看見道路兩旁擺著兩排棺材 天的黎明時分 九一三年一月,我們一起到俄國去巡迴演出 ,我們到達基 輔之後 ,但不是普通的棺材 ,便坐著雪橇前往飯店 。這一次,有一件奇怪的事情發生了 ,而是小孩的棺材 我又困又累, 睡眼惺忪 。我連忙抓住了 卻突

斯基恩的手

《指環》

從「萊茵河的寶藏」直到「曙光」。

你看,」我說 ,「都是孩子 孩子們都死了!」

他安慰我說:「可是我什麼都沒看到啊!」

「什麼?你沒有看見嗎?」

「不,那兒除了雪什麼都沒有。道路的兩邊都是堆積起來的雪。這是多麼奇怪的幻覺

啊!你肯定是太累了!」 那一天,為了消除疲勞、放鬆神經,我去洗了一個俄國浴。在俄國的澡堂裡,熱氣蒸騰

出去了,突然,一股熱浪將我擊倒,我從木頭架子上跌落在大理石地板上。 的房間裡,擺放著一層層用長木板釘成的木頭架子。我在其中一層木頭架子上躺著,服務員

後來,服務員發現我躺在地上,已經失去了知覺,只好把我送回飯店 , 請來了一 位醫

生,醫生的診斷結果是輕度腦震盪

| 今晚說什麼你也不能再跳舞了-那樣的話恐怕會讓觀眾們失望的。」我堅持要到劇院去 你正在發高燒。」

這次演出用的是蕭邦的音樂,在節目的最後,我突發奇想,對斯基恩說道:「彈蕭邦的

(葬禮進行曲》

我也不知道為什麼。你就彈吧。」 為什麼?」他問道 , 「你從來都沒有跳過這首曲子!」

子 最後的長眠之地。像死人走向墳墓 我所表演的 在我的一再堅持下, 人物是一個可憐的女人,她抱著自己死去的孩子 他只好同意了我的要求。於是,我便按照進行曲的節奏跳了這首曲 一樣 , 我慢慢地跳著舞 0 最後 ,用緩慢遲疑的腳步 我又變成了一 個幽 靈 走向 , 掙

脫了肉體的束縛 ,迎著天堂的光明飛升,向著復活飛升

點血色,渾身不住地顫抖,雙手冰涼 ,帷幕落了下來,全場一片死寂。我望著斯基恩,他的臉色蒼白得沒有一

白花 千萬不要再讓我演奏這首曲子了,」 葬禮上的白花的氣味,而且我也看到了孩子們的棺材……棺材……」 他請求道 ,「我經歷了一次死亡。 我甚至聞到了

種獨特的警示,預示了將要發生什麼事情 我們全都受到了極大的震撼 內心變得極不平靜 0 我相信 ,那天晚上是神靈在向我傳達

時 裡仍然充滿了恐懼 法自已,幾乎到了瘋狂的 斯基恩再次為我演奏了這首蕭邦的 我們在一九一三年的四月回到了巴黎。 ,但接下來便響起了一陣雷鳴般的掌聲。一些婦女淚如雨下, 7地步 《葬禮進行曲 在特羅卡第羅劇院,當長時間的演出即將結束 » • 陣宗教式的靜默過後 有人竟然無 ,觀眾的心

伸, 只不過我們沒有辦法看清楚,因此覺得這裡就是未來,但其實未來已經在前面等著我們 過 去 現在和將來就像 條漫漫長路 , 在每 個轉 折 點 路都 會繼 續 向 前 延

7

致命打擊的受傷者卻沒有因此垮掉 全新的舞蹈 總是覺得心神 自從在基 不寧 表現一個人正在一帆風順地前進時,突然被一個可怕的災難擊倒 一輔表演 0 回到柏林 《葬禮進行曲》 在演了幾場節目之後,我又一次像著了魔似的 時產生幻覺後,我就有 她復活了,重新爬起來,向著新的希望繼 種預感 災難即 續前 但這 想創 將降 進 臨 個遭受 作 支 我

林 帶著他們返回了巴黎, 跟我住在一起 在去俄國巡迴演出期間 0 他們長得非常健康,精力旺盛,整天蹦蹦跳跳的, 住進了位於納伊爾的那所寬敞的房子裡 ,我的孩子一直和伊莉莎白住在一起,現在我將他們接到了柏 非常快活。後來我又

,

_

看著迪

爾德

麗跳 為我最好的學生 她那優雅美麗的樣子 由她自己編排的舞蹈 我又一次回到了納伊爾 還有一首:「 個幼小的孩子用甜甜的童音說道:「 , 我想 現在 0 她還能根據自己創作的詩歌來編排舞蹈 ,也許她將來會繼承我的事業,按照我的設想繼續辦學 ,我是一朵花兒,就這樣 又和孩子們在 現在,我是一隻小鳥 起了。 我經常站在陽臺上, ,一邊看著小鳥 , 我飛到雲彩 ,一邊搖啊搖 在寬敞的 偷偷地 裡 藍色的排 , 她會成 飛得那 看著 練

下跳舞 帕特里克 他從沒要求我教他跳舞 我的兒子 他自己創作出了 , 反而總是煞有介事地對我說 些怪誕的音樂 : , 並且開 帕特里克要跳就跳帕特里 始在這些音樂的伴奏

克自己的 舞蹈

我覺得他或許就是這樣一位藝術家 蹈這兩種藝術天賦結合在一起的偉大的藝術家即將誕生,現在,當我看到兒子跳舞的 們長得一天比一天漂亮,我也更加不願意離開他們。我以前總是預言,一個能夠將音樂和 跟孩子們一起玩,或是教他們跳舞 在納伊 爾的這段時間 , 每天在工作室裡工作,在書房裡讀幾個小時的書,或是在花園裡 ,我覺得非常快樂,真害怕巡迴演出會將我們分開 能夠根據新的音樂,創造出新的 舞蹈 時候 孩子 無

認真和專心致志的態度 習舞蹈時 加偉大的聯繫 有時 我和這兩個可愛的孩子之間 ,我都不免覺得驚詫:這麼小的孩子,竟然能夠在藝術學習方面,表現出如此嚴肅 他們總是要求留在排練室裡。他們會安安靜靜地坐在旁邊 藝術上的聯繫。 , 他們都非常喜歡音樂,當斯基恩彈鋼琴時, 不僅有著肉與血的聯繫, 同時還與他們有著超乎常 ,認認真真地聽著 或者是在我練 人的

看

更

髮的小 地走了進來,站在了鋼琴的兩旁,靜靜地聽著。當他彈完之後,孩子們不約而 這是從哪裡冒出來的兩個小天使 記得有一天下午,著名藝術家拉烏爾‧帕格諾正在演奏莫扎特的作品 腦袋鑽進他的 懷抱 , 用充滿崇拜的眼神盯著他 莫扎特的天使?」這時 帕格諾不禁大吃一驚 ,兩個孩子都笑了起來 孩子們悄 同地將 大聲說道 長滿金 無聲息 他們

爬到了他的膝蓋上,將小臉藏進了他的大鬍子裡

看著眼前這動人的一幕,我的心中充滿了無限的愛意與激動 。但是,我又怎能想到

眼

前這老少三人,當時已經非常接近那塊黑暗的「永不復返」 的領地了呢

的生活無論從哪一方面來看,都可以說是非常幸福的,但是在我的內心深處 這時已經是陽春三月,我輪流在夏萊特和特羅卡第羅這兩家劇院進行表演 ,還是不斷地感 ,儘管當時我

覺到了一種奇怪的

壓抑感

廂 強烈的白色晚香玉和葬禮花的味道。迪爾德麗身上穿著一身白色的衣服 (葬禮進行曲) 她看到我跳這支舞時 天晚上, 斯基恩用管風琴為我伴奏,我又一次在特羅卡第羅劇院跳起了蕭邦的那首 ,並且又一次覺得額頭上有一股冰冷的寒氣 ,突然大聲哭了起來, 好像難過得心都要碎了一樣 ,同時還聞到了一 坐在正 , 她哭著喊道 陣與上 中 次同 間 的 包

啊, 這只是悲劇序曲中最開始演奏出來的一個微弱音符。不久以後,這齣悲劇就會結束我對 媽媽為什麼這麼難過呢?」

永遠地崩潰了 望扼殺 去跟別人一 切自然、快樂生活的所有希望,而且讓我陷入萬劫不復的境地。我相信,儘管一個人看上 在我現實生活中的最後那幾天,實際上便是我精神世界裡的最後時光 ; 個人的肉體看上去好像仍然存在於這個世界,但是他的精神可能已經崩 樣,都在生活著,但在他的身上,可能總會發生一些悲傷的事情 我曾經聽人說過 ,悲傷能夠讓人變得高貴 0 但我只能說 : 在最後的災難降臨 。從那以後 ,將他生存的希 潰 ,我

說中註定在海上漂泊的荷蘭人一樣,永遠不得停息。我覺得 便只有 是這 系列不可思議的逃避的軌跡 個願望:飛 飛 飛,飛離那場災難帶給我的恐懼。在我以後的生命 , 讓我像個可憐的猶太人一 ,我的生活只不過是一艘虛 樣,只能到處流浪 ·歷程· 又像傳

行駛在虛無縹緲的大海上。

意 詭異的氣氛 表現出來。在波瓦瑞特為我設計的那套房間裡 也很怪誕 這真是一種讓 我之前曾經說過,雖然我的生活看起來很幸福, , 但是這些黑色的雙重十字架,正在逐漸地用一種非常奇怪的方式影響著我 每 一扇金色的門上,都裝飾著兩個黑色的十字。最初我覺得這個設計 人覺得非常奇怪的巧合,某些心理活動,經常會在一些具體的客觀事物上 我前文曾經提及,那套房間裡充滿了神秘 但其實在我的內心深處 , 直存 在著 很有

創

後 前 床 怕 對面的雙重十字架上,閃現出了一個活動的身影,它穿著一套黑色的衣服,走到了我的 那 因此我總是在床前留著一盞通宵不熄的夜燈。一天晚上,藉著夜燈昏暗的光線 然後用可憐的目光注視著我 個 身影就突然一下子消失了。但是,這種奇怪的幻覺 0 我被嚇壞了,半天動彈不得,等我將所有的燈都 這是我第一次見到 , 我 點亮以 看到 以後

種奇怪的

壓抑感,這是一種不祥的預感。現在

,我經常會在半夜裡突然驚醒

, 覺得:

非常

我飽受折磨 、苦惱不堪,於是在一天晚上,當我的好朋友雷切爾·博耶德夫人請我吃晚 又出

現過很多次

飯的時候 ,我將一切告訴了她 。以她那種慣有的熱心腸,她非常擔心,並且堅持要立刻打電

話請她的私人醫生過來。她說: 「你的神經肯定出毛病了。

很顯然,您的神經過於緊張了。您必須到鄉下去休養一段時間

年輕英俊的雷納.巴迪特醫生來了,我將自己看到幻象的事情告訴了他。

但是我還要履行在巴黎演出的合同呀!」我回答道

很大的好處。 那就到凡爾賽去吧 那裡離巴黎很近,您可以坐車去,那裡的空氣對您來說,會有

好處的。 第二天,我將這一切告訴了孩子們的護士,她也非常高興:「凡爾賽對孩子們也是很有

從雙重黑色十字架上出現的身影再次現身了呢?我還在想的時候,她已經走到了我的面前 影,出現在大門口,它慢慢地沿著小路走了過來。究竟是我的神經過度緊張,還是那天晚上 於是 ,我們簡單地收拾了一下行裝,準備出發,這時,一個全身穿著黑色服裝的 瘦長身

我特意趕來,就是為了要見你。」她說道,「最近我總是夢見你,我覺得自己一定要

和你見一面。」

過她。那天,我對迪爾德麗說:「迪爾德麗,我們要去見一位王后。 直到這時 我才認出她 被廢掉的那不勒斯王后 。前幾天,我還帶著迪爾德麗去看望

計 縫製的一 噢,那我得穿上我那件節日禮服,」 件鑲著花邊的小衣服 迪爾德麗總是稱它為 迪爾德麗說道 0 「節日的禮服 那是呼波瓦瑞特意為她精心設

我先是花了一 點時間,教會她如何行標準的宮廷屈膝禮 ,剛開始的時候她很高興

但到

引見給一位身材修長 去。但是當她被領到布洛涅樹林旁邊的一座漂亮的小房子裡之後,心裡就變得輕鬆了 屈膝禮 了最後她又哭起來,對我說:「噢,媽媽,我害怕去見真正的王后。」 我想,可憐的小迪爾德麗認為,她將要被帶到在神話啞劇中見過的那種真正的宮廷裡 後來又笑著撲進了伸開雙臂的王后的懷抱。在仁慈善良的王后面前 、頭上盤著白色髮辮的尊貴的女士之後,便勇敢地行了一 , 她一 個標準的 點都不覺

宮廷 她被

黑色的喪服裡時,我又一次真切地感覺到了,最近常常困擾我的那種奇怪的 非常親切地把我的兩個孩子攬在了自己胸前。但是當我看到兩個金髮的小腦袋,被包裹在那 我們要出發去凡爾賽的那天,王后穿著一身喪服來到了這裡,我向她解釋了要到凡爾賽 ,她說她非常高興能夠跟我們一起去 —這真是一個偶然的巧合。在路上,她忽然 壓抑 感

得害怕

她妹妹更可愛、更善良和更聰明的女人了。 她的 住處 凡 爾 賽後 並且在那兒見到了她的妹妹 ,我和孩子們先是陪著王后 0 我從來沒見過王后的妹妹,也從來沒有見過比 ,一起高高興興地吃了茶點 然後又將王后送

們也就不會在同一條公路上遇險身亡了 子。如果當初我沒有去凡爾賽,躲避那讓我惶惶不可終日的死亡預兆,那麼三天以後 反的道路來躲避厄運,但是結果卻向著它迎面走去—— 果再有一支希臘悲劇合唱隊就好了 消失得無影無蹤 第二天早上,在特里阿農飯店的花園中,當我醒來時,我所有的恐懼和不祥的預感 0 醫生說得太對了 , 他們或許會在演唱中提到這樣的先例: 我確實需要鄉間的環境 不幸的俄狄浦斯王就是一個很好的例 。但令人遺憾的是,當時那裡如 我們經常選擇相 都

舞時 都不覺得勞累 們全都奉獻出來,獻給那些需要它們的人。」突然,我又覺得迪爾德麗好像正坐在我 出的滾滾濃煙 的我不僅僅 左顧右盼 肩上,而帕特里克則坐在另一側,非常的平穩,非常的快樂 那天晚上的情景,至今仍然歷歷在目 似乎有一個聲音在我的心裡吟唱:「 ,就像看到他們歡樂、美麗的小臉蛋上,寫滿了嬰兒般的笑意 是一 0 個女人,而是歡樂的火焰 那天的演出有十幾次謝幕 , , 作為最後的節目,我跳了 生命和愛情 因為我以前從沒有那麼激情澎湃地跳 團不斷升騰的火焰 ,是最偉大的幸福和歡樂 當我跳舞的時候 , 是從觀眾的心裡 《音樂瞬間 而我的腿卻 過舞 ,我的目光 我要將它 |噴薄| 在我跳 側的 那時 T

之後,就再也沒見過面的洛亨格林 那次表演結束之後 , 還發生了 , 突然走進了我的化妝間 件讓我覺得意外和高興的事情 0 也許是那晚的舞蹈和重逢的喜 自從幾個月前去了 埃及

悅 我非常的傷心和失望,於是便離開飯店返回了凡爾賽 在他不在身邊時,已經長得非常健康英俊了。但是,一直等到半夜三點鐘,他還是沒有來, 為自己能夠見到他而高興,因為我還一直愛著他,並且希望他能夠見見自己的兒子,這孩子 先趕到了那裡,然後坐在擺好的餐桌前面等著他。幾分鐘過去了,一 直沒有出現。他這樣的態度讓我非常緊張,儘管我知道他不會隻身一人去埃及旅行 ,深深地打動了他,他提議與我們一起到香榭麗舍飯店的奧古斯丁套間裡共進晚餐 個小時過去了 但還 他卻 我們 是

昏昏沉沉地睡著了 第二天早上,直到孩子們衝進我的房間時,我才醒了過來。按照以往的習慣 跳舞時激情澎湃,等待洛亨格林時傷心失望 , 這 一 切都讓我變得精疲力竭 , 倒在床上 ,他們要先 便

在我的床上又叫又鬧地折騰上一陣子,然後我們才會一起去吃早餐

尖叫 帕特里克比平常變得更加吵鬧 他把椅子推倒來取樂,每推倒一把椅子,他就快活地

來了 要制止帕特里克的吵鬧時 ,兩冊裝訂精美的巴比 這時又發生了一件奇怪的事情。就在前一天晚上,有人(至今我也不知道是誰 ·德瑞雷利的著作 , 我偶然翻開了這本書,目光落在了「尼俄柏」這個名字還有下面 我隨便從身邊的桌子上取出了其中的 # 給我送 正

開了

,他只是在嘲弄你

忍不住露出 你這美麗的母親 嘲諷的微笑。 ,養育出了像你一樣美麗的孩子。每當人們談起奧林匹亞山 為了懲罰你,神祇的利箭將要射穿你那些可愛孩子的頭顱, 時 而你裸

露的胸膛卻無力庇護他們。」

這時保姆說道:「帕特里克,不要鬧了,你影響到媽媽了。」

我家的保姆是一位可愛善良的女人,是這個世界上最有耐心的女人,她非常喜歡這兩個

生活還有什麼意思?」 唉 隨他去吧, 保姆 ,」我大聲說道 ,「你想啊,如果沒有孩子們的吵鬧聲的話 這

暗啊 樂要多得多,比愛情帶給我的快樂,更是多出了千百倍。我繼續往下讀: 這時 是他們讓我的生活充滿了歡樂和陽光。他們帶給我的歡樂,比舞蹈藝術帶給我的歡 有個念頭突然閃現在了我腦海中:如果沒有這些孩子,生活該是多麼的空虛和黑

方……等待著!但是,你所等著的事情並沒有發生,高貴而不幸的女人。神祇的弓弦已經鬆

當你只有胸膛可以被射穿的時候,你只能不顧一切地把胸膛對準發出箭矢的地

待 0 你的胸膛從來沒有發出過人類的哀號。你看上去像是槁木,像是死灰,於是人們就說你 就這樣 你用自己一生的時間來等待著 在無助的絕望中等待 在無盡的黑暗中等

變成了岩石 ,其實你的內心才像岩石一樣不屈不撓……」

們叫 象 地重現在我的眼前。儘管已經於事無補,我還是經常捫心自問:為什麼沒有繼續出現一些幻 ,能夠給我發出警告,能夠讓我防止即將發生的悲劇 到跟前 ,我直到今天都記得非常清楚;在那以後的無數個不眠之夜,當時的情景,總是 我把書合上,因為有一陣突如其來的恐懼,緊緊地揪住了我的心 ,然後緊緊地抱在了懷裡 ,我忍不住淚流滿面 那天早上的每一 。我張開雙臂 句話 每 把孩子 幕幕 個

兒 從床上跳了下來,開始和孩子們一 欣賞著明媚的春光 這是今年以來我第一次感受到一種獨特的欣喜,它隨著初春的和風 那 是一 個帶著些暖意的灰暗早晨 , 面對可愛的幼子,我覺得非常幸福。我無法抑制自己內心的歡樂 起跳起舞來。我們三個人笑聲不斷 0 面對著花園的窗戶 ,敞開著,可以看到含苞欲放的花 , 其樂融融 , 充溢 在我的 , 連 心中 突然 力

我想見見他們 突然,電話鈴響了 他已經四個月沒有見過孩子們了 是洛亨格林的聲音 他讓我帶著孩子們到城裡去和他見面

在旁邊微笑地看著我們

我非常高興 , 覺得這次見面或許能夠讓我和洛亨格林重修舊好 。我悄悄地把這個消息告

她大聲喊道:「唉,帕特里克,你知道我們今天要去哪裡嗎?」

訴了

迪爾德麗

直到現在 我的耳邊還經常迴響起她那允滿稚氣的聲音:「你知道我們今天要去哪裡

嗎?

夠知道,該多麼好啊。那天你們到哪裡去了,到哪裡去了呢? 可憐、稚嫩、美麗的孩子們啊,殘酷的命運即將降臨在你們的頭上 如果事先能

,保姆對我說:「夫人,我覺得這天氣可能會下雨,最好還是別讓孩子們出去

這時

變得輕鬆一 然將這句話當成了耳邊風 如同沉浸在可怕的噩夢中一樣,日後我無數次地聽到了她的這聲警告,並且咒罵自己竟 些。 。我當時只是覺得,如果孩子們在場的話,我和洛亨格林的會面

忘掉所有的對我的反感;我也夢想著我們能夠破鏡重圓,進入一個真正偉大的境界 心充满了對生活的全新的希望和信心。我敢肯定,當洛亨格林看到帕特里克的時候 在坐車從凡爾賽到巴黎去的路上 這是最後一次,我用雙手抱著我的兩個小寶貝,內

的夙願 興建一座劇院 定會成為杜絲表演他那神聖藝術的最合適的場所,而莫奈 在去埃及以前,洛亨格林在巴黎的市中心,買下了一大片地皮,想要在那兒為我的學校 演出 ,並讓它變成全世界所有偉大的藝術家聚會的聖地和銷魂的樂園 《俄狄浦斯王》 《安提戈涅》和《俄狄浦斯在科洛諾斯》 ·蘇利也一定能夠在這裡實現他 三部曲 我想 這 裡

覺得異常輕鬆。 這些 |想法都是在前往巴黎的路上產生的,我的內心也因為對藝術充滿了新的偉大希望而 但是那座劇院註定是不會建成的,杜絲也沒能找到與她相配的藝術殿堂 而

莫奈・蘇利至死也沒有實現演出索福克勒斯的三部曲的願望。為什麼藝術家們的希望

總會

變成一場虛無縹緲的幻想呢?

很多義大利香檳酒 非常喜歡。我們在一家義大利餐館吃了一頓快樂的午餐 如我預料的那樣,再次見到自己的小兒子,洛亨格林覺得非常高興,他對迪爾德麗也 ,並且愉快地談論了正在規劃中的那座宏偉的劇院 吃了很多的義大利實心麵 喝了

我說:「不, 洛亨格林說: 「它將被命名為『伊薩多拉劇院 它應該叫 作 『帕特里克劇院 , 因為帕特里克將成為一位偉大的作曲 0

家

並將為未來的音樂創作舞蹈

吃完午餐後,洛亨格林說:「今天十分高興,我們為什麼不到幽默者沙龍去坐坐呢?」

友H.S.先走了,而我則帶著孩子們和保姆返回納伊爾。 可是我事先已經訂好了,要去排練節目,所以洛亨格林只好帶著和我們一起來的年輕朋 在劇場門前,我對保姆說 : 你與孩

子們一起進來等著我一起回去,好嗎?」

了。

但是她對我說:「不,夫人,我想我們最好還是回去吧, 孩子們累了 需要休息 對我說他是醫生。醫生說:「這不是真的,我要救活他們。」

,我吻了兩個孩子,並且對他們說:「我很快就會回家

坐汽車離開的時候,小迪爾德麗將她的嘴唇貼在了車窗玻璃上,我彎下身子,隔著玻璃

親了親她 冰冷的玻璃給我帶來了一種奇怪而又可怕的感覺

著,同時還在想:「不管怎麼說,我也算是很幸福了— 我擁有了藝術、成功、幸運、愛情,最重要的是,我還擁有一對可愛而漂亮的孩子。 了沙發上。屋子裡放著很多別人送來的鮮花和一盒糖果,我伸手拿了一塊糖,很隨意地吃 我走進排練大廳,排練的時間還沒到,我想先休息一會兒,就上樓走進我的房間 也許是這個世界上最幸福的女人。 ,躺在

的 。」就在這時 ,我突然聽到了一聲淒厲的、不似人間應有的哭喊聲

我隨意地吃著糖,對自己微笑著,接著想:「洛亨格林已經回來了,一

切都會好起來

二軟

我回頭一 看,發現洛亨格林正踉踉蹌蹌地,像個醉漢似的向我走過來。 他雙膝

「孩子們……孩子們……都死啦!」

倒在了我的面前,接著,從他的嘴裡說出了這樣的話

來一 塊 些人 但我不明白是究竟發生了什麼事。我想安慰他,溫柔地對他說,這不是真的 我記得當時我似乎像突然得了一種奇怪的病一 ,我更加搞不清楚究竟發生了什麼事。 接著 樣,覺得喉嚨灼痛,就像吞下了燒紅的煤 ,又進來了一位留著黑鬍子的人,有人 。後來又進

興 冰冷的小蠟像並非我的孩子,而只是他們脫掉的外套嗎?我的孩子們的靈魂會不會在天堂中 想讓我知道孩子們確實是不行了 會產生這種奇怪的心情。我真的看破紅塵了嗎?我真的知道死亡是不存在的嗎?難 0 看見周圍的人都在哭,我倒是很想去安慰每一個人。現在想想,還是搞不清為什麼當 我相信了他的話 ,並想跟著他一塊進去,但是人們**攔**住了我 他們怕我承受不了這樣的打擊 0 0 我現在才明白 可我當時的心情卻很高 他 道 那 是不 兩 個

得到永生?

呢? 呢?我不知道是為什麼,但我知道這哭聲真的是一樣的。茫茫人世間 後 的哭聲 時的哭聲 當我握住他們冰涼的小手時 在人的 模 生中 種能夠孕育生命的母親的哭聲,既能包含憂傷、悲痛,又能包含歡樂 樣 0 , 母親的哭聲只有兩次是聽不到的 種極度喜悅時的哭聲,一 ,他們卻再也無法握住我的手了,我哭了, 種極度悲傷時的哭聲 一次是在出生前 , 是不是只有 , 為什麼會是 , ___ 這哭聲與 次是在死亡 種偉. 生他們 狂喜 樣的

們變得渾 當我們早晨出去辦一些小事時 身顫抖 , 想到我們所愛的人,便希望自己永遠都不要成為這種黑色隊伍 ,會有多少次遇到黑色的 悲傷的基督教送葬隊伍 中的 讓我

從童年時代開始,我就對與教會或者教義有關的一切東西都非常反感。在讀了英格索爾

員

0

毛骨悚然的恐怖的事情,

而並非讓人變得崇高

以前 姻制: 情應該變成一種美 他們舉行那種被人們稱為基督教葬禮的可笑儀式。我只有一個願望,那就是:這件可怕的 和達爾文的作品,以及一些異教哲學的著作之後,這種反感就變得更深了。我反對現在的婚 度 ,我有勇氣反對婚姻, 而且我覺得現代的喪葬觀念,也是非常恐怖和醜陋的 拒絕讓我的孩子接受洗禮 ;現在 ,當他們死了以後 ,甚至已經到了野蠻的程度 , 我也反對為

的心願 不僅是非常荒唐和可笑的 來看我 向他們表達出了這樣一個強烈的願望 都能夠變成 面對如此巨大的不幸,眼淚已經無法表達我的心情。我欲哭無淚,很多朋友眼含熱淚地 ,便在排練室裡堆滿了鮮花 ,成群結隊的人們站在花園裡、站在大街上為我的不幸而哭泣 種美 0 我並沒有穿喪服 ,而且也沒有任何的必要。奧古斯丁、伊麗莎白和雷蒙德明白了我 希望所有身著黑色禮服前來向我表示慰問或同 為什麼要換上喪服呢?我一直覺得 ,可是我卻沒有哭 身穿喪服 情的

我

情啊!按照我的 是,要想在朝夕之間改變人們這種醜陋的本性,並且創造出一種美,是一件多麼的困難的 無用處的 我清醒時 醜 陋的送葬儀式也都應該消失 i 願望 ,我最先聽到的音樂,就是科龍尼樂隊演奏的淒美挽歌《俄耳甫斯》 , 就應該讓這些頭戴黑帽的不祥的面孔消失,讓 正是這些拙劣的表演 ,將死亡變成了一 靈車消失,還 有那些毫 種令人 0 但 事

中 我唯 在海邊的柴堆上焚化雪萊遺體的行為 能夠選擇的 ,就是火葬這種並不算美麗的解決辦法 ,是多麼了不起的偉大舉動啊!在人類的文明

點 為我不想讓親 光和美中與親人永別。不知道我們還要等多長時間 醜陋的教會儀式,創造並參加一些悼念死者的美的儀式。與土葬這種 舞蹈的場面 |經是很大的進步了。肯定還有很多人與我的觀點一樣。當然,正是我積極堅持的 卻遭到了許多正統宗教人士的抨擊和深惡痛絕。 看到他們最後的笑靨。我相信 還有與他們一同死去的保姆 人的遺體埋在地下被蛆蟲吞掉 , ,總有一天,人們會用自己的智慧,來反抗那些 而是將他們放在火上燒掉 當我向他們的遺體告別時,我非常想看到一種 , 他們把我看做一個冷酷絕情的女 才能看到這樣的明智之舉 可怕的習俗相比 在 和 , 在我 諧 們的 這 絢 人 ,火葬 麗 種 生 大

腦袋 切都要付之一炬了,從此以後,只有讓人肝腸寸斷的一捧骨灰,留在這個世上 ,有曾經緊緊摟抱著我的像花朵一樣的小手,有曾經不停奔跑的小腳丫 來到火葬現場 ,看著面前擺放著的棺材 就在它的裡面,有我最親愛的金髮飄拂的小 現在

活

愛情甚至死亡中戰勝愚昧的習俗?

生 圍著我說 失去了 到 7納伊 我最親愛的孩子們, 伊薩多拉,為了我們,請活下去吧。我們不也是你的孩子嗎?」她們這些話提 爾的排練室之後 ,我已經萬念俱灰 我怎麼還能活得下去呢?但是 , 並且制訂 了具體的計劃 我的舞蹈學校裡的 , 想要了 小姑 此 殘

,讓我覺得有責任去安慰那些傷心的孩子們,她們站在那裡 ,正在為迪爾德麗和帕特

里克的死而悲慟欲絕

果那時還能有偉大的愛情讓我忘情其中,並帶著我離開,也許……但是,洛亨格林對我的 會覺得如此可怕;但它們恰恰在我年富力強的時候出現,這徹底地摧毀了我的精神世界。如 如果這些悲傷早一點來到我的生活中,我也許還能夠克服;如果晚一點到來,也許我不 呼

喚並沒有做出反應

去。 降生了, 但是當時我和伊麗莎白還有奧古斯丁,已經動身前往希臘的科孚,當我們中途在米蘭過 雷蒙德和他的 我被帶到了四年前住過的那個房間 他帶著我在聖馬可教堂裡夢見的那張天使的面容,來到了人間 妻子佩內洛普,想要到阿爾巴尼亞去為難民服務 ,當時我正在為生不生帕特里克而猶豫 , ,但是現在 他勸 我和他們一 0 後來,他 他又離 起

是不是應驗了?一切都將歸於死亡。」我不禁毛髮倒豎,心驚膽戰,急忙跑到樓下的走廊 當我再次望向那幅畫像中的那個女人的不祥的雙眼時,她似乎正在對我說:「我的預言

央求奧古斯丁帶我另外找一家飯店住宿

姿 , 但是我卻沒有感受到絲毫的安慰。與我同行的人告訴我,在那段日子裡,我總是坐著發 我們乘著船從布林迪西起程 在 個可愛的 早晨 ,我們到達了科孚 大自然絢 麗多

當一個人因遭遇不幸和打擊而悲哀到極點的時候,反而是沒有任何動作和表情的 呆。我已經喪失了時間概念,陷入了一片灰暗沉鬱的世界中,沒有絲毫生存或活動的 就像尼俄 願望

柏變成石頭一樣,我呆呆地坐在那裡,渴望著自己能夠在死亡中毀滅

洛亨格林當時還在倫敦。我想,如果他能來看我的話,也許能夠讓我從死一般的麻木狀

上 , 緊握的雙手交叉著放在胸前。我已經到了絕望的最後的邊緣,嘴裡一遍又一遍地念叨著 天,我將自己關在了屋子裡,不讓任何人打擾,我拉上窗簾 ,在黑暗中平躺在床

態中解脫出來。也許只要能夠感覺到他那溫暖的雙手在愛撫我,我就能夠重新振作起來

來看看我吧,我需要你。我就要死了,如果你不來,我就要去找孩子們了

自己發給洛亨格林的電報

我反覆說著,就像是在念禱文一樣,一遍又一遍地說著

一天早上,奧古斯丁叫醒了我,手裡拿著一封電報,上面寫道: 當我起來的時候,已經是半夜了,後來,又經過了很長時間,我才在痛苦中睡著了。第

請告知伊薩多拉近況,我即將前往科孚。洛亨格林

從此以後 我便懷著這唯一的希望,等待著 ,就像在黑暗中 企盼光明一樣

,在一天早晨 ,洛亨格林來到了我的身邊。他臉色蒼白,神色焦慮

我以為你死了。」 他說

果你不來,我就要去找孩子們了……」 床前,所說的話與電報上的內容一模一樣:「來看我吧……我需要你……我就要死了……如 接著,他告訴我,就在我給他發電報的那天下午,他看到我像一團霧氣似的出現在他的

能夠透過自己主動的愛,來彌補過去的不愉快,讓我再次感受到內心激情的湧動。但是物極 在碧波蕩漾的海面上消失的場景,孤獨無依的感覺又一次籠罩了我 上,他突然不辭而別了,望著駛離科孚的那艘輪船,我知道他肯定就在上面。遙望輪船逐漸 必反,我的渴望還有那需要抑制的痛苦太過強烈,甚至讓洛亨格林根本無法承受。一天早 當我知道我們之間仍然存在著如此驚人的心靈感應時,我的心裡又燃起了希望,我希望

說:「你知道我們今天要去哪裡嗎?」還有保姆說的,「夫人,今天最好還是不要讓孩子們 還是睡著 好地看護他們,今天就不應該讓他們出去。 出去了」 是,持續不斷的痛苦,不分日夜地吞噬著我的心,讓我痛不欲生。每天晚上-這時 。我聽到自己在狂亂中做出的回答:「你說得對。好保姆,你應該和他們留下,好 ,我對自己說道:「要麼立即結束自己的生命,要麼就必須想辦法活下去。」但 我總是覺得,自己仍然生活在那個可怕的早晨,我的耳邊老是聽到迪爾德麗 ——不管是醒來

要幫助。農村滿目瘡痍,孩子們一直在忍饑挨餓。你怎能總是沉浸在自己的痛苦中呢?來幫 雷蒙德從阿爾巴尼亞回來了,與平常一樣 ,他仍然精力充沛 0 一在那裡 整個 或 家都需

我們一下吧,去救助那些孩子們,去安慰那些婦女們吧!」

巴尼亞。 他的 他別出心裁地創建了一個救濟阿爾巴尼亞難民的營地。在科孚的集市上, 請求打動了我,我又一次穿上了我的圖尼克舞衣和便鞋 ,跟著雷蒙德一起去了阿爾 他買了

些生羊毛,把羊毛裝在他租來的一艘小輪船上,運到了難民集中的港口聖科倫塔

決今天的饑餓;但是如果我經常給他們帶來羊毛的話,就可以解決他們將來的吃飯問 雷蒙德說:「等一下你就能看到了。如果我給他們帶來的只是麵包,那就只能 我問道:「雷蒙德,你要怎麼做,才能用生羊毛填飽這些人的肚子呢?」 在聖科倫塔佈滿岩石的海灘上,我們的船靠了岸 ,雷蒙德在那裡建立了 個 幫 救助中 他們 題

解

心 門 有塊牌子 , 上面寫著:「願意來這裡紡羊毛線的人,一天可以得到 個 德拉

馬 0

希臘政府在港口出售的黃玉米 很快 ,一群貧窮、瘦弱、饑餓的婦女排起了長隊 她們可以用賺到的德拉克馬 ,買到

將它們運回了聖科倫塔 ,雷蒙德又駕著小船返回了科孚島 ,同時宣佈:「誰願意把羊毛線織成布 ,他已經在那裡讓木匠為他做了一 , 天能得 個德拉克馬 些織. 布 機 , 又

在海邊擁有了一支紡織女工隊伍 很多饑餓的人前來要求工作 0 , 雷蒙德教她們如何紡織古希臘花瓶上的圖 他還教她們如何和著紡織的節奏齊聲合唱。當這些圖案織 案 很快 他就

出售的黃玉米便宜一半。就這樣。雷蒙德建立了自己的村莊 十的利潤 好以後,就變成了一件件漂亮的地毯。雷蒙德將這些地毯運到倫敦出售,可以賺到百分之五 。然後他用賺來的錢建造了一個麵包房,麵包房能夠生產白麵包,價格比希臘政府

蒙德經常會有麵包和土豆被剩下,我們便翻山越嶺趕到另外一些村莊,將食物分發給那裡的 我們住在海邊的一頂帳篷裡。每天早晨,當太陽升起的時候,我們就到海裡去游泳。雷

宙斯為雷神 尼克和便鞋 加 爾巴尼亞是一個奇特而又悲慘的國家,那裡有第一個供奉雷神宙斯的祭壇。當地人稱 ,在雷電和暴雨中長途跋涉。我覺得被大雨沖洗,比穿著雨衣更讓 ,因為在這個國家,不管冬天還是夏天,都經常有雷電和暴雨 。我們經常身穿圖 人興

的孩子們,在那裡坐以待斃。這樣的人到處都是,雷蒙德分給他們很多袋土豆 子們的父親,被土耳其人殺害了;牲口也被搶走了,莊稼被毀了。這位母親只能帶著活下來 我見到了很多悲慘的場景:一位母親坐在樹下,懷裡抱著一個嬰兒,身邊還依偎著三四 他們一個個全都饑腸轆轆的,無家可歸 他們的家被燒掉了,女人的丈夫、孩

走了, 返回營地時 但是還有很多其他的孩子,他們正處於饑寒交迫的狀態,難道我就不能為了這些孩子 ,我們已經疲憊不堪,但是我的內心卻產生了一種異樣的快感 我的孩子們

而生活下去嗎?

裡 同時我認為,單憑我這有限的力量,根本不可能阻止阿爾巴尼亞的難民潮 怪,藝術家的生活和聖徒的生活,是有很大的不同的。我的藝術生命已經在我的內心復活 當我恢復了精神和體力以後,就覺得不能繼續在這些難民中間生活下去了。這並不奇

聖科倫塔沒有理髮師,所以有生以來我第一次自己將頭髮全都剪掉,並且扔進了海

2 痛苦徘徊

有一天,我覺得自己必須離開這個群山綿延、岩石遍佈、四季多雨的國家。我對佩內洛

普說道:

毯,在清真寺裡靜靜地坐著。對於走過的路,我已經感到疲倦。你和我一起去一趟君士坦丁 我覺得自己真的不能再看這些苦難的情景了。我想伴隨著清靜的燈光,踩著波斯地

艙門, 輪船。白天,我就在客艙裡待著,到了晚上,等其他旅客都睡著以後,我才包著圍巾 甚至連手套都是用白羊皮做的。手裡拿著一本小小的黑皮書,不時地看上兩眼,嘴裡念念有 佩內洛普當然很高興。我們脫掉圖尼克,穿上了樸素的衣裝,坐上了開往君士坦丁堡的 來到月光下的甲板上。有一個男青年正倚著船舷凝視月亮,他穿著一身白色的衣服 ,走出

詞

似乎是在祈禱

。在他蒼白而又憔悴的臉上,有一雙黑色的大眼睛,滿頭的黑髮在月色中

閃閃

當我走近他時 ,這個陌生人對我說道

悲劇發生了,我的二哥也自殺了。我成了她僅存的一個兒子。但我如何才能安慰她呢?我自 ,她正遭受著痛苦的折磨。一個月前,她聽到了我大哥自殺的噩耗;兩個星期後,又一 我冒昧地同您講話,因為我與您有一樣巨大的悲傷。我要回君士坦丁堡去安慰我的母 齣

己也是極端的絕望 ,覺得還不如跟我哥哥一樣死掉才好。」

,手上的那本小書,正是名劇

《哈姆雷特》

的劇

本 他正在研究自己要扮演的那個角色

我們交談起來,他告訴我他是一名演員

第二天晚上,我們又在甲板上見面了

痛苦中,卻互相從對方身上尋找到了一些安慰,就這樣,我們一直待到了黎明

。像兩個不幸的幽靈一樣,我們分別沉浸在自己的

輪船到達君士坦丁堡的港口時,有個身穿喪服的高大漂亮的女人來接他,見到他之

後,一下就將他抱在了懷裡

的母親, 覽了老城內狹窄的街道 我和佩內洛普住進了佩拉王宮飯店。最初的兩天,我們在君士坦丁堡隨便看了看 也就是在港口接他的那個女人。她顯得非常痛苦,她先是給我看了她死去的兩個漂 。第三天,有一 位不速之客來找我 就是船上那位悲傷的 主 朋友

這位母親的哀求深深地打

不可呢?」

亮兒子的照片,然後又對我說:「他們走了,我無法將他們追回來,但我來這裡是求您幫我 救救最後一個兒子 -拉烏爾。我覺得他正在走哥哥的老路。]

表情中,我產生了一種不祥的預感。你給他留下了非常深刻的印象,所以我覺得只有你能夠 他已經離開了這座城市,獨自去了聖斯蒂法諾村的一幢別墅。從他離開時那種絕望的 我能為您做什麼呢?」我問道,「他處於一種什麼樣的危險中呢?」

回到現實生活中來。」的,讓他可憐可憐他的母親,

讓他明白,自己的做法是不對

▲ 鄧肯劇照 9

的 述 後,我用力拉住了他的手,費了九牛二虎之力,才將他拖到一直在那兒等著的小船上 聲音都聽不見了。我盡力將他推醒,對他說,他的母親正為他兩個哥哥的死悲慟欲絕 的旁邊是一張小桌子,上面放著一隻插著白色百合花的水晶花瓶 園的附近是一片古墓。別墅沒有安裝門鈴,我敲了敲門,沒有得到回音 風 發現門是開著的 動了我 ,我找到了拉烏爾的別墅。這是一座白色的房子,位於一座花園中偏僻的 個房間 0 他正 博 我相信這個男孩至少已經有兩三天沒有吃任何東西了,他像身在遠方一樣 道路崎嶇不平, 斯普魯斯海峽波浪翻滾 ,我答應到聖斯蒂法諾村去一趟,盡我所能讓拉烏爾清醒過來。 的 躺在鋪著白布的沙發上,穿著那天我在船上看到的白衣服 ,便走了進去。一樓的房間裡空無一人,於是我爬了一小段樓梯 拉烏爾就在這間粉刷得雪白的小房間裡 而且幾乎無法通車。 ,但最終我們還是安全抵達了那個小村子。按照 所以,我去港口租了一條 ,屋裡的牆壁 ,旁邊還放著一 ,戴著雪白的手套 服務員對我說 小拖船 。我用手推了推門 地板和門 一角 0 連我 把手 他母親的描 那天刮著大 ; 打 都 喊 開了另 這座花 是白色 沙發 他的 到那

死讓他很悲傷 的房間待 路上, 會兒 他不停地哭泣 , 但卻不是造成他目前這種狀態的原因 想搞清楚他為什麼如此悲傷 ,不願意回到母親那兒去,於是我就勸他 0 因為我已經隱隱地感覺到 。最後 ,他終於小聲地對我說 , 先到我在佩拉王宮 雖 然兩個]飯店

非常小心地把左輪手槍留在了別墅裡

我

是的,你的猜想是對的,不是因為我兩個哥哥的死,而是因為西爾維奧 0

「誰是西爾維奧?她在哪裡?」我問

西爾維奧是這個世界上最美麗的人,」 他回答,「他現在和他的母親住在君士坦丁

堡。

認為他的 聽說西爾維奧是個男孩子,我有些吃驚;但是,由於我對柏拉圖有一定的研究 《費德魯斯》是一首空前優美的情歌,所以我沒有像有些人那樣異常驚駭 ,並且

最崇高的愛情應該是一種純潔精神的火焰,其中並不一定需要存在性愛

我決定竭盡全力來挽救拉烏爾的生命,所以就不再繼續討論這件事,而是直截了當地問

道:「西爾維奧的電話號碼是多少?」

音 。我說:「你必須馬上到我這裡來一趟。」 很快 ,我就在電話裡聽到了西爾維奧的聲音 這是一個從美好心靈裡發出的甜美聲

法力無邊的宙斯心猿意馬時,可能就是這副模樣 西爾維奧 一個大約十八歲可愛的美少年,很快就趕到了飯店。侍酒美童甘尼米迪讓

漸地靠近他,並且擁抱他,正當宙斯愛上甘尼米迪的時候,欲望之泉流淌出來,淹沒了這個 當這種感情不斷地向前發展 ,在體操練習或者其他場合,當他們見面的時候 他就漸

長 好像得了瞎眼病一樣,愛上了鏡子裡的自己;但是面對鏡子的時候,他並沒有意識到裡面其 微風或者聲音在光滑的岩石上反射回來一樣,美麗的泉水穿過眼睛這扇心靈的窗戶之後 可愛的人。有些流進了他的心靈,有些在注滿他的心靈以後,又從他的體內流了出來, 回到了美麗的偶像跟前;天神展翅飛臨的次數越來越多 他就這樣愛著,卻又不明就裡,無法理解也無法解釋自己為什麼會這樣。因為對方,他 為他們澆灌泉水,讓他們快點成 就像 又

魯斯海峽的美麗景色時 我們 一起吃了晚飯 ,並且度過了整整一個晚上。後來,當我們站在陽臺上,欣賞博斯普 我看見拉烏爾和西爾維奧正在溫柔地竊竊私語 ,便覺得非常高興

喬伊特

實就是自己。」

積德行善的好事。但是,沒過幾天,那位孤苦無助的母親又找到了我 那天晚上,當我和這兩位朋友道別時,覺得自己挽救了這個英俊青年的生命 做了一件

喜出望外,簡直不知道應該如何表達對我的感激之情

拉烏爾的生命暫時得救了。我給他的母親打電話,告訴她我的努力成功了。這個可憐的女人

對於我那善良的天性來說,這簡直是一種沉重的負擔;可是我又不忍心回絕這位可憐的

拉烏爾又到聖斯蒂法諾的別墅去了,您務必再救他一

次吧。」

母親 不過 ,我覺得坐船太過顛簸 ,便決定這一次冒險坐汽車前往那裡。我找到了西爾維

奧,告訴他必須要跟我一起去。

「這次你們到底又出了什麼事?」我問他。

他愛我那麼深,於是他就說自己不想活了。」 哦,是這樣的,」西爾維奧說道 , 我也真心愛著拉烏爾,但是我無法說我愛他就像

能夠治好拉烏爾的怪病,我們一直談到了很晚 去,再次將意志消沉的拉烏爾帶回飯店 太陽落山時,我們動身了,經過一路的顛簸,最終到達了那座別墅。我們逕直闖了進 。我們和佩內洛普一起研究,到底有什麼好的辦法

洛普指著一塊招牌讓我看。上面寫的是亞美尼亞文字,她能翻譯,說是這裡有個人會算命 佩內洛普說:「咱們去算算命吧!」 第二天,我和佩內洛普到君士坦丁堡的老街上閒逛 ,在一條又暗又窄的小巷子裡 佩內

的嬰兒慘遭殺害,從此 大屠殺的時候 但是能說 了裡邊的一間屋子,看見一個老婦人正蹲在一口散發著怪味的大鍋旁邊。她是亞美尼亞人, 我們走進了一幢老房子,沿著彎彎曲曲的樓梯,穿過了幾條污穢不堪的過道,最後進入 一點希臘語, ,就是在這間屋子裡 因此佩內洛普能夠聽懂她的話 ,她便擁有了超人的洞察力 ,她眼睜睜地看著自己的兒子、女兒、孫子甚至還有幼小 。她告訴我們 能夠預見未來。 ,土耳其人最後一 次進行

您給我算算 ,我的未來是什麼樣子的?」我透過佩內洛普問道

老婦 人盯著大鍋裡冒出的煙霧看了一會兒,然後說了幾句話 0 佩內洛普翻譯給我 聽

將在世界各地建起許多神殿。在這個過程中,你還會回到這座城市,也將在這裡建起一座神 樂。在這諸多的快樂中,你將創立一種宗教。經過許許多多的坎坷曲折之後,在晚年時 她 說你是太陽神的女兒,她要向你致敬。你被派到人間來,為人們送來了巨大的快 ',你

殿 所有的神殿都將供奉美神和快樂之神,因為你是太陽神的女兒

然後,佩內洛普又問道:「我的未來是怎樣的呢?」

當時

,

我處於悲傷和絕望之中,但這詩

一般的預言

,

卻讓我有

種奇怪的感覺

老婦 人又對著佩內洛普說了起來 0 這時 , 我注意到佩內洛普的臉色開始變得蒼白 副

非常害怕的樣子。

我問她:「她對你說了什麼?」

兒。 會長久,但是我將在一個高高的地方俯瞰世界,進行最後的思索,然後離開這個人世。」 人重病不起 子梅諾爾卡斯 但她說這個願望將永遠無法實現 她的話讓人覺得非常不安,」 而我愛的另一 她還說 : 『你還想再得到一 個人即將死去 佩內洛普回答道 0 她還說 0 還有 隻小羊羔。 , 我很快就會收到 佩內洛普接著說 ,「她說我有一 這肯定是指我一直希望再 封電報 隻小羊羔 , 她說我的生命 , 說我所愛的 生 指 我的兒 個女 個

過了走廊,下了樓梯,來到了窄窄的街上。我們找了一輛出租車,急急忙忙地趕回 佩內洛普非常緊張,她給了這老婦人一些錢,然後便起身告辭。 進飯店 佩內洛普拉著我的手跑 [飯店

好把送她回到房間 ,侍者就遞給了我們一封電報,倚著我的手臂的佩內洛普幾乎癱倒在地 ,並立即打開了電報,上面寫著:「 梅諾爾卡斯病重,雷蒙德病 重 我只 速

親 聖科倫塔的 在今天下午五點鐘坐船離開 離開君士坦丁堡 我給她寫了一封信:「如果您想讓自己的兒子從危險中被解救出來,那麼必須馬 口 憐的佩內洛普簡直要瘋了。我們急忙把東西裝進了箱子裡,我向侍者詢問何時有開往 船 0 0 侍者說傍晚就有一班船。雖然我們行色匆匆,但仍然沒有忘記拉鳥 不要問我為什麼要這麼做。 0 如果可能的話 ,請將他帶到我的船上來 爾 ,

我將

讓他 的

母

好,他們樂於助人,不過由於船上已經沒有空艙位了,當我們與船長協商之後,就讓拉烏 忙上了船。我問他是否有船票或艙位,但是他什麼都沒有。好在這些東方的客輪都非常友 睡在了我那套艙房的起居室裡。我覺得自己真的像母親一樣關心這個孩子 我沒有收到回信,但是在船即將起航時,我看見拉烏爾拿著一個手提箱,無精打采地匆

和佩內洛普 聖科倫塔之後 , 離開阿爾巴尼亞這個讓人沮喪的國家 ,我們發現雷蒙德和梅諾爾卡斯正在發高燒 , 跟我一 起回歐洲去,而且我還讓船上的 0 我苦口 婆心地勸雷蒙德

醫生跟我 就這樣 一起勸他 , 我只好讓他們留在了那片狂風呼嘯、飛沙走石 。但雷蒙德說什麼也不同意離開村子裡的難民們 、靠 一頂小小的帳篷遮風避雨 ,佩內洛普自然也離 的 開

怕坐火車會跟其他的乘客有接觸,於是就發了一封電報,讓我的小汽車到里雅斯特來接我 荒涼山 然後,我們坐著汽車向北行進,穿過山區,最後到達了瑞士 輪船逕直向里雅斯特駛去,我和拉烏爾都沒有辦法高興起來,他的眼淚就沒有乾過 地 2。我

請 後 中 見過他。後來我聽 點我是相信的 理解得更深刻 我總算讓拉烏爾向我鄭重承諾 也許正是由於這個原因 就這樣 在日內瓦湖畔 , 在 一 , 天早上,我送他上了火車,讓他返回自己的劇院,從此以後,我再也沒有 、說得更準確。無論如何,他還那麼年輕,我希望他以後能夠找到屬於自 因為不會有什麼人,能夠比可憐的拉烏爾,對「生存還是死亡」 人說,他在事業上非常順利,他塑造的哈姆雷特,獲得了巨大的成功 ,我們停留了幾天。我們兩個都是非常奇特的人,全都沉浸在各自的痛苦 ,我們都覺得對方是自己的好旅伴。我們在湖上泛舟 ,看在他母親的分上,以後永遠不會再有自殺的想法 ,幾天之 這句臺

於煩躁不安,我開著車走遍了瑞士。最後,在一種不可抑制的衝動的驅使下 獨自 個人在瑞士 我覺得心情鬱悶 ,情緒非常低落 ,我再也無法在 個地方長住 , 我開著車直奔 由

巴黎。我完全是孤身一人,因為我已經無法與別人交往了,甚至連特地趕到瑞士來陪伴我的 哥哥奧古斯丁,也對我的孤獨自閉感到無能為力。最後,我甚至到了一聽到有人說話就非常 反感的地步,即便有人到我的房間裡來,他們也好像遠在天邊,虛幻縹緲 天晚上,我回到了巴黎,回到了位於納伊爾的住所。這個地方現在已變得非常荒涼 個老人在照看花園,他住在門房裡,再沒有其他的人。 在這種情況下 ,只有

作,我下定決心要努力回到我的藝術上來。因此,我讓我的朋友漢納.斯基恩來為我伴奏 能住在納伊爾了。不過我還是強打精神 看見他們的衣服和玩具被放得到處都是 是我第一次為之哭泣。這裡的一切,只能將我帶回到以前的歡樂時光中。 可是當熟悉的琴聲響起時,又勾起了我對往事的回憶,我悲從中來,泣不成聲。實際上,這 種幻覺,好像聽到孩子們正在花園裡唱歌 我走進了那間寬敞的排練室,看到了藍色的幕布,於是我馬上想起了我的藝術和我的工 ,請一些朋友來我這裡做客 ,頓時有一種天旋地轉的感覺, 。一天,當我偶然走進孩子們住過的 我意識到自己再也不 很快 我就產生了 小房間時

的痛苦, 方。只有駕著汽車,以七十公里或八十公里的時速飛奔的時候,我那日夜承受的、難以言狀 但是,一到晚上,我還是難以入睡。一天,我實在無法忍受這樣的氣氛 才能稍微得到緩解 ,便駕車直奔南

穿過阿爾卑斯山脈,進入義大利境內後,我繼續漫遊。有時我會坐在威尼斯運河的平底

船裡 得知C也住在這裡,便很想請他來見一面,但當我得知他已經結婚並且過著幸福的家庭 ,讓船夫整夜整夜地划船,有時我又會到里米尼古鎮上去遊逛 。我在佛羅倫斯住了一

生活時,我想如果他來了,只能引起他的家庭不和,於是就忍住了

遊 。我懇求你到我這裡來。我一定會盡自己最大的努力來安慰你。」署名是:埃莉諾拉・杜 天,在海邊的一個小鎮,我收到了一封電報:「伊薩多拉,我知道你正在義大利漫

字 立即驅車前往 當時我所在海角的對面 我就覺得埃莉諾拉 我不知道她是如何發現我的行蹤,並且發來這封電報的,但是一讀到這個帶有魔力的名 0 ·杜絲正是我希望見到的人。電報是從維亞雷吉奧發來的 我給埃利諾拉·杜絲回電表示感謝 ,並告訴她我很快就到 , 正好位於 然後便

裡 但是她在格蘭特大飯店裡給我留下了一張便條,讓我到她那裡去 到達維亞雷吉奧的那個晚上,正好趕上了一場暴風雨。埃莉諾拉住在遠郊的一幢小別墅

2 重塑未來

臂抱住我 面 她從 第二天早上,我開著車去見杜絲,她住在一幢玫瑰色的別墅裡 一條籠罩著葡萄藤的小路上走出來迎接我 ,美麗絕倫的眼睛裡面,充滿了深情厚愛,我感覺就像是但丁在天堂裡 ,依然像一個光彩照人的天使 位於一片葡萄園的後 遇到了位 她張開雙

列仙班的貝雅特麗斯一樣

說說迪爾德麗和帕特里克的事情吧。」 總是在拙劣地表演 入了自己的心裡。直到這時,我才意識到自己為什麼不能忍受其他人的陪伴,因為其他的人 她經常抱著我輕輕地搖著,撫慰著我心中的痛苦 以後的日子裡,我就住在了維亞雷吉奧,因為我從埃莉諾拉眼睛的光芒裡,尋找到了鼓 ,總是想著讓我忘記過去,進而振作起來。而埃莉諾拉卻對我說 她還讓我給她講他們那天真的語言和習慣,給她看他 不僅僅是撫慰,她還將我的痛苦注 對我

們的 是異乎尋常 麼的光彩奪目 是和我 照片 起悲傷 她親吻著那些照片,然後流下淚來。她從來都不對我說「不要悲傷」之類 她的胸懷是那樣的博大和寬廣 ,能夠照亮人世間所有的陰暗和淒涼。我們經常一起到海邊散步 。孩子們死後 ,這是我第一次覺得有人分擔我的悲傷 , 可以裝得下世界上所有的悲劇;她的 0 埃莉諾拉 ,我覺得她的 精 的 神是那 杜絲真

有一次,她望著那座山對我說道:

頭可以觸及日月星空,她的手可以夠到

山巔

暗、 相比 的白色大理石在陽光下熠熠生輝 人們的世俗需求 憂愁和悲傷 埃莉諾拉熱愛雪萊,九月底的某一天,在頻繁的狂風暴雨中,當一道道閃電劃破天 顯得多麼的陰森恐怖!但是當你看到克羅齊山黑暗高聳的山頂之後,就會發現 你看看克羅齊山兩側那巍峨陡峭的山勢,它和旁邊鬱鬱蔥蔥、姹紫嫣紅的吉拉 ,但是卻能夠給人帶來白色大理石一樣的光輝,讓 , 而克羅齊山卻激勵著人們的夢想。 ,正在等待雕塑家將其變成永恆的作品。吉拉多山只能滿足 藝術家的生活就是這樣的 人們的靈性展翅翱翔 雖然有黑 多山 那 裡 坡

空、掠過翻滾的波濤時,她指著大海說道:

旅館裡總是有些陌生人盯著我看 ,那是雪萊光明的一生的餘光 ,看得我心煩意亂 他就在那兒 , , 於是我就租了一 漫步在波峰浪尖之上。」 幢別 墅 這 幢

座紅磚砌成的大房子,位於一片蒼鬱的松樹林深處,四周是一片高聳的院牆

別墅外面

別

是

茨・ 仰望遠山 威脅,他就會被關在這裡。屋頂上有一個很大的露天平臺,在上面既可以俯瞰大海,也可以 別墅裡曾經住著一位夫人,當她經歷了與奧地利王宮裡的某位顯赫人物 讓 方形的小窗口 頂層有一個小房間,窗戶上裝著鐵柵欄 人感到一片荒涼和陰暗 約瑟夫本人) 的一段不幸戀愛之後 很顯然人們就是從這個窗口,把食物遞給那個瘋子——一旦他對別人產生 , 別墅內部則讓人產生了一種無法言說的憂鬱和壓抑 ,牆壁上畫滿了一些稀奇古怪的圖案,門上還有一個 ,災難便接踵而至,他們的私生子也瘋了 (有人說就 0 據說 在別墅的 是弗蘭 這幢

為周 小房子裡 住在這裡 重 這幢至少有六十個房間的陰暗的房子,是因為我的一時心血來潮才租下來的 |蔥鬱的松樹林,和從平臺上所看到的美景打動了我。我問埃莉諾拉是否願意跟我 她婉言謝絕了, 不過她也從那棟夏季別墅搬了出來,住在了與我鄰近的 可能是因 座白色 一起

詩歌的悲劇之神走到了一 到信以後 要給你發上一 恐怕她也只會偶爾給你發一封長長的電報;但如果她跟你是比鄰而居的話,她差不多每天都 杜絲和別人通信的時候,總是保持著一個非常特別的習慣。如果你身在國外,三年之中 我便去見她 封短箋,寫上一 起。 然後我們一起到海邊散步,這時杜絲就會說:「舞蹈的悲劇之神與 兩句感人至深的話,有時她甚至一天要寫兩三封這樣的信 收

天

,我和杜絲正在海邊散步的時候

,她轉過身來面對著我

。落日的餘暉在她的頭上

映

射出 個火紅的光環 。她出神地盯著我,盯了好長 段時 間

伊薩多拉,」 你將會成為這個世界上最不幸的人之一。你現在所遭受的不幸,只不過是一個序 她的聲音中帶著哽咽,「不要,不要再追求什麼幸福了。你的眉宇之間

,不論砍掉多少枝條,它仍然會長出新的枝芽 唉,埃莉諾拉,如果我當時能夠聽從你的警告就好了!但是,希望就像一棵砍不死的大

樹

幕

。不要再去和命運抗爭了。」

見過 些追求時尚的仰慕者看了以後,覺得不順眼,但她全身上下卻洋溢著一種高貴威嚴的氣質 是莎士比亞的戲劇。當我聽她朗讀《安提戈涅》的某些臺詞時,我就想,她如此美妙的誦 她身上的一切,都能夠表現出她那顆高貴而又飽受折磨的心靈。她經常給我朗讀 ,竟然無法展現在世人的面前,簡直是作孽 的任何其他女子,都無法與她相比。她不穿束胸的內衣,身材高大豐滿,這也許 那 時 候 ,杜絲正處在人生和智慧的頂峰 ,在海邊散步時 ,她步伐矯健,氣度不凡 希臘悲劇或 會讓 ,我所

因為 說她沒有足夠的資金,來按照自己的意願去實現藝術理想 一段不幸的愛情 杜絲在自己處於藝術巔峰期時 或是其他一 些感情問題,或是健康原因;而是由於她孤立無助 , 卻長時間地遠離舞臺 ,並非像某些人所認為的 事情的真實原因就是如此簡 那 樣 或者 ,

單,但卻應該讓世人感到羞愧。這個世界一直在標榜 識到她的天才,並與她簽訂了在美國巡迴演出的合同的時候,已經太晚了 最偉大的表演藝術家,在孤獨和貧困中度過了十五年的淒慘時光。當莫里斯 ,以便讓自己的事業能夠繼續發展 一次巡迴演出中,她不幸去逝。舉行那次巡迴演出的目的,是為了儘快籌集到足夠的資 「熱愛藝術」 ,但卻讓這樣一位世界上 蓋斯特最終認 在去美國之前

都充滿了刻骨銘心的悲哀和譴責,看到這種情景,每個人都忍不住潸然淚下 的墳墓裡哭泣》 舒伯特的曲子。有時,她會用低沉的音調和優美的聲音,演唱她最喜歡的歌曲 就趕到了我這裡。埃莉諾拉酷愛音樂,斯基恩每天晚上都會為她演奏貝多芬、蕭邦 我租了一架大鋼琴,放在別墅裡,接著又給我忠實的朋友斯基恩發了一封電報,他立刻 ,當唱到最後一句「負心的人……負心的人……」的時候 , 她的 《讓我在黑暗 聲音和表情 舒曼和

住地親吻著 奏鳴曲》中的柔板。這是從四月十九號以來我第一次跳舞。杜絲非常感動,把我摟在懷裡不 天傍晚時分,我突然站起身子,讓斯基恩彈琴伴奏,為杜絲跳了一段貝多芬的 《悲愴

出路 伊薩多拉 , 她說,「你還在這裡幹什麼呢?你要回到你的藝術中去,這是你唯 的

埃莉諾拉知道我幾天前曾經收到過一封信,信中請求我簽訂去南美洲進行巡迴演出的合

0

解脫出來吧!」

「簽了這份合同吧!」她開導我解脫出來吧!」

太沉重了。只有在埃莉諾拉面前,我才一再這樣對我說著,但是我的心情實在「解脫出來吧,解脫出來吧!」她

間裡,傳出的空蕩蕩的迴聲,我感到自己倍受煎熬,只能盼望著黎明的到來。天一亮

起時,我覺得心情舒暢,但是到了晚上,在這幢死寂的別墅裡,聽著從每個陰暗昏沉的房

意,最後我又回到了岸邊

這也許是青春活力在起作用吧。

,遠的回不來才好呢;但是我的身體卻總是不遂我的

我就

趕緊起床下海游泳。我真想游的遠遠的

心受到了嚴重的摧殘

可以無拘無束地做動作,但讓我重新走到觀眾面前去表演,我卻暫時無法做到。因為我的身

我的心臟的每一次跳動,都是對孩子們的大聲呼喊。跟埃莉諾拉在

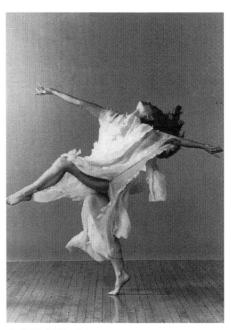

▲ 鄧肯劇照 10

到。 我的一隻腳正踏在瘋狂與理智的分界線上。我看到了精神病院,那種沉悶單調的生活,好像 懼向我襲來,難道這是我的孩子們的幻影嗎?我是不是瘋了?那時,我能夠清醒地感覺到 就擺在了我的面前 麗和帕特裡克的身影在前面手拉手走著。我喊他們的名字,但他們卻笑著往前跑 我跟在他們的後面,一面追趕,一面呼喚。突然,他們消失在了浪花裡。這時,一 個灰濛濛的秋日的午後,我正獨自一人在海灘上散步,走著走著,我突然看到迪爾德 。在深深的絕望中,我跌倒在地,失聲痛哭起來 ,讓我追不 陣恐

對我說道: 了一位像義大利西斯廷教堂裡默禱塑像一樣的人,他剛從海裡游泳歸來,此刻站在我面前 不知道在那裡躺了多久,直到我覺得有一隻手在憐憫地撫摸著我的頭 0 我抬起頭 看到

您為什麼總是哭泣呢?我能為您做點什麼 幫助您呢?」

救救我的理智,它比我的生命還要重要。請你給我一個孩子吧!」 我盯著他看了一會兒。「好吧,」我回答道,「您救救我吧 不是救我的生命,而是

的嘴唇 起,將銀輝灑在了大理石山坡上。當他那強壯有力的胳膊緊緊地抱著我 了出來,被重新帶回了光明之中 那天晚上,我們在我的別墅的露天平臺上站了很久。夕陽漸漸沉入海裡,月亮正 ,當他那義大利人的熱情澆灌在我的身上,這時 我又一次徜徉在愛河裡 ,我覺得自已從痛苦和死亡中被拯救 ,當他的嘴唇壓著我 在升

來,似乎是再正常不過的事情。儘管她討厭看見陌生人,但卻非常爽快地答應 充滿了傳奇和幻想 第二天早上,當我將這一切告訴埃莉諾拉時, ,因此,米開朗基羅塑造的美少年從海裡出來安慰我 她一點都不覺得驚訝 , 藝術家的生活總是 這在埃莉諾拉 , 要跟我 起

你真的覺得他是個天才嗎?」看了他的作品之後,她問 我

去見一見我的米開朗基羅。我們拜訪了他的工作室

他是一位雕塑家

當然,」我回答說,「也許他就是第二個米開朗基羅 ° ·

年輕人的可塑性很強,容易相信一切。我幾乎可以肯定,

想努力地說服自己: 是的 , 他們將會回來;他們一 直在等著回到我身旁 但是

事情大概是這樣的:我的情人在一個傳統的義大利家庭長大,他與一個同樣屬傳統家庭

唉,這種幻象並沒有維持多長時間。

那時

連續不斷的可怕的痛苦

,已經讓我變得疲憊不堪

。我經常朗讀維克多

N

果的

新的愛情將會戰

勝我的痛

切,然後便起身告辭了。我一點都不生他的氣,我覺得是他拯救了我的理性,從此我 在我的身邊徘徊 己不再孤獨;而且從這時開始 :義大利姑娘訂了婚。起先,他並沒有把這件事告訴我,後來有一天他在信裡向我解釋了 他們將重新回到人間來安慰我 ,我進入了一 個強烈的幻想階段,總是覺得兩個孩子的靈魂就 知道自

秋天即將到來的時候 ,埃莉諾拉搬到了位於佛羅倫斯的公寓,我也放棄了那幢陰暗鬱悶

還在這裡 那情景真是讓人傷心,但是我對自己說 不懷疑什麼,他把他的友誼、崇敬還有音樂,全都獻給了我 的別墅,先是去了佛羅倫斯,然後又到了羅馬 我那忠實的朋友斯基恩,一 : 直在我身邊陪著我 無論如何 ,打算在那裡過冬。在羅馬過聖誕節的 ,我都沒有進入墳墓或者瘋 0 他從來都不問為什麼, 人院 時 也從來 候 我

飛,自由翱翔。有時,我仰面向天,高舉雙臂,就像一個在古墓中舞蹈的悲劇精靈 之久的幽靈 道的兩旁是一片古墓 我倍感痛苦的時候 古代聖賢的遺物,便成了治癒我傷痛的良藥。我特別喜歡清晨時在阿皮亞那古道上漫步。古 斜靠在酒桶上。我覺得時間好像停止了,自己就像一個在阿皮亞那大道上徘徊了上千年 對於一顆憂傷的心而言,羅馬是一座漂亮的城市。當雅典那令人炫目的光芒和完美,讓 在廣袤無垠的康巴涅的空間裡、在無邊無際的拉斐爾的天空下 ,羅馬隨處可見的偉大古跡、陵墓和令人心生崇敬之情的紀念館 ,運酒的大車從弗萊斯卡蒂駛來,車夫醉眼朦朧 , 就像疲勞的農牧神 這些

地流淚 從山上永無停止地流淌著。我喜歡坐在噴泉的旁邊,聽著泉水飛濺和流動的聲音 晚上,我與斯基恩散步的時候 ,我那好心的同伴則滿懷同情地握著我的手 ,經常會在噴泉旁邊逗留一會兒。這裡的 噴泉很多,泉水 ,心裡靜靜

的名義懇求我返回巴黎。在這封電報的吸引下,我坐火車回到了巴黎。途中經過維亞雷吉奧 有 天 洛亨格林給我發來了一封很長的 電報 , 讓我從悲傷和迷茫徹底驚醒 他以 藝術

時 我又看到了松樹林中那幢紅磚別墅的屋頂 ,我想起了在那裡度過的絕望與希望交替的幾

個 月 想起了已經和我分別的神聖的朋友埃莉諾拉

和廣場。我將自己在維亞雷吉奧的經歷,和我夢見孩子們再生和歸來的神秘情形告訴 在克里戎飯店,洛亨格林已經為我訂下了一套擺滿鮮花的豪華房間,從裡面可以俯

了他

導

視協

他把臉埋在雙手中,似乎在進行一場激烈的思想鬥爭,最後他這樣說道 致了一場悲劇 「一九○八年,我第一次來到你身邊的時候 。現在,讓我們按照你最初的意願 , ,是想著要幫助你的,但是我們的愛情卻 重建你的學校吧!讓我們在這個悲傷的世

起為別人創造美吧。

巴黎 然後他又告訴我 花園順勢而下直到河邊, ,他已經在貝爾維買下了一家大旅館,從旅館的高臺上,可以俯瞰整個 房間裡可以容納一千個孩子。現在 ,只要我同意 ,這所學校

如果你願意將所有的個人感情放在一邊,並且願意為了一個理想而生活下去的

話……」他說

就可以永遠地辦下去。

理想 第二天一早,我們便參觀了貝爾維,此後,我指揮著裝修師和工匠們開始了工作 ,我同意了他的意見 生活已經給我帶來了無盡的痛苦與災難 ,只有我的理想仍然光輝燦爛 純潔無瑕 把這

個相當俗氣的旅館,改造成一座未來的舞蹈殿堂

生和老師們 我在巴黎市中心舉行了一 次考試 ,挑選了五十名新的學生,另外還有原來舞蹈學校的學

高的位子上,年紀小的孩子坐在下面較低的座位上 下議院 我在許多房間之間修建了一條小過道,一 使用。我一直覺得 個平臺,並修建了可以上下的臺階。這個平臺可以給觀眾用,也可以供那些試演作品的作者 蹈 座位從中間分成了兩個區域 [教室是原來旅館的餐廳,現在掛上了藍色的幕布。在狹長的房間的中央,我修了一 ,普通學校的生活之所以單調沉悶,是因為地板處於同一水平線。 , 排 邊向上,一邊向下。 一排的逐漸升高 , 年齡大的學生和老師們坐在稍 餐廳被改造得像是倫敦的英國 因此

們的公開課,之後 快 就在花園裡舉行,午宴之後,還有音樂演奏 讚歎不已。每個星期六是「藝術家日」,從上午十一點到下午一點,是一節面向藝術家 剛開學三個月,每個人都取得了很大的進步,來學校觀摩他們表演的藝術家都大為驚 在這 .種充滿活力的生活中,我又一次煥發出了教學育人的勇氣,這幫學生的學習也非常 ,按照洛亨格林的習慣,要舉行一次盛大的午餐。天氣晴好的時候 、詩歌朗誦和跳 舞 ,午宴

的小孩子們畫速寫 羅丹此時就住在對面的默東山上,他經常來做客。 0 有一次, 他對我說 他經常坐在舞蹈教室裡 , 為正在跳舞

模特兒。」我給孩子們買了五彩繽紛的披肩 活動的模特兒!我曾經有過漂亮的模特兒,但是從來沒有像您的學生們那樣理解運動科學的 我年輕時要是有這樣的模特兒就好了!這都是會活動的模特兒,會按照自然和諧規律 ,當她們離開學校到林中散步時 ,當她們跳 舞和

我覺得在貝爾維的這所學校會永遠地存在下去,我也會在那裡度過自己的餘生,並將我

所有的藝術成果都留在那裡

跑步時,簡直就像一群美麗的鳥兒

生們翩翩 已經隱約地預見到了這種運動,正是尼采所希望的舞姿: 到了如此異乎尋常的熱烈歡迎。我相信,這說明人們正熱切地企盼著一種新的運動出 長時間地鼓掌 六月 起舞 ,我們在特羅卡第羅劇院舉辦了一 0 ,久久不願離去。這些孩子並非受過長期專門訓練的舞蹈家或演員 有些節目剛 一演完,觀眾們就高興得起立熱烈歡呼;整場表演結束時 場表演,這一次,我坐在了包廂裡, 看著我的學 但是卻受 現 他們 。我

,召喚所有的鳥兒做好準備 舞蹈家查拉斯圖特拉,輕盈的查拉斯圖特拉 他因幸福的降臨而欣喜 ,他展開雙翅 ,發出召喚。他振翅欲

未來,這些孩子們將會成為表演貝多芬第九交響曲的舞蹈家

再喪幼子

然有勇氣教他們跳舞,而且她們那優雅可愛的舞姿,也激勵著我要勇敢地活下去 中間,尋找那兩個已經消失的面孔,並且回到我自己的房間之後便獨自垂淚,但是每天我仍 大聲說:「早上好,伊薩多拉!」在這樣的環境裡,誰還會愁眉不展呢?儘管我經常在她們 又是孩子們齊聲歌唱的聲音。等我下樓的時候,她們已經在舞蹈教室裡等候,一見到我 在貝爾維的生活,從清晨開始便充滿了歡聲笑語,先是小腳丫在走廊奔跑的聲音,然後 ,就

院」。這座學校的學生,都是從最顯赫的貴族家庭中挑選出來的 種藝術和哲學,但舞蹈是他們最主要的課程。一年四季,他們都要在劇院裡表演舞蹈。每到 百年的歷史,在這幾百年中,他們的家世不能有任何不純潔的地方。儘管學生們也會學習各 公元一○○年的時候,羅馬的一座小山上建造了一座學校,名叫「羅馬教士舞蹈研修 他們的家族必須擁有幾

種理想。

我相信

|舞蹈研修院那樣,對巴黎和巴黎的藝術家們產生重大的影

響

樣 魂得到淨化 重要的日子 他們用 舞蹈讓觀眾的靈魂得到淨化和昇華。當我最初創辦自己的學校時 他們還會下山 這些男孩的舞蹈極其純潔 ,巴黎近郊這座像雅典衛城一樣的小山上,這座貝爾維學校,肯定也能像羅 , 來到羅馬 , , 參加一 充滿了歡樂和喜慶 些儀式,並且為人們表演舞蹈 , 就像是用藥物來治療疾病 , 也懷著這樣 , 讓觀眾的 靈

之間 作 型 明 樂中起舞,可以用舞蹈動作來表演希臘悲劇中的大合唱,可以用舞蹈來表現莎士比亞的 。模特兒再也不是藝術家的工作室裡那些僵硬、可憐的小傻瓜,而是一種生機勃勃的表現 時至今日 每 建立 個 是藝術家們產生靈感的源泉 期 種新的理想的關係,並且可以透過我的學生們 ,這些作品依然存在 都會有 一群藝術家帶著速寫本到貝爾維來, 0 0 我想 數百幅速寫和很多舞蹈雕塑形象 ,透過這所學校 , 是可以在藝術家和他們的 ,在貝多芬和愷撒 因為 ,都是從這裡獲 我們的學校已經被 弗蘭 克的 模特兒 得的 劇 原 證

的節日在這裡狂歡 貝爾維的小山上 進 步實現這些理想 修建一 他還想為劇院配備 座劇院 , ,洛亨格林現在計劃恢復那個悲慘地夭折了的 並希望將它發展成一 個交響樂團 個節! 日劇院 , 這樣巴黎人就能夠在盛大 設想 他 想在

他又一次請來了建築師路易斯

休休

曾經被束之高閣的劇院模型,重新被擺放在了圖書

生命的形式

斯 某位偉大的政治家或者英雄人物的 乘舟過河,在殘廢院上岸,繼續神聖的旅旅程 這些悲劇的大合唱表演舞蹈。我還希望讓一千名學生同時表演第九交響曲,用來慶祝貝多芬 的百年誕辰 可以在這裡表演 而且地基也已經被標了出來。在這座劇院裡,我希望能夠實現我的夢想 舞蹈以最純潔的形式融合在 。我經常想像這樣一幅畫面:有一天,孩子們像雅典娜女神一樣從山上走下來 《俄狄浦斯》 舞蹈 一起。 《安提戈涅》 莫奈 • 蘇利 ` 向先賢祠行進,最後在那裡表演一場紀念 《厄勒克特拉》 、埃莉諾拉 杜絲或者蘇珊 , 而我的學生們也將為 德普雷

讓舞蹈之神附在了他們的身上。 的雙手 揮動手臂來指導他們 他們就會跳起來;甚至好像不是我在教他們跳舞,而是我為他們開 ,我都要用幾個小時的時間來教我的學生 我教學生的能力,似乎到了一 ,當我累得站不住的時候 種神奇的地步, 只需要向孩子們伸出我 闢了 便靠在沙發上 條道路

斯 是拜倫的 他背熟了整齣戲的 我們計劃演出歐里庇德斯的《酒神女祭司》 《曼弗雷德》 臺詞 0 鄧南遮對我們的學校也非常熱心,經常和我們一起吃午餐或 ,他每天晚上都要給我們朗讀這齣劇,或是莎士比亞的 ,我的哥哥奧古斯丁將扮演酒神狄奧尼索 劇 晚 本 ,或 餐

到姑娘們身上所發生的巨大變化,看到她們在我的教導下增長知識、 學校最早的 小批學生 ,現在已經變成了婷婷玉立的大姑娘 她們幫著我帶 增強信心,我的內心特 小 日 學

別欣慰

TI

滾 同感 但是 當我們站在臺階上俯瞰巴黎市區時,孩子們經常沉默不語,心情鬱悶。天空中烏雲翻 種可怕的沉寂籠罩著大地。我覺得腹中的胎兒的活動也變得微弱了,不像之前那麼有 ,在一九一四年的七月,一種奇怪的壓抑感傳遍了世界各地,我和孩子們也都深有

後 然逼近巴黎,而且越來越近 易。七月,洛亨格林建議將學生送到英國德文郡他的家裡去度假 身心俱疲。有時候 兩個兩個地前來向我道別,她們將在海濱度過八月份,等九月再返回學校 整幢 我想儘快擺脫過去的痛苦和悲傷,投入到全新的生活中,但事情並沒有想像的那 房子都顯得空空蕩蕩的,不管我如何強打精神 ,我會長時間地坐在臺階上眺望巴黎,並且感到某種從東方產生的危險悄 ,仍然無法擺脫壓抑與寂寞, 。於是,在一天早晨 她們走了以 我覺得 ,孩子

懼之中。這是一個悲慘的事件,而且是以後更大悲劇的導火線。斐迪南殿下一直是我藝術上 的知音,也是我的學校的摯友 一天早上,奧地利皇太子斐迪南大公遇刺的噩耗傳來,整個巴黎都陷入了一片混亂和恐 ,聽到這個消息,我覺得非常震驚 和悲痛

敞的舞蹈教室,看上去也令人傷感。為了盡力驅散心中的恐懼,我就這樣想 我焦躁不安、憂心忡忡 0 孩子們已經都走了,貝爾維變得空曠落寞 、靜寂無聲 嬰兒很快就 那

過得太慢 會出生,孩子們很快就會回來,貝爾維很快又會成為生活和歡樂的中心,但我仍然覺得時間

聲和叫喊聲交織在了一起 微不足道啊!八月一日,我第一次感到了分娩的陣痛 策劃戰爭 著一份報紙,我一看,上面刊登著斐迪南大公遇刺的醒目消息。接著謠言四起,不久,戰爭 裡會想到 現在我終於明白了,上個月我感覺到的那片籠罩在貝爾維上空的陰影,原來就是戰爭。我哪 爆發已經成為確定無疑的事實。在事情發生之前,總會預先投下陰影,這真是太有道理了! 讀著徵兵通知。那天天氣炎熱,窗戶開著,我的喊聲、呻吟和掙扎的聲音, 天早上,我的朋友博森醫生 ,當我在計劃如何復興戲劇藝術,以及舉辦令人歡樂興奮的狂歡節時,有些人卻在 死亡和災難。上帝啊,面對這突如其來的 我們座上的常客 0 一切災難,我一個人的力量該是多麼的 在我房間的窗戶下面 突然臉色煞白地來找我,手裡拿 與外面的陣陣鼓 ,人們在大聲宣

來, 森醫生接到動員令,加入了部隊,已經隨軍離開了。醫生不停地對我說:「夫人,堅持,堅 不停, 地看著搖籃 口 我的朋友瑪麗拿著一個搖籃,來到了我的房間裡,搖籃上掛著白色的紗幔。我目不轉睛 動員 是讓他來到這個世界卻是如此的困難 ,相信迪爾德麗或者帕特里克即將回到我的身邊。外面的鼓聲仍然咚咚咚地響個 職 爭 戰爭。戰爭要開始了嗎?我想知道答案。但是我的孩子必須生下 0 位陌生的醫生取代了我的朋友博森 因為博

持住!」可是對 忘記你是 個女人,忘記你應該豁達地忍受痛苦這一類廢話 個飽受痛苦折磨的人說 「堅持住」 ,又有什麼用處呢?如果他對 ,忘記這一 切 , 盡情地尖叫

醫生自有他的一套辦法,他總是說 喊叫……」 或許會好得多;如果他能夠再仁慈一點,給我一杯香檳,那就更好啦。 :「堅持住,夫人。」護士也非常著急,不停地對我說 但 是這 個

單手。」

夫人,這是戰爭

這是戰爭啊!」我想:「肯定是個男孩,但是他太小了,還無法參加

帝 傷 巨大的痛苦和恐懼中,現在,巨大的歡樂降臨了,一切不幸和災難都消失得無影無蹤 哀痛 他便是最偉大的舞臺指揮 我終於聽到了嬰兒的啼哭聲 和眼淚 ,長久的等待和痛苦 0 當一個漂亮的男嬰被放進我的手中時 他哭了,證明他還活著。在過去的 ,都被一種巨大的喜悅之情代替 0 毫無疑問 所有漫長的悲傷和 一年裡 我 如果有上 直 處於 眼

但是鼓聲仍然繼續傳來,「動員——戰爭——戰爭」

淚

都轉化成了喜悅

地躺在我的懷抱裡 戰爭爆發了 嗎?」我覺得很奇怪 現在 , 讓他們去發動戰 ,「但是 爭吧 , 這關 關我什麼事 我什麼事 呢 ? ,呢?我的寶貝在這裡

叫聲 討論徵兵動員聲響成一片。可是,屋裡的我把孩子抱在懷裡 的歡樂就是 如此的自私 0 在我的房間外面 人來人往 财 砂 嚷嚷 ,覺得非常高興 婦女的哭泣聲 就像進 喊

入了天堂。

氣、要熱水的聲音 趕緊叫來護士,她一看,急忙從我手裡把孩子抱了過去,我聽到了另一間房子裡傳來了要氧 好像被一口氣噎住了;接著,他從冰冷的小嘴裡吐出了長長的一口氣,就像吹口哨似的。我 了幸福 ,房間裡擠滿了前來祝賀的人。看見我抱著孩子,他們都說:「現在你又一次得到 ,迪爾德麗還是帕特里克?你又回到我身邊了。」突然,這個小東西憋住了呼吸 然後,祝賀的人一個接一個地離開了,只剩下了我和孩子。我輕輕地對他說

個小時的痛苦等待之後,奧古斯丁進來說:

次遭受了第一次失去孩子時的那種巨大痛苦的打擊,而且這次的痛苦更為強烈 人世間所有痛苦中最慘烈的,因為這個孩子的死亡,就像那兩個孩子又死了一次一樣,我再 可憐的伊薩多拉……你的孩子……死啦……」我相信,我在那一刻所遭受的痛苦,是

和血水這三股苦難的泉水,在我的心裡流淌 釘棺材 下都敲打在我的心頭。我孤苦伶仃地躺在床上,忍受著痛苦的無情折磨,任憑淚水、奶水 瑪麗流著眼淚走進房間拿走了搖籃。我聽到隔壁的房間裡,傳來了錘子的敲打聲 這是我那可憐孩子的唯一的搖籃。叮叮噹當的錘聲,奏出了最後的絕望之音 在

有個朋友來看我,勸我說:「你個人的悲傷又算得了什麼?戰爭已經奪去了成百上千人

的性 作為戰時醫院 傷病員 ,也就成了一件很自然的事情了 、陣亡者正源源不斷地從前線送回來。」 這樣的話 我將貝爾維貢獻出

來

咒 怨 目瘡 已經變得毫無意義,況且我們又怎敢妄加評價呢?羅曼·羅蘭身在瑞士,超越了現實的 ,只是對戰爭提出了抗議,結果他白髮蒼蒼、充滿睿智的頭顱,遭到了一些人的無情 當然,也有另外一些人的深情祝 在 戰爭期間 屍骨累累的荒涼景象,這其中的是非對錯,誰又能說得清呢?當然,這種爭論現 ,真可以說是群情激奮 福 。人們表現出的參戰熱情不斷高漲,隨之又出現了滿 詛 恩 在

我卻選擇了隨波逐流,順著別人的意願說:「 拿去用吧,拿去建一座醫院來照顧傷員吧!」 麼用呢?」 藝術算得了什麼?孩子們正在付出生命 不管怎麼說 如果當時我還有一絲理智的話 ,從那個時候開 始 ,我們大家都變得激昂慷慨起來 , ,戰士們正在付出生命 我就會說:「藝術比生活更偉大!」 把我這些床拿去吧,把這座為藝術而造的房子 ,甚至連 藝術在這個時候又有什 藝 術 但是當時的 家 都 說

來 口口 舞蹈 轉而掛上了黑色基督在金色十字架上受難的廉價雕像 他們就用擔架抬著我 有一天,兩個抬擔架的人來到了我房間 的 農牧神 仙女和森林之神的浮雕 , 間房一間房地挨個看 ,問我是否願意去看看我的醫院 以及我所有的幕 在那些房間 。這些雕像是由 布和 裡 屏 , 帳 我 看 統統都被摘 到 家天主教商店製 。由於我無法走 我的 酒 神 了下 女祭

造的 傷員們 個可憐的 , 如果睜開眼睛時能夠看到原來的裝飾 戰爭期間 伸開雙臂、釘在金色十字架上的黑色基督呢?對他們來說 ,這家商店生產了很多這樣的雕像 , 該是多麼的高興啊!為什麼要讓他們 0 我想 ,那些從傷痛中蘇醒過來的可憐 , 這是多麼令人傷感的 面對這

者的到來。當時我的身體處於極端虛弱的狀態,這些景象更是深深地刺激了我 那些受著傷痛的人。 尼索斯已經被徹底打敗了, 在我 ,那間漂亮的舞蹈室裡,藍色的幕布全都沒有了,擺放著一排排的行軍床,正在等著 我那間收藏著許多詩集的書房,現在也變成了一間手術室,等待著受難 這是一個被受難的耶穌統治的時代 0 我感到狄奥

不久之後的一天,我聽到了沉重的腳步聲,擔架兵開始往這裡送傷病員了

亡者的停屍房 無蹤。在這座房子裡,我第一次聽到了哭聲 歌和偉大的音樂激勵下,創造崇高生活的學堂,但是,從這一天開始 戰火驚嚇的嬰兒的哭聲 貝爾維,我心目中的雅典衛城 在這裡 0 我曾經嚮往過天堂的音樂,現在卻只能聽到痛苦的 我的藝術殿堂變成了受難者的靈堂,最後又變成了 ,我原本想將你變成我靈感的源泉, 既有一位受傷的母親的哭聲, ,藝術與 變成一所在哲學 叫 也有受到人間 喊 座血淋淋的 和諧已經無影 整 `、詩 陣

法消滅戰爭。 蕭伯 納曾經說過 我認為所有神志清醒 只要人們仍然不斷地折磨 、頭腦健全的人,都會同意他的看法。 屠宰動物 , 並且吃掉它們的 我學校裡的孩子們 肉 就 永遠無

,

者痛苦的 都是素食主義者, 是那些殺生的肉食者的慣性,因為他們已經習慣了殺生 動物的話 喊 神 聲 靈便會折磨我們 ,我就會想起屠宰場裡那些動物的哀鳴 他們只吃蔬菜和水果 0 有誰會喜歡這個被稱為「戰爭」的可怕的傢伙呢?這可 ,但照樣長得健康漂亮 , 我想 屠殺飛禽走獸, , 0 如果我們折 戰爭期間 , 有時 捕殺擔驚受怕的 磨這些可 聽到受傷 憐無助 能

溫柔的麇鹿

,獵獲狐狸

最後他們免不了要殺人

墓 的名字後,我們受到了極高的禮遇,一 到 |割斷我們兄弟姐妹的喉嚨 我們就不能指望這個世界上會有理想的環境 等到我能夠走動以後 屠夫穿著血跡斑斑的圍裙,只能造成流血和屠殺 , 我就和瑪麗離開 中間只有一步之遙。只要我們的腸胃仍然是被宰殺動物的墳 個值勤的哨兵對同伴說: 貝爾維到海濱去了 , 難道不是這樣嗎?從割斷小牛 通過戰區時 「她是伊薩多拉 ,當我說出自己 她過去 的 喉 嚨

療 生 連到海邊散步或吹一 休養勝地住下來,真是讓人高興。幾個星期過去了, 我只好待在諾曼底的飯店裡,因疾病而勞心傷神 令我奇怪的 我們來到了杜弗爾,在諾曼底飯店租了幾個房間 是 , 醫生居然沒有來,只是給了我 吹海風都無法成行 。我覺得自己確實是病了 我仍然是萎靡 ,至於將來怎麼辦,就更是沒有精力去 。我疲憊不堪,病痛纏身,能夠 個含糊其辭的答覆 , 不振 便讓 1 身體 瑪麗到 由於無法 虚 醫院 弱 , 去請 得到治 以至於 在 這 醫 個

吧。」我覺得這是我平生所得到的最高榮耀

考慮了

癡心地歌頌美的力量,真是讓人覺得心情舒暢 聽到他用柔和的假聲,朗誦自己的作品。在戰爭和殺戮之聲不絕於耳的環境中, 爾伯爵夫人, 當時 諾曼底飯店是巴黎許多上層人物的避難所 她有一位客人,是詩人羅伯特・德・ 孟德斯鳩伯爵 。在隔 壁的 一套房間裡 晚飯以後 ,住著勃朗蒂埃 我們經常能 聽到他如此 夠

薩夏爾·奎特里也是諾曼底飯店的客人,他每天晚上都要在大廳裡講一 些逸聞趣事, 這

讓大家覺得非常高

興

過來,重新回到了悲慘的現實世界中 但 是 ,來自前線的信件 ,總是帶來一 些與這場世界悲劇有關的消息,這時人們又清醒了

的 帶家具的別墅 租的時候,我覺得它非常新穎有趣,但住進去後才覺得太過沉悶和壓抑了 很快 ,我就對這種生活感到厭倦了。但是由於疾病纏身,無法外出旅行,我便租了一套 「黑白別墅」,裡面的所有東西,例如地毯、窗簾 、家具都是黑色和白色

約 都沒有 卻住進了 , 他想在那裡找 在貝爾維的時候 海邊這所狹小孤寂的黑白別墅 到了九月 個戰爭避難所 秋天帶著狂風暴雨到來了。洛亨格林來信說,他已經將學校遷到了紐 , 我滿懷著希望 0 但最糟糕的還是疾病,我幾乎連到海邊散步的 對我的學校、藝術和未來新生活的希望;現在 力氣 我

位留著黑鬍子的矮個子醫生。不知是幻象還是真實,我覺得他一看見我就馬上轉身走開了 天,我莫名地感到空前的凄凉,就親自去醫院找那位不肯來為我看病的醫生。這是

我急忙走上前去問道:

病而且非常需要你嗎?」 醫生,為什麼您不肯前去為我看病呢?是對我有什麼意見嗎?難道你不知道我真的有

帶著那種驚慌失措的神情,他支支吾吾地說了幾句表示歉意的話,不過他還是答應第二

了黑白別墅 第二天早晨,秋天的暴風雨又下了起來,海上濁浪排空,大雨傾盆如注。醫生如約來到

兒的事情告訴了他。他繼續用那種驚慌失措的眼神看著我。突然,他一下子將我摟在了懷 搏,又問了一些常規性的問題。我將自己在貝爾維所遭受的痛苦 我坐在房間裡,想把壁爐點著,但是由於煙囪不通爐火,沒能點著。醫生為我測量了脈 我那個沒有活下來的嬰

的良藥就是愛,愛, 你沒有病 更多的愛。 他激動地說道 , 「你得的是心病 因為愛而生病 。能夠治癒你的唯

,愛撫著我

當時的我正處於孤寂落寞、心力交瘁的狀態,對於這種強烈而又自然的感情爆發,只覺

種

中所蘊含的 得非常感激 。在這位奇怪的醫生的眼裡,我看到了愛情 全部的悲傷力量回報了他 ,於是我便用自己那傷痕累累的身心

到的種種可怕的事情,如傷員們如何痛苦,還有經常進行的毫無希望的手術等等,這 ,他每天結束了自己在醫院的工作之後,就到我的別墅來,告訴我這一天裡他所遇 切由

可怕的戰爭造成的恐怖

醫生挨個地輕聲探問和安慰他們,或者給點水喝,或者給他們注射一針珍貴的麻 有中央大廳裡的燈還亮著。無法入睡的傷員們轉動著身子,發出一聲聲疲憊的歎息和 經過了這樣辛苦的白天和可憐的黑夜之後,這位古怪的醫生更加需要狂熱而又纏 有時候,我會和他一起去值夜班,這時,這家設在夜總會裡的大醫院已經安靜下來,只 醉 呻吟 綿的愛

情 我卻越來越好奇。這裡面肯定有什麼秘密。我覺得我的過去與他不願回答問題,肯定有著某 來看我,他沒有回答我,但是他的眼睛裡卻充滿了痛苦和悲傷。我不敢再追問這個問題 。在火熱的擁抱中,在令人顛狂迷亂的快樂中,我的身體康復了,又可以到海邊散步了 天晚上,我問安德烈 這個古怪的醫生的名字 為什麼會在我第一次請他時 拒絕 但

石頭佈置的,看起來就像兩座墳墓 月一日是亡靈節 ,站在別墅的窗前 。花園裡的這種裝飾,成為一種幻象,看的我不由自主地 ,我注意到花園裡有一塊地方 ,是用黑白 兩 色的

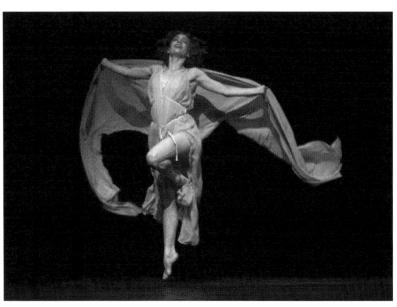

▲ 鄧肯劇照 11

渾身發抖。每天,我都孤獨地待在別墅 醫生在夜裡也變得越來越壓抑 者的客棧。我覺得越來越鬱悶 的歡笑聲,現在卻變成了一個巨大的苦難 和垂死的士兵。曾經燈紅酒綠的夜總會 列火車抵達了杜弗爾,運回了悲慘的傷員 問我了。 麼我們兩人就該分手了。請你千萬不要再 光時,他就說:「如果你瞭解了一切 的記憶的糾纏的人。每當我碰到他這種 種絕望的眼神盯著我,就像一個受著可怕 充滿幻想的激情逐漸消失了。他常常用 在上個季節還充斥著爵士樂的響聲和人們 入了一張痛苦和死亡織成的大網中。一列 或是在淒冷的沙灘上徘徊,真像是陷 我向他哀求道:「告訴我究竟是什麼 ,當初那些 ,而安德烈 誏

能會讓我們兩個

人都發瘋

原因,我再也受不了這種猜謎似的生活了。」 他後退了幾步,站在那裡讓我細細地打量

個身材不高的健壯的男人,留著黑鬍子

地放聲大哭起來,我想起了那個可怕的日子,就是這個醫生讓我保持希望。就是他用盡了 切辦法,想救活我的孩子們 他問道:「你真的不認識我了嗎?」我盯著他看了又看,想了又想。迷霧散盡了,我猛

我的呼吸 著的時候太像了。我盡了最大的努力想挽救她,一 他說 :「現在,你知道我為什麼那麼痛苦了吧?你睡著的時候,跟你的小女兒在那兒躺 我的生命 透過她可憐的小嘴, 傳遞給她……」 連好幾個小時, 我一口氣一口氣地盡力把

他的話勾起了我無盡的哀痛,我傷心絕望地哭了整整一

夜,而他心中的痛苦卻也不比我

輕

的 情和欲望變得日益強烈,他的幻覺也越發加重。一天晚上,當我醒來以後,發現他那可怕 充滿哀傷的眼睛盯著我,我突然有一種感覺 那天晚上之後,我意識到我對這個人的愛,簡直強烈到了異乎尋常的地步。但是隨著愛 始終糾纏他的那些痛苦的回憶,最後可

去了,也再不回到那包圍著我的死一般的愛情中去了。我走了很遠 第二天早晨 ,我沿著海灘散步 越走越遠,我當時想再也不回那令人悲傷的黑白別墅裡 , 直走到了黃昏時分

受的悲痛 努力來擺脫不幸,但最終得到的卻只是毀滅、痛苦、死亡 水很涼,但我卻有一種強烈的願望,就是迎著這些海浪逕直走進大海 天都快黑了,我才意識到自己必須要回去。潮水洶湧而來,我就在潮漲潮落間行走 , 因為無論是藝術 ,還是再次生孩子,還是愛情 , 都無法讓我找到安慰。 ,永遠地結束那無法忍 我 雖然潮 切

們都意識 終是那些痛苦的回憶,它最終只能導致死亡或者瘋狂 著向他走來 的帽子,他還以為我已經在洶湧的波濤中,結束了自己的生命。他走了幾英里路 回來的半路上,我碰到了安德烈。他非常焦急,因為他在海灘上找到了我無意中丟掉 到 ,高興地就像個孩子似的大聲喊叫起來。我們回到了別墅,互相安慰著 如果我們兩人都不想發瘋的話 ,就必須要分開 ,因為與我們的愛情相伴的 看到我活 但是我

子。我又一次聽到了我看見他們死後躺在那裡時所發出的哀號 肺的尖聲長叫 克生前穿過的衣服!那些衣服又一次擺在了我的眼前 被送到了別墅,但是卻送錯了箱子,我打開一看 ,還有一 連我自己都沒意識到 件事情讓我覺得更加悲傷 , 那就是從我喉嚨裡發出的聲音,聽起來就像某個傷痕 0 我讓人從貝爾維送來了一箱禦寒的衣服 ,發現裡面裝的,竟然是迪爾德麗和 他們的小衣服、外套、鞋子 那是一 種奇怪的 和小 撕 帕特里 。箱子 心

安德烈回來的時候,看到我已經神志不清地趴在打開的箱子上,雙手還緊緊地抱著孩子

累累的

動物臨

死前發出的哀號

樣

那只箱子。

們的那些小衣服。他將我抱到隔壁的屋子裡,又趕緊把箱子弄走,後來,我再也沒有看到過

2 南美之旅

生們一起待在紐約,他們經常發電報來說讓我到他們那裡去。這樣,我終於決定去美國 校裡那些來自不同國家的孩子們,他讓他們都坐船去了美國。奧古斯丁和伊麗莎白此時與學 安德烈把我送到了利物浦,又送我上了庫納公司開往紐約的一艘大客輪 英國宣佈參戰以後,洛亨格林將他位於德文郡的別墅,改造成了一所醫院。為了保護學

候 都酣然入睡之後,我才會來到甲板上站一會兒。當奧古斯丁和伊麗莎白到紐約來接我的時 ,看到我身體虛弱、滿面愁容的樣子,都覺得非常吃驚 我已經心力交瘁,航行期間,我白天幾乎從來沒出過艙門,只有到了晚上,當其他乘客

大街交匯的地方,租了一間很大的工作室,然後在房間的四周掛起了藍色的幕布。我們又開

我們的學生被安置在一座別墅裡,這是一群快樂的戰時難民

。我在第四大街和第二十三

始工作了。

家報紙這樣寫道 國傳播到世界各地的文化。第二天一早,各大報紙都對此事進行了熱情洋溢的報導,其中一 晚上,在大都會歌劇院裡,當預定的節目演出結束之後 演了一曲 從正在浴血奮戰的法國回來,看到美國對戰爭漠不關心的態度,我覺得非常憤慨 《馬賽曲》 ,號召美國的熱血青年站出來,保衛我們這個時代的最高文明 ,我就圍上了紅色的大圍巾 , 即興 從法

重的歡呼和讚歎。 都和諧地統一在了一個舞蹈動作中。這是對崇高藝術作品的生動再現 出來時 旋門上的不朽形象致敬。當她透過自己的加工,將這座著名的拱門上的藝術形象藝術地再現 常熱烈的 伊薩多拉·鄧肯小姐在演出即將結束時 歡迎,觀眾們全體起立歡呼,長達幾分鐘的時間……她那悲壯的姿勢 觀眾們激動不已。這時的她 ,肩膀是裸露的 , 所表演的激情昂揚的 , 半邊身子裸露到了腰際 , 《馬賽曲》 觀眾們為此發出了雙 ,正是在向 但是 ,受到了異 切

用 氣 0 , 並且 當我 我的工作室,很快就成了詩人和藝術家們的聚集地。從這時起,我又恢復了昔日的勇 看到新建的世紀劇院還閑著無人使用時 我可以在那裡創作自己的 《酒神舞》 ,便把它租了下來,以便作為將來演出之

但是這座劇院的裝飾過於庸俗和拙劣,我很不滿意, 為了將它改造成為一 個古希臘式的 演男主角,我的學生們和我一起參加演男主角,我的學生們和我一起參加就可以在上面走動了。我又用大塊的住,然後安排了三十五位演員、八十住,然後安排了三十五位演員、八十住,然後安排了三十五位演員、八十時,就後安排了三十五位演員、八十年,就後安排了三十五位演員、八十年,就可以在上面走動了。我又用大塊的鐵場上了一塊藍色的地毯,這樣合唱隊

了悲劇合唱隊的演出

破產的境地。我向紐約一些百萬富翁來求助,卻招致了這樣的疑問:「你為什麼要表演什麼 合欣賞音樂和詩歌。但是,這次巨大的冒險,被證明是一次昂貴的試驗,它讓我陷入了徹底 費演出。如果資金充足的話,我想會留在那裡一直為他們表演,因為他們的靈魂,天生就適 識,令我非常感動,於是我帶著全體人員和一個樂隊趕到那裡,在意第緒劇院舉行了一場免 我的觀眾大都來自紐約東區,他們都是當代美國真正的藝術愛好者。東區人民的賞

希臘悲劇呢?

那時

,

爵士舞風靡整個紐約,上層社會的男男女女,都將時間消耗在了類似巴爾的摩飯

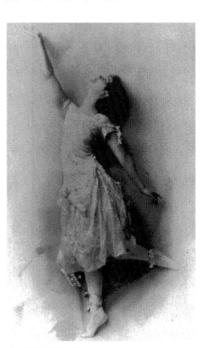

鄧肯劇照 12

邀參加過 店那樣的大飯店的舞廳裡,在黑人樂隊嘔啞嘲哳的音樂聲和叫喊聲中大跳狐步舞。我曾經應 如此的紙醉金迷,我就忍不住義憤填膺。事實上,一九一五年這一年,整個美國的氣氛都讓 一兩次這樣的盛大舞會,一想到法國人正在流血,亟需美國人的幫助 ,但這裡竟然

我極為反感,所以,我決定帶著我的學校回歐洲去。

是不是今天就準備去歐洲 還沒有湊夠足夠的船票錢。這時,一位衣著樸素的美國青年婦女走進了我的工作室,問我們 丁.阿利格埃里」號客輪返航的艙位,但卻沒錢為其他人買船票。輪船起錨之前三小時,我 但是這時我的手頭已經非常拮据,沒錢給大家買船票。雖然我自己已經預訂了「但

買船票。」 你瞧 , 我指著整裝待發的孩子們說:「我們都已經準備好了,可就是沒有足夠的錢

「你們需要多少錢?」她問。

..兩張千元大鈔,放在了桌子上,對我說:「能在這種小事上對你有所幫助,我非常榮 大概兩千美元吧。」我回答道。這時,這位了不起的年輕女士拿出了錢包,從裡面抽

給了我。我當時在想,她肯定是一位不願透露姓名的百萬富翁,但是後來我才知道,其實並 我驚奇地看著這位與我素昧平生的女士,她甚至連任何感謝都不要 ,就將這麼大一 筆錢

不是這樣的 。事實上,為了能夠送給我這筆錢,她在前一天把所有的股票和公債給賣掉了

她的名字叫露絲。

的事業就是我的事業。」從此以後,她始終都對我這麼好 她和許多人一 起到碼頭為我們送行。她對我說了這樣一句話:「你的人就是我的人,你

面 小小的法國 由於無法繼續在美國演出《馬賽曲》了,我們便站在甲板上,每個孩子的衣袖裡都藏著 國旗 我提前告訴孩子們,當汽笛拉響、輪船離岸時 ,便一起揮舞著旗子

高唱

《馬賽曲》

0

我們這樣做了,都非常高興

,碼頭上的官員們卻大驚失色

說 李 : 「我和你們 我的 也沒有護照 朋友瑪麗也來為我們送行,但是到了最後 起走 但她 卻一 個箭步跳到了甲板上,和我們一 三刻 ,她卻不忍與我分別 起高唱 《馬賽曲》 0 雖然沒有行 , 然後對我

們比美國任何一 時義大利已經決定參戰 的這所流浪的學校,向義大利駛去。終於有一天,帶著滿懷喜悅,我們抵達了那不勒斯 記得 美國 我對 群圍觀的農民和工人發表了演說:「 在這裡 個百萬富翁都更加富有。 《馬賽曲》 ,在你們美麗的土地上,天空湛藍澄澈 ,能回到這裡,我們都很高興。我們還在鄉間舉辦了一次盛 ,我們離開了為富不仁、耽於享樂的一九一五年的美國,帶著我 感謝上帝賜予你們如此美麗的 ,大地長滿了葡萄和橄欖 家園 大的 0 , 你 用 宴

裡教學生

們跳

舞

地 行所持的都是德國護照 在那裡堅持到戰爭結束。但是年齡稍大一些的學生被這個想法嚇壞了 在那不勒斯 ,我們討論了下一步的去向 。既然如此 ,我就決定到瑞士去尋找一個暫時棲身的地方 0 我希望能夠到希臘去,在科帕諾斯建立一 因為他們這次出 在那裡我 個營

們能夠進行一系列的演出

來。 起我的興趣 到我和她談論資助我的學校的話題時 子們在草坪上為她表演了舞蹈 湖濱飯店,我認為這是個很好的機會,我可以讓她對我的學校產生興趣。一天下午,我讓孩 信徒榮格醫生學習精神分析法,每天,她都要花上幾個小時 抱著這樣的目的 我只是對分析自己的靈魂感興趣。」 ,我們到達了蘇黎世。一個著名的美國百萬富翁的女兒,就住在這裡的 。孩子們表演的簡直太棒了,我想這肯定能夠打動她 ,她回答道:「是的,孩子們很可愛, 多年以來 ,把自己前一天夜裡的夢記錄 , 她 一直跟隨著名的弗洛伊德的 但是這並沒有引 但是等

適 都能激發出我的靈感的藍色幕布,將大棚改造成了一座殿堂,每天的下午和晚上,我就在這 陽臺正對著湖水。我又租下了一個曾經用來做飯廳的大棚,在它的周圍掛上了那種永遠 那年夏天,為了離我的學生們近一些,我住進了洛桑的湖畔飯店,我的房間非常漂亮舒

天,我非常高興地接待了奧地利音樂家溫加納和他的妻子 , 而且整個下午和晚上,我

進晚餐

我發現他們是一群聰明可愛的

難民

都在格魯克、莫扎特、貝多芬和舒伯特的音樂伴奏下,為他們表演舞蹈

陽臺上,俯瞰湖上的風光。 每天早晨 ,我都能從陽臺上看到一群身穿閃亮絲綢衣服的漂亮男孩 他們經常從所處的陽臺上對著我微笑 。 — 天晚上, , 他們聚集在另 他們邀請

我

共

個

活 蒼白的細胳膊上,但大家都對此都視而不見 白天睡覺,晚上才出來。他經常從口袋裡掏出 位神秘的義大利伯爵,請我們吃了一 香檳酒的香氣,大家都很高興。通常,我們都是在凌晨四點才在蒙特勒上岸。在那裡 不過他們說他在白天忍受著非常可怕的痛苦 有幾個晚上,他們約我一起坐著小汽艇 頓凌晨四點鐘的宵夜 。打完針以後 ,到充滿浪漫情調的萊芒湖上遊玩 個銀色的 小注射器 。這位英俊而又令人生畏的 他又變得精神起來, ,熟練地將針頭刺 。船上充滿了 顯得 非常快 美男子 , 有 入他那

渦 還在喊著 輛豪華的 魅力,卻顯得無動於衷 天晚上,在這群青年人的頭頭 我高 與這些迷人的年輕人在一起,使我原本悲傷孤獨的心情得到了放鬆,但是他們對女性的 喊著 賓士汽車出發了 繼續走!繼續走!」於是我們又飛速駛過了終年積雪的山峰和聖伯納德山口 繼續走!繼續走!」到了天快亮的時候 ,這傷害了我的自尊心。我決定試著施展我的魅力,結果大獲成功 0 這是一 —一位年輕的美國朋友的獨自陪伴下, 個美麗的夜晚 ,我們飛馳在萊芒湖畔 才發現我們已經來到了維. 我們兩個 ,從蒙 特 勒 、坐著 飛 加 馳 我 Ti

惑之能事 那不勒斯。當我看到大海的時候,我又非常渴望能夠再次看到雅典 發現他們的首領跟一個可惡的女人跑了,他們肯定會對這件事非常吃驚 ,很快,我們又向南進入了義大利境內,一 路向南 ,直達羅馬 , 0 然後又從羅馬開往 路上, 我極盡誘

我想到了這位年輕人那幫可愛的夥伴們,忍不住笑了出來

他們早上起來,

會驚奇地

慘痛的代價, 情景。在這許多年間 的大理石臺階,走向了神聖睿智的雅典娜神廟。直到今天,我還清楚地記得上次到這裡時的 於是我們又坐上了一艘義大利小遊艇。在一天早上,我重新踏上了彭特里庫斯山那白色 想到這些,我就禁不住羞愧萬分 ,我違背了智慧與和諧,為了那些讓我意亂情迷的戀情,我付出了多麼

時 祝 小留聲機 盛的晚宴 傳開了,當時人們認為希臘王室很可能會與德國皇帝站在一起。那天晚上,我舉行了 酒聲: 我舉 當時的雅典城正處於騷亂之中, 杯祝酒: 。在同一間屋子裡,還有來自柏林的一群高級官員,這時,從他們那邊突然傳來了 ,來賓中包括國務大臣梅勒斯先生。我在餐桌中央放了一堆紅玫瑰,下面藏了一台 皇帝萬歲!」我馬上將玫瑰花推開,打開留聲機播放起了《馬賽曲》 「法蘭西萬歲!」 我們到達以後的第二天,維尼索洛斯總理下臺的消息就 , 與此同 場豐

這時 國務大臣看起來相當吃驚 ,一大群人聚集在了我們窗外的廣場上。我將維尼索洛斯的畫像 ,但其實他非常高興 ,因為他也熱情地支持協約國的 , 高高地舉過頭 事業

頂 到廣場中間 讓我那位年輕的美國朋友拿著留聲機,跟在我的後面 , 伴隨著這件小樂器播放出的音樂和熱情高漲的群眾的歌聲,我跳起了這首法國 ,勇敢地反複播放 《馬 賽 曲 來

國歌 然後向人們發表了演講。我說

干擾呢?你們為什麼不追隨他呢?只有他才能讓希臘變得繁榮富強。

你們擁有了第二個帕里克勒斯,他就是偉大的維尼索洛斯

然後我們又組織了一次遊行,來到維尼索洛斯家的門前

,在他的窗下,高唱希臘國歌和

你們為什麼要讓他受到

馬賽曲》。 後來,軍隊來了,士兵們端著上了刺刀的槍, 不由分說地驅散了我們

這段小插曲讓我非常高興。後來,我們乘船返回了那不勒斯,繼續我們的旅程

,

最後又

|到了洛桑

束,我們即將回到貝爾維。但是戰爭仍在繼續,為了維持學校在瑞士的運轉,我不得不以五 從那時開始 直到戰爭結束,我不顧一切地保持著學校的完整,我認為戰爭即將結

分的利息借了高利貸

斯艾利斯 九一六年,為了這個目的,我接受了一份到南美去演出的合同 ,然後便乘船前往布宜

我在生活中所見過的各式各樣的人,那簡直是不可能的。有些在當時看來好像要持續一生的 在撰寫回憶錄的過程中 ,我越來越明確地意識到 ,要想寫出一個人的一生,或者說寫出

事情 來說原本極為漫長的過程,落在紙上也變得短得可憐 我為了生存,為了在純粹出於自衛的鬥爭中脫胎換骨 到了我的筆下,只佔了短短幾頁的篇幅,好像幾千年漫長的苦難都變得很短暫了。 ,卻完全變成了另一個人,這 段對我 而

於我的意志之外 的故事,讓它與前二十部書的內容完全不同 能比較接近真相。如果真的是這樣,那麼在創作完這些小說之後,我就應該寫一 真相呢?如果我是一位作家的話,並且創作出二十本描寫我的生活的小說,也許這樣才有可 我努力地記錄下事實的真相,但真相卻經常躲藏起來,讓我無法看見。怎樣才能描繪事實的 發展出來的 我經常絕望地問自己:什麼樣的讀者才能將我勾勒出的框架,變成有血有肉的形象呢? 而且現在仍然在發展變化著,它們就像一個獨自存在的有機體 。因為我的藝術生活和藝術思想 , , 似乎完全獨立 都是自己獨自 寫藝術家們

報應 我寫得一塌糊塗。但是你們能夠看到,雖然將一個人的生活完全記錄下來是不太可能的 是將曾經緊緊控制著我的人和力量反映出來而已。就像古羅馬詩人奧維德的 女人」說,「這是一段非常不光彩的歷史」,或者「她所有的不幸,都是她所犯下的罪孽的 這項工作既然已經開始,我就準備將它堅持到底,即便我會聽到世界上所有的「貞節賢淑的 現在我仍然努力地記錄著,發生在我身邊的所有真實的事情,我害怕這些事情最終會讓 儘管我並不覺得自己犯下過什麼罪孽。 尼采說: 「女人是一面鏡子 《變形記》 我只不過 中的 ,但

寞

鋼琴家莫里斯·杜默斯尼爾也和我同行

加訓練 劉易斯 他陪在我的身旁,對我來說是一種極大的安慰。 女主角們一樣 奧古斯丁不想讓我在戰爭時期獨自旅行 晚上就跳 他每天早上六點鐘起床訓練,然後在船上的鹹水池裡游泳。早上,我和他們 ,會根據不朽的神祇的旨意,來改變自己的外形和性格 ·舞給他們看,因此我的旅途很愉快,根本不覺得路途漫長,也不覺得寂 ,因此當船在紐約靠岸時 同船的還有一些拳擊手,為首的名叫 , 他就上船來陪我。有

特德

一起參

在 處 上 光著屁股的混血嬰兒去受洗 雨 起, 相互間都非常的自然隨意。 她們也不在乎,似乎衣服是乾是濕都無所謂 大雨經常不停地下,身穿印花布衣服的婦女, 巴西的巴希亞,是我此行到達的第一個亞熱帶城市 另一張桌子旁邊則坐著一 在我們用餐的一個飯館裡 個白人男子和一個黑人姑娘。在小教堂裡,一 0 在這裡 卻照常在街上行走,衣服淋濕之後貼在身 ,這裡氣候溫暖 一個黑人男子和 ,我第一次看到白人和黑人雜然相 , 四季常綠 個白人姑娘坐 些婦 女抱 潮

愛 女身上,似乎看不到那些大城市妓女常有的憔悴面容,或者鬼鬼祟祟的作派 (。在一些街區,一些黑種 在 這裡 每個花園裡都盛開著木槿花。整個巴希亞城,到處都有黑人和白人在談情說 、白種和黃種婦女,懶懶地靠在妓院的窗邊 在這個地方的妓

到達布宜諾斯艾利斯幾天以後,我們在一天晚上去了一家大學生酒吧。這裡照例是

間

在 緊地摟著我,並且不時地用他那大膽而自信的眼睛盯著我的雙眼時,我體會到了所有這些感 舞蹈的節奏,發生了共振反應。它就像長久的愛撫一樣甜蜜 狹長的屋子 人心醉,就像神秘無際的熱帶雨林一樣,充滿了誘惑和危險 我試 起 試 正 在跳著探戈舞。我從來沒有跳過探戈舞 ,屋頂很低 剛剛 邁出羞怯的第一步,我便感到自己的脈搏 ,煙霧瀰漫,擠滿了皮膚黝黑的小夥子和皮膚淺黑的姑娘們 ,但是我們那位年輕的阿根廷導遊 , 就像南方天空下的愛情 與這種節奏歡快 當這個黑眼睛的 撩人春情的 年輕導遊緊 他們擠 一樣令 非要

到的 演這首國歌 表現他們遭受殖民者奴役時的痛苦 他們的要求。聽完了阿根廷國歌的歌詞翻譯之後,我把阿根廷國旗裹在身上跳了起來 由的紀念日 成功,學生們以前從未見過這樣的舞蹈 突然 ,大學生們認出了我 ,於是他們請我用阿根廷國歌來表演舞蹈 他們則一 遍又一遍地 , 他們把我圍起來 唱著 ,和推翻暴君後獲得自由的歡樂。 ,他們激動地歡呼起來,並要求我一次又一次表 紛紛告訴我說 0 我一 向願意讓學生們高興 , 今晚是慶祝阿 我的演出獲得了意想不 根廷獲得自 就 同意了

知我說 太早了 到 根據法律 第二天早上,我的經紀 飯店以後 :,他認為我們之間的合同失效了 我非常高 興 人讀到了一 , 並且喜歡上了布宜諾斯艾利斯這座城市 篇關於我昨晚表演的不實報導 布宜諾斯艾利斯所有的上等人家 他非 但 是 常 我高 氣 憤 紛紛 興得 通

毀掉了我在布宜諾斯艾利斯的巡迴演出 取消了我演出的預訂票,並且一致抵制我的演出。就這樣,那場令我十分愉快的酒吧晚會

的小說,當以藝術的形式發展到高潮的時候,通常不會草草地收場並轉入低谷。藝術作品 全是刺耳的 下的低谷 生活中存在的混亂和不和諧,在藝術作品中,往往都被賦予了一種和諧的形式。一部好 最後往往會陷入爭奪財產和支付訴訟費用的墳墓中 如伊索爾達的愛情,是以一種悲劇性的美妙音調結束的。但生活中卻充滿了急轉直 現實生活中的愛情,通常也會以不和諧為結尾。就像一段音樂突然中斷, 喧鬧的不諧音。 而且 ,在現實生活中,當愛情達到高潮之後, 如果再持續下去 接下來 中

話 7 那位女校長就無法繼續收留她們,孩子們也面臨著要被掃地出門的危 我當時的驚訝之情可想而知。本來我把孩子們安置在了一個寄宿學校,但如果不付錢的 但是當我收到一封從瑞士發來的電報,說我匯去的錢由於戰爭時期的限制 我原本希望透過這次巡迴演出來獲得足夠的資金,以維持我的學校在戰爭期間的花 ,已經被扣

我的鋼琴師杜默斯尼爾只能留在布宜諾斯艾利斯,陷入困頓之中 前往日內瓦去救助我的學生們 我 向是個感情衝動的人,這次也不例外, 這時 我那位怒氣衝衝的經紀人,已經帶著一 但我卻沒有意識到 我堅持要讓奧古斯| , 這樣 個喜劇團到智利去演出了 一來,我就沒有足夠的錢 丁帶著足夠的 資金 支付飯 馬上

功的 不值,可以隨身帶去 前往蒙得維的亞作旅行演出 演出 這裡的觀眾冷漠 就是那次在酒吧裡跳阿根廷國歌。 、遲鈍 0 ,不具備欣賞能力。事實上, 幸運的是 ,我跳舞所穿的圖尼克舞衣 作為抵押 , 我們被迫將箱子留在飯店裡 在布宜諾斯艾利斯 , 在飯店老闆的眼裡 , 我唯 然後 次成 一文

聰明 藝術家 便能夠繼續前往里約熱內盧進行演出。當我們到達那裡時 在蒙得維的亞,觀眾們的反應與阿根廷的觀眾截然不同 幸好市立歌劇院的經理 反應也很快 能夠發揮出自己的最高水準 能夠及時地與臺上的演員產生共鳴,這也讓任何在觀眾面前進行表演的 ,很爽快地答應立即為我的演出售票。我發現這裡的觀眾非常 , 已經變得身無分文,也沒有 幾乎到了瘋狂的程度 ,這樣

喊:「讓・德・里約萬歲!伊薩多拉萬歲! 」 里約熱內盧的每個青年都是詩人。我們一起散步時,後面經常跟著一群年輕人,他們 我遇到了一 位詩人 讓 . 徳・里約 他很受里約熱內盧青年人的喜愛 , 因 為

船 紐約 他們在船上做 杜 默斯尼爾在里約熱內盧很受歡迎 路上, 我非常的憂心和孤獨 此 一雜務 因為他們的表演同樣不成功 , , 因為我一 他不願意馬上 直牽掛著我的學校 離開 也沒能賺到錢 我只好與他分手,然後獨自返 0 些拳擊手也和

在這些乘客中 有一 個總是喝酒的美國人,每天晚飯時 他都會對乘務員說 把這瓶

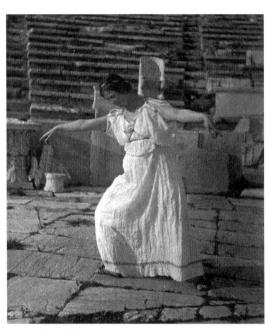

偶然想起了一個老朋友阿諾德:

根賽

便決定給他打個電話

他不僅 樣的 但是

是

位天

而且還是個魔

術 師

人物

他

戰爭的原因

,我的電報沒有被送到

。我

到達紐約時,沒有人來接我,由於

驚訝

鄧肯的餐桌上去。」大家對此覺得非常

九一

產的波馬利酒拿到伊薩

鄧肯劇照 13

轉行

攝影

的

作品非常怪誕 放棄了繪畫

就像變魔術

他的 攝

確是拿著相機對著人們拍照

但 樣 他

照片

洗

出來後,上面顯示的卻不是被拍的人,而是他用催眠術,將被拍照者弄出來的想像中 張, 他給我拍了很多照片,但一點都不像我的外在形體, 簡直就是我靈魂的真實再現 更像是我的精神狀況的反映 其中 的 樣

子

有

我非常吃驚的是 他 直都是我最好的朋友之 , 電話裡傳來了 個非常熟悉的聲音, 因此當我孤獨地佇立在碼 不是阿諾德 頭時 ,而是洛亨格林 便給他打了 個 0 電 這是 話 讓 格蘭特將軍的陵墓

碼頭上時 次意外的 袹 ,洛亨格林立即答應來接我 遇,那天早上他去看望阿諾德 , 恰好接了電話。當聽說我無依無靠 、孤獨地待在

幾分鐘之後 ,他就到了 當再次看到他那高大威嚴的形象時 , ___ 種難以解釋的信任感和

安全感 ,從我的心底油然而生。能夠再次見到他,我覺得很高興;自然, 他也很高興能夠見

H

人分手的話

,那也只能怪這些男人見異思遷

,

只能怪命運殘酷無情

話 , 我就會永遠愛他們,無論過去、現在還是將來;如果說我已經先後和很多個曾經愛過的 如果他們忠實於我 順 《便說一句,在這部自傳裡,你可能已經注意到,我總是忠於我的愛人的。而且 ,我也許根本就不會離開他們之中的任何一個 。因為只要我愛過他 ,說實

起去了阿諾德 是來救助我的 總之,經過這幾次多災多難的旅行之後 ·根賽的工作室,接著又跟他一起去了沿河大道上吃午飯,在那裡 他帶著慣常的那種威嚴氣派 , , 很快就從海關上提出了我的行李, 我非常高興能夠再次見到洛亨格林 然後我們 ,可以看到 而且他還

整個下午和晚上的時間發請柬,邀請所有的藝術家 的徵兆 對於這次團聚 洛亨格林仍然那麼慷慨豪爽 我們都覺得非常高興,也喝了很多香檳酒 。午飯以後 ,他急忙到大都會歌劇院預訂 ,前來觀看規模宏大的招待演出 0 我覺得回到紐約 場 地 是 並用 這次演 種幸福

爭期間 出是我一生中最美好的經歷之一。幾乎所有身在紐約的美術家 沒有票房收入的壓力, , 我 直都是這樣做的,觀眾們掌聲雷動 我跳得特別盡興。當然, 在演出的最後 , 為法國和協約國歡呼 , 、演員和音樂家都來了 我表演了 《馬賽曲 因為 戰

時候 校 們。他二話沒說,立刻匯去了一筆款項,要把學生們接到紐約來。但可惜的是,這筆錢到的 太晚了,對學校而言已經沒有什麼意義了。所有的學生都被他們的父母領回家去了。 我耗盡了多年的心血,如今心血一朝付之東流,我自然痛心不已。好在奧古斯丁 ,六個稍大一些的孩子也跟著回來了,對我來說 我告訴洛亨格林,我已經派奧古斯丁去了日內瓦,還告訴他,我非常擔心學校的孩子 ,這多少還算是一種安慰 П 為了學 |來的

的生活簡直可以說是幸福美滿 帶我們到哈得遜河畔兜風 麥迪遜廣場花園的頂層租了一間大工作室,我們每天下午在那兒訓練。早晨,他經常開 。他還為我們每個人送上了禮物。事實上,由於金錢的魔力,這 著車

洛亨格林還像以前那樣慷慨豪爽,無論是對孩子們還是對我,都給予了大力支持

他在

時

養 段時 但是 間 隨著紐約嚴冬的到來 並 派他的秘書與我做伴 , 我的身體狀況開始惡化。 於是,洛亨格林建議我去古巴修

的健康狀況不允許我再進行任何演出 古巴給我留下了非常好的印象 0 洛亨格林的秘書是個年輕的蘇格蘭人,是一 ,於是我們就在哈瓦那盡情地遊玩。我們開車沿著海邊 位詩·

我

這個故事的奇怪之處不只於此。這位女士非常漂亮,眼睛又大又傳神,而且她知識豐

得的事情 跑了三個星期 欣賞著如畫的風景。我至今還記得,在古巴,我們曾經遇到一件讓人哭笑不

克的戲劇 已經逃到哈瓦那藏了起來。後來我總是覺得這座麻瘋病院的搬遷,就像比利時戲劇家梅特林 方緊挨著豪華的冬季旅遊勝地,實在不太合適,便決定把它遷走。但是麻瘋病人們卻拒絕搬 太高,有時人們還能夠看到,在牆的裡面有一些可怕的面孔正在向外窺探。當局認為這個 他們死命地抱著大門,或者趴在牆上,有些還爬到了屋頂,甚至有謠傳說一些麻瘋病人 距離哈瓦那大約兩公里遠的地方,有一座高牆環繞的古老的麻瘋病院, 一樣,太過神秘和怪誕了 但是圍牆並不算 地

時候還是挺安全的。 物是否安全,她蠻不在乎地回答說:有時候它們可能會跑出籠子,咬死某個園林工人 從它們的鐵籠子前面經過,它們就會搖晃著鐵籠子大聲尖叫或者做鬼臉。我向她詢問 所有遊客都非常喜歡的一個地方,她也非常的熱情好客。在接待客人時,她常常是肩上馱著 隻猴子,手裡牽著一隻猩猩。這都是她最為溫馴的動物,但有些卻不是很聽話,要是有人 。在這座老房子的花園裡,放滿了鐵籠子,籠子裡養著這位女士的那些寵物 我還去看過一 座房子, 聽了這話反而讓我更加害怕,直到離開那裡之後我才放下心來 裡面住著當地最古老的家族的一位後人。她特別喜歡猴子和猩 她的房子是 這些動 其他

富 呢?她對我說 喜歡請世界上文學藝術界的名人到家裡來做客。 ,她已經立好遺囑,要在死後將自己餵養的所有猴子和猩猩, 但是如何解釋她對猴子和猩猩的古怪癖 都捐 贈 給 巴斯

的 館都擠滿了人。沿著海岸和草原轉了一大圈之後,大概已經是凌晨的三點鐘了 德研究院 家典型的哈瓦那咖啡館。 還有酗酒者,還有其他一些被生活遺棄了的人。咖啡館的房頂低矮,燈光昏暗 我們在 記得在哈瓦那發生的另外一件有趣的事情。在一個節日的夜晚, ,用於研究癌症和結核病的實驗工作。這真是一種獨特的表達愛意的方式 張小桌子旁邊坐了下來。這時 在這裡,可以看到各種各樣的人,有吸食嗎啡 ,我的目光被 個人吸引住了 所有的酒吧和咖 、可卡因 ,我們 煙霧繚 、鴉片 來到了 啡

繞

0

我的舉動引起了咖啡店其他人的注意。當我確認這裡真的沒有人認識我時,我竟然產生了要 為這些陌生觀眾表演舞蹈的奇怪想法 奇的理解力和天賦 過來, 躍著 這 《前奏曲》 好像突然產生了靈感 僅引起了他們的注意 人面色蒼白、精神恍惚 居然彈出了蕭邦的 中的幾段音樂, 。我聽了一會兒,便走到他的跟前跟他交談,可他的話卻前言不搭後語 開始滿懷激情地演奏起來 , 《前奏曲》 甚至令某些人哭了起來 我跳起了舞蹈 ,臉上的表情就像個死人一 。於是,我將披肩圍在身上,讓這位鋼琴師為我伴奏 ,這真是讓我大吃一驚。他的演奏表現出了令人驚 。咖啡館裡喝酒的 這位鋼琴師也從嗎啡的迷醉 樣 0 他那細長的手指在鋼琴鍵盤 人全都安靜了下來 0 我繼 中清醒 續

,

任何 此強烈的反響,我覺得這才真正證明了我的天才 劇院都要讓我感到自豪,因為沒有任何經紀人的幫助或節目預告, 便在觀眾中產生了如

我

直跳到了第二天天亮,當我們離開的時候

,他們全都上前與我擁抱

。這次演出比在

洛亨格林發了封電報,他便到布萊克斯飯店來與我們相會了 不久之後,我和我的詩人朋友乘船去了佛羅里達,我們在棕櫚灘上了岸。在那裡

夠做到 關 當悲痛過去很久,人們突然說 然襲來, 勝了一切。 抓住了你的心,或是像一隻燒紅的鐵爪一樣,猛然插進你的喉嚨 的 當一個人遭受了巨大的悲痛之後,最可怕的其實並不是在一開始的時候 記時候 會使人猛地陷入一種迷茫的狀態,對於悲痛,反倒是渾然不覺了。最可怕的其實是 此時,你只能高舉酒杯,強裝歡笑,努力讓痛苦在麻木中被遺忘 。就像在一場歡樂的宴會上突然被悲痛擊中, 「啊,她終於挺過來了」 ,或者「她現在好了, 那種感覺就像一隻冰冷的手 冰與火、地獄和絕望戰 終於渡過 不管是否能 那時悲痛突 把 難

T 沖刷乾淨。 心都會痛苦地痙攣 這 事實上,只要看到別人的孩子突然走進屋裡喊 便是我那段時間的真實處境 我渴望著從這種可怕的痛苦中 在我的頭腦深處 ,我只能求助於忘川之水,希望它可以將 。我所有的朋友都在說 , 創造出新的生活、新的藝術。 「媽媽」 , : 我就心如刀絞 她已經忘了 唉,我是多麼嫉妒 , 我的 切的痛苦都 她 整個 挺 過 來

那些結了婚的女人 為別人祈禱。這樣的性情怎能不讓藝術家們羨慕呢 - 她們聽天由命,無所企求,跪在別人的棺材前 , 藝術家總是喜歡反抗 ,用蒼白的雙唇默默地 , 總是叫 喊 : 我

要愛情,愛情!我要創造快樂,快樂!」多麼可悲啊 1

亨格林對我說,他準備按照我的設想,來創建一所舞蹈學校,並且已經買下了麥迪遜廣場花 洛亨格林帶著美國詩人派西.麥凱一起來到了棕櫚灘。一天,我們一起坐在陽臺上,洛

亨格林給氣壞了,回到紐約後 儘管我對此表示非常高興 他撕毀了購買花園的合同 但卻並不贊同在戰爭期間 ,就像當初決定購買花園時 , 興建如此巨大的 工程 這可把洛 樣

,

袁

作為新學校的校址

洛亨格林總是那麼意氣用事

年前 炮彈剛剛在巴黎聖母院炸響 派西 ·麥凱曾經在紐約看過孩子們跳舞,之後,他寫了一首美麗的詩:

德國人又將戰火燒到了比利時的土地上,

英格蘭還在猶豫徬徨

俄國在東方苦撐危局

我放下報紙 , 閉目 沉思

0

蔚藍的大海出現在眼前 0

灰色的礁石和野草,

在夕陽下顯得暗淡迷離

像蜜蜂發出了甜蜜的鳴叫 忽然傳來天真無邪的歡笑 一群孩子歡聚在海岸邊

又像是仙女飄然降臨 大海礁石便是她們的衣衫

歡聲笑語在她們中間飛散

歌聲陣陣,舞姿翩翩 歡樂洋溢在天光水色之間

她們真誠地祈願。 面對漸漸西沉的紅日

就像倦飛的鳥兒將要回巢

歌罷舞停,她們將要歸去

恬靜活潑,款款而行

她們聚在女老師面前

不同的語言表達出共同的心願。屈膝行禮,道一聲深情的「晚安」

這些四面八方的人兒聚在一起不同的語言表達出共同的心廳

在這裡變成現實。將基督和柏拉圖的夢想,

團聚在這個神聖的藝術之家

切都是那樣的和諧統一

0

只可惜眼前戰火又起

快樂的身影漸漸遠去

鮮血飛濺,屍骨萬千……

還有一陣古老的歌聲,忽起然傳來一陣歡笑,

『伽利略啊!古老的雅典!漂浮在暮色中的海岸邊:

『晚安!晚安!祝您晚安!』」在熄滅的燈光裡又傳來深情的呼喚:

理想之舞

我這麼做 立。同時,我也仍然在理查德·瓦格納的音樂伴奏下跳舞,我認為一切有理智的人都會同意 爭,希望就能夠實現。因此,每次演出的最後,我都要跳《馬賽曲》,觀眾們也會全體起 個世界的自由、復興和文明的希望,完全寄託在了協約國的身上,只要它們最終贏得這場戰 一九一七年春天,我開始在大都會歌劇院舉行演出。當時,我和其他人一樣,都覺得整 ——由於戰爭便抵制德國藝術家,是很不公平的,同時也是一種愚蠢的行為

著 樂 樂,表現了皮鞭抽打下被壓迫的農奴形象。這種與音樂相對立的不協調的舞蹈動作,獲得了 我又即興表演了 那天晚上,我懷著作者創作歌曲時所擁有的真正的革命激情,跳起了《馬賽曲》;接 當俄國爆發革命的消息傳來的那一天,所有熱愛自由的人,內心都充滿了希望和歡 《奴隸進行曲》 ,其中有部分的旋律是沙皇國歌,於是我就用那段音

觀眾長時間的掌聲

他也許在問自己 不住的 蹈動作 最後將他與他的百萬家產全都 。一想到那些受盡苦難、不屈不撓的人,最終獲得了解放,我的心裡便會產生一 俄 令人感到奇怪的是 激動 :國革命爆發的那天晚上,我在演出的時候,內心深處產生了一種極其強烈的興奮 我穿著紅色的圖尼克舞衣 0 難怪洛亨格林一晚又一晚地坐在包厢裡看我演出時 他傾力資助的這所崇尚和諧與美的學校 , 在我整個藝術生涯中,我最喜歡的,恰好就是這些絕望和反叛的舞 消滅 0 ,跳著歌頌革命的舞蹈 但是我的藝術衝動實在是太強烈了, , 呼喚那些被壓迫的人 ,會不會變成 ,心裡總是感到惴惴 即便是讓所 種危險的 陣 勇敢 愛的 東西 陣 不 安 抑 地 制

子, 快而 從來都不喜歡什麼珠寶翠鑽,也從來不戴任何的珠寶,但是為了讓他高興 項鍊戴在了我脖子上。到第二天黎明時 心製作的晚宴。在宴會上,洛亨格林當著眾人的面,送給了我一條極其精美的鑽 跳我曾在布宜諾斯艾利斯跳過的那種快步探戈舞。我們正跳著的時候, 洛亨格林在雪莉酒店 變得有些飄飄然,竟然產生了 ,為我舉辦了一場盛大的宴會,先是午宴,然後是舞會,最後是精 ,客人們已經不知道喝了多少香檳 個非常糟糕的念頭:教在場 的 , 我突然覺得我的 我也因為 我還是同 個英俊的 石項鍊 意他 心情愉 0 我 把

不高興,我也不想壓制它

手臂被一隻鐵鉗般的大手抓住了,回頭一看,洛亨格林像怒目金剛一樣站在我的身後

沒有見過它 校的巨額開支。當我向他苦苦求助無果之後,這串精美的鑽石項鍊便進了當鋪,此後我再也 怒,然後便和我分別了。他走了以後,給我留下了飯店的一大筆欠帳,另外,我還要負擔學 這是我唯一一次戴這串倒霉的項鍊 這件事發生之後不久,洛亨格林又一次勃然大

我等待著秋天的到來 了一個女中音歌唱家,然後又在紐約長島租了一套別墅度夏,將我的學生也安置在了那裡 個著名的神像頭上取下來的。我將貂皮大衣賣給了一位著名的女高音歌唱家,把祖母綠賣給 可能再進行任何演出。幸好我的行囊裡還有一件貂皮大衣,箱子裡還有一塊極為貴重的祖母 不久,我發現自己已經身無分文,陷入了巨大的困境。當時,演出的季節已經結束,不 那是洛亨格林從一個在蒙特卡洛輸得精光的印度王子的手裡買下的,據說是從 那時候我才能夠演出賺錢

人。 到這一點 是我能夠聰明一點,就應該把賣大衣和賣寶石的錢,投資到股票和債券中,但是我並沒有想 也是大手大腳的,至於將來怎麼辦,我從來都沒有考慮過。當時實際上我已經身無分文,要 在和我們共處了幾個星期的賓客中,有天才的小提琴家伊賽亞,從早到晚 在生活上,我一直都沒有什麼計劃,有了錢,我便租別墅、租汽車,買生活用品的時候 。我們在長島度過了一個愉快的夏季,而且還像往常一樣,招待了很多藝術界的名 ,他那優美的

還特意為伊賽亞舉辦了一次慶祝活動 小提琴旋律,讓我們這座小小的別墅充滿了快樂。我們沒有工作室,便在海灘上跳舞 ,他高興的像個孩子似的

,度過這個愉快的夏天之後,當我們返回紐約時,就又變成了窮光蛋。心煩意亂!

地

腫的 克蘭的時候 從報紙上得知了羅丹的死訊。一想到再也見不到這位好朋友了,我便忍不住潸然淚下。 過了兩個月之後,我就簽訂了一份到加利福尼亞進行巡迴演出的合同 眼 在這次巡迴演出的過程中,我發現自己離故鄉越來越近。在剛剛到達加利福尼亞時 我便急忙把一塊黑色的面紗罩在了臉上,結果在第二天的報導中,他們就說我故 ,我看到火車站台上,許多想要採訪我的記者正在等著,為了不讓他們看

到我哭 到奥 ,我

認不出來了。你們能夠想像出來,當我回到自己的家鄉時,心情該有多麼的激 九○六年的火災之後,一切都改變了模樣,因此,對我來說,到處都是新鮮的,我幾乎已經 自從離開舊金山 ,開始偉大的冒險歷程以來,已經過去了二十二年。經過了大地震和

意裝出

副神

秘的樣子

更多的人表演 直不知道被拒絕的原因是什麼 也非常欣賞我的表演,評論界也是如此。但我仍然覺得不滿意。因為我希望自己能夠為 哥倫比亞劇院裡的觀眾都很不一般,雖然票價昂貴,他們也願意花錢,而且對 。但是當我向他們表示,自己想在希臘劇場進行表演時 是我的經紀人想不出辦法?還是某種我無法理解的惡意 卻遭到了拒絕 我非常友 我

首!現在 情 球上,最初的生活環境就是違背人類意願的,而現在的生活,也只能沿著這個趨勢發展 十二年前 她拒! 我從鏡子裡看著我們兩個人的面孔:我是一臉的憂傷 ,名和利都已經找到了,但是結局為什麼這麼悲慘呢?也許在這令人非常失望的地 ,那兩個滿懷信心地去尋找名譽和財富的、富有冒險精神的女人,真是讓 絕在歐洲居住 金山, 我又見到了母親。我們已經好幾年沒有見面了,因為一種難以解釋的 。她看上去已經很老了,顯得非常憔悴 ,母親則顯得衰老憔悴 0 有 次, 我們到克里弗 人不堪回 想想二 思鄉之 無

在這個世界上,所謂的幸福根本就不存在;即使有,也是稍縱即逝 要稍具鑒別力, 但是沒有 在我的 生之中,我結識了很多偉大的藝術家和傑出的人士 一個人算得上幸福 便不難發現,在虛假的面具之後,他們並不幸福 ,儘管有人自詡有多麼多麼的幸福 , 反倒充滿了苦惱 , 還有很多成就突出 但實際上並非 如 此 的名 只

進行了極為融洽的合作,雙方都覺得非常愉快。因為不僅如他所說,我向他揭開了音樂藝術 位舞蹈家的 靈魂 多芬作品中 這種稍縱即逝的幸福,我在舊金山時也深有體會。在那裡,我遇到了我在音樂上的孿生 鋼琴家哈羅德 那些深奧難解的部分 還不如說是一位音樂家。他說我的藝術教會了他如何去理解巴哈 玻爾。讓我覺得非常驚訝和高興的是 0 在接下來那幾個令人感覺奇妙的星期裡 ,他覺得我這個人與其說是 我們在 、蕭邦和貝 藝術上

的秘密,而且我做夢都沒有想到的是 ,他也向我揭開了舞蹈藝術的某些寓意

光在這樣的希望中變成在現實中相遇時,都會感受到一種強烈的喜悅 神經的 長的一段時間裡,我們兩個全都深深地陶醉在了一種「心有靈犀一點通」的歡樂中,每一 限於音樂,對所有的藝術都有著精闢獨到的見解 (。兩個具有同樣崇高藝術追求的人遇到了一起,自然便產生了一種相見恨晚的感覺 哈羅德有著超人的洞察力和非凡的智慧。他不像其他一些音樂家 顫動 幾乎都給我們帶來了新的希望,這讓我們心潮澎湃 ,對詩歌還有深奧的哲學問題也都很有研 ,欣喜如狂 ,以至於我們的對話就 他的知識範 0 每當我們的目 。在 |重並不

次 很

像遭受痛苦時的叫 你是不是覺得蕭邦的這段音樂應該這樣表現呢?」 喊

是的,正是如此 ,甚至還不止呢,我要為你用動作將它再現出來!」

啊,多麼精美的再現啊!我現在要為你將它彈奏出來!」

啊,太高興啦 簡直高興到極點了!」

我們 就這樣在對話中互相促進、共同提高 , 更深地投入到了我們兩個人都熱愛的音樂

裡

演藝生涯中最令人興奮的一次。與哈羅德・玻爾的相遇,又一次讓我進入了一種光明與歡樂 我們 兩 個曾經 一起 在舊金山的哥倫比亞劇院同台演出了一次,我覺得這次演出 是我

樂的天地;但遺憾的是,實際中的情況變化莫測,我們的合作最後因為某種壓力而戲劇性地 望這樣的合作 的絕妙氣氛中,這樣的感覺,只有在和像他這樣聰明睿智的人合作時才能夠產生。我曾經希 ,能夠永遠地持續下去,這樣的話,我們或許可以共同創造一 種全新的表現音

為開頭那一段: 我便拿起了一支鉛筆,創作了一首歌頌玻爾音樂會的長詩,我用莎士比亞的一首十四行詩作 的音樂會結束之後,我們三個一起用晚餐,他問我他怎樣做,才能讓我在舊金山變得高高興 我說只要他能夠保證,無論付出多大代價,她都要滿足我的一個要求。 在舊金山的時候,我與傑出的作家、音樂評論家雷德芬·梅森成了朋友。一天,在玻爾 他同意了。於是

在被祝福的森林中,音符飛揚一我的音樂,你常常奏響,

就像纖細的手指在輕輕彈動,

讓森林發出了迷人的音響……

親吻著音樂的掌心……」

我真是羡慕那

些歡快

靈巧的鳥兒

詩的結尾是:

「既然魯莽的鳥兒是那麼的興奮

讓我親吻你的雙唇。」就將你的手遞給它們,

單獨拿出來,教給了學習者,並稱之為「和諧與美」 能會招惹是非。因此我的模仿者們全都學會了甜蜜的奉承,他們將我作品中受人歡迎的部分 人,模仿我建立了幾所學校,並對此沾沾自喜,但他們覺得我的藝術中比較嚴肅的部分, 我家鄉的人們對於我建立舞蹈學校的夢想,並沒有多大的熱情。雖然他們之中已經有幾個 發表時 友無聲地忍受了這些諷刺。當玻爾離開了舊金山之後,他便成了我最好的朋友和安慰者 儘管哥倫比亞劇院裡高朋滿座,觀眾們對我的舞蹈欣賞有加,但我仍然覺得失望 這讓雷德芬感到非常尷尬,但他又必須信守自己的承諾。當這首詩以他的名字在第二天 ,他所有的同事們都對他大加諷刺,說他突然對玻爾產生了新的感情 ,但是對於較為嚴肅的內容則忽略不 這位好心的朋 ,因為 可

沃爾特・ 惠特曼熱愛美國,他曾經預言:「我聽見美國在歌唱 . 我能夠想像出惠特曼

恰恰是我的舞蹈最主要的動力和真正的意義

提

他們所忽略的

童 所聽到的偉大歌聲,它從太平洋澎湃的波濤中產生,越過了平原, 青年以及男人女人的大合唱,是民主精神的大合唱 到處飛揚;它是所有的兒

舞蹈並沒有狐步舞或查爾斯頓舞的任何痕跡 在拼搏向上,正在努力透過自己辛勤的勞動 節奏和韻律,令人感到振奮。與爵士樂輕快淫蕩的節奏毫不相同,它更像是顫動的美國 特曼當時所聽到的美國的歌聲。在這種音樂裡,有一種雄壯的旋律,就像洛磯山脈一 讀到惠特曼這首詩時 ,便在想像中看到了美國在舞蹈,這樣的舞蹈,足以表現出惠 ,反倒更像是兒童向著高處歡快地跳 ,來換得和諧幸福的生活。在我的想像中 躍 樣富有 這 向著 靈 種 魂

未來的偉大成就、向著代表美國未來生活的新世界

歡快地跳躍

父二十一歲;她還對我說,在與印第安人進行的一次非常著名的戰鬥中,她的孩子便在馬 的孩子表示了問候 裡出生了;她還對我說,當印第安人終於被打敗之後,外祖父將頭伸進了車裡,向剛剛降生 她與外祖父,在一八九四年坐著帶篷的四輪馬車穿過大草原時的情景,當時她十八歲 我知道,我那種舞蹈源自我的愛爾蘭血統的外祖母,經常對我講的一些往事。她對我說起了 人們將我的舞蹈稱為「希臘舞蹈」時 ,當時他手裡的槍還冒著青煙 , 我經常覺得好笑,有時又有點哭笑不得 ,外祖 。因為 車

曾經去過這間房子 當他們到了舊金山之後 '。我的外祖母一直在思念著愛爾蘭,經常唱著愛爾蘭歌曲 ,外祖父建起了外來移民的第一 間木頭房子 記得我在小 ,跳著愛爾蘭快 時候還 是我那在世界上廣泛傳播的所謂的「希臘舞蹈」的特、惠特曼詩句中感悟到的偉大的生活精神。這就好了《揚基歌》的旋律。我就是從外祖母那裡學習來了《揚基歌》的旋律。我就是從外祖母那裡學習來了《揚基歌》的旋律。我就是從外祖母那裡學習來了《揚基歌》的旋律。我就是從外祖母那裡學習來了《揚基歌》的旋律。我就是從外祖母那裡學習來了《揚基歌》的旋律。我就是從外祖母那裡學習來了《揚基歌》的旋律。我就是從外祖母那裡學習來了《揚基歌》的旋律。我就是從外祖母那種學習來了《揚基歌》的旋律。我說是從外祖母跳的這種愛爾蘭快步舞。但是,我覺得,在外祖母跳的這種愛爾蘭快步舞。但是,我覺得,在外祖母跳的這種愛爾蘭快

蹈。尼采可以說是這個世界上第一位舞蹈哲學家。創造了雕塑式的舞蹈,尼采則創造了精神意識的舞采和瓦格納。貝多芬創造了節奏雄渾的舞蹈,瓦格納樂,他們是本世紀最偉大的舞蹈先驅——貝多芬、尼當我到了歐洲之後,又受到了三位大師的影

根源

▲ 鄧肯劇照 14

腦 罕·林肯的美國吧 我懇求你,年輕的美國作曲家,為了舞蹈創作音樂吧,去展現惠特曼的美國,去展現亞伯拉 無際的土地上 出真正美國舞蹈音樂的節奏 我經常想,會不會有這樣一位美國作曲家,他能夠聽到惠特曼的美國的歌聲 這一 靈魂的家園 從太平洋,經過大平原,越過內華達山脈和洛機山脈 。這種節奏飄蕩在代表廣闊天空的星條旗上,飄蕩在廣闊天空下廣袤 這種節奏不包含爵士樂,不包含屁股的扭動 ,直到大西洋岸邊 , 而只是來自大 ,能夠 創作

沒有 現的 度 明顯的奮發向上的動作,它要上升到一種高度 伴隨著這種音樂翩翩起舞,不是像跳查爾斯頓舞一樣、像猿猴一樣胡亂搖擺 壯麗了。 國將在這種化混亂為和諧的偉大音樂中,得到完美的展示。那些長腿 並且表現出 有些人相信 位作曲家 只是最原始的人類 但是 ,總有一天,它會從廣袤的大地上噴薄而出 , , 能夠把握住這種美國的節奏 爵士樂的節奏能夠表現美國的精神,這真是荒謬透頂 種現代文明無法企及的美和力量 。美國的音樂應該與爵士樂不同 對於大多數人的耳朵來說 超過金字塔頂、超過希臘雅典娜神廟的 ,從遼闊的天空中轟然而 它還沒有產生。 、靚麗 。爵士樂的節 的青年男女 , ,而應該是一種 它都太過 迄今為止 奏所),將 雄 , 澴 偉 美 表

的動作 這樣舞蹈將不再包含芭蕾舞那 它應該是純潔的。 我已經看到美國在舞蹈 種可笑的 舞姿 , 也不會包含黑人舞蹈那種淫蕩的 ,她將一隻腳高高地踏在洛磯山之巔 感官刺激 張

的閃著金光的皇冠

開的雙手從大西洋 一直伸展到了太平洋,美麗的頭顱聳入雲霄,頭上戴著由千萬顆星星組成

此 和 段;小步舞表現的是路易十四時代 子們去跳現代舞 想像自由女神跳芭蕾舞時的模樣 他們絕對不應該去學習芭蕾舞 都是身材小巧的小個子女人。那些身材高大、體格健美的女人-型的美國人,是絕對不會學習跳芭蕾舞的。美國人的腿太長,身體太柔軟,精神太隨意 適合跳這種 |動作與美國的自由青年有什麼關係呢?難道福特先生真的不知道嗎 瑪祖卡舞表現的 亨利 但是美國卻提倡所謂的形體學校、瑞典體操學校和芭蕾舞,這實在是太荒唐了。 虚偽做作、需要用腳尖站立的舞蹈 福特曾經表示:要讓福特城裡所有的孩子,都有想要跳舞的願望 , 而是想讓他們跳老式的華爾茲、瑪祖卡舞和小步舞。可是老式的華 ,是一種病態的傷感和浪漫的情懷 ,也絕對不會跳芭蕾舞 0 既然如此 ,朝臣們向身穿拖地長裙的貴婦人大獻殷勤時的 ,那美國為什麼還要接受芭蕾這種舞蹈形 。而且,眾所周知,所有著名的芭蕾舞演員 ,現在的年輕人早就已經超越了 0 無論多麼出格的胡思亂想 最能代表美國風格 , 動作 與語言 他並 你都 媚 不贊成孩 爾茲 樣 真正 態 這 的 式呢? 無法 不不 個 , 這 階 舞 典

種把人轉得頭暈腦漲 我們的孩子為什麼要跳那 ,還要裝出一副多愁善感之狀的華爾茲呢?還不如讓他們昂首闊步、大 種膝蓋彎曲 過分講究 ` 奴性十足的小步舞呢?為什麼要跳那

能

夠傳遞出

特定的思想感情

這才是真正的美國的舞蹈

個美麗的人,一個無愧於最偉大的民主國家的榮譽的人。

慈,表現母親們由衷的愛心和溫柔。當美國的孩子能夠跳出這樣的舞蹈時,他們就會成為一 開大闔地表現出美國人的開拓進取,表現英雄們的堅韌不拔,表現政治家的公正純潔和仁

重獲新生

地, 有時又像是清新光明的絢麗旭日,每時每刻都洋溢著愛情和幸福 關於我的生活 ,有時像是一段珠寶遍地的金色傳奇,有時像是一 。在這個時候 片百花爭豔的富饒土 我簡直

常感到厭惡和極度的空虛。以前,我經歷的似乎只是一系列的災難,而未來,肯定會更加不 幸,我的學校也只是一個瘋狂念頭的閃現 但已經取得了巨大的成就;我的藝術也是一種偉大的復興。但是,回顧過去的生活,我又經 無法表達自己內心的快樂和甜蜜 我的辦學理想就像是天才的光芒,儘管效果還不明顯

回事 義和愛的光輝閃耀的身體中,人生的真諦又表現在什麼地方呢? 究竟什麼是人生的真諦呢?又有誰能夠發現它呢?恐怕就連上帝自己也都不明白是怎麼 在痛苦和快樂的交替中,在黑暗與光明的轉換中,在既有地獄之火燃燒,又有英雄主 恐怕只有上帝或者魔鬼

才知道。不過我懷疑,他們誰都不明白。

灰濛濛、鳥突突玻璃的窗戶,透過它往外看,便讓人覺得所謂的生活其實盡是一些肮髒、沉 它,可以看到光怪陸離、千姿百態的虛幻的美麗;而在另外的日子裡,我的大腦又像是安著 在那段充滿了奇思妙想的日子裡 ,我的大腦就像一扇安裝著彩色玻璃的窗戶 透過

內心深處 如果我們能夠像深入海底、從緊閉的貝殼中取出珍珠的潛水員一樣,也能夠潛入自己的 ,從潛意識中取出我們的思想,那該有多好啊

重的垃圾

喪 里奇明天就要到歐洲去了。如果我請他幫忙,他肯定能給你一張船票。」 她在巴爾的摩給我打了個電話。我將我的困境告訴了她,她說:「我的好朋友戈登 ,因此便想回巴黎去。在巴黎,或許還能靠變賣家產換點錢 為了保住自己的學校,我長期孤軍奮戰 ,變得身心俱疲 0 、貧困交加 這時,瑪麗從歐洲 ,心情也極為沮 回來了

照顧我。我向他講述了二十多年前的一件往事,當時我還是一個餓著肚子的小姑娘,為了工 摔得很重 板上散步 一天早上,我就從紐約乘船離開了。但是不幸並沒有放過我,在船上的第一天晚上, 那時我已經對在美國繼續努力感到心灰意冷,於是便高興地接受了瑪麗的這個建議 戈登·塞爾弗里奇非常豪爽地將他的艙房讓給我用 由於戰時實行燈火管制 ,四周一片漆黑,我掉進了一個大約十五英尺深的 而且一路上非常友善可愛地 洞裡 我在甲 。第

作

我向他賒

|購了一件跳舞用的衣|

為我從來沒有意識到,有人會認為生活本身就是 結識的那些藝術家和夢想家截然不同 術和愛情 里奇卻與眾不同,他在任何時候都很快樂。同時 人,因為我過去那些情人身上,都帶著一 也有一些人或多或少有神經衰弱的毛病,他們要麼是抑鬱寡歡,要麼是醉酒狂歡 這是我第一次與 ,才能讓 人偶爾品嚐到稍縱即逝的快樂, 一位腳踏實地的實幹家相處。令我深感驚訝的是, 種明顯的女人味。以前那些與我關係親密的 與那些人相比,他幾乎可以說是另外一 , 但這個男人卻是從現實生活尋找快樂 種快樂。過去 他滴酒不沾,這也讓我感到非常吃驚 ,我一直認為 他的人生觀與我以前 只 0 但 個 有透過 第人 塞爾弗 世界的 , 薮 大

預防 空襲,真希望有一 我隻身一人,貧病交加,學校被毀,戰爭又沒完沒了 沒有回音 寓 一生中經常會想到自殺 藥 暫時先住下來,然後我給在巴黎的朋友發電報求助。 到達 樣 倫 在那裡待了幾個星期之後,我已經窮困潦倒 公開 敦的時 出售的話 顆炸彈能夠落在我的身上,徹底結束我的痛苦 候 , 我已經沒有錢繼續前往巴黎了 , , 我想世界上所有的知識分子,都會在克服自己的痛苦之後 但每次都會有 種東西把我拉回去。 , 大概是由於戰爭,我發出的電 無依無靠,心情也變得極為鬱悶 在夜裡,我經常坐在漆黑的 所以我就在杜克大街租了 真的 0 自殺是多麼的 , 如果自殺藥丸 吸引 窗前 能夠像 人啊 在 間 看 公

夜之間離開

人世

了巴黎。我在巴黎奧賽飯店租了一間房,靠借貸來維持生計 後來,我總算遇到了法國駐英國大使館一位可愛的工作人員 的名義進行了巡迴演出,但巡迴演出的收益卻與我毫無關係 幾場演出 他們想到美國去尋找一條生路 我給洛亨格林發了一封電報,可是沒有得到回音。一 0 後來,他們以「伊薩多拉 ,他熱心地幫助了我 ,我仍然無法擺脫自身的困境 個經紀人為我的學生安 ·鄧肯舞蹈 把我帶 學 員

警報聲,令人膽戰心驚 消息傳來。死亡、 每天早上五點鐘,我們都會被大炮的轟鳴聲驚醒,開始不祥的一天。前線不斷有可怕的 流血 ` 屠殺 ,時時刻刻都充斥著不幸。到了夜裡,時常會傳來刺耳的空襲

晚上,他告訴我他渴望能夠戰死沙場。不久之後,英勇戰士的守護神將他帶走了 為他跳舞,他坐在噴泉池邊為我鼓掌,他那憂傷的黑眼睛,在炸彈的火光中閃閃發光。那天 不喜歡的世俗生活中 直送到了奧賽路。當時正巧有空襲,但是我們並沒有躲避。就在空襲中,我在協和廣場上 王牌飛行員」加洛,那天由他彈奏蕭邦的曲子,我跳舞,後來他又步行送我回去, 在這段日子裡 我唯一一 段閃光的回憶 有天晚上在一個朋友家裡 ,遇到了著名的 從帕 從他並

請當護士的人排成了長隊,再加進我這份微薄之力,也沒有多大的意義 生活以一 種可怕的沉悶和單調延續著, 如果能夠做 名護士,我倒是非常高興 。因此我仍然想回到 但是申

情。腳,還能不能承受得起如此沉重的心腳,還能不能承受得起如此沉重的心我的藝術中,儘管我都不知道自己的雙

天使——我的一個朋友帶著鋼琴家沃爾生學,它說的是有一個精靈,正在憂傷使》,它說的是有一個精靈,正在憂傷使》,它說的是有一個精靈,正在憂傷

拉梅爾來了

在劇院的休息室裡工作,這是慷慨的萊雙眸就像閃閃發亮的清泉。他為我彈奏長,高高的前額上有一綹閃亮的頭髮,長,高高的前額上有一綹閃亮的頭髮,

▲ 鄧肯劇照 15

端 的祈 潔而美麗非凡的曲調,將我拉回到了現實生活中。這是我一生中最神聖、最微妙的愛情的 熱納借給我使用的 自己對於甜美和光明的企盼 即聖方濟對小鳥說的話 。在隆隆的炮聲和四處傳播的戰爭消息中,他為我彈奏了李斯特的 。我的精神重新恢復了活力 。受他的演奏的啟發 ,我創作了一 他的手指觸動琴鍵 些新的 舞蹈 , 彈奏出的聖 表現出 《荒野

像力 沒有誰能夠像我的大天使那樣,把李斯特的作品彈奏得那麼美妙。因為他有著豐富的想 能夠透過樂譜抓住狂想引發的狂熱,每天對天使訴說自己的幻覺

者感到憎恨 服 出 天使。愛上這樣一個男人,是非常危險和困難的 點就像控制他的那種不可抗拒的激情一樣,非常明顯 種難以言傳的狂放不羈的豪氣 他從來不會因為年輕人本能的衝動而屈從於激情 表面上,他溫文爾雅、恬靜隨和,但內心卻有著火一般的激情 0 敏感的神經正在消耗著他的靈魂 對愛情的厭惡,使他很容易變得對示愛 , 相反 。他就像一個在燃燒的火盆上跳舞 ,他對這種激情非常的 0 他在演奏時 , 但 他的 靈 魂卻 總能 反感 不願屈 表現 , 的 這

覺 再去發現他的靈魂 過 接觸 個人的 記軀體 真是太奇妙 ,可以發現他的 也太可怕了 靈 魂 啊 先讓 特別是透過軀體和外表,來得到 他的軀體得到享受 快 感 幻

人們 稱之為快樂的幻覺, 也就是所謂的愛情 , 確實是非常奇妙的

們卻總是不幸的。我一直期待著自己能擁有一段有著圓滿結局的愛情,而且是最後一 許愛情總是能夠帶給人這樣的信念吧。我生活中的每一次愛情,都能夠寫成一部小說 長久等待的唯一的愛人,而且我相信這次愛情 來到我身邊時 讀者肯定能夠感受得到,我的回憶貫穿了自己多年的生活歷程 不論他是以惡魔的面目出現 , ,還是像個天使或者凡人 將會是我生命中的最後一次復活 。 每 一 次,當有新的愛人 我都相信這是我 我想 次 。但它 , 也

曲家作品的人一樣 妙旋律的樂器便是女人。 個男人的愛相比較 愛情的奇妙之處 , 就像聽貝多芬的音樂和聽普契尼的音樂 在於它能夠演奏出千姿百態的主旋律和曲調 我想 , 只體驗過與一個男人相愛的女人, 一樣 , 就像一輩子只 各不相同 , 而 個男人的愛與另 , M 、聽過 感悟這些美 個作

就像一部大團圓結局的

電影一

樣

港口附近,我們找到了一家幾乎空置的飯店,然後將空蕩蕩的汽車庫改造成了工作室。每 (,他從早到晚地演奏美麗非凡的音樂,而我則一直跳 當夏季逐漸到來的時候,我們在南方找到了一個幽靜的隱居之地。在費拉海岬的聖若望 舞

的海洋中 痛苦的深淵 這段時 間 就像天主教徒企盼自己死後所升入的天堂一 , 有時又處於快樂的高峰 我感到無比的幸福 0 我的大天使陪伴在我的 每 一次所陷入的痛苦越深,快樂的程度也便越高 般 0 了身旁 人生就像 , **声** 個 是大海 鐘 擺 , 生活在音樂 有 時陷

時候只是我們兩個人在一起。透過音樂和愛情,透過愛情和音樂,我的靈魂在快樂的高峰找 我們經常走出隱居的地方,去救濟那些不幸的人,有時會為傷病員舉行演出,但大多數

到了棲息之所

下,為他們表演舞蹈。當夏季逐漸過去之後,我們在尼斯找到了一個工作室,直到宣佈停戰 在南非當過白衣修士。他們是我們唯一的朋友,我經常在李斯特靈光四射的神聖的音樂伴奏 我們返回了巴黎 在附近的一座別墅裡,住著一位令人尊敬的神父,還有他的姐妹吉拉迪女士。神父曾經

麵包和奶酪;世界醒來之後,也感到了生活用品的緊缺 」此時此刻,我們都變成了詩人,但不幸的是,詩人醒來以後,仍然要為他的愛人尋找 戰爭結束了。我們觀看了閱兵式,勝利的隊伍從凱旋門經過 ,我們高喊著:「世界得救

什麼不能重建呢?我們花了幾個月的精力,四處籌措資金,想要完成這項不可能完成的工 我的大天使拉著我的手,一起來到貝爾維,但是房子已經變成了一片瓦礫。我們想,為

程,結果自然是不了了之。

格 下一次大戰時使用。我先是看到我這座酒神的聖殿,變成了一座傷員醫院,現在又註定要放 把房子賣給了政府。法國政府覺得,這座大房子可以用來建成一座毒氣製造工廠 ,當我們確信這項工程是不可能完成的之後,我們便接受了法國政府給出的合理價 以供

棄它 個美麗的寶貝地方 ,讓它變成 個生產戰爭武器的工廠。失去貝爾維實在是太可惜了 貝爾維 這真

交易完成後 ,錢被存入銀行,我在邦普大街買了一處房子,這裡從前是貝多芬展覽

館,我的工作室就設在了裡面。

不能寐、以淚洗面的所有痛苦。每當這種時候,他都會用充滿愛憐、閃閃發亮的雙眼凝視 我的大天使有著非常可貴的同情心,他似乎能夠感受到我的痛苦 令我心情沉重 一、夜

我,讓我的精神得到安慰。

的音樂,創編了一 動作和光線 加超凡脫俗 在這間工作室裡, ,並且想用《帕西法爾》這部作品將它們表現出來 他是第一 整套節目。在貝多芬展覽館幽靜的音樂室裡,我研究了一 個啟發我對李斯特作品精神含義進行全面領悟的人 兩種藝術不可思議地融合在了一起。 在他的影響下 些偉大壁畫中的 我們根據李斯特 我的舞蹈變得 更

騰 獨立於我們身體之外的精神實體,聲音和舞姿全都歸於無限的空間 同呼吸 就像在聖杯的銀光中得到昇華 在那裡 、共命運 我們度過了一段神聖的時光,兩個心心相印的人,在一種神秘力量的支配 我跳舞, 他演奏,當我抬起雙手時候 樣 。這時 ,我們經常覺得 , ,我的靈魂就會從體內向上升 我們好像已經創造出 , 個悠遠的迴聲從天際 了 — 種

中反射回來

典

0

帶來一種全新的啟示。但可悲的是,這種神聖的對於崇高之美的追求,往往會被世俗的欲望 瞬間的精神力量,我們已經跨入了另一個世界的門檻。我們的觀眾能夠感受到合力的 灰復燃。為此 鬼放出來,製造巨大的災難。此時的我已經不再滿足於眼前得到的幸福 劇院裡能夠產生一種我從未見過的崇高的神秘氣氛。如果我的大天使和我繼續進行這些研究 ,可以肯定的是,我們能夠自然而然地,創造出適應這種精神力量的舞蹈動作,給人類 因為正像神話中所說的那樣,人的欲望總是無法滿足的,遲早要潘多拉的盒子,把魔 ,我給在美國的學生發去了電報 ,重建學校的想法死 放力

當我們的精神在愛情和一種神聖的力量之間產生和諧的共鳴時,我相信

,憑藉這種音樂

如果可能的話,我們就把學校建在雅典。」 學生們來了之後,我又召集了幾個好朋友 , 對他們說道:「我們一起去雅典衛城看看

候 ,寫道:「真是揮霍無度啊,她舉辦了一個家庭舞會,從威尼斯開始,一直開到了雅 個人的動機是多麼容易被曲解啊!一九二七年的《紐約人》 雜誌在談到這次旅行的時

對著她們看了又看 我的· 上帝啊!我的學生們都到了,她們都那麼年輕 ,然後 一把抓住了其中一 個 他愛上了那個女孩 、漂亮 ,而且小有名氣 。我的大天使

怎樣描繪我這次走向愛情墳墓的旅程呢?第一次發現他們產生感情 是在里多山上的伊

轉站而已

克塞西奧飯 已沒有興緻去欣賞什麼雅典衛城的月色了 店 ,我們在那兒停留了幾個星期; 其實 在去希臘的船上, , 這一切只不過是走向愛情墳墓的 我更加確信 **!無疑** 最後 個 我

算訓練一千名兒童 這裡練功,竭盡全力地激發她們的熱情 院交給我們使用,我們在這裡開闢了一個專門的工作室。每天早上,我都要和學生們 到了雅典之後,學校的一切似乎都非常順利。在好心的維尼索洛斯的安排下,箚佩恩劇 ,在為了慶祝酒神節而舉行的盛大慶祝活動時 , 鼓勵她們用精美的舞蹈 , , 讓他們在大競技場 來體現衛城的 價值 我打 集體 起在

千啊。 ?學生們表演的舞蹈 學生們從美國回來以後,身上有了一些虛偽做作的壞習慣,這讓我很不喜歡 現在 每天都要去衛城 [,一切跡象表明,戰爭已經結束,我應該可以在雅典建立起我朝思暮 , 我覺得十六年前自己在這裡的一 ,記得我第一次到這裡的時間是一九〇四年, 部分夢想已經實現, 現在 真是讓人感慨 ,看到年輕健美 想的 現在 學校 ,在 萬

雅典陽光燦爛的天空下,在壯麗的群山、大海和偉大的藝術的激勵下, 她們全都改掉了這些

壞習慣

了很多美麗的畫 和 我 起來的 ,基本上表現出了我渴望在希臘創造出來的輝煌燦爛的景象 , 有一 位名叫愛德華 . 斯坦克恩的畫家 , 他在雅典衛城和酒神 劇

天傍晚,當我的大天使

他已經越來越像個凡夫俗子了,在剛剛彈完《神祇的黃

Щ 紫紅色的晚霞,映照著雅典衛城和一望無際的海面時,我的大天使就會為我們彈奏起巴哈 孩那裡 貝多芬、瓦格納和李斯特那輝煌壯麗的音樂。在舒適涼爽的晚上,我們會從街上的雅典小男 鋪上了一 清掃一空,我們請來一位年輕的建築師,他負責安裝門窗和屋頂。在高大的起居室裡 並沒有讓我感到畏懼,我決定馬上清掃地面 到海邊的費拉龍去吃晚餐 科帕諾斯山上的房子,這時已經變成了一堆廢墟,裡面住著牧羊人和成群的山羊,但這 買一 塊用來跳舞的地毯,並且運來一架大鋼琴放在裡面。每天下午,當西沉的落日灑下 些可愛的白色茉莉花,把這些花編成花環,戴在頭上。之後,我們就漫步下 ,重建房屋。工作立刻展開,積聚多年的垃圾被 ,我們

是, 們的愛情無論從理智上還是精神上,都已經結合得非常牢固了,但直到現在我才突然發現 心神不寧、痛苦不堪 過多次失戀的經歷,但這次的失敗對我而言,仍是一個非常可怕的打擊。從此,我總是感到 他那閃亮的天使之翼,已經變成了熱情的手臂,能夠抓住和擁抱林中的仙女了。雖然曾經有 我開始注意到他的眼裡,閃現出了一種新的表情 在我的內心深處,竟然產生了一個邪惡的念頭:我真想殺了他們 身處這群頭戴花環的姑娘們中間,我的大天使就像帕西法爾在康德萊花園裡一樣 ,開始不由自主地偷偷觀察起了他們日益火熱的愛情 ——一種更為世俗的表情。我原本以為,我 。讓我感到害怕的 ,但是

就像鮮紅的落日一

樣

色》進行曲之後 斯山反彈回來映照著大海 最後的旋律仍然在空中飄蕩 0 這時 ,我突然發現他們的目光相遇, ,好像融化在了紫色的霞光中 眼睛裡閃爍著熾熱的火焰 ,又從伊梅圖

以前 懼 對那些因為無法忍受妒忌帶來的痛苦而殺掉自己所愛之人的不幸者,產生了由衷的同情 0 感受到如此強烈的痛苦。我深深地愛著他們 我轉身走開了,整個晚上都在伊梅圖斯附近的山上徘徊,咀嚼著絕望帶給自己的痛苦 ,我早就知道嫉妒惡魔的毒牙,能給人帶來難以忍受的痛苦,但是我從來沒有像現在 1到這裡 我簡直怒不可遏,氣得渾身顫抖,連我自己都對自己內心的狂怒感到恐 ,同時也深深地恨著他們 0 這種感受 讓我 和理

灘 起沿著通往古底比斯的風景秀麗的山路,來到了查爾西斯。在那裡,我看到了金色的沙 就在這個地方,尤比亞的姑娘們,曾經為了伊菲格尼亞痛苦的婚禮 為了避免這樣的災難發生,我帶著一部分學生,還有我的朋友愛德華.斯坦克恩,我們 而 跳 無

解

腐蝕著 地 用留在 可 我的]就在這一時期,古希臘所有的輝煌,也無法驅散盤踞在我心頭的那 蕥 靈 鵍 典的 0 兩個 當我們返回 人眉目傳情的 胡胡 看見他們兩個依偎在臥室窗前的陽臺上,一 書 面 , 衝擊著我的大腦 ,撕咬著我的 肌 可怕的 體 副濃情蜜意 像強 惡 魔 酸 它不 樣

難捨難離的樣子

這讓我更加痛苦

著他們。

情 樣無法逃避 無法理解 切似乎都非常順利。維尼索洛斯的內閣對我的計劃非常支持,雅典的群眾也很關心這 ,當時的我為什麼會如此執迷不悟 儘管如此 ,我仍然每天教導學生,並且繼續計劃著自己在雅典開辦學校的事 、深陷情網之中,就像感染了猩紅熱和天花

朵、在陽光下閃閃發光的錦緞長袍,令人覺得非常奇異 進入會場時,受到了非常熱烈的歡迎。一隊宗教長老緩緩步入場內,他們的身上穿著繡著花 會,五萬名群眾以及所有希臘宗教界人士,都參加了這次活動。當年輕的國王和維尼索洛斯 ,我們被邀請去參加在大競技場舉行的、祝賀維尼索洛斯和年輕國王的大型集

的康斯坦丁・ 當時我穿了一件古希臘式的無袖長衫,後面跟著一隊就像塔納格拉塑像似的學生 梅勒斯走上前來,給我戴上了一頂桂冠,說道 和善

場裡表演舞蹈 們眼前。」我回答說:「啊,請幫助我去培養一千位優秀的舞蹈演員,他們會在這座大競技 伊薩多拉,你又一次為我們帶來菲迪爾斯的永恆之美,使古希臘的偉大時代重現在我 , 他們會跳得十分精彩,全世界的人都會到這裡來,用驚奇和驚喜的眼光注視

覺得,自己變得心平氣和了一些。在偉大的理想面前,我個人的感情是多麼的渺小啊!於 當我這番話說完的時候 我注意到我的大天使,正欣喜地握著心上人的手。這時我突然

是 是我就一 懷著愛意和原諒之情 坐在月光下的陽臺上時, 個人到處亂走,想像薩福 ,我向他們露出了微笑。但是到了晚上,當我看到他們 我又一次被褊狹渺小的個人感情打敗了 一樣,從巴台農神 廟的山岩上縱身躍 只覺得心煩意亂 F 兩 人頭挨著

苦 就更加努力地練習 有 棄我那不朽的音樂合作計劃嗎?我既不能將自己培養的學生趕走,又無法忍受內心的 的痛苦。或許我已經陷入了難以擺脫的絕境。難道我真的要沉湎於這種世俗的感情糾葛 種選擇 我所遭受的感情上的折磨,真的無法用語言來形容。四周的美麗景色,更增強了我內心 每天都看到他們共浴愛河的幸福模樣 , 那就是超脫這一 還到: 山上 長跑 切 , 進入崇高的精神境界 , 每天到海裡去游泳 。事實上,當時我已陷入絕境之中 0 這讓我食欲大增 但不幸的是, 因為內心 , 我的感情需求反 當然 的 痛苦 極 我還 度痛 ,放 , 我

會出現什麼樣的結果,真的是難以設想 內心深處 就這樣 ,卻是波濤翻滾、痛苦萬分,一刻也無法寧靜。如果任由這種情況發展下去, , 我 一 方面努力地向學生們,傳授著美與寧靜、哲理與和諧;另一方面,在我的 到底

而也因此變得更加強烈

希臘 時實在是找不到了 我唯 イ 萄 酒 能做的 通 猛 灌 , 就是裝出 無論怎樣 , 試圖將心中痛苦的火焰澆滅 ,這都是我人生之中唯一的一次可憐的經驗,我努力地將它們 副非常高興的樣子 , 0 或許 每天晚上,當我們在海 還能有更高明的辦法吧 邊吃 飯 但是我當 時 拿著

記錄在這裡,暫且不去管它們是不是有意義,或許至少能夠對大家有一點參考價值 人們「到底什麼事情是不可以做的」。當然,也許每個人都有自己的高招,能夠擺脫這些災

大 就實在是有些微不足道了 這種令人無法忍受的處境,最終因為一次偶然的命運轉折而宣告結束。至於事情的起 有一隻貪玩的小猴子,它咬了希臘國王一口,就是這一

卻要了國王那年輕的性命 國王在生死線上掙扎了幾天以後,便傳來了他駕崩的消息。這在希臘國內引發了一

一場全

校的夢想,乘船經羅馬返回巴黎。 犧牲品。所有花在重建科帕諾斯山及修建工作室的錢都打了水漂,我只好放棄在雅典建立學 我們是以維尼索洛斯的客人的身份被邀請到希臘的,這自然也就讓我們成了這種局勢的政治 國性的動亂和革命,結果維尼索洛斯和他的內閣再次倒臺;我們也隨著他一起倒臺 因為

反 中,一段既奇特又痛苦的回憶。回到巴黎之後,我再度陷入了痛苦中 那個學生也離我而去。儘管我覺得自己才是這些痛苦的受害者,但那個學生的看法卻正好相 她責備我不應該心存嫉妒,不能任由順其自然地發展 九二〇年,我最後一次到雅典、最後又從雅典返回巴黎的經歷,成了我人生經歷 我的大天使走了

最後,邦普大街的房子裡,只剩下了我一個人,看著我為大天使準備好的貝多芬音樂

過 正在等著我們的到來。我憎恨很多女人得出的這樣的結論 次得出這樣的結論 怎能忍受呢?我真渴望自己能夠從這所房子裡飛出去 一種沒有性愛的尊貴生活。唉,真是愚蠢之極 到了那時 我萬念俱灰 世界和愛情對我來說 。在這裡,我曾經幸福地生活了一段時期,如今,睹物思情 啊!但是,只要看一下對面的山谷,就會發現那裡鮮花盛開 ,就都已經徹底地死亡了。在一個人的一 ,能夠從這個世界上飛出去。 她們說女人過了四十歲 生中 這份淒涼我又 、姹紫嫣紅 因為我相 會多少

頭戴 最微小的刺 身酥軟 羞怯纖弱的女子 一朵怒放的玫瑰 葡 肉體是人類感知世上一切事物的媒介,它是多麼的神奇和不可思議啊! 我生活在我的肉體這朵雲彩中 萄藤冠的酒神女祭司 毫無反抗地癱倒在地;柔軟細膩的肉體在膨脹和增長 激 ,也能感受得到 (當初我就是如此) ,肉感的花瓣向外張開 , 渾身浸泡在美酒之中, ,並且將一陣陣快感 ,然後就變成了一 ,隨時準備將入侵者捕獲。就像精靈生活在雲彩中 雲彩中燃燒著玫瑰一樣的火焰,充斥著強烈的情 ,迅速傳送到每一根神經;愛情 在貪酒好色的山神的擁抱之下 個強壯的亞馬遜女戰士;後來又變成 ,胸部變得那麼敏感 最初 , 只是 , 變得渾 即便是 人變成 二個

幻無窮,秋天給人的快樂,更是比春天濃烈千萬倍, 如 果總是歌唱愛情和春天 也會覺得非常無聊 同時也更加的雄壯和美麗 0 秋天的色彩其實更加的絢 0 我多麼同情 麗多姿

欲

也是一個懦弱的小女孩,後來才變成了勇敢的酒神女祭司。現在,我淹沒著我的情人, 大海淹沒一個冒險的游泳者似的 還處於青春洋溢的年紀時,身體便已經開始衰老,大腦也不像原來那樣聰明靈巧了。 天慷慨地賜予他們的豐碩果實。我那可憐的母親便是這樣的人。因為這種荒謬的觀念 那些可憐的婦女啊,她們的觀念是那麼的狹隘可笑,這也讓她們根本無法享受到,愛情的秋 用洶湧澎湃的波濤圍住他,旋轉他,纏裹他 我曾經 就像 在她

九二一年春天,身在倫敦的我,收到了蘇聯政府發來的一封電報,內容如下

只有蘇維埃政府才能理解您。歡迎到我們這裡來,我們將為您建立學校

這電報是從什麼地方發來的?從地獄裡嗎?不,但卻是從離地獄最近的地方

從象徵

著歐洲的地獄的地方 大天使,沒有希望,沒有愛情,於是我發了一封回電 莫斯科蘇維埃政府那裡發來的。看著四周空蕩蕩的房子, 沒有我的

來電敬悉,同意赴俄。我願意教貴國的孩子跳舞,唯一的條件是一間工作室和必需的

電 是 同意 0 就這樣 ,我離開了倫敦,坐著船沿泰晤士河順流而下,從雷維爾中

轉, 最後到達了莫斯科 在 |離開倫敦之前,我找人給我算了命

新奇的經歷,也會遇到很多麻煩,您將會結婚 ,那人說:「您將要進行一次長途旅行。 會有很多

聽到「

結婚

這個詞

,我忍不住大笑起來,然後便打斷了她的話

。我不是一直反對結

婚的 ?嗎?我絕對不會結婚的 0 「走著瞧吧。」算命的人對我說

奇蹟般地從地獄中被創造了出來。我多次嘗試著想要在歐洲實現我的藝術理想和追求 是一個「理想國」,是柏拉圖、卡爾・馬克思和列寧所夢想的理想國,這個理想國現在已經 個更高的境界似的。我想,我已經將自己在歐洲的生活,永遠地拋在了身後 在去俄國的路上,我有了一種終於獲得解脫的感覺,就像靈魂在我死了後 。我確信俄國 ,飛升到另外 但都

都是一樣的樸素裝束,大家相互之間充滿了兄弟之愛 我沒有帶什麼衣服 在我的想像中,我將會穿上紅色的法蘭絨外套 , 唐 童 的 日 志們也

,我要將自己所有的精力,都獻給這個共產主義的理想領地

以失敗告終。現在

等、不公正和野蠻無情!當最終到達莫斯科的時候,我的心也在激烈地顫動著。這 的心是為了這個美麗的新世界而激動!是為同志們創造的新世界而激動 有巨大魔力的列寧,在莫斯科變成了現實。我現在正在進入這個夢想,我的工作和生活,也 經孕育的夢想 全人類奮鬥的宏偉計劃。再見啦,讓我的學校無法建成的舊世界,你所給我的,只有不平 1,心中充滿了厭惡和輕蔑的感覺。從今以後,我要成為同志們之中的一員,去實現那個為 當船 路向北前行時,我回頭看了看自己即將離開的歐洲資產階級的舊制度和 ,基督聖訓中曾經宣揚的夢想 , 所有偉大的藝術家孜孜以求的夢想 !釋迦牟 庀 現在被擁 頭 次, 腦中曾 舊習 我

永別了,舊世界!新世界,讓我歡呼你的到來!

將成為它偉大輝煌的光明前景的一部分。

國家圖書館出版品預行編目資料

伊薩朵拉・鄧肯傳奇 / 伊薩朵拉・鄧肯著; 張慧新

翻譯. -- 1 版. -- 新北市: 華夏出版有限公司, 2024.06

面; 公分. -- (Sunny 文庫; 329)

ISBN 978-626-7296-76-9(平裝)

1.CST: 鄧肯 (Duncan, Isadora, 1878-1927)

2.CST: 舞蹈家 3.CST: 現代舞 4.CST: 傳記

976.9352 112013353

Sunny 文庫 329 伊薩朵拉·鄧肯傳奇

著 作 伊薩朵拉 · 鄧肯

翻 譯 張慧新

出 版 華夏出版有限公司

220 新北市板橋區縣民大道 3 段 93 巷 30 弄 25 號 1 樓

E-mail: pftwsdom@ms7.hinet.net

印 刷 百通科技股份有限公司

電話: 02-86926066 傳真: 02-86926016

總 經 銷 貿騰發賣股份有限公司

新北市 235 中和區立德街 136 號 6 樓

網址: www.namode.com

版 次 2024年6月1版

特 價 新台幣 660 元 (缺頁或破損的書,請寄回更換)

ISBN-13: 978-626-7296-76-9

尊重智慧財產權・未經同意請勿翻印 (Printed in Taiwan)

伊薩朵拉·鄧甫傳奇

伊薩朵拉·鄧肯傳奇